人体绘画
技法大全

［美］罗伯特·泽勒 著 邓晓芳 唐印 译

广西美术出版社

图书在版编目（CIP）数据

人体绘画技法大全 /（美）罗伯特·泽勒著；邓晓芳，唐印译. —南宁：广西美术出版社，2019.10
书名原文：the figurative artist's handbook
ISBN 978-7-5494-2097-1

Ⅰ. ①人… Ⅱ. ①罗… ②邓… ③唐… Ⅲ. ①人体画—绘画技法 Ⅳ. ①J211.25

中国版本图书馆CIP数据核字（2019）第119376号

人体绘画技法大全
RENTI HUIHUA JIFA DAQUAN

著　　者：	［美］罗伯特·泽勒	邮　　编：	530023
译　　者：	邓晓芳　唐印	网　　址：	www.gxfinearts.com
责任编辑：	黄冬梅　莫薛洁	印　　刷：	广西壮族自治区地质印刷厂
版权编辑：	韦丽华	版　　次：	2019 年 10 月第 1 版
校　　对：	吴坤梅　卢启媚　梁冬梅	印　　次：	2019 年 10 月第 1 版第 1 次印刷
审　　读：	肖丽新	开　　本：	889 mm×1194 mm　1/12
责任监印：	王翠琴　莫明杰	字　　数：	350 千字
出 版 人：	陈明	印　　张：	$25\frac{4}{12}$
出版发行：	广西美术出版社	书　　号：	ISBN 978-7-5494-2097-1
地　　址：	南宁市望园路 9 号	定　　价：	168.00 元

版权所有　翻印必究

第1页　大卫·卡萨拉，《谢伊》，2015年，聚酯薄膜上的黑色炭笔和白色炭笔画，61 cm×35.6 cm

第2-3页　罗伯特·泽勒，《渐愈》，2007年，铅笔和炭笔画，91.4 cm×132.1 cm

对页图　罗伯特·泽勒，《延伸》，2015年，石墨，丙烯，油画纸53.5 cm×38.1 cm

谨以此书献给我的女儿埃玛琳

创作此书的灵感来自肯尼斯·克拉克的《裸体艺术》和安德鲁·路米斯的《人体素描》，在此衷心感谢两位艺术家。

同时，衷心感谢以下各位的帮助，此书才得以问世。多亏伊丽莎白·康纳·斯齐福德的专业指导，使此书的品质得以大大提升。自创作之初克里斯汀·约翰逊就给予了我大力支持和无条件的信任，并积极地提供建议帮助改进此书。卡蒂·法拉利提醒了我在此书中加入更多女性画家的画作。马丁·威特福斯强调了两个关键概念，提升了该书质量。高古轩画廊、德里斯科尔·巴布科克画廊、艾德森画廊是非常棒的合作伙伴，他们给予我大量的支持。感谢安德鲁·怀斯（美国当代重要的新写实主义画家）、埃德温·迪金森、诺曼·洛克威尔、安德鲁·路米斯、弗兰克·弗雷泽塔等艺术家的家人，是他们愿意无私地分享这些大师们的作品，为本书提供了相关画作，丰富了本书的内容。

最后，感谢康格·梅特卡夫总是提醒我，并强调我的强项是人体绘画。感谢康格的艺术课，年少时在您的艺术课上学到的知识使我终生受益匪浅。

目录 CONTENTS

序

毫无疑问，这本书在人体绘画史上具有里程碑式的意义。本书既是作者热爱人体画研究的成果，同时也标志着当代美国人体画的复兴，为美国人体绘画在艺术史上开创了新的篇章。正如罗伯特自己在这本如此完整的书中所言，在当代艺术中，人体画越来越受到重视，但是人体画教师却只能局限于现有的几本书，从中努力遴选他们学生学习的素材。因此，在人体画这个重要领域的回归、发展中，太需要有相关的综合性专著了。这本书恰逢其时，将对后世产生非常积极的影响。

尽管这本书针对的读者首先是画家，但是罗伯特开篇部分关于人体画艺术史生动、翔实的介绍，任何对艺术感兴趣的人读起来都会觉得赏心悦目。接下来的篇章中，关于人体绘画的教程，甚至能够激发尚未接触人体画的读者的极大兴趣，因为罗伯特所选择的画家及作品，不管是已故画家还是当代画家，都无一例外是非常出色的大师级的人物。作为《艺术鉴赏家》杂志的编辑，出于职业习惯，很自然地，我总是非常喜欢区分哪些人是一般的或更好的或最杰出的画家。我非常欣喜地看到他书中研究的画家们都是最优秀的。提示一下，我们正在经历人体画艺术的黄金时代，本书引用的很多艺术家都在30多岁到40多岁。这么多有天赋的画家投入人体画创作领域，我相信在接下来的几十年中，人体画画家们将会不断创造出更多的辉煌。

说到现在或将来的几代画家，一个迫切的问题就是，尽管他们的绘画技术非常棒，但是作为个体他们需要思考如何表达自己的观点，如何提高自己画作的思想性，如何使自己的表达方式独特、真实而且易被观众理解。因此，为了找到这些问题的答案，本书中他将侧重解析大量人体画画家的作品及视觉。他向读者展示画家们的创作过程是怎样的，是如何完成画作的，希望为读者的人体画创作打下良好的基础。

需要是发明之母，因此他用自己的双手来解决自己教学中迫切需要解决的问题。因为他的教学非常需要一本专业的人体绘画手册，他就亲手编著了这样一个相当具有实用价值的工具。众所周知，如果他把书的内容精简或者用平铺直叙的方式，少用作品及其解析，这本书的编著会简单得多，成本也低得多。但他却把该书的品质放在了第一位，他呕心沥血地把这本书做得如此丰富，使读者们在获取知识、学习人体画的详细步骤的同时，又能够欣赏人体画的美。

作为《艺术鉴赏家》的主编，作为为艺术鉴赏家服务的代表，我感谢为此书的问世付出诸多努力的所有人！我们盼望着正在成长的画家、读者能够经过对本书的研究学习后达到更高的境界。我们盼望着读者们提高艺术水平、促进整个人体绘画境界的提升，我们期待欣赏到更多上乘的人体画作品。

彼得·特里皮
纽约《艺术鉴赏家》主编

对页图　罗伯特·泽勒，《贾马尔》，2014年，铅笔画，60.9 cm×45.7 cm

9

前 言

最初出版社约我写此书时，我很勉强。因为我认为在我的朋友圈中至少有五个艺术家比我更擅长人体绘画。对于受过专业训练的任何画家来说，无论我们多么关注作品内容，总会有一个声音说"优秀的绘画技法才是评价一幅作品优劣最重要的标准"。我们总是不断地定位、评估自己，然后不断提升。

但是仔细思忖后，我觉得非常有必要写这样一本书。实际上目前市面上大概有上百本关于人体素描和绘画的书。但是没有任何一本书能呈现出本书所具备的独特经验和资源丰富的特点。我既接受过专业技法训练又接受过专业人体解剖和结构方法训练。我创建并一直管理一所拥有30个教师的艺术教学工作室，这些教师都有自己擅长的领域，拥有不同的艺术理念。我意识到这些因素都能为我的写作提供丰富的资源，使我能以无限宽阔、非常综合的视角来写一本关于人体绘画的书。

我提到从事艺术的经验与艺术观点，因为这恰恰正是本书的核心。人体绘画是一项终身事业，而且需要技法与艺术观点的综合和平衡。其实对于人体画画家来说，一个困扰已久的难题就是，若你没有最基本的技法，你将难以表达自己独特的创意；但是如果你一直只专注于技法，你也难以表达自己独到的艺术见解。你不可能永远做一个学生，然而你必须持久地学习和观察。有时候你必须摒弃自己的固有观念，使自己拥有更宽广的胸襟，不断拓展自己的视野。

我从事人体画素描与人体油画教学已有七年。我面临的一个主要问题是在教学中必须用到六到七本书，因为没有哪一本书能穷尽人体绘画的方方面面。尽管这些书是很好的参考书，但是总是缺失了某一个重要部分。于是我想能否改变这种状况呢？我能否写一本前所未有的、囊括人体绘画方方面面的综合性书籍呢？是否能让这本书成为从事人体绘画的画家必备的手册或叫"人体绘画圣经"呢？

这本《人体绘画技法大全》突破并超越了目前市面上所有关于人体画的书籍存在的局限。本书除了包含人体画艺术史、如何进行人体画创作、分步骤详细讲解的人体绘画教程外，还把创作的人物及其相关的重大主题放在特定历史背景中进行解析，让读者看到我自己和其他画家如何用人物来创造人体绘画作品的具体过程。本书的另一个特色是我不仅提供了全世界非常著名的人体绘画大师及其作品，还分享了很多正在成长的、前途无量的人体画画家及其作品。在此书中，我不仅展示了他们的素描本，更重要的是展示了他们的创作过程。

我希望对各个年龄段、各个水平层次的人体画画家和对人体画感兴趣的人来说，本书都是一本非常实用，真正有帮助的工具书。这正是我年轻时代作为艺术学生时非常迫切想拥有的一本书。

罗伯特·泽勒

对页图 罗伯特·泽勒，《希拉》，2003年，铅笔画，60.9 cm × 45.7 cm

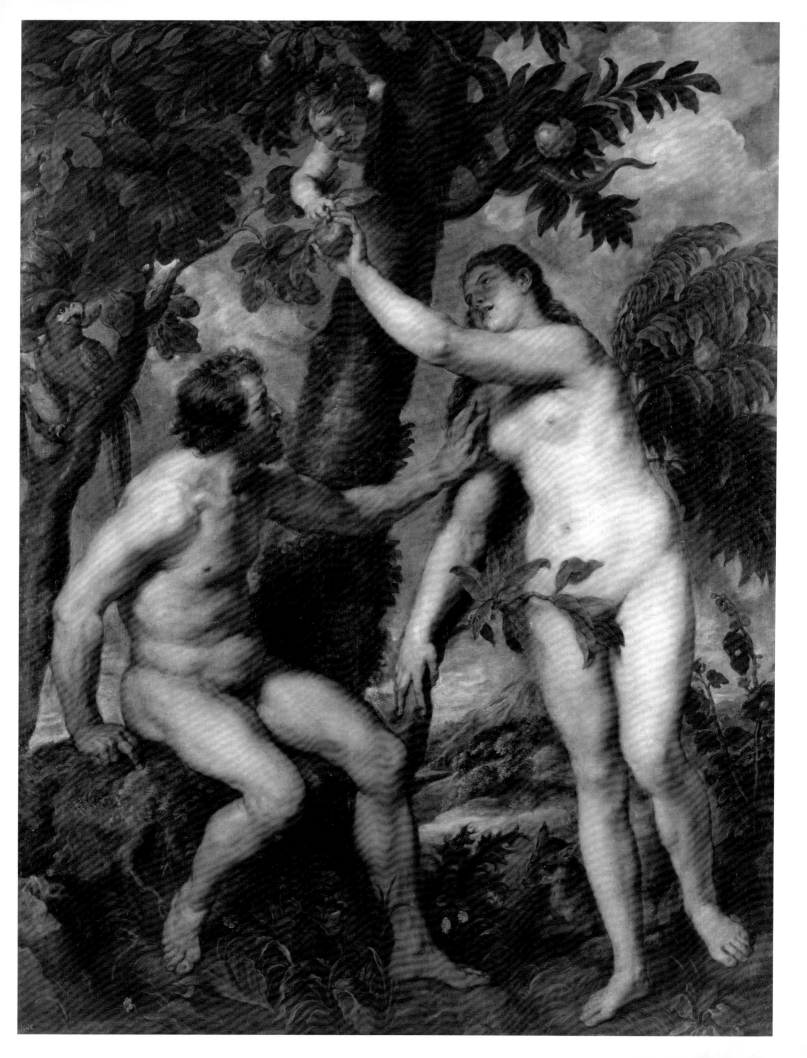

人体画艺术史上的伟大运动

有人说，历史总是在不断重演。历史上的人体画艺术运动也不例外。过去几十年，西方对人体艺术画非常蔑视，而当前人体艺术画却复活并兴盛起来了。人体艺术画兴盛的原因与历史上引起各种艺术潮流变化的原因相同——是因为富裕阶层与权贵阶层所追求的哲学与时尚理念的变化。市场都有它自身的推动力，同时，显赫人物的品味常常与当时社会认可的艺术传统相结合，因此，市场又必须反过来满足他们的需求。

对页图 彼得·保罗·鲁本斯，《人类的堕落：亚当与夏娃》（在提香画同一主题之后创作），1628—1629年，亚麻布上油画，237.9 cm×184.5 cm，藏于马德里的普拉多博物馆

当今的艺术家不喜欢他们的作品和创作过程受制于其他某个人的品味和要求。但纵观历史，艺术家及其创作往往受制于出资人的要求和品味。如果你想了解人体艺术画的历史，你就必须熟悉人体画出资人的品味，这些出资人支撑了艺术家的绘画生涯。例如，仔细研究米开朗琪罗，你就会了解资助他创作的教皇和红衣主教美第奇家族。

既然是从历史的角度来讨论人体画，就有必要首先明确相关术语。我不用现在流行的所谓"古典现实主义"这个术语，因为这个术语本身就自相矛盾。古希腊古典主义与法国现实主义运动也是相互对立的。本书中我会用下列术语——人体艺术和人体写实主义（人体现实主义）。人体艺术这个词简洁明了，是指用人体来叙事。而人体写实主义则更加具体，我把它定义为用人体来展示对人体解剖和构图的理解。例如，我们说古埃及艺术是人体艺术。但是我们却不会说埃及人能像古希腊人那样理解人体解剖和构图。这并非是否认古埃及艺术奇妙的美，而是想澄清在艺术创作中，艺术家对人体不同层次的处理。

如果从历史的角度来研究艺术，我相信我们所关注的东西会远远超过技术层面，就像艺术家小汉斯·荷尔拜因及其作品（见第29页），远非只是技术层面值得我们学习一样。我们必须明白，他们的作品想表达什么思想，因为人体艺术总是要传达一个故事，表达某种观点。当下对于人体画画家非常重要的一点就是必须要拥有自己独特的艺术观点，而且要展示独到的创意。如果你不了解人体画艺术史，不聆听历史上人体画画家们的声音，你怎么能达到原创，你怎么可能参与人体画界的对话，你又怎么知道你自己能为人体艺术做出什么贡献呢？

本章作为一个人体画艺术家必须了解的关于西方艺术史最基本的东西，虽然只是走马观花，但却提供了一个非常准确的概要。这章并非旨在替代任何艺术史教科书，我们希望在此抛砖引玉——如果本章中任何内容激起了你的兴趣，请扩展相关阅读并仔细研究。

上图 博·巴特利特，《利维坦》，2000年，亚麻布上油画，226 cm×350.5 cm

古埃及艺术

我们要想了解人体艺术史发展的关键节点，以及艺术史的发展如何直接受到每个时代所盛行的哲学思潮的影响，首先就得追溯到古埃及时期。古埃及沿着尼罗河平原兴盛了3000多年（大约从公元前3100年到公元前30年），拥有非常成熟的多神教文化，仿佛整个古埃及文化就是为信奉神灵、进贡神灵而存在。在古埃及，进贡神灵由法老掌控，法老宣称他本人就是神的化身，同时又是神在人间的代理人，是和其他神灵沟通的中介人。古埃及社会等级制度分明、权力结构非常清晰。法老拥有至高无上的权威与权力，统治着整个社会，包括军队、商人、工匠、农民、奴隶。这种至高无上的权力延伸到生活与文化的每个角落，包括艺术界。

3000多年以来，统领古埃及绘画、雕刻、建筑艺术的美学传统高度一致。当时的工匠别无选择，只能按照当时统一的、独特的埃及风格进行艺术创作。在这几千年中，尽管古埃及的艺术风格有一些很微妙的变化，但最根本形式是亘古不变的，这简直让人震惊。尤其与当下昙花一现的各种艺术运动一对比，我们发现当今的艺术运动延续不了几年就退出了历史舞台。

古埃及艺术史上人体艺术传统与主要特点可以归纳为三点，每一点都可以在右图中可见一斑。第一，古埃及人体艺术中，艺术家用人体尺寸的大小来区分此人的社会地位、身份与社会阶层（因此，法老和其他神灵通常比高级官员或者墓葬墓主的尺寸更大；显而易见的是，奴隶、艺术家、演艺人员等社会地位低下的人，尺寸则最小）。第二，古埃及绘画同时使用了多维透视法。例如，人体的头和脚在同一视角、同一轮廓中呈现，而身体躯干则在正面视角呈现（但不管什么角度，非常重要的一点就是四肢都须展示出来，因为来世都必须要有四肢）。第三，古埃及艺术非常重视象征主义的使用。象征手法帮助建立秩序感，也有利于人们更好地理解该艺术形象。例如，用胡狼头象征阿努比斯（古埃及导引亡灵之神），用猎鹰头象征荷鲁斯（古埃及的太阳神）。

正如前文所述，3000多年以来古埃及艺术的这三个艺术传统几乎没有变化过，这也使古埃及艺术独树一帜。古埃及人庆祝死亡，并通过艺术与文化来展示死亡的神圣性与重要性，因为死亡意味着来生的开始。今生虔诚地侍奉各种神灵是为了有更美好的来世。尽管与埃及人的美学

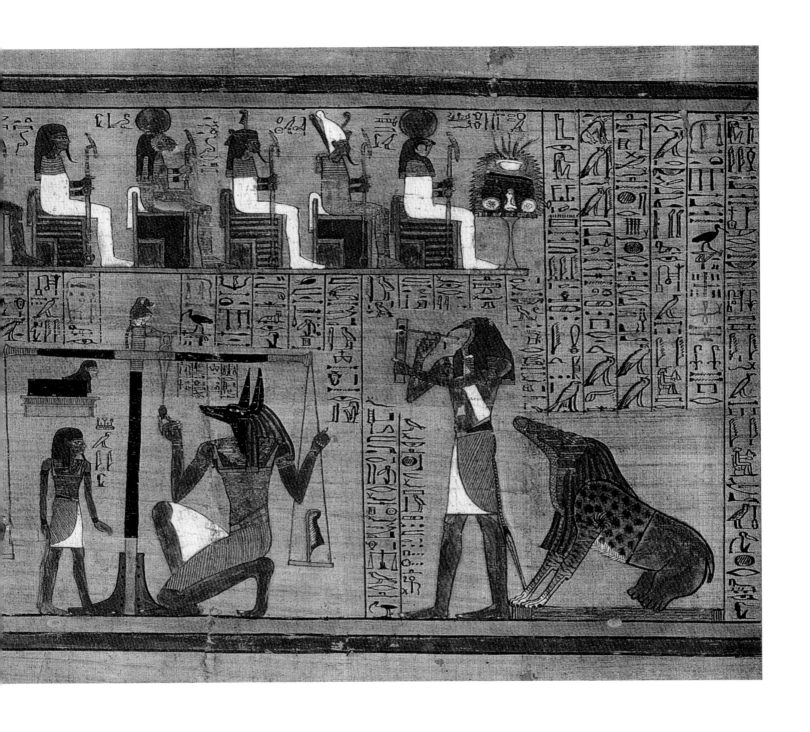

观迥异，几千年后的天主教教会也要求艺术家在作品中
鼓吹今生是为来生做准备，这一点却与古埃及艺术不谋
而合。当然，由于他们所信奉的神灵不一样，在技法上，
天主教教会雇佣的艺术家也不像古埃及艺术家那样用完全
统一的艺术风格进行创作。

上图 匿名画家，《阿努比斯称心脏重量》，来自《亡灵书》，约
公元前1300年，古本手卷，藏于伦敦的大英博物馆

古希腊艺术

古埃及艺术中最显著的是人体艺术，人体艺术是为其信奉的众多神灵服务的。相反，古希腊艺术既为诸神服务也为人类服务，是人体现实主义的雏形，即古典主义。由于古希腊人与古埃及人是商业伙伴，因此古希腊人在很多方面受到古埃及人的巨大影响。在希腊大约1000年的统治中，希腊人经历了不同的艺术传统。但令人难以置信的是，希腊人最独到的艺术成就却出现在古典时期（公元前480—公元前323年）和后来的希腊化时期（公元前323—前31年）。

一直以来，统治阶级掌控了每个时代的艺术潮流。因此我们必须明白，古希腊古典时期艺术最初是由两个人资助的——雅典政治家伯里克利和马其顿国王亚历山大大帝。关于这二者的著述颇丰，我就不在此赘述。伯里克利和亚历山大大帝为了彰显个人显赫的地位、满足为自己镀金的欲望，他们花钱请有天赋的艺术家为他们创作艺术品，为他们歌功颂德。实际上，亚历山大大帝对于古希腊文化来说太重要了，甚至有学者认为在公元前323年，亚历山大大帝的去世标志着古希腊时代的终结。

那么我们如何定义"古典主义"这个术语呢？古典主义又与人体绘画有什么关系呢？大约公元前500年到前480年，希腊雕刻家进入了现在众所周知的古典时期。要讨论希腊人体创作艺术，只能聚焦于雕塑作品，因为不像古埃及，古希腊几乎没有人体绘画作品流传至今。简而言之，我们对希腊古典主义时期艺术的有关知识是通过视觉推断而来的，即通过现存的希腊雕刻与建筑遗迹，并参照记述当时希腊的文本与相关作品推断而来。

尽管古希腊艺术史上有关具体事件的顺序需要进一步商榷，但以下关于古希腊时期的艺术传统我们已确凿无疑。希腊艺术家比之前任何时代都更加深入地研究了人体的运动和人体骨骼，更加熟知人体解剖。他们发现，活着的人体站立时通常会展示身体重量的转移，即重心转移。希腊雕塑作品中开始表现人的一条腿轻微弯曲，而身体的轴心则向骨盆与肋骨的反方向转移以抵消

弯曲，达到构图的平衡感。这种身体的转移也叫重心转移或构图的均衡。

古希腊对构图均衡的研究引领艺术家开始研究身体的各个部位及其之间的相互关系，并测量其准确性。他们把身体的每个部位与其他部位进行对照、衡量。其中对胸骨和头部的研究最多，很快就形成了关于胸骨与头部比例的各类经典定律。其中一个主要的倡议者是雕刻家波利克里托斯（古希腊雕塑家）。他主张在艺术中用和谐比例，被人们称为像数学一样精准的艺术家。他提出了现在通用的人体恰当比例法则——"头与身长为1：7.5最美"的人体结构原则。但是如果我们仔细研究他的雕塑作品，还能学到比这个经典定律更多的东西。他还介绍了人体其他次要部位的和谐比例，以使人体成为一个具有高度和谐与韵律美的整体。

下面我们来看一下波利克里托斯（公元前5—前4世纪）的作品——《戴着桂冠的年轻人》。其原件是公元前430年波利克里托斯制作的希腊青铜雕塑，本图是罗马时代的复制品。雕像塑造的是一个体格健壮、充满朝气的年轻人，在运动比赛胜利后他戴着桂冠。为了完美地展示青年身体躯干内部结构的均衡美，胸廓的弓形、胸腔上面的胸肌都是程式化而且是对称的。整个人体的造型十分具有动态美，而且和谐统一。他肌肉发达，右腿站立，支撑身体，躯干向左倾斜，头向右转，身体的重心落在右腿上，左腿则稍稍向后弯曲着地。从正面和背面看，两腿与骨盆对接，随着两脚位置的变化，人体

对页图 罗马时期复制的希腊青铜雕塑，波利克里托斯原作，《戴着桂冠的年轻人》，约公元69—96年，大理石雕塑，高为185.4 cm，藏于纽约大都会艺术博物馆（弗莱彻基金会，1925年）

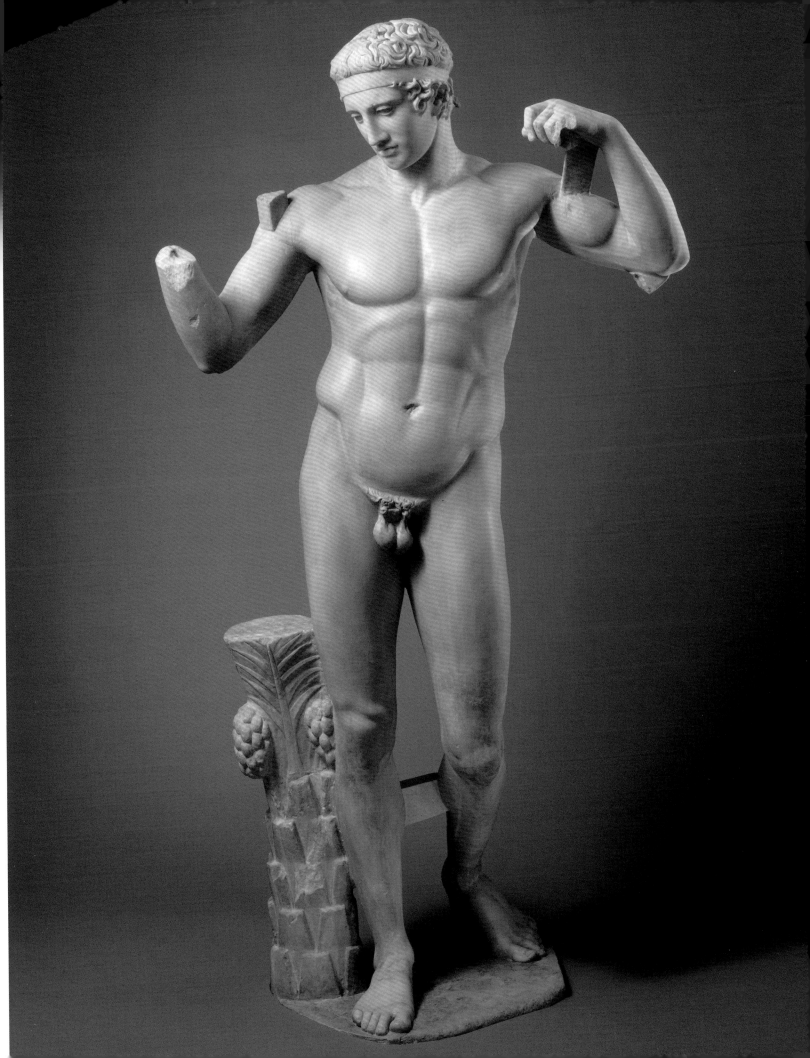

全身的肌肉都随之运动起来，整个雕塑充分展示了动态美与均衡美。

《戴着桂冠的年轻人》展现了理想化的、神似阿波罗的男性裸体，浑身散发出冷峻的肌肉力量。我们所看到的是罗马时期的复制品，因为原件已经丢失。但是罗马雕塑家却非常忠实于原件，把这种肌肉的力量美再次塑造出来。同时，罗马人也把自己归入希腊文化，按照希腊文化的特点来重塑这件作品。因此我们要从罗马人的视角来理解古典时期的作品。

总体来说，古希腊将各个神灵赋予人性、描述成人类的外形，各具特性。诸神在与人类交往过程中非常严厉，又反复无常。因此在古希腊古典时期和希腊化时期作品中的人物造型，既表现出一种残酷，同时又庄严华丽。要理解这些作品的庄重和严肃，要持一种完全无宗教信仰的世界观。这就是为什么有些当代艺术家误解了"古典"这个术语。主要是因为他们把古典主义与法国18世纪和19世纪的新古典主义混淆了。人们必须把新古典主义放在非常浓厚的基督教世界的背景中理解。如果要区分希腊古典主义和基督新古典主义，只需要研究几尊古典时期、希腊化时期的青铜雕塑。

希腊化时期代表了希腊人在人体艺术上的一种进步与完美。这个时期的青铜雕塑所表现的已经从陈旧、高冷的理想主义转变为自然主义，这也很符合逻辑，因为这个时期罗马入侵，导致了希腊在军事和政治上的衰落。尽管这个时期留下的雕塑品非常稀少，但从仅存的雕塑品中我们依然能看到希腊化时期的雕塑品表达了惊人的丰富情感。

青铜雕塑作品《一个男子的雕塑》（第20页）是在亚得里亚海底沉船遗物中发现的。据推测，这件雕塑作品是描绘一个叫卢修斯·埃米利乌斯·保卢斯的罗马将军，他在公元前168年战胜了马其顿的珀尔修斯。雕塑作品中人物的肌肉外形结构非常自然，面部特别引人注目，只见雕塑中人物眉头紧锁、嘴巴微微张开，表达了

王权的威仪与痛苦相融合的复杂情感，传达了希腊人和罗马共同颂扬的品德。人物的姿势展现了一个权威、自律而又健康的人，还有庄严、令人敬重的氛围。

和古埃及艺术一样，古希腊和罗马的人体艺术反映了当时的文化理念和人性的哲学。对现代艺术家来说，用现代的标准，不管理想的古典主义是否高尚，都值得商榷。但确定无疑的是，古典主义不断浮现在我们艺术界集体意识中，只会短暂淡出一段时间，又再次回归。

对页图　佚名，《一个男子的雕塑》，青铜，公元前 2 世纪，127 cm× 75 cm × 49 cm，藏于布林迪西市意大利考古博物馆，照片版权属 @2016年保罗·劳利

哥特式绘画艺术

关于"哥特式"这个词有一段历史故事。伟大的文艺复兴历史学家乔治·瓦萨里，坚持久经考验的规范，坚持写实原则，他并不太在意前一个时代的艺术传统。他表现了拉丁民族的民族自豪感，他仍然对哥特人洗劫了罗马并由此将欧洲拉入近1000年的黑暗时代（公元476—1450年）感到痛心疾首。他写道"这个野蛮民族所修造的建筑，就叫哥特式建筑（'哥特式'在意大利语中指'野蛮的'）"。

从艺术角度而言，用"黑暗"一词来描述那个时代是不恰当的。中世纪的艺术与建筑也远非野蛮的。尽管中世纪的艺术与建筑不太经典，却作品颇丰。当时艺术资助人很多，除了最大的艺术资助者天主教会外，还有很多非常富裕的个人资助艺术家的创作。在瓦萨里对哥特式建筑轻蔑的评论中，他忽略了技巧上一个非常重要的观点，这个观点也同样适用于当时的绘画和雕塑，即中世纪的工匠，就像之前的希腊艺术家一样，是用几何学来表现神圣的神学理念与神学原则。但瓦萨里与他同时代的许多学者一样，都没有看到这点，没有看到工匠们技法的这种继承性与延续性。因为中世纪的艺术家都抛弃了古典形式。

就内容而言，哥特式艺术主要描绘与基督教相关的故事，大多旨在向普通民众介绍基督教教义。因此从风格上看，都以一种非常华丽的方式，用大量镀金和丰富的图案来叙事。画作中人物的表现不是古典技法，但毫无疑问用了非常独特的、统一的风格。哥特式绘画中女性人物通常是拉长了的或圆形的，外形瘦高而丰满，而男性人物却更加瘦削，但符合几何学规则。例如，细看右图西蒙尼·马尔蒂尼和李波·梅米所画的《天使报喜节与两个圣徒》，我们看到一条流动的线条从天使加百利的翅膀俯冲下来，再向上穿过圣母玛利亚，以丰富的图案、华丽的镀金装饰为背景，人物衣着华丽。

现存的大多数大型哥特式绘画都是在木板上绘制的，这些木板画悬挂在天主教教堂的中殿或者祭坛上

方。小型哥特式绘画叫泥金手稿。木板画与泥金手稿有很多相同点。因为当时还没有印刷机，所有的书籍都是手工制作，所以制作成本非常昂贵。我们把这样的书称为"手绘本"，每一部手绘本都独一无二，如果手绘本中既有手绘图，也有油画插图，我们就称之为中世纪泥金手绘本。

由于其特色，我们通常把哥特时期后期的艺术品和建筑统称为国际哥特式风格，这是美学上一个很宽泛的术语，包括嵌板画、泥金手绘本、彩色玻璃窗、挂毯，甚至玻璃吹制工艺和餐具工艺。这种艺术风格始于法国宫廷和意大利北部，但很快就蔓延到了欧洲的大部分地区。从时间框架来看，它始于12世纪晚期，但其艺术影响力一直持续到17世纪中期。

为了侧重表现哥特式艺术风格某个特定方面的特色，泥金手绘本的制作非常耗费功夫。但由于当时修道院提倡的精神文化、宗教文化非常盛行，很多俗人也非常想参与修道院虔诚的宗教生活，因此制作了大量的泥金手绘本。这些泥金手绘本的内容包括一些精心制作的日历、福音课程（《圣经新约》中的《马太福音》《马可福音》《路加福音》和《约翰福音》四卷福音书）、图画、《圣经旧约》中的诗篇及各种丰富的主题，有的手绘本做得非常精致。人们通常买泥金手绘本作为结婚礼物互相赠送，并在家中代代相传。《每日祈祷书》最受欢迎，其实它是《圣经旧约》中诗篇的微缩版，修士和修女们都必须背诵这些诗篇。《每日祈祷书》包括每周更新的诗篇、祈祷文、赞美诗、轮流吟唱的歌曲及与宗教相关的其他阅读材料，其内容随着教堂礼拜季节的更替而变换。

从视觉效果来看，祈祷书与哥特式绘画非常类似，它们都注重用流动的、弯曲的线条，细腻的细节描绘以及精美的装饰，而且以金色为特色，通常采用金色做背景色。

制作最精美、最有艺术感的祈祷书叫《时辰书》。

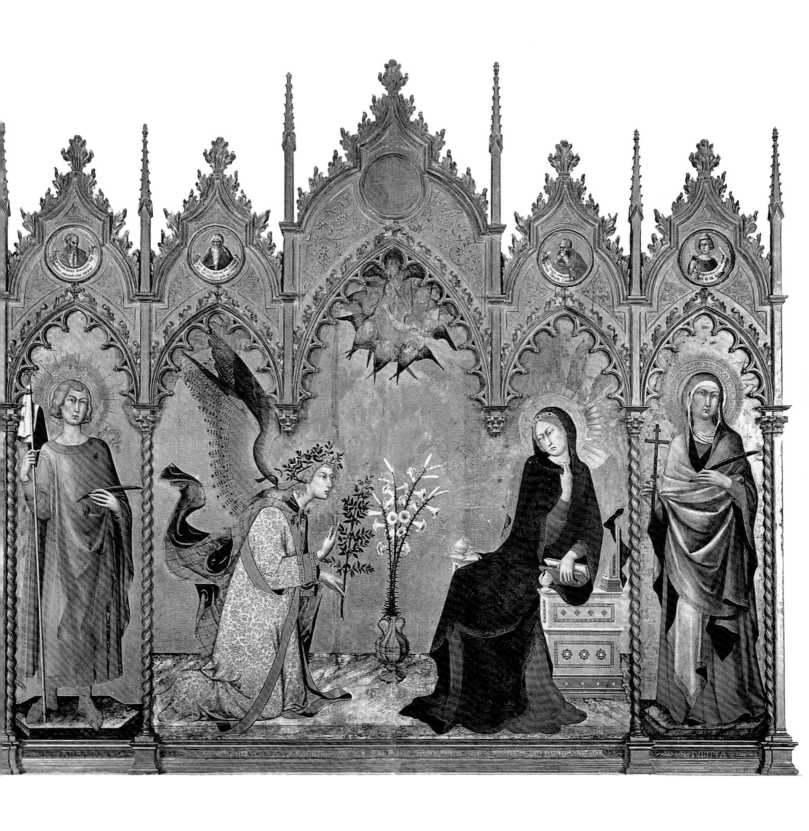

上图　西蒙尼·马尔蒂尼和李波·梅米，《天使报喜节与两个圣徒》，1333年，木板上蛋彩与金粉画，265 cm×305 cm，藏于佛罗伦萨的乌飞齐美术馆

到14世纪，有插图的《时辰书》系列主要由贵族出资，由知名艺术家、彩饰书稿的人绘制并在其工作坊制作。所获得的佣金由几个艺术大师一起平分，艺术家很少在作品上签名，因此很多名作都是匿名作品。我们展示两个例子——《犹大之吻》《圣克里斯托弗背起圣婴》。这两幅图都展示了哥特式艺术风格最常用的精美装饰与图案结构。从空间上来看，两幅画都通过该页的一个方框把绘画与文本截然分开。该框架与当时常用的框架外形相同，还额外画了一个与书本平行的框架。尽管这两幅画都是人物画，但它们却不属于典型的古典主义艺术风格。哥特式艺术既不用经典的人体比例法则，也不按照古希腊人理想的风格来建构外形。但是哥特式绘画的特色是华丽的美与程式化的美。而且哥特式绘画表现《圣经》的相关故事，与希腊艺术家从希腊神话获得灵感、所表现的故事截然不同。哥特式绘画这些特点，反过来又影响了艺术家对人物的处理。

很多上乘的哥特式绘画作品与祭坛装饰品来自法国、北欧和荷兰。到15世纪，书商以及各种绘画工作坊大量出版了哥特式绘画作品，以满足整个欧洲富人阶层日益增长的需求。但是，大约在1440年，约翰尼斯·谷登堡发明了印刷机，彻底地改变了这类作品的市场。自此，手工制作的祈祷书开始萎缩、衰退。

上图 摘自《时辰书》的《犹大之吻》，15世纪，藏于耶路撒冷的以色列国家图书馆

对页图 吉列伯特德大师，摘自《时辰书》的《圣克里斯托弗背起圣婴》，1415—1425年，牛皮纸画，18 cm×13 cm，藏于纽约的摩根图书馆与博物馆

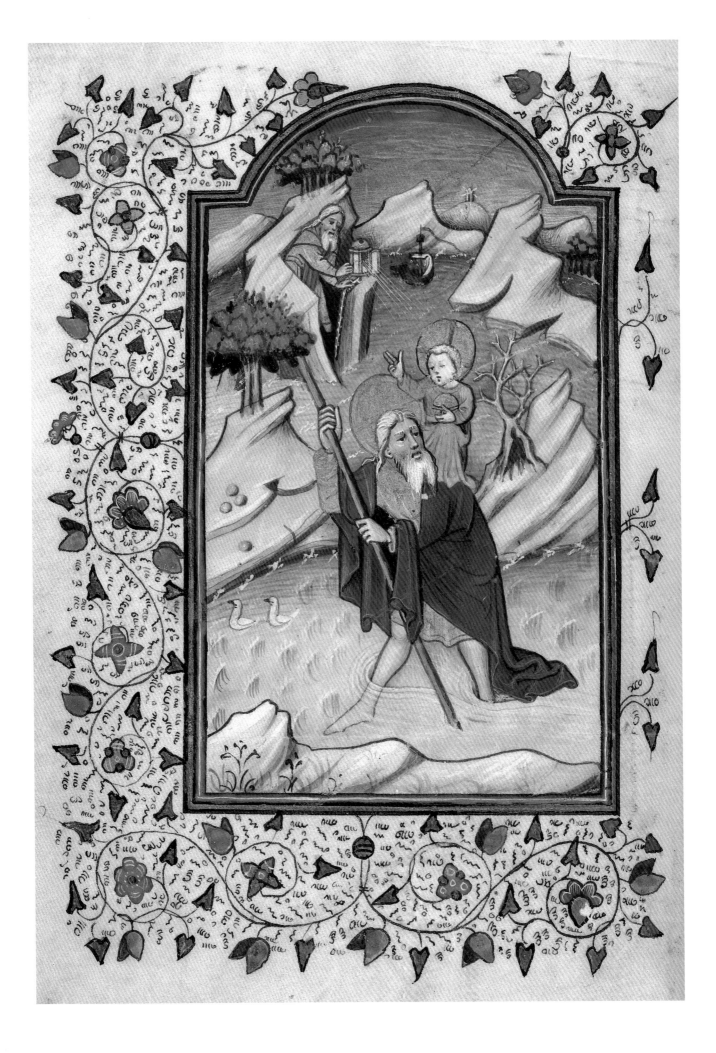

北欧文艺复兴时期的绘画艺术

本部分将聚焦于文艺复兴时期欧洲北部地区的艺术。基于哥特艺术，北欧艺术家形成了与意大利（我们后面将马上讨论意大利艺术）迥异的艺术风格，诚然，这两者之间仍然有很多共同点。在文艺复兴时期（约公元1450—1615年），北欧与意大利有大量的贸易往来。北欧艺术家是使用油画颜料的鼻祖，他们最先开始研究油画颜料的性能及其在绘画中的用法。对油画颜料的使用与研究取得了新的进展，使他们能以独特的方式提升绘画构图与设计效果。这反过来又对意大利艺术产生了直接的、巨大的影响（因为他们之间的商贸活动）。下面我们特别侧重介绍三位艺术家，因为他们开创了绘画艺术传统的先河。

老卢卡斯·克拉纳赫是文艺复兴时期的德国画家。他既是画家又是木板画和雕刻画复制匠，还是宫廷画家。在新教改革期间他以人物画著名，尤其擅长画德国王子和宗教领袖。他通过艺术作品表达新的宗教信仰，而且成功做到了同时受到天主教和新教的爱戴（也就是说尽管这两个教派有分歧，他却能够获得双方的青睐，为双方作画并获得酬劳）。像其他北方的艺术画家一样，他在政治上非常机智、游刃有余，就像100年后的著名画家彼得·保罗·鲁本斯，能够点石成金。

老卢卡斯·克拉纳赫创新了裸体绘画，他笔下的裸体人物既有诱惑力、让人兴奋，又让人觉得很高雅、有品位，因此对当时的欧洲人特别有吸引力。而画家本人是新教徒，这样的创作风格简直是大胆的壮举。在当时的新教运动中，新教徒被称为破坏者，捣毁了整个北欧所有天主教堂中的彩色玻璃窗、绘画作品和雕塑作品。老卢卡斯·克拉纳赫却能逃过一劫，也许因为他是马丁·路德的密友，毕竟马丁·路德是新教路德宗的奠基人。神圣的宗教与世俗生活相结合的人体绘画艺术可以追溯到古希腊时代，但是老卢卡斯·克拉纳赫却开创了人体绘画艺术崭新的篇章。

正如我们在老卢卡斯·克拉纳赫的作品《维纳斯》

（对页图）中所见，他笔下的女子身体比例是典型的哥特式风格，有着稚嫩的气质——窄小的肩膀、小小的胸部、微微隆起的腹部、纤细的腰和长长的腿，整个身体有波浪起伏的轮廓，非常有韵律美。在我看来，有种奇怪的感觉，就是他笔下的人物看起来非常像当代人，画中人看起来完全没有占据真实的空间，却有非常迷人的表情，吸引着观众。这幅画展示了他后期的人体画风格，将人物与环境孤立起来，看似人物独自存在于画中。这幅画的背景看起来更像是装饰，没有占据真实的空间，以凸显画中人物。

老彼得·勃鲁盖尔（1525—1569年）是荷兰文艺复兴时期著名风景画家，特别擅长画农民及其周边的生长环境，以画土地、农村风光著称。他同时也为个人和教堂创作与宗教相关画作以获取一定酬劳。他以农民为主题的绘画与宗教题材绘画有相同的美学理念。在勃鲁盖尔时代，表现农村风光、以农民为主体的作品非常稀少。勃鲁盖尔被称作以农民为绘画主体的先驱。而且在他的画中，他总以客观、写实的风格表现农民，并不刻意地美化农民或者赋予农民任何浪漫色彩。我认为他对人体绘画艺术的最大贡献在于，在风景画中将周边景色与人物主体同等对待，在当时他无疑开创了新的人物绘画艺术传统。有人认为他是第一个将风景画作为重要主题的老一辈绘画大师，他笔下的人物仅仅是整个风景构图的一部分。这种说法值得肯定，但是我却认为他仅仅是把他所看到的客观世界真实地表现出来了。至少在我们现代人看来，他的作品揭示了一个远比现在更加和谐的人与自然的世界，强调了大自然比人更加重要。

对页图　老卢卡斯·克拉纳赫，《维纳斯》（爱与美的女神），1532年，榉木上混合材料画，37.7 cm×24.5 cm，藏于法兰克福施特德尔美术馆

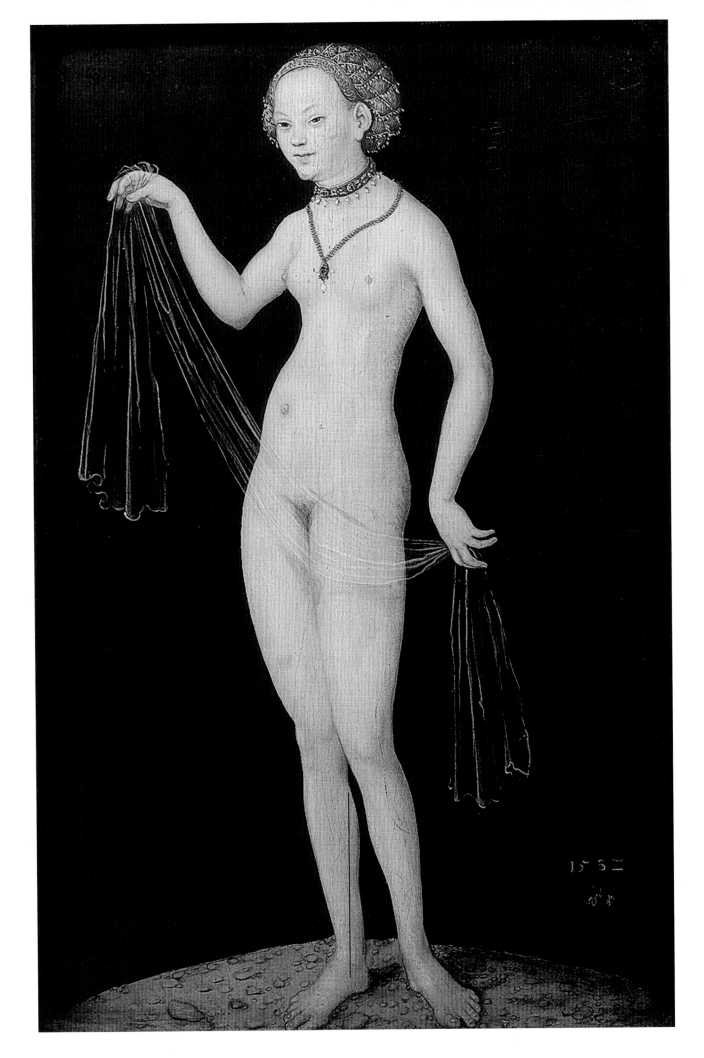

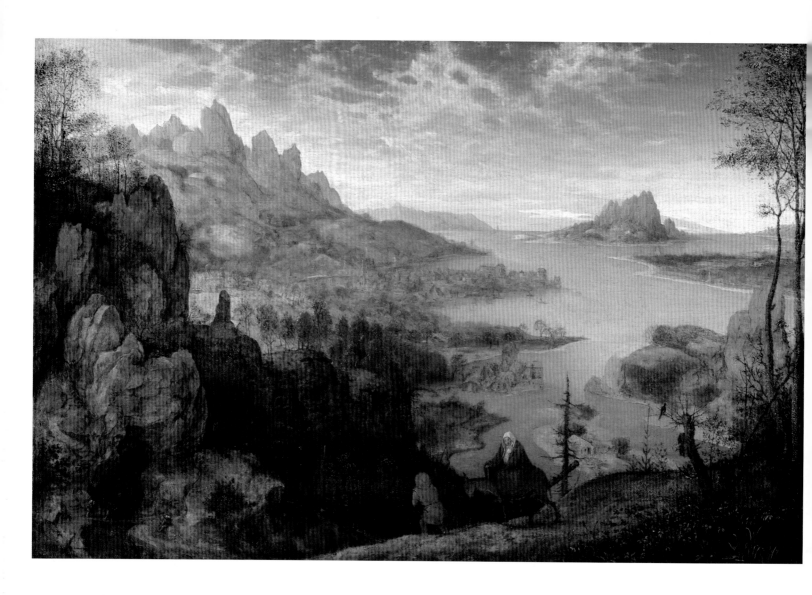

小汉斯·荷尔拜因出生在德国，从小受到父亲的训练，成为手工艺人。他的手工技艺精湛，制作了大量各种各样的工艺品（他还设计珠宝、彩色玻璃窗户、祭坛装饰品，以及其他很多工艺品等）。但是作为一名插画家，他引起了著名的人文主义者伊拉斯谟的注意。后来荷尔拜因专门为伊拉斯谟画了三幅肖像画。作为回报，伊拉斯谟写了一封推荐信，把荷尔拜因推荐给英国的托马斯·莫尔。荷尔拜因给莫尔画的肖像画大获成功，给荷尔拜因的直接回报就是他成了亨利八世的宫廷画师，每天要去宫廷作画两个小时。他给国王亨利八世及其几任王后画肖像画，还为来到宫廷的贵族作画，这些肖像画都成为西方艺术界最上乘的画作。

在这儿，我们看到的是当时法国驻英国大使查尔斯·德·索里尔的肖像画。这幅画作最佳地诠释了为什么荷尔拜因能够在当时的上流社会、权贵阶层里如鱼得水，广受欢迎。他不仅仅擅长画人物的外表，还善于捕捉权贵阶层人物的强势性格和对自己地位的自信。荷尔拜因的人物画精确地表达了贵族阶级想要向自己和他们的臣民投射的品质——高贵。

上图 老彼得·勃鲁盖尔，《逃往埃及沿途的风景》，1563年，板上油画，37.1 cm×55.6 cm，藏于伦敦科陶德艺术学院

对页图 小汉斯·荷尔拜因，《查尔斯·德·索里尔——莫雷特公爵肖像画》，1534—1535年，橡木油画，92.5 cm×75.4 cm，藏于德国的德累斯顿美术馆

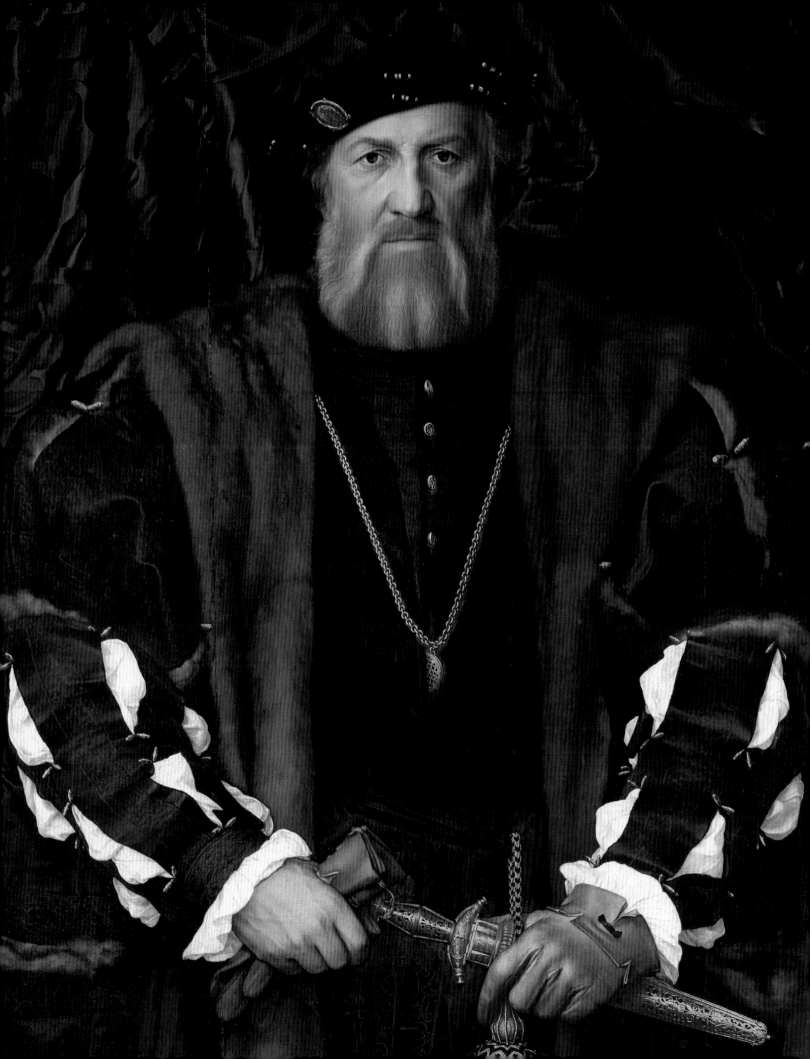

意大利文艺复兴时期的绘画艺术

关于意大利文艺复兴时期绘画艺术的书籍汗牛充栋，因此在本书中我特意言简意赅地只介绍最核心的东西。我们主要侧重分析意大利艺术中与人体绘画相关的三个特点：一、古典主义的回归，体现在人体绘画中借鉴雕塑来构造人的外形；二、视角特色；三、恰当运用光与影来表达叙事，表现力强，富有感染力。

在15、16世纪的意大利，天主教会拥有大量土地和财产，天主教会管辖的领地也称之为教皇国，教皇是君主，拥有至高无上的权力，当然教皇的权利远远超越地理范围。教皇找到有天赋的艺术家为教会作画，描绘宗教相关的叙事。意大利文艺复兴时期大多数艺术巨作要么由教会出资，要么由意大利快速兴起的富商阶层出资创作。如美第奇家族，他们资助的画作既有宗教主题，也有世俗主题。

马萨乔（1401—1428年，意大利佛罗伦萨画家）是15世纪意大利文艺复兴时期第一个杰出的画家。然而遗憾的是，像其他文艺复兴时期的画家一样，他也英年早逝，27岁就过世了。尽管他的职业生涯非常短暂，他的作品却对其他画家产生了非常深远的影响。他抛弃了当时全世界通用的、进行精雕细琢装饰的哥特式绘画风格，而采用了自然主义的画风。他是第一个采用焦点透视法以达到更加真实效果的画家。

我们下面来分析佛罗伦萨布兰卡奇礼拜堂中马萨乔的湿壁画——《逐出伊甸园》。画作中，画家对人体艺术的经典理解结合高超的艺术能力叙述故事，表现强有力的情感。这幅《逐出伊甸园》的故事源自《圣经》的《创世纪》这章，描绘了亚当和夏娃因为偷吃禁果，被上帝驱逐出伊甸园、罚到人间做苦力，为他们的罪过付出代价的悲惨场景。画面大胆地展现了两个人裸露的身体，亚当痛苦地垂着头并用手捂着自己的面孔，夏娃则因为感到羞耻而遮住了自己的隐私部位，绝望地仰面哭喊。在他们头顶，我们看到天使手执利剑，代表上帝执行对他们的惩罚。亚当和夏娃圆润而坚实的身体有力地

支撑在地面上，真实地体现了身体的重量感。在强烈的光影效果中，两个人的身体显示出雕塑般的立体感，肌肉的线条和关节的屈伸自然而准确。在静默的画面中表现出巨大的情绪力量，人物的肢体语言清晰地展现了这一时刻的绝望和无助。尽管当时画中的裸体人物由于表达该故事的需要没有受到天主教的禁止，但是几个世纪后人们认为画家对正面裸体一览无余的大胆描述也太自然主义了，直白得过头了。于是在1680年，有人用无花果树叶把亚当的隐私部位遮挡起来。直到200多年后，即20世纪80年代，在修复该画时，画家才把无花果树叶移除。

作为世界著名的艺术家之一，意大利雕塑家米开朗琪罗是人人皆知的艺术巨匠。他的确是最纯粹的古典派艺术家，堪比希腊古典时期的任何雕塑家。在他的少年时期，米开朗琪罗在塑造人物外形时，就是天生的古典主义者。甚至他的雕塑作品被认为是希腊古典主义的原件。但随着年龄的增长，他个人思想上、生活上的各种挣扎开始影响他的艺术创作。他与资助他艺术创作的宗教统治阶级和政治统治阶级长期不和，同时，他还纠结于自己的性取向。我在本书中展示米开朗琪罗的绘画，因为这些画作代表了哥特艺术所缺失的古典美学的回归，而且也因为本书要详细讲述人体艺术。我个人认为米开朗琪罗的作品是全世界最出色的人体艺术作品。

尽管米开朗琪罗是一个职业雕塑家，下页的两幅画却是他专门用作绘画练习的习作。在第32页《一个行人的人体画习作》中，我们看到一个裸体男性的侧面图，其实这只是更宏大的画作——《卡西纳战役》的一部分，遗憾的是该画作未完成（其实，现在关于这幅完整画作的证据是一幅漫画的复制品，尽管该漫画由另外一个艺术家完成，却展示了完成画作中人体应放的位置）。第33页《坐着的年轻人与右臂的两幅习作》则是米开朗琪罗为西斯廷教堂的一个人物画准备的。米开朗琪罗在大型叙事性湿壁画中采用习作，把每一幅习作放置于更大规模的作品中，用韵律、体态语、几何原理等

把整个画面关联起来，但却不会像画家那样用同一个统一的光源。

在这两幅画中，米开朗琪罗用精湛的技法，通过描绘身体的动作来反映他自己思想上的挣扎。他从与之前自己曾模仿的希腊艺术家完全不同的角度，更深刻地来探索、询问关于人性的形而上学的哲学问题。在希腊传说中，希腊人把诸神描绘成人，具有人类的喜怒哀乐等。而米开朗琪罗却恰恰相反，把人类描绘成诸神。他笔下人物的肌肉形态优美，画得超凡脱俗。经过好长一段时间的间隔后，理想的古典主义终于又回来了！米开朗琪罗的作品就是古典主义的回归！他的人物既有阿波罗的威仪，又有酒神的享受与欢畅！因为没有任何希腊画作留存下来可以研讨，因此佛罗伦萨巨匠们的画作，尤其米开朗琪罗的画作，就是最接近纯粹古典主义的完美典范。

在达·芬奇的素描和油画中，我们不仅看到了古典构图的重现，还可以观察到画家把光与影用来界定构图的意识。达·芬奇的画作不像米开朗琪罗的作品那样充满强烈的、富于情感表现力的身体美，但却表现出一种平静的、像神一般的智慧与完美。

达·芬奇对人物外形的创作，也像他对其他一切事物一样，从科学的角度来处理。他既要考虑空中的视角，又要考虑线性透视法，还要考虑和画作主体相关的光源的位置。由于他对其他学科如几何学、解剖学和工程学等各个学科都有广泛的兴趣，因此我们就能理解他为何用更科学的方法来创作人物画了。

《圣母、圣婴与圣安妮及幼儿期的圣约翰在一起》（第34页）是达·芬奇著名的素描之一。虽然他依据这幅素描创作了一幅相同名称的油画，但是约10年后，他又回到这个主题，创作了一幅类似的油画叫《圣母、圣婴与圣安妮在一起》（第35页），可能是由法国的路易斯十二世出资创作的。但遗憾的是，达·芬奇没能完成这幅油画，这幅未完成的画至今保存在罗浮宫。

右图 马萨乔，《逐出伊甸园》，1426—1427年，壁画，藏于佛罗伦萨的圣玛丽亚德尔卡明教堂下属的布兰卡奇礼拜堂

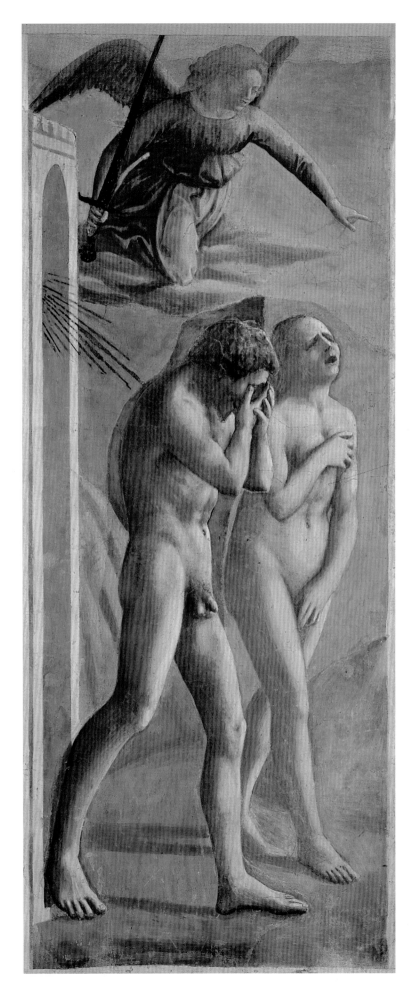

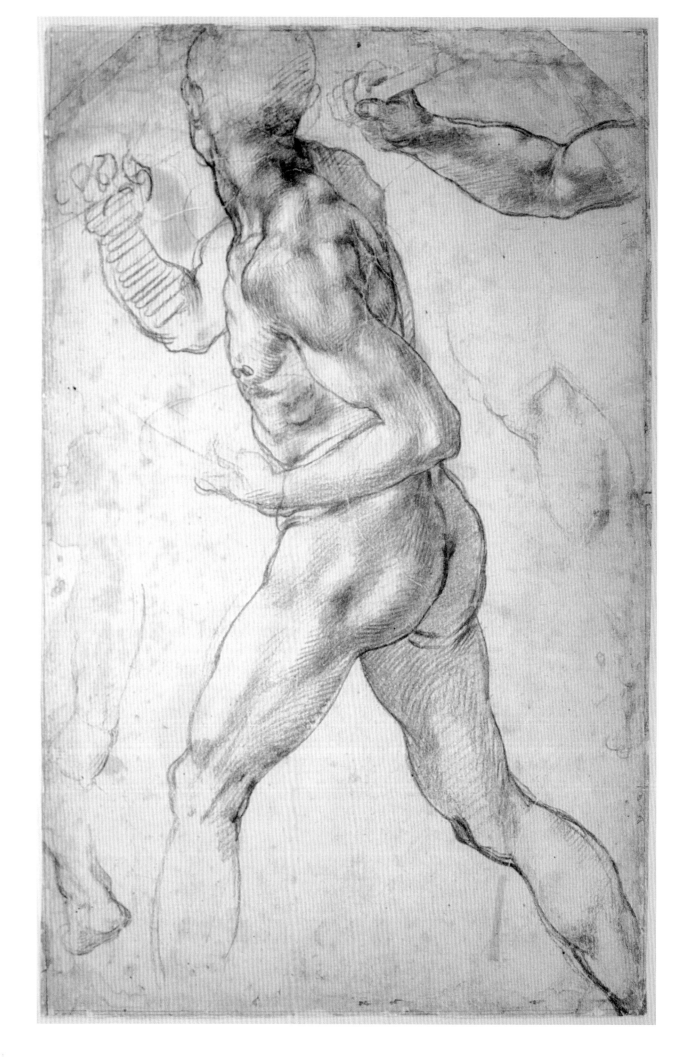

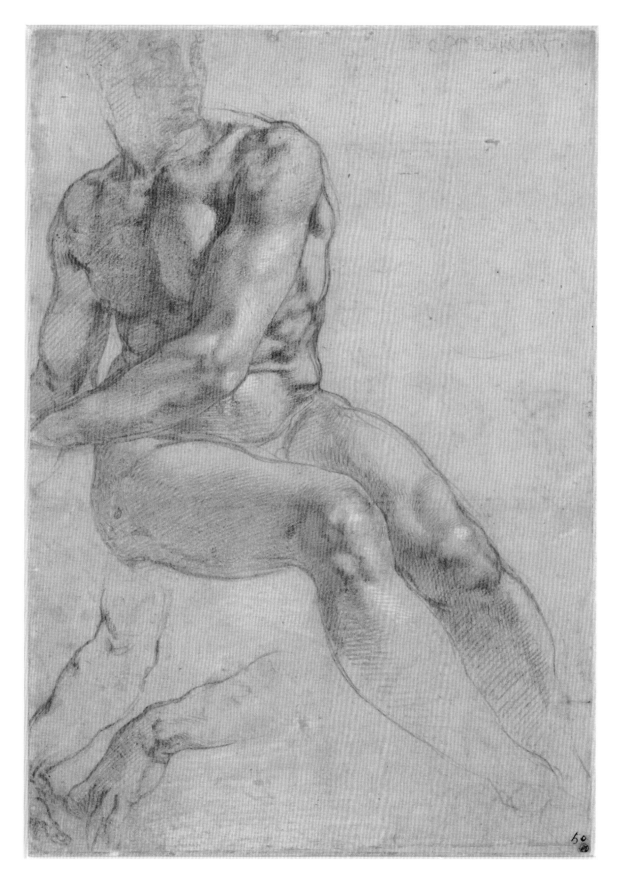

对页图 米开朗琪罗，《一个行人的人体画习作》，1504—1505年，纸上黑色粉笔画，用白色提亮，40.4 cm × 25.8 cm，藏于哈勒姆（荷兰西部一城市）泰勒斯博物馆

上图 米开朗琪罗，《坐着的年轻人与右臂的两幅习作》，约1510—1511年，纸上红色粉笔画，用白色提亮，藏于维也纳的阿尔贝蒂娜博物馆（位于维也纳的著名博物馆）

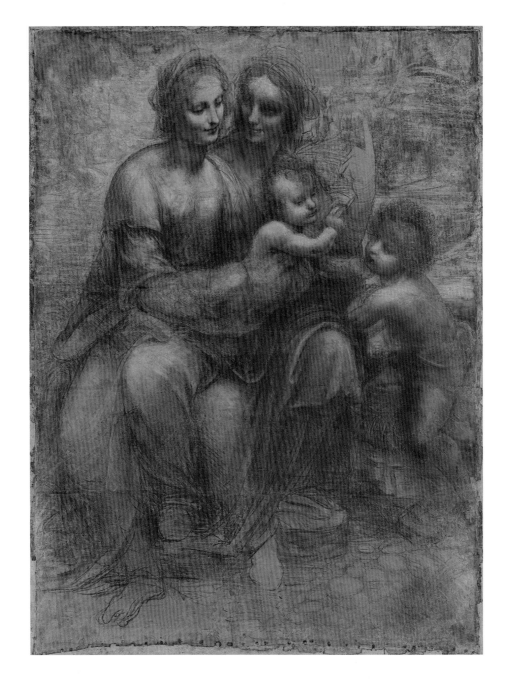

在达·芬奇《圣母、圣婴与圣安妮及幼儿期的圣约翰在一起》画作中，画家将这群人物画置于一个荒野山区的风景中，与画了类似这群人物的《岩间圣母》成为姊妹篇。只见画作中，圣母玛利亚坐在她妈妈圣安妮的膝盖上。基督圣婴保佑他的堂弟施洗者圣约翰（右边这个孩子）。圣安妮的一根手指指向天堂，这个手势暗示着基督未来的命运。这幅画用细腻的晕涂法技巧完成，这个技法在后来的几个世纪被无数艺术家仿效。人物外形构图非常经典，但是画家让画中的每一个人物都互相关联起来，这就赋予了画作更深层次的情感与灵性。画中的各个人物体态安详、充满爱、互相关心，相互关联。达·芬奇对神性的感知和理解并不像希腊人那样，完美地描绘希腊诸神及神性，而是表达基督教所宣扬的爱。达·芬奇的作品，尤其是《最后的晚餐》，实质上，从视觉上定义了基督教，形象地阐释了基督教的精神，对后来几个世纪产生了深远的影响。

上图 达·芬奇，《圣母、圣婴与圣安妮及幼儿期的圣约翰在一起》（柏林顿府漫画），大约1499—1500年，木炭画与薄涂层，纸上用白色粉笔提亮，再安装到画布上，141.5 cm×104.6 cm，藏于伦敦的英国国家美术馆

对页图 达·芬奇，《圣母、圣婴与圣安妮在一起》，1508年，板上油画，167.6 cm×130 cm，藏于巴黎罗浮宫

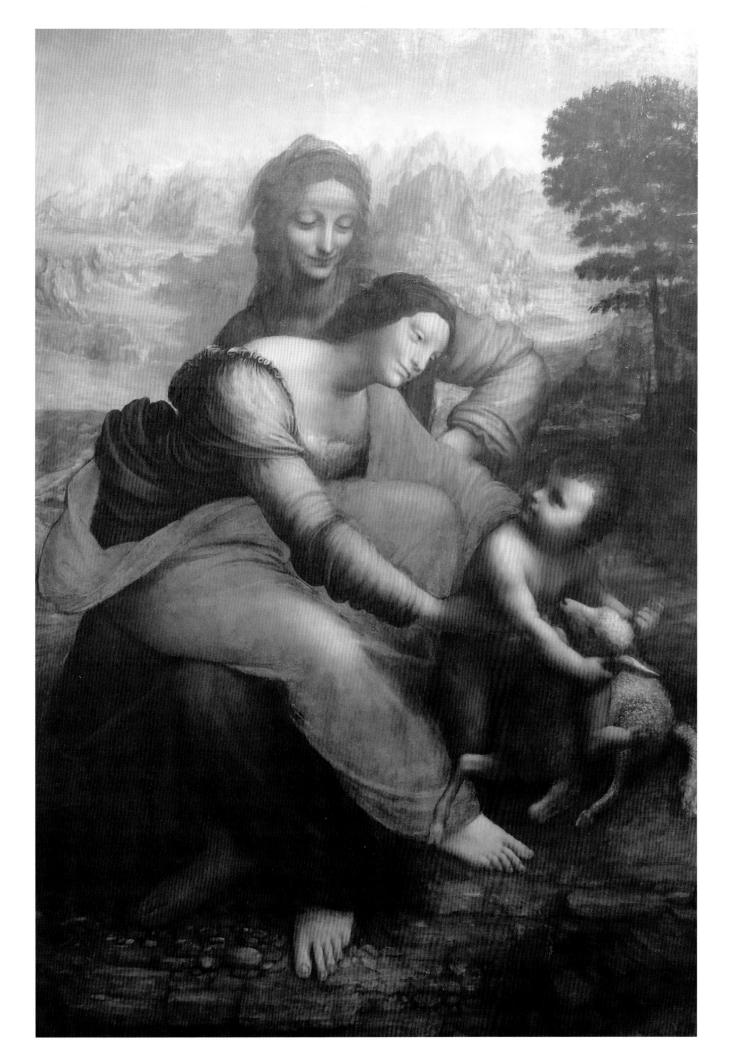

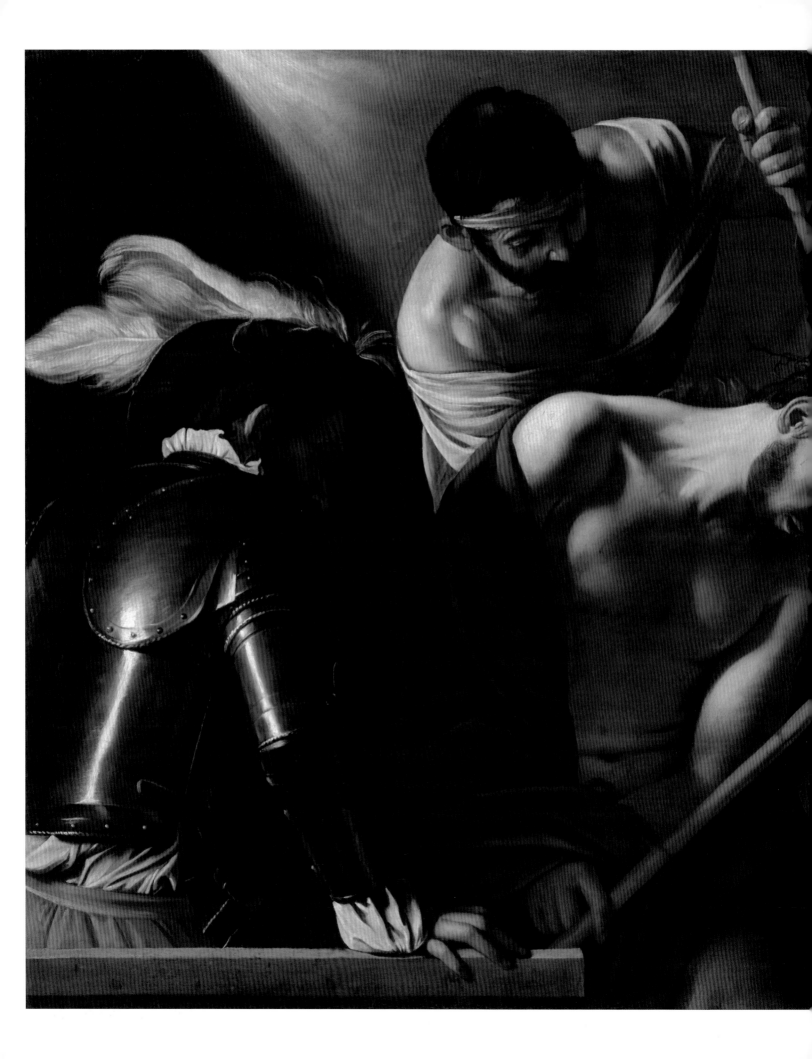

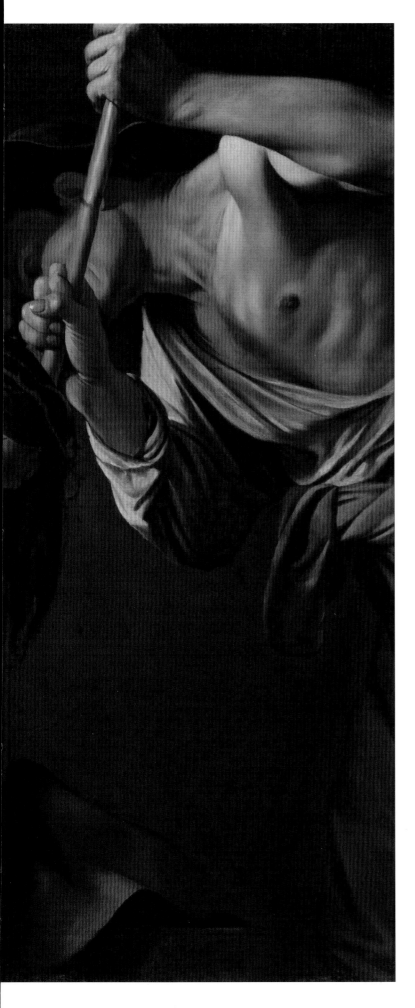

巴洛克绘画艺术

如果要说政府机构推动了某个艺术运动的开启的话，非巴洛克艺术莫属。在特利腾大公会议（1545—1563年）上，为回应新教徒的挑战，罗马天主教会要求进行内部改革。同时，天主教会也提出了具象派艺术，即要求教堂里所有画作与雕塑让任何文盲都能看明白，而并非仅仅局限于有知识的人才能看懂。天主教会当权派还要求艺术必须重视宗教主题，减少对世俗物质生活及装饰功能的关注。于是到1600年，涌现了大量遵守这些规约的画家，而且这场艺术运动蔓延到世俗生活，以及其他学科领域如音乐、文学、戏剧。在这个时期创作的意大利歌剧也是典型的巴洛克艺术形式。

巴洛克时期的艺术家成功取悦了两个资助绘画艺术的主体——教会和国家。巴洛克艺术描绘英雄、殉道者及源自《圣经》的各种人物，这些主题对于教会与国家来说都是非常有用的，而且巴洛克艺术作品都大张旗鼓地赞扬一种比生命更高贵的精神。气势恢宏的画风使巴洛克艺术作品在玛丽·德·美第奇和她儿子路易十三的宫廷里繁盛起来。

巴洛克艺术的吸引力之一在于它变革了文艺复兴时期庄严、井井有条的古典主义风格，主张世俗的、通俗的绘画风格。为了打动大众，使普通民众都能看懂画作，巴洛克艺术家使用最直接的、戏剧化的、显而易见的叙述风格以达到效果，还常借用戏剧性的灯光效果，这叫明暗对照法。

很多著名巴洛克艺术家都以宗教叙事为主题，为天主教徒和新教徒创作画作。但是也有一些艺术家基于希腊神话、以通俗主题进行创作，但是采用与巴洛克艺术相同的技法与画风。下面我们依次介绍三位画家。看了这三位画家的主题后，我们会明白一个道理：如果我们想要成为一个有趣的画家，首先必须要做一个有趣的人。

左图 卡拉瓦乔，《荆棘花冠》，1602—1604年，布面油画，127 cm × 165.5 cm，藏于维也纳艺术史博物馆

卡拉瓦乔受到教会的青睐，因为他把《圣经》中的故事描绘为一系列真实事件，并与民众的生活息息相关，他的作品中经常把神圣的宗教与世俗生活结合起来。他用暗色调技法（即对比强烈的舞台灯光效果）表现故事发生的场景，使故事达到更加令人激动的效果。他非常直接地用黑色表现黑暗，而不用带银色的晕涂法或者文艺复兴时期画家非常喜欢用的黑暗气氛透视法。就图案而言，卡拉瓦乔喜欢简洁明了但表现力很强的图案。人们一见到画作就马上能明白其表达的故事，这样就缩短了观众与绘画主体的距离。他以舞台表演的叙事方式将故事描绘得栩栩如生，显得无比真实，而人们不需要通过大脑思考就能明白作品的内容。

在卡拉瓦乔的画作《荆棘花冠》中，突出表现的主题是耶稣受到的驱体虐待与自我牺牲精神。画作从两个层面描述一个故事：耶稣遭到两个士兵暴打，第三个人则在主持这场暴行，重点表现行刑人的残暴，他们的残暴与耶稣的悲悯与顺从形成了鲜明的对比。17世纪，天主教徒通过这幅画，看到了残暴，更看到了耶稣对同胞的爱而做出的自我牺牲。这就是为什么以"鲁莽的人""谋杀者""全能的流氓"著称的卡拉瓦乔却能一直为天主教会作画。当然，他的画作也并非全部描绘宗教主题，教会也明白卡拉瓦乔私底下是一个什么样的人，但是双方都愿意成人之美、各取所需。

第36—37页的画作名称为《荆棘花冠》，这幅画展示了非常复杂的巴洛克画风，光线的运用大大增强了故事的表现力。补丁般的破碎光揭示了故事的场景。按正常标准，这样的光线没法描绘美景，但却阐释了一个强有力的信息——耶稣为有罪的人们（所有的耶稣徒都被认为有原罪）受难，这就是无可比拟的精神力量和精神美，这就是教会最想传递给大众的信息。

在彼得·保罗·鲁本斯身上，我们看到了一种罕见的人：他是一个极其成功的商业画家，但却一直保留学生时代那样孜孜以求的态度。他坚持不懈地临摹文艺复兴时期大师们的作品，以揭开这些大师绘画的秘诀，并促进自己不断地学习。不管在哪儿、不管什么时间，他只要能够找到提香的画，他就临摹。像鲁本斯这样有如此强烈求知欲、如此渴望进步的人，他会成为自己梦寐以求的最优秀的画家。

右图 彼得·保罗·鲁本斯，《被刻克洛普斯女儿们发现的厄里克托尼俄斯》，1616年，亚麻布上油画，217.9 cm×317 cm，藏于列支敦士登博物馆

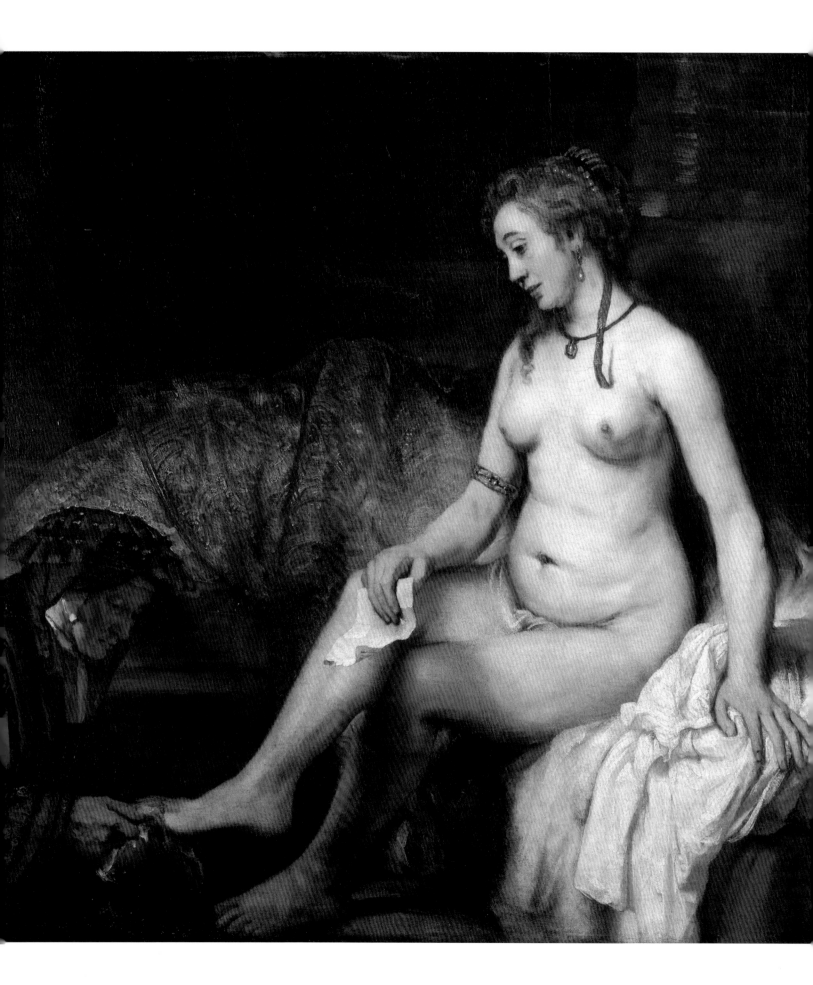

作为西欧佛兰德斯（中世纪欧洲一伯爵领地，包括现比利时、荷兰以及法国各一地区）的本土居民，鲁本斯完美地结合了北方与南方文艺复兴的绘画特点。鲁本斯还是一个外交家、骑士。

鲁本斯的画作《被刻克洛普斯女儿们发现的厄里克托尼俄斯》（第38—39页）描绘一场隆重的盛会，充满生命力和戏剧性，只有像鲁本斯那样的巴洛克巨匠才能创作出这样的作品。画作的中心是三个骄奢淫逸、部分赤裸的女子围成一圈，表现出异常惊异之态。在这三个女子中间则是一个婴儿，婴儿在一个篮子里，旁边是丘比特神和一个脸朝前直接看着篮子中的婴儿的年老女性。我们再往画作周围左边和右边看看，还可以欣赏到鲁本斯非常完整的场景描绘和精美的细节刻画。

这幅画讲述的是关于欲望与救赎的故事。伏尔甘试图侵犯密涅瓦（智慧女神，即希腊神话中的雅典娜），把种子溢到了地上，使大地女神盖娅受孕，有了孩子厄里克托尼俄斯。为了安全起见，孩子被送给了雅典国王刻克洛普斯（雅典创建者，阿提卡第一任国王）。刻克洛普斯授意他的女儿们阿格劳洛斯、赫斯、潘德洛索斯不要打开篮子的盖子。然而，他的女儿们打开了篮子。而这正是这幅画中心所描绘的戏剧性高潮所在。尽管鲁本斯只轻描淡写地描绘了这一点，观众仍然能看到孩子身子的一部分是蛇。这几个裸体女子是画作的亮点，吸引观众的眼球，但几个人中最闪亮的那颗星却是赫斯。她轻抚着她下身外面透明的帷幔，不知道到底是想要揭开还是想要掩饰。这幅作品描绘的景象不是忧伤的、令人沉思的。鲁本斯画出了资助他作画的富商渴望见到的场景。和卡拉瓦乔一样，鲁本斯虽没有深刻地揭示人物更深层次的内心世界，但却描绘了奇幻的美景。

而与这两幅华丽浮夸的巴洛克作品截然相反的是伦勃朗（Rembrandt）（1606—1669年，荷兰画家）的画作。他的作品通过非常安静的、强有力的情感来叙述《圣经》相关故事，他的作品视角独特，如展示一个裸体女子在做一个复杂决策时，所表现出的深厚的内在情感。我们看到她的身体，同时也看到了她的内心世界。他的作品在这方面具有独一无二的表现力。迄今为止，在我们讨论的所有画家中，伦勃朗是第一个以自画像来表现自己故事的画家。当然，因为没有确凿的证据，我不敢说他是艺术史上第一个开此先河的画家，但我认为这是几个世纪后，伦勃朗仍然与现代观众产生如此深刻共鸣的原因之一。

伦勃朗的《在沐浴的拔士巴》，描述了拔士巴的故事，故事来自《撒母耳记（下）》（11:2-4），拔士巴是大卫王的一个勇士赫人乌利亚的妻子，拔士巴在沐浴时被宫殿房顶上的大卫王偷窥到了，大卫王被其深深地吸引，想追求她，却得知拔士巴是有夫之妇，是他麾下一个勇士的妻子。大卫王明知强夺他人之妻是罪过，但他仍然决定和拔士巴一起犯下这个罪过。他派使者把拔士巴接过来住在一块儿，不久拔士巴怀上了他们的孩子，大卫深深迷恋上拔士巴，于是派赫人乌利亚上前线去打仗，赫人乌利亚在战场上死了。大卫顺理成章和拔士巴结婚了。

我们难以确定拔士巴手里拿着这封书信的具体内容。伦勃朗也没有明确地描绘出来。因此这幅画给人们留下了无限的想象空间，人们看这幅画不禁想问：这是拔士巴第一次收到传唤她去大卫王宫殿的时刻？还是她面对这个传唤，因为要背叛丈夫同时也明白没法拒绝大卫感到无比的悲哀？还是在这一刻她刚得到了她丈夫在战争中的死讯？等等问题。但是我们只看到她极度悲伤与内疚的表情。这就是巴洛克艺术——以非常安静、却非常有表现力的方式表达人物的内心情感世界，也使这幅画成为人体绘画史上最深刻的、最打动人心的一幅。

对页图　伦勃朗，《在沐浴的拔士巴》（译者注：拔士巴，乌利亚之妻，与大卫王有私情，后与其结婚并生下一子名为所罗门），1654年，布面油画，142 cm×142 cm，藏于巴黎罗浮宫

洛可可绘画艺术

洛可可时期的确存在大量无用、轻佻、无聊的作品，但我认为从某些方面来说这些评价低估了洛可可艺术的价值。洛可可绘画艺术唤醒了已经休眠多年的某些欧洲艺术传统。如在构图上的回归，这体现在洛可可艺术把人物与自然风景完全融合在一起，如勃鲁盖尔的作品，但洛可可艺术描绘的人物不是农民阶级。洛可可艺术还标志着酒神影响复仇式的归来，丝毫不受阿波罗神的约束。

洛可可绘画运动的主要资助人是路易十五的情人——蓬巴杜夫人，从她作为资助人就大概能了解洛可可绘画的风格，大致可以归纳为：爱嬉戏的、睿智的、情色的描绘。大致从1700年到1780年，洛可可艺术实际上可以被称作后期的巴洛克艺术，因为它提炼了巴洛克艺术的戏剧性特征和夸张风格，洛可可风格中最著名的画作都融入了不对称元素和自然主义，运用粉彩，再加轻松愉快的、开放式的画家随心所欲的点缀。

我们先来看一下安东尼·华多的作品《爱之课》，这是一幅展示宗教盛宴（求爱的聚会）的作品，这类题材是安东尼·华多首创的。这幅画与其他画一样，描绘穿着优雅、华贵的青年男女成双成对，在枝叶繁茂、风景优美的地方聚会，把观众带进富有想象力而浪漫的故事中，画家用非常柔和的光，外加更柔软的笔触完成风景的描绘。与勃鲁盖尔笔下以农民为主体的作品相同，洛可可绘画也通常描绘农村风光中的一小撮人物，也与勃鲁盖尔画作描述的场景类似，非常幽默。但是在洛可可与勃鲁盖尔笔下，人物所处的社会阶层却大相径庭。洛可可画作与欣赏者之间的距离相去甚远。人们欣赏、喜欢画作描绘的场景，但却不能与画作建立关联、不能融入画作中，被贵族阶级的享乐拒之门外。

右图 安东尼·华多，《爱之课》，1716—1717年，板上油画，44 cm×61 cm，藏于斯德哥尔摩（瑞典首都）的国家博物馆

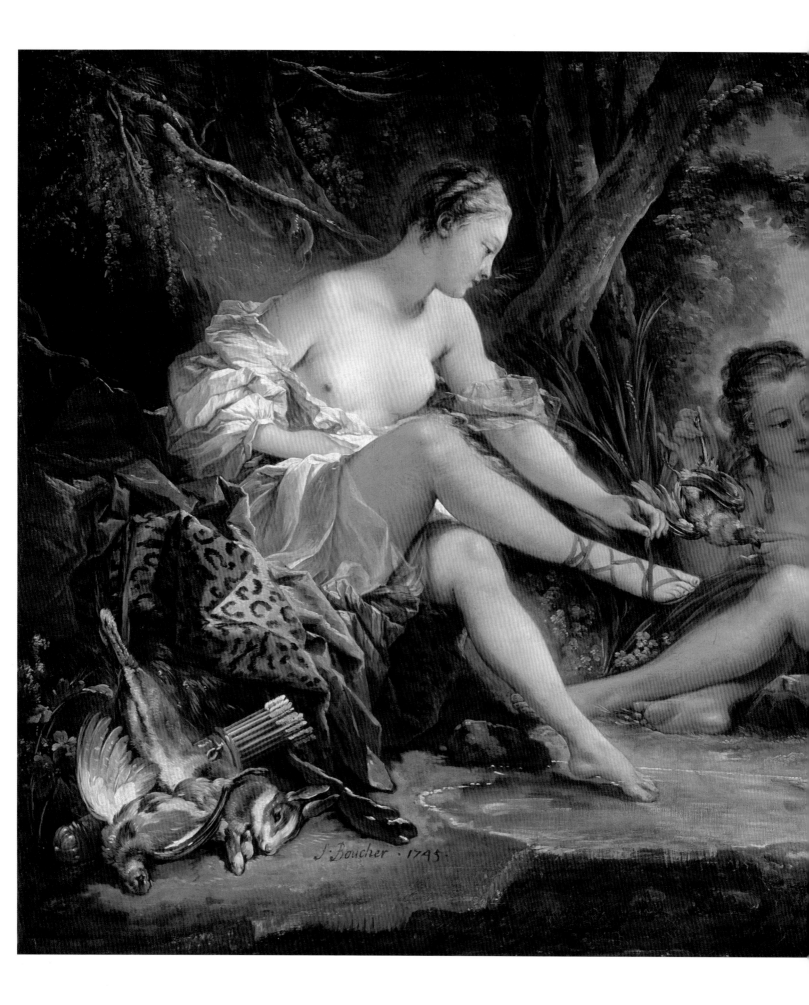

在18世纪，贵族的"勇敢聚会"成为一个时尚的绘画流派。与巴洛克作品截然不同的是，这些作品因为缺乏戏剧性或焦虑感而闻名。这些作品不是用来传递神学或者哲学旨意，而是用来捕捉转瞬即逝的愉悦时光，因此令人轻松愉快。这些画作极富有装饰性，画作通常尺寸很小。通常同时把很多幅画作，用于装饰贵族在乡下的农舍和狩猎小屋。

弗朗索瓦·布歇是蓬巴杜夫人宠幸的画家之一。布歇多才多艺，不仅擅长油画，还擅长服装设计和场景设计。他在创作中创造了一种新型的女性形象，他笔下的女子年轻、轻盈、漂亮、娇俏。布歇创作的女子不是真实的，也不需要追究是否真实。他既擅长画田园风光，又擅长以古典风格来创作。不管他画什么主题，他的美学观却是一致的。

在《狩猎后的戴安娜》画作中，我们看到女神戴安娜正在脱光衣服。整个画面中都看到古典主义的各种象征符号：左边是戴安娜狩猎的战利品，画中左边和右边都有装满箭头的箭袋。戴安娜本人看起来并不像一个真正的猎人，而且她的体态与她所表现的个性并不相符合。还有戴安娜的狩猎同伴，她们都非常漂亮，但谁都没有穿狩猎的着装。因此，此处运用的古典主义简直就是一种表象、一场骗局、一场舞台布景而已。布歇的目的就是让观众能感受到画家成功地创造了一件具有挑逗性的艺术品后，颇感自负与骄傲。从这幅画里可以看到希腊艺术和罗马复制品中遗留的情色风格，但是把这幅画的场景设置为田园景色却是布歇独特的创意和贡献。

左图 弗朗索瓦·布歇，《狩猎后的戴安娜》，1745年，布面油画，37 cm×52 cm，藏于巴黎康纳克杰博物馆

新古典主义绘画艺术

在18世纪中叶，面对洛可可艺术过度荒淫的画风，画家都有强烈的愿望想回归到古希腊、古罗马时期更加简朴、更加纯粹的古典艺术风格，于是新古典主义在罗马诞生。从风格与题材上，新古典主义艺术家刻意模仿古代艺术，复兴古典主义作品典雅端庄的高贵。新古典主义迅速蔓延到整个欧洲并延续到18世纪后期。作为一场哲学运动，新古典主义非常有趣，因为它的人文主义原则直接开启了启蒙时代。1789年，随着法国革命的到来，新古典主义实际上就成了法国革命政府官方的艺术风格，法国革命政府成了新古典主义最大的资助商。新古典主义成了政府完美的工具——将法国革命政府与古希腊、古罗马历史上社会公德、个人牺牲等崇高主题联系起来，为政府歌功颂德。古典艺术把希腊诸神描绘成人的外形，赋予了其生命与喜怒哀乐，而新古典主义则把政府神化。

新古典主义是异常漂亮、非常重要的艺术运动，但因为它对古典艺术的选择性理解，也是一场颇受争议的运动。新古典主义，以探讨"理想美"为根本原理，选择古代历史和现实的重大事件等严肃题材，强调理性而非感性的艺术表现形式和构图的完整性；在造型上重视素描和轮廓，虽不重视色彩，却注重雕塑般的人物形象刻画。新古典主义删去了洛可可过度绚丽的形式与巴洛克不庄重的戏剧性元素。有趣的是，新古典主义也忽略或淡化古典主义的其他要素，画面统一的节奏感贯穿于画面的表现形式和偶尔诙谐放纵的内容中。因此，新古典主义者刻意远远避开洛可可时期过分荒淫的风格。

由于没有古希腊时期的画作留存下来供画家临摹，18世纪的新古典主义画家就依据希腊其他艺术品统一的古典原则，来探索古典主义绘画的方法。实质上这也是新古典主义画家能够自由地探索并发挥古典主义的新形式。而新古典主义雕塑家和建筑师却没有这样的自由，因为有古希腊的雕塑作品和建筑流传至今。那么新古典主义画家们如何运用这种自由呢？由于新古典主义运动

始于意大利，一些画家就效仿16世纪意大利文艺复兴时期大师们的作品来探索古典主义。后来新古典主义逐渐成为典型的法国艺术运动，更准确地说，是法国的一场政治运动，新古典主义的含义就成了只借鉴古典的主题而非实质内容。而这种只是表面的模仿就成了这场运动最大的利与弊。古典主义的精神和哲学没有在希腊人的宽大外袍上发现，却在柏拉图理想主义里发现了美学和人文主义。

法国新古典主义上乘的画作展示精细的笔法，高雅、庄重的品味，加入了有趣的几何学设计与构图。新古典主义画家们典型的风格是严谨的轮廓、雕塑般的外形、精细打磨的光面，也叫发光的表面。总之，他们的绘画主题有品味，所描绘的故事与观众之间保持安全的距离。观众在欣赏画作时，不会像被伦勃朗的作品一样深深吸引而融入场景中进行细致的观察。

在让·奥古斯特·多米尼克·安格尔《俄狄浦斯解斯芬克斯之谜》的画中，我们看到一个惊艳的、具有古典美的裸体男性，该画是安格尔在罗马学习时所创作的。他把这个裸体男性放进了一个叙述故事的人物油画中。20年后的他懂得了如何将环境与人物主体相结合，如何提供恰当的场景搭配故事内容。这幅画中，人物造型非常精细，简直是大师级的精湛技艺。一幅学生作品能达到这个境界，简直令人惊叹、赞赏不已。这幅画也不像安格尔后期的作品那样，将人物刻意扭曲或变形。俄狄浦斯回答斯芬克斯谜语的故事来自希腊神话，画作的主题与技法都同时体现了新古典主义，安格尔对画作中每一方面细节的处理都非常有品味、有品质，这幅画是新古典主义作品的经典之作。

对页图　让·奥古斯特·多米尼克·安格尔，《俄狄浦斯解斯芬克斯之谜》（译者注：斯芬克斯，带翼的狮身女怪，传说常叫过路行人猜谜，猜不出者即遭噬食），1808年，布面油画，189 cm×144 cm，藏于巴黎罗浮宫

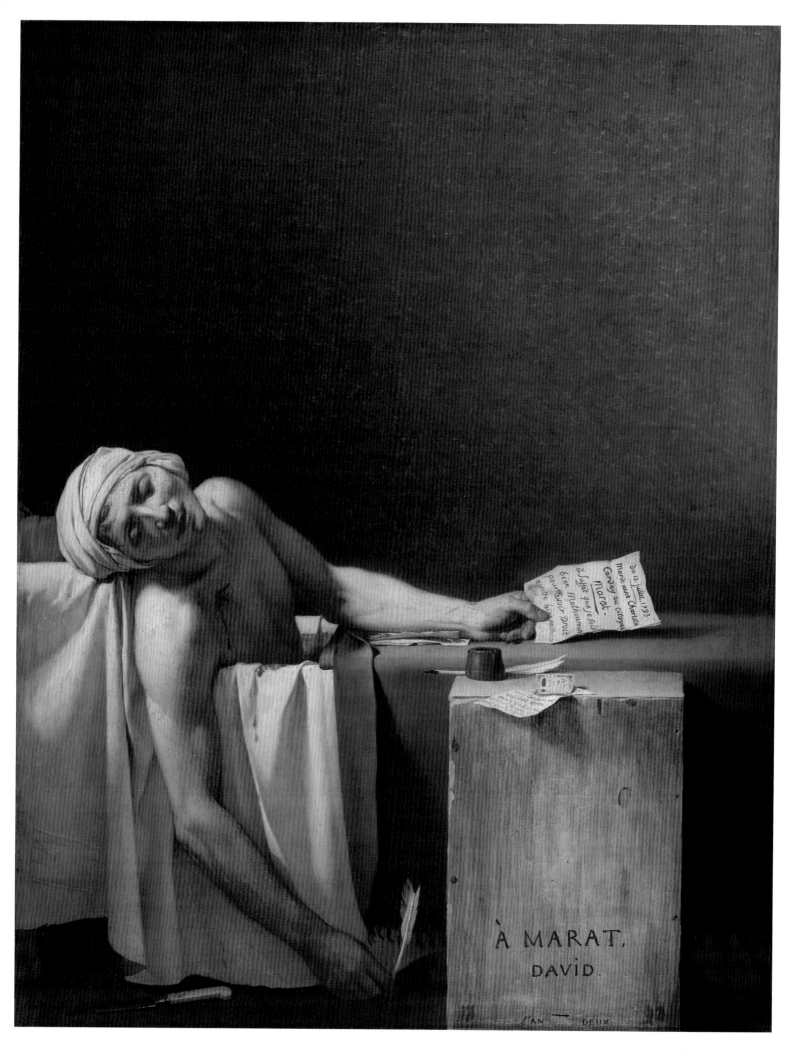

Du 13 juillet 1793.
Marie anne Charlotte
Corday au citoyen
Marat.
il suffit que je sois
bien Malheureuse
pour avoir Droit
a votre bienveillance

À MARAT.
DAVID.

L'AN — DEUX

有的评论家认为在《俄狄浦斯解斯芬克斯之谜》中，安格尔对背景的处理太过笼统，画家从明亮到阴影戏剧性色彩的变化，还加入了高度情感化的背景人物，因此与其说这是新古典主义作品，不如说是标志性的浪漫主义作品。这种观点可能是正确的，但我认为却漏掉了一个更重要的事实，即所有对艺术运动历史的标签都是事后人们再贴上的。就画家工作的方式来看，事实远比这个复杂得多。就这幅画而言，我们看见了安格尔、作为学生的安格尔、作为成熟大师的安格尔三者之间的对话。我发现他循环往复、不断成长的过程非常有趣。就像只把自己学生时代的一幅作品搬到亚麻布上，加以拓展，就完成这幅作品，而不是打开画布重新画一个人物一样。

在新古典主义画派领袖雅克-路易·大卫的《马拉之死》中，我们看到绘画主题从神话世界转换到了当代的、公开的政治事件。画中一个单一的、偶像式的人物，被描绘成像耶稣一样，遭到暗算，被刺倒在浴盆，并倒在自己的血泊中。左上方射来的暖光照在人物躯干上，他手里拿着一封信，特别吸引观赏者的目光，让观赏者情不自禁地想读这封信，而这封信正是导致他被无情杀害的阴谋诡计的重要组成部分。有人说对这个主体如此残忍的技法处理，只可能是新古典主义技法。但是注意画作达到的效果是观赏者貌似正好就在画作主体旁边，所谓的"安全"距离荡然无存了，观赏者被这幅画深深地感染。

另外我还想说明，这幅画"杀"死了革命者，这位革命者是画家的密友（因为马拉是大卫的密友），这幅画简直就是为国家服务，是法国革命的宣传工具，作品高度地体现了浪漫主义概念。马拉死亡时脸上的表情，揭示了为法国革命牺牲的崇高精神，这个表情无比地具有浪漫主义色彩。我认为《马拉之死》并不完全属于新古典主义画作，而应该作为浪漫主义画派的第一幅代表作。而且我认为贴上这些标签对画家本人来说并没有什么意义，也并不重要，因为画家想完成他们的作品。贴上这样的标签，只是对艺术史学家和艺术经销商有用而已。

对页图 雅克-路易·大卫，《马拉之死》，1793年，布面油画，165.1 cm×128 cm，藏于布鲁塞尔的比利时皇家美术馆

浪漫主义绘画艺术

　　虽然新古典主义借鉴了古希腊时期古典艺术的规则和设计，但却缺少了古希腊艺术（尤其是希腊后期作品）强有力的情感和韵律，因而留下了缺憾。而浪漫主义画派正好弥补了这个缺憾。尽管新古典主义画派与浪漫主义画派在思想观念上有一些分歧，但是它们却是互补的。从很多方面来说，新古典主义者是启蒙时代的哲学先驱，而浪漫主义者则憎恨工业革命以及以进步为名给整个欧洲社会变革和社会秩序带来的改变。浪漫主义画家摆脱了当时法兰西学院派和古典主义的羁绊，喜欢凭直觉和情感发挥自己的想象，而不是靠科学的理性原则进行创作。我认为浪漫主义和新古典主义互相补充，共同发展了古典主义。

　　为了印证这个观点，下面我们来赏析一下欧仁·德拉克洛瓦所画的《但丁之舟》。这幅浪漫主义画作沿用了大多数新古典主义名画的模板，展现了很多新古典主义典型的特征：构图紧凑、色彩和人物外形非常好，并加入了浪漫化的自然元素。然而，作品主题源自但丁的著作《地狱》，而新古典主义作品主题通常来自希腊、罗马神话（但丁的著作本身也源自希腊、罗马神话）。在这幅画中，好几个人物在画面的韵律中呈现出力量感，仿佛直接来自鲁本斯的画作。同时，作为一个典型的鲁本斯的信徒，欧仁·德拉克洛瓦运用了浓烈的色彩，他笔下的每一个人物都展示了独一无二的、极富个性的情感，表现出他们各自离开地狱、勇往直前的情景。

右图　欧仁·德拉克洛瓦，《但丁之舟》，1822年，亚麻布上油画，189 cm×241 cm，藏于巴黎罗浮宫

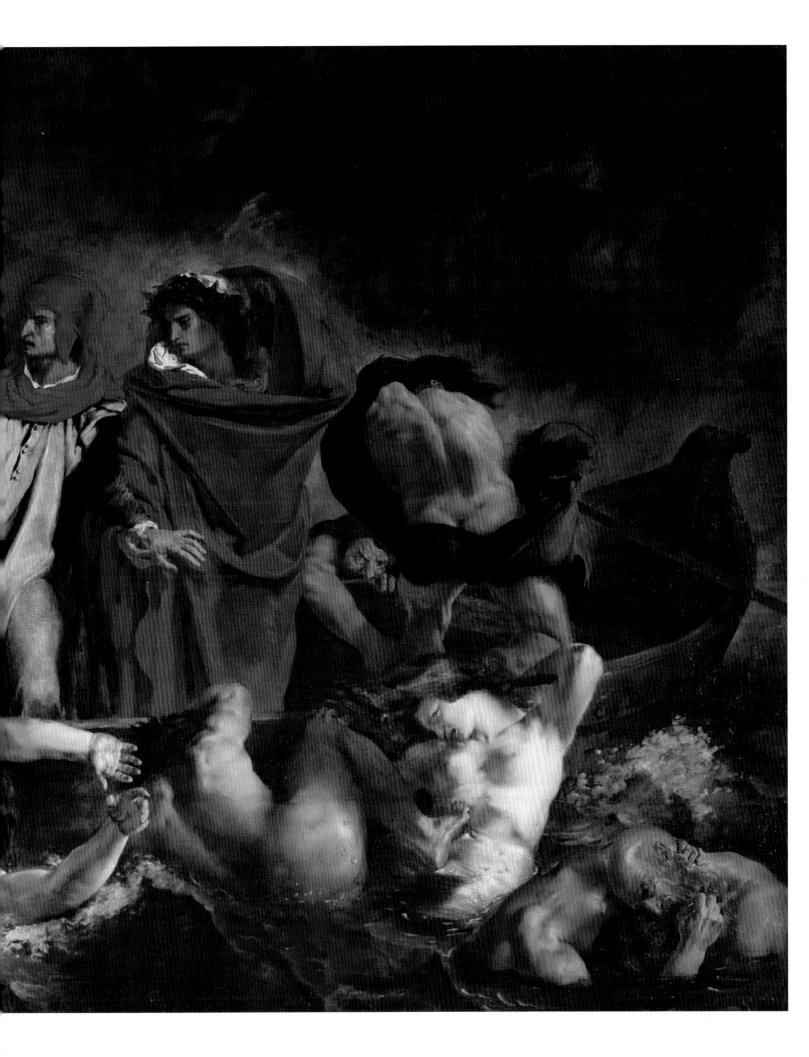

现实主义绘画艺术

现实主义绘画完全抛弃了新古典主义和浪漫主义，转而关注当代主题和当代生活场景。他们试图以简单、真实、真诚的方式描绘各个社会阶层的人物，坚决如实地表现画家所处时代的风格、思想和面貌，提倡客观地观察现实生活，按照现实生活的本来面貌，真实地表现典型环境中的典型形象，再现生活，因此也称为"写实主义"。随着现实主义画派的出现，艺术史上第一次以艺术运动的形式向世人证明基于个体画家所关心的话题，来表达画家自己的心声或者画家自己所关心的故事。居斯塔夫·库尔贝是最有影响力、最著名的现实主义画家。下面我们将把视线聚焦于库尔贝。

库尔贝认为艺术题材的唯一来源是生活，是艺术家自己的经历，以历史主题进行绘画创作，简直是不可能的。库尔贝个性开朗。1855年，在他的职业生涯早期，他想在全球博览会参展遭拒后，他就自己动手开画廊来展示他的艺术品。这在艺术史上开创了新的一页。八年后印象派画家仿效库尔贝的做法，开了他们自己的沙龙。对于任何当代艺术家而言，库尔贝简直就是一个开拓者。当代艺术家，都试图建立一个大型的社交媒体，要么直接向收藏者出售画作，要么建立一个庞大的追随者群以吸引商业艺术画廊的注意力。库尔贝向全世界展示了一个艺术家可以与这个（收藏家或画廊统治艺术的）系统抗衡，并赢得胜利。尽管如此，库尔贝的晚年却很凄凉，在流浪中了此余生。可见，他为自己的创意和艺术理想付出了巨大的代价。但在库尔贝的例子中，我们看到了艺术家不随大流，敢于反抗、不甘受制于人的个性。

在库尔贝的《裸体女子和一只狗》的画作中，简洁的构图完美地展示了库尔贝的创作目标——捕捉"真实"的艺术。我们看到一个年轻美丽的女子对一只小狗表达爱意。这是一个非常人性化的温情时刻，描绘得直接明了。

这幅画中，库尔贝解构了关于忠诚这个主题的典型绘画惯例（至少可以追溯到提香），他直接画一个年轻女子和一条小狗，剥去了光鲜的隐喻层面。模特名叫冷提妮·雷诺，当时是画家的情妇。这幅画之所以被认为是杰作，一是画家的技法，二是画面中表达的情感平易近人，并非关于什么宏大的主题。关于画中女子的形象塑造，我想在这里附加一句，库尔贝描画人物的技巧简直被低估了，他对人物轮廓的处理、对边缘的处理、对外形的处理等技法都非常精湛。虽然他的美学哲学并不来自学院派，但他的技法与能力源自法兰西学院派的专业训练。但是，在我看来，这幅画仍然有一个"安全"距离，观者没法了解主体的内心思想。尽管画作主题是现实生活，但是观者并没有被领进画作中。

在后来很多年，现实主义画派与法国沙龙的绘画主题一直存在着不和谐的音符，法国沙龙是法兰西学院派的官方年度画展。作品能否收入法国沙龙，以及在该展览中展出作品的位置等都代表了画家在法兰西学院派政治圈的地位。在19世纪，获得了学院派认可的画家就意味着有地位，有稳定的经济来源。具有讽刺意味的是，与学院派观点各异、使学院派愤怒的一些艺术家却创作了很多有意义的作品，虽然他们得到了艺术界的尊重与认可，但他们的作品却被拒绝进入市场、拒绝进入学院派掌控的画展。库尔贝以及他的许多同行就遭到如此不公平的待遇。即便如此，库尔贝对于那些想要做独树一帜、探寻自身创作意义的未来艺术家们来说，却是一个成功的典范和榜样，一直激励着后世的画家。

对页图 居斯塔夫·库尔贝（法国画家），《裸体女子和一只狗》，约1861—1862年，布面油画，藏于巴黎奥塞美术馆

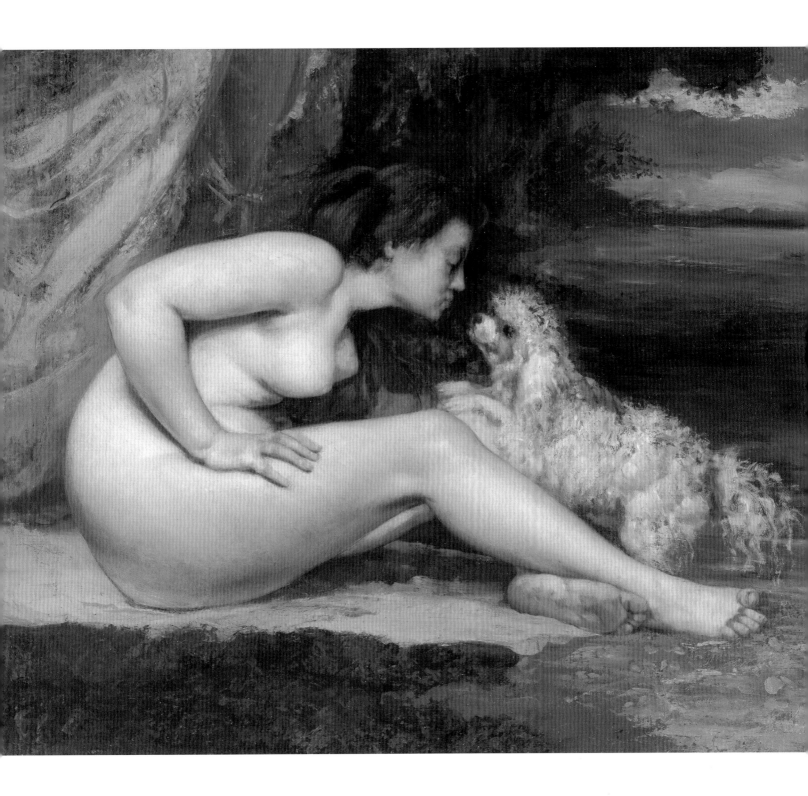

19世纪英国绘画艺术

在这本篇幅有限的书中讨论人体绘画史，没有谁比约翰·威廉姆·沃特豪斯（译者注：沃特豪斯，英国新古典主义与前拉斐尔派画家以用鲜明色彩和神秘的画风描绘古典神话与传说中的女性人物而闻名于世）更能代表英国19世纪绘画了。在约翰·威廉姆·沃特豪斯的早期艺术生涯中，他向皇家美术学院递交的作品一下子就吸引了顶级艺术收藏家的眼球。他的画作《夏洛特小姐》被泰特爵士收购，泰特爵士后来用自己终身积累的财富创建了伦敦的泰特艺术馆。

约翰·威廉姆·沃特豪斯画作颇丰，他既擅长油画也擅长水粉画，以前拉斐尔派的画风作画。前拉斐尔派画风是法国浪漫主义和新古典主义在英国的变体，前拉斐尔派画家致力于复兴文艺复兴时期的纯古典主义画风。他们的想法有一些滑稽，因为他们没有任何希腊画作原件可以用来参照或者激发创作灵感。当然，不可否认，前拉斐尔派的确创作了非常多令人愉悦的作品。介绍每个画派最后总要讨论画家的作品，《伊科与纳西修斯》是约翰·威廉姆·沃特豪斯最好的、最有代表性的作品。

我们很清楚，很多艺术史学家反对把约翰·威廉姆·沃特豪斯看作真正的前拉斐尔派画家。他确实没有签署任何宣言表明自己是前拉斐尔派。虽说他不是前拉斐尔派成员，但他的成功也与这个画派的声名远播有一定关系。尽管人们普遍认为沃特豪斯画风与前拉斐尔派有差别，但二者的绘画主题差别不大。沃特豪斯用的色彩与前拉斐尔派大相径庭，但也像前拉斐尔派标志性用色技法一样，常使用引人注目的、非常丰富的色彩。另外，他一贯严格坚守严格的、古典的中世纪绘画主题和技法，全部用非常忧郁的色调，这与前拉斐尔派喜欢表达感伤的情感一致。

《伊科与纳西修斯》这幅画描绘了古希腊神话中两个受折磨的神灵。伊科（英文名的含义是回声）由于不断唠唠叨叨，受到神的惩罚，只能不断重复他人的话。纳西修斯是基菲索斯河神与仙女麦冬的儿子，他美貌出众，但有预言说如果他不一直看着自己，他将会变

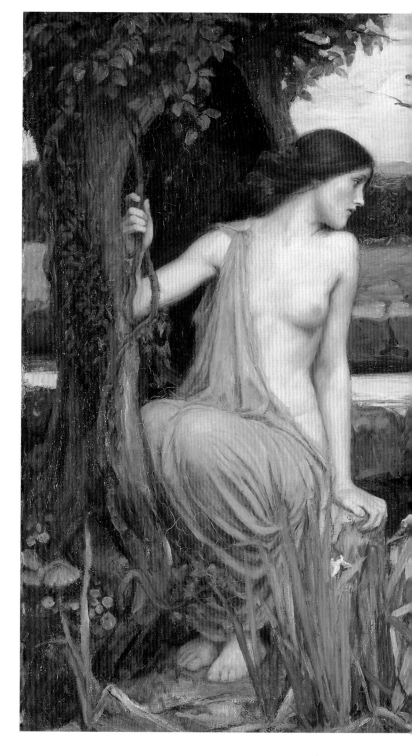

老，于是他残忍地拒绝了所有人包括男人、女人、仙女对他的爱。伊科非常喜欢纳西修斯，但纳西修斯却不为所动。其中，一个被纳西修斯拒绝的人恼羞成怒，求助于复仇女神，于是复仇女神使纳西修斯爱上了自己的影子。从此纳西修斯爱自己胜过一切，经常到河边看自己

的倒影。画作中我们看到纳西修斯脚的旁边长出了水仙花（英文中水仙花的含义就是自恋）。画家选择将伊科画在纳西修斯的旁边，无限委屈、哀怨地望着他。

　　从这样的哲学环境和画家的表达方式看，我们可以说约翰·威廉姆·沃特豪斯并非是真正的前拉斐尔派画家。当时的人，即使是兄弟会的成员，尤其生活在维多利亚时代社会环境中，都不会为坚持激进的立场而害怕。

上图　约翰·威廉姆·沃特豪斯，《伊科与纳西修斯》，1903年，布面油画，109.2 cm × 189.2 cm，藏于利物浦沃克艺术画廊

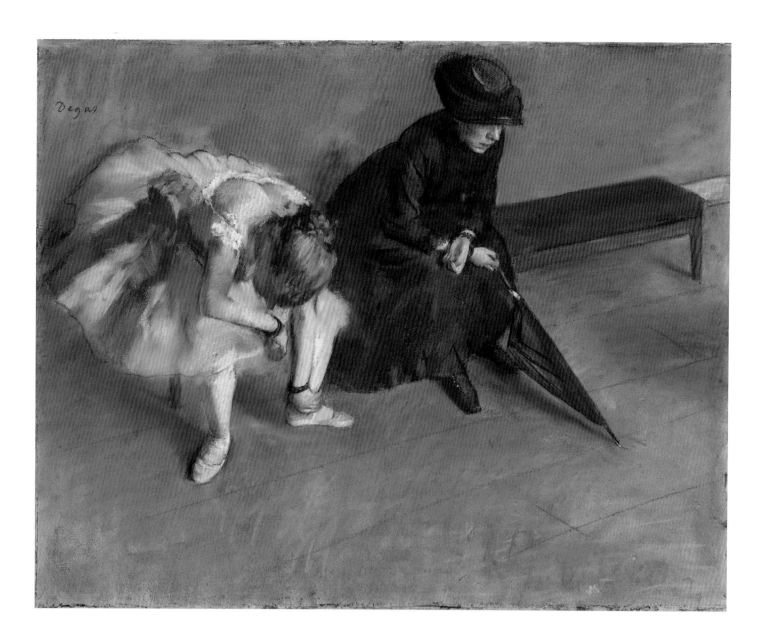

前现代主义绘画艺术

　　埃德加·德加的艺术职业生涯最初在法国沙龙享有盛誉，但他逐渐选择了自己独特的方式，用学院派的方式与技法描绘现代主体。虽然库尔贝是现代主义的奠基人，但却是德加把现代主义发展得日臻完美。想描绘现代生活就意味着要真实表达现代生活的单调、沉闷，但这却不被法兰西学院派所认可。法兰西学院派成员不愿意改变，也不随着时代的变化而改变绘画主题与画风。但是德加却有自己独特的观点，他的艺术观对绘画产生了巨大的影响，这种影响一直延续至今。对他所处的时代来说，他是一个局外人，他超越了所处的时代，他是受到传统艺术训练的现代人。

　　有趣的是，埃德加·德加的画风既有复古也有创新，将新旧完美地融合在一起。就像我们在《等待》这幅画作中所看到的，他的绘画技法与视角完全源自法兰西学院的正规训练（实际上我们还能在地面上看到画家之前留下的网格），对色彩的处理非常自由、随意；注重整体，不怎么关注细节，有必要的地方他才描绘细节。画作的内容完全真实地反映现实生活，画作中描绘的这两个女子看起来疲惫不堪。在欣赏该作品时，观赏者既能感觉到与主体的亲切感，同时也有一种疏离感，这是完全靠内在叙事而不是靠外在叙事实现的二元性。观赏者深深地融入画作中，然而却发现画作主体是如此的无

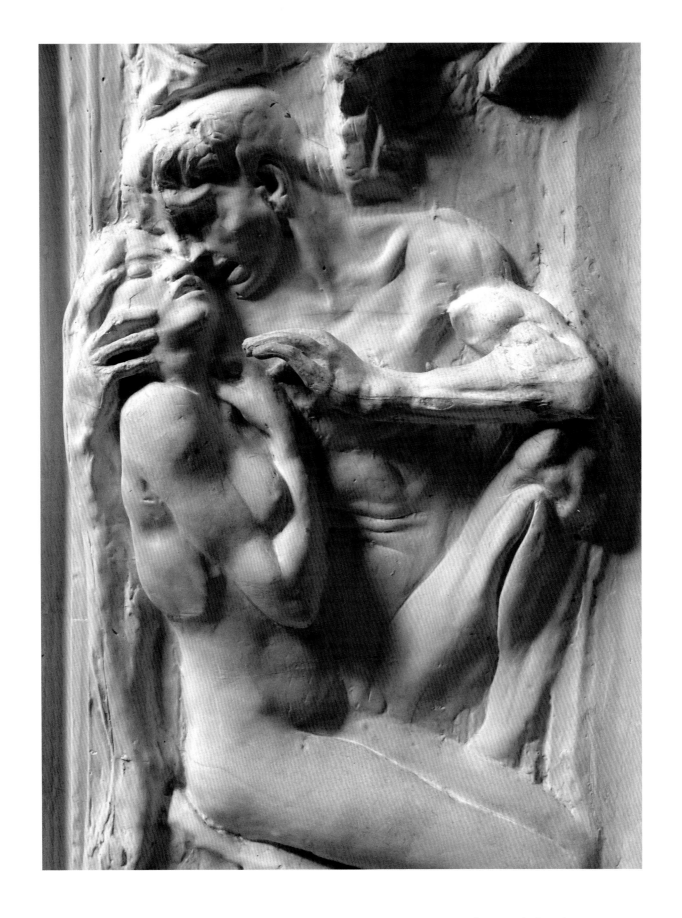

对页图　埃德加·德加，《等待》，约1882年，粉彩画，48.3 cm×61 cm，藏于洛杉矶的保罗盖蒂博物馆

上图　奥古斯特·罗丹，《地狱之门》（局部），1880—1917年，浮雕，635 cm×400 cm×85 cm，藏于巴黎奥塞美术馆

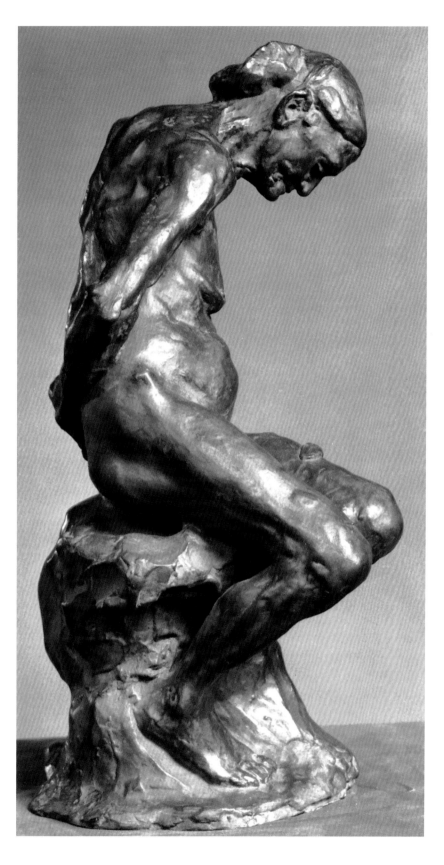

趣、疲惫、乏味，这恰好就是现代主义的气质。

奥古斯特·罗丹多次申请就读法兰西学院，屡遭拒绝，但罗丹却成了米开朗琪罗和文艺复兴的真正继承者，而法兰西学院派一个世纪以来一直在尝试重新创作文艺复兴作品。罗丹全靠自己便大获成功。罗丹在艺术上和经济上的巨大成功，象征着法兰西学院垄断艺术界的结束。学院派的作品没有能及时抓住市场品味的变化，而罗丹却做到了，他抓住了市场的变化，满足了人们的需求。

我们看到了罗丹未完成的恢宏巨作——《地狱之门》雕塑作品中两个细节部分。在第一幅图中，我们看到的是一对深情拥抱的男女浅浮雕雕塑。雕塑中男子看起来像是从毕加索蓝色时期作品中走出来的，但是这个雕塑作品比毕加索的蓝色时期早了整整15年。

雕塑中漂亮女子的面部表情让人有点疑惑，因为她看起来好像甘心忍受永远的精神诅咒，但是她看起来又像沉浸在狂喜中。罗丹的作品擅长表现人物非常复杂的情感，标志着从文艺复兴和巴洛克时代以来雕塑作品所缺失的元素又完全回归了。女子的面部表情让人想起了吉安·洛伦佐·贝尼尼（Gian Lorenzo Bernini）的《圣特蕾莎的狂喜》，罗丹塑造的这些纹理清晰、轮廓起伏的人物作为未完成的大型作品的一部分，也让人想起了在佛罗伦萨学院美术馆中米开朗琪罗的《奴隶》。这些雕塑非常有韵律的、猛烈的动作形象地表现了人物身体与灵魂的挣扎。

第二个作品《老妓女》是《地狱之门》的一部分，罗丹展示独立的细节描绘。这幅作品中，我们真切地看到岁月在人的脸上无情刻下的痕迹、对青春的毁灭，画风质朴、毫无掩饰。一方面充分体现了画家长期以来习惯表达的强有力的情感力量，同时我们也感受到了罗丹对雕塑人物的同情。这幅画把我们拉回到达·芬奇对老年人的研究，当然该画所体现的人文主义与达·芬奇表现的基督神话完全不一样，罗丹是以现世的、世俗的视角看待主体。

上图　奥古斯特·罗丹，《老妓女》（取自《地狱之门》），1887年建模，1910年塑形，青铜雕塑，50.2cm高，藏于纽约大都会艺术博物馆

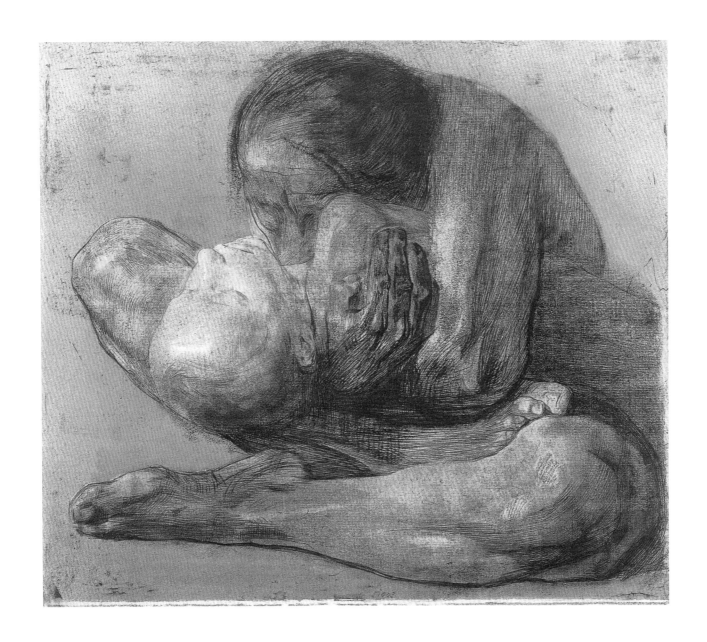

欧洲政治的动荡影响了画家的生活，也体现在画家的作品中。凯绥·珂勒惠支后来经历了第一次和第二次世界大战，从而成了非常忠实的社会主义者与和平主义者。她对都市和农村的穷人所面临的困境抱有极大的同情。她认同共产主义，因此她作品中渗透着人性关怀，使她成为纳粹统治集团的敌人。因为纳粹集团的宣传部门没有可以依靠的人，所以就篡改了她的作品，用作宣传工具。未经她的允许，纳粹统治集团就用她的艺术思想来传达纳粹叙事。也许正因为如此，她才能够幸免于纳粹的摧残与破坏。在这幅《抱着死去孩子的女子》画作中，她捕捉到人性的野蛮和人们难以逃脱死亡的悲伤。她的技法如此精湛，如此强有力地把观众深深地吸引入画面中，而对人物主体感到无比的同情。

世纪末风格，就像洛可可风格，代表了一种感官享受，没有任何措施能消除这种颓废的影响。这个时期的代表人物有两个维也纳画家：古斯塔夫·克里姆特和埃贡·席勒。克里姆特以装饰画而出名，他的技法和绘画主体大多为女性，以及受到日本绘画影响的风景描绘。

上图 凯绥·珂勒惠支，《抱着死去孩子的女子》，1903年，雕刻加软底蚀刻，再在厚重的布纹纸上用黑色粉笔、石墨、金属金色修饰。41.7 cm×47.2 cm，藏于华盛顿国家美术馆

他后期的作品多用镀金，而且镀金作品非常成功。克里姆特的作品由维也纳的富商购买，其中一个富商出资，让克里姆特画了两幅他妻子阿黛尔·布洛赫·鲍尔的肖像画。上图中阿黛尔·布洛赫·鲍尔的肖像画展示了画家对富商妻子面部和手部富有感情和性感的描绘，背景是复杂的、有韵律的镀金图案。克里姆特先于美国画家，将现代主义的平面混合于人物构图中并运用得游刃有余。他毕生的作品与其说是表达悲怆，更不如说是表达感性的爱和颓废。

上图　古斯塔夫·克里姆特，《阿黛尔·布洛赫·鲍尔肖像一》，1907年，帆布上镀金镀银油画，140 cm×140 cm，藏于纽约新美术馆

对页图　埃贡·席勒，《黑发的裸体女孩》，1910年，铅笔、水彩，56 cm×32.5 cm，藏于维也纳的阿尔贝蒂娜博物馆

　　埃贡·席勒的肖像画与人体画表现更加直白、大胆，通过独特的线条描绘出扭曲和夸张的形体，表达画家轻微神经质的充满欲望、敏感、痛苦的情感。席勒的绘画观念深受其混乱不堪、曲折坎坷的成长环境的影响。成年后的他放荡不羁，因经济困境，请不起专业模特，常雇佣工人阶层的年轻女孩儿做模特进行创作，甚至描绘妓女的各种充满欲望的姿势。由于他的绘画观念与风格与当时的世俗观念相违背，从而惹上了不少的麻烦。

　　在席勒1910年创作的人物画《黑发的裸体女孩》中，画家运用冷峻、刚直、夸张的线条表现人体，画作将情色的吸引力和厌恶感结合起来。席勒发明了一种新的裸体艺术。尽管他的绘画源自新艺术运动，但作品的情色味非常浓厚。这幅画作体现了席勒画女性人物的典型特点，如一张引人注目的脸、小小的胸脯、细长的手臂、聚焦或者隐隐聚焦于女性的隐私处。席勒作品里的创新点在于它引入了偷窥视角的特点，特别是在这幅画中，主人公好像也用同样的力量看着背后的偷窥者（赏画者）。席勒笔下的女性丝毫不庄重、不浪漫，更不具有古典美，但是这些作品的力量来自他们表现的现实主义，而非理想主义。

20世纪——为了促销的现实主义绘画艺术

法兰西学院派对欧洲艺术的影响逐渐衰落，在第一次世界大战时期更是受到致命打击。但在美国，情况却截然相反。美国的出版商和广告企业能慧眼识人才及其笔下的上乘作品。受过艺术学院系统训练的画家，其作品不管是素描还是油画在画技上都胜出一筹，因此他们的作品特别受欢迎，销售量可观。随着美国出版业的发展，印刷广告对人体写实主义画家来说大大有利可图。我们看到，美国黄金时代的很多插画家如J. C. 莱恩德克、麦克斯菲尔德·派黎思、詹姆斯·蒙哥马利·弗拉格等直接继承了法兰西学院派技法和传统并传递给了下一代画家。尽管为了适应麦迪逊大街和服务美国政府战争的需要，这些作品的美学哲学发生了变化，进行了"美国化"，以符合美国人的美学理念，但是我们看到技法上却原封不动地继承了法兰西学院派。有一种激进的说法，认为在20世纪早期到中期的艰难岁月中，正是美国出版业保存并继承了法兰西学院派的素描和绘画技术。比较客观与折中的说法是：在美国，画家能正大光明地用人体画叙事且能成为商品出售或为政治宣传服务。

此书中我们以两位插画家的经典作品为例来分析美国插画。麦克斯菲尔德·派黎思毕业于当时被称为学院派艺术堡垒的宾夕法尼亚美术学院，是黄金时代颇有影响力的插画作家之一，他的职业生涯延续了50多年。他自称是"拿着画笔的商人"。本书中我们刊载了他的插画《杰森和他的老师》，这幅画分别两次刊载在《科利尔》杂志上，另外还刊登在1910年纳撒尼尔·霍桑（美国作家，著名作品《红字》）的《探戈林故事》上。

J. C.莱恩德克的插画《为了自由的武器》是在1918年的美国童子军第三届"自由贷款运动"中为促销战争债券所做的海报。J. C.莱恩德克曾在芝加哥艺术研究院学习，师从约翰·范德普尔。后来和他弟弟弗兰克一起到巴黎朱利安美术学院学习。他的艺术生涯非常成功，插画作品颇丰，有400多幅插画被杂志封面刊载。

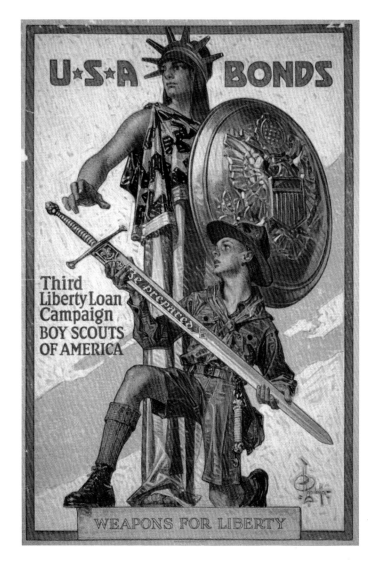

但在下文我们可以看到，并非所有的美国画家都受到蓬勃发展的广告业带来的经济利益诱惑。随着欧洲画家开始在作品中大量展示社会及政治的不安与焦虑，立体主义画派以及其他画派的发展，美国画家对现代主义更加充满了好奇与激情。在1913年，著名的美国军械库展览会对美国画家和收藏家产生了巨大的影响。大量的美国人体艺术家都感觉到有必要由自己掌控作品的叙事风格，因此逐渐放弃了学院派技法。

对页图 麦克斯菲尔德·派黎思，《杰森和他的老师》，1909年，101.6 cm×81.3 cm

上图 J. C. 莱恩德克，《为了自由的武器》，1918年

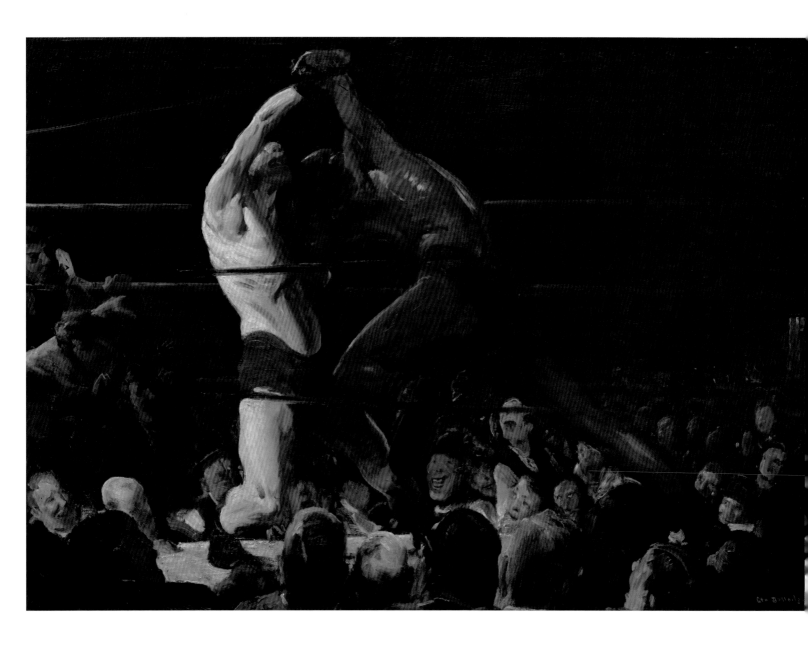

叙事性绘画

在法兰西学院派技法支持下，以及插画市场开始发展的同时，美国艺术家开始逐渐形成自己的绘画与叙事风格，进一步脱离学院派的技法。20世纪初的人体写实主义具有显著的美国特色，越来越摆脱欧洲的影响。美国人非常乐观、豁达，能同时接纳现代主义与现实主义，他们觉得这两者并不矛盾。几乎所有20世纪早期美国的人体绘画都不属于学院派，而具备浓厚的美国地域特征。在纽约由罗伯特·亨利领导包括乔治·贝洛斯、弗雷特·希恩、乔治·本杰明·卢克斯、威廉·格拉肯斯、约翰·斯隆的垃圾箱画派与其他画家一起，摆脱了旧的艺术传统，用写实主义表达客观事实，表现恰当的主题。虽然垃圾箱画派受到大众的喜爱，粉丝众多，但不少保守的美国评论家把垃圾箱画派称为"丑陋的使徒们"，因为他们选择纽约穷人的生活为主题进行创作，拒绝以纽约城市文化倡导的富人阶层、逃避现实的空想生活及社会名流为创作主题。因为客观地反映现实正是写实主义最本质的功能，作为一项艺术运动与艺术流派，它总要回到自己的根——写实主义画派的根就在于描绘普通人们的平凡生活。

本书展示的两幅垃圾箱画派画作以独特的美国方式

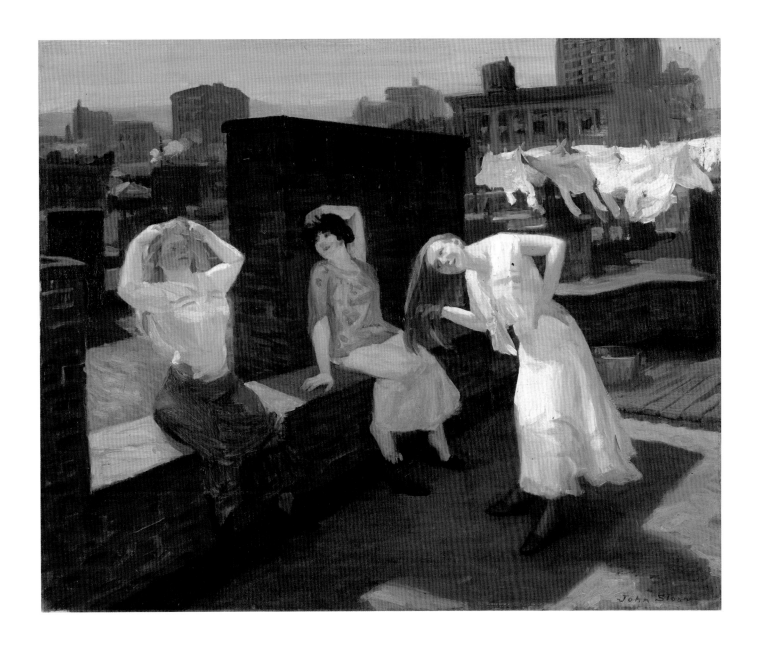

赞扬普通的下层人们、蓝领阶层的普通生活。贝洛斯的作品《俱乐部的两个会员》描绘在一场拳击比赛中，一个拳击手正好把拳头打过去，与另一个拳击手的拳头在空中对接的场景，这幅作品的名称本身就是一语双关，讽刺这个"乡村俱乐部"中两派精英的分歧。这些所谓精英分裂分子当时正好在现场观看拳击比赛。贝洛斯是一个非常成功的画家，他对下层社会与上流社会主题的描绘都游刃有余。29岁时，他的作品就被美国大都会艺术博物馆收藏。同样，斯隆的作品《周日，晒头发的女人们》也旨在歌颂普通人的生活。德加也曾多次画过

类似主题，但都画不出美国画家笔下这种独有的热情奔放、感情洋溢的场面。画作中这些美国女子非常高兴、幸福，而不像法国女子那样矜持与内敛。

对页图 乔治·贝洛斯，《俱乐部的两个会员》，1909年，布面油画，115 cm×160.5 cm，藏于华盛顿国家美术馆

上图 约翰·斯隆，《周日，晒头发的女人们》，1912年，布面油画，66.4 cm×81.6 cm，藏于马萨诸塞州的美国艺术艾迪生画廊

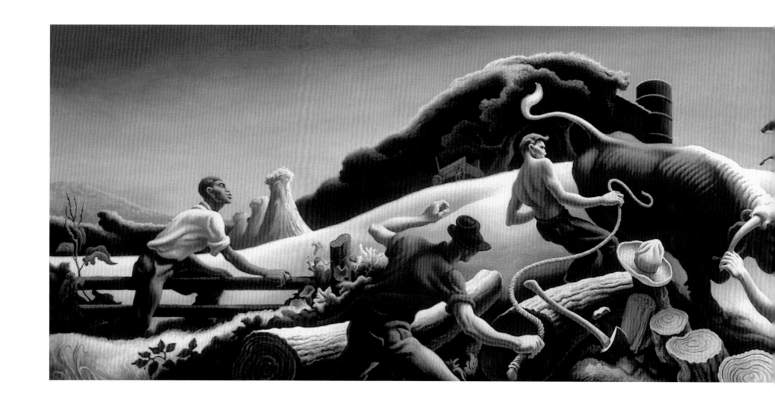

在美国中西部，有格兰特·伍德、约翰·斯图尔特·库里、托马斯·哈特·本顿等领导的地方主义画派运动。这些画家的作品全部展示了美国的中心地带，即中部各个州平民的日常生活场景。本顿在巴黎朱利安美术学院学习后，20世纪20年代初回到纽约，他马上宣布"自己是现代主义的敌人"。但非常讽刺的是，本顿最得意的学生杰克逊·波洛克却开辟了一条与老师大相径庭的艺术道路。

从现代主义的各种艺术形式来看，它都是一场崭新的、令人振奋的艺术运动，至少最初现代主义的人体绘画与抽象主义享有同等地位。早些时候的现代主义还没有完全拆卸掉具象派艺术的传统结构。现代主义的一个主要信条就是打破传统的、资产阶级（贪图享受）的具象派艺术，开辟全新的视角审视、表达艺术。现代主义革命在19世纪后期已经开始了，并将在各种形式的艺术中继续这场革命。显而易见，我们就能理解为什么说阿隆·科普兰的现代主义代表作《平民的号角》就像是本顿的《河神与大力神》（本页图）的再现。这两幅作品都歌颂了单纯的美国生活和充满英雄气概的美国精神。

但事实是，美国也有像欧洲那样复杂的社会与政治的阴暗面，但美国人压根儿不谈论这些，也不像欧洲人那样在公共场合坐下来一起从哲学角度思考与讨论这些

社会问题、政治问题。然而，这些社会与政治的阴暗面却客观存在，虽然很少有画家以细微的方式来描绘这些主题。下面我们侧重分析敢于以社会与政治的阴暗面为主题的两位画家。

在爱德华·霍帕的作品中，观众能看见画家正在全方位与美国对话，从内部空间到外部空间，从农村到城市，无所不在。爱德华·霍帕最初是作为一个插画家，在绘制插画时，他学会了描述故事的表现手法，他在插画与艺术两个方面都非常成功。他的一幅画在1913年军械库展览（在前文提过）中成功展出。他的作品以完全不同的视角叙事来看美国。因为他自由描绘叙事性的手法，既不怕让他的主顾失望，也不怕失去一单生意。他最难忘的作品《夜鹰》，将作品背景设置为都市生活。爱德华还以加油站、高速路、灯塔等类似主题为场景创作了大量上乘佳作。

霍帕笔下人体绘画的突出特点是通常描绘一个个孤立的人物，要么是一个正在工作的女孩儿，要么是一个独自坐在一边的女子，而且往往这些人物都需要从多个

上图 托马斯·哈特·本顿，《河神与大力神》，1947年，帆布上蛋彩画和油画，再安装到胶合板上，159.6 cm×671 cm，藏于华盛顿的史密森美国艺术博物馆

层面来解读。观众看见这幅作品的场景描绘了一个简单直白的故事，看见那幅作品却描绘了另一个人物的内在叙事，那么画中人物到底在想什么？把这些要素整合起来思考，就会发现霍帕的作品经常展示一种与性相关的弦外之音，使他的作品比单纯描绘美女的情色作品更加成熟老练。他笔下的女性总是在做事情：要么在工作，要么在思考。

《坐在缝纫机边的女孩》这幅画作看起来非常直接明了，是典型的霍帕构图风格，人物位于一个内部空间，稍低于观者的视平线。画中的场景——这个内部空间与人物主体同等重要。这个女孩和她左边的墙壁被通过窗户流动过来的光所照亮。霍帕常用光线强烈的明暗对比来强调人物所处的场景和戏剧性，把观众深深地吸引到故事场景中。尽管我们不能跟这个女孩儿有正面的眼神交流，我们却能感受到和她建立了某种关联，我们甚至会想，这个女孩儿一边在缝纫，一边在想什么呢？德加在他的画作中，把自己和观众与主体之间保持一定清醒的

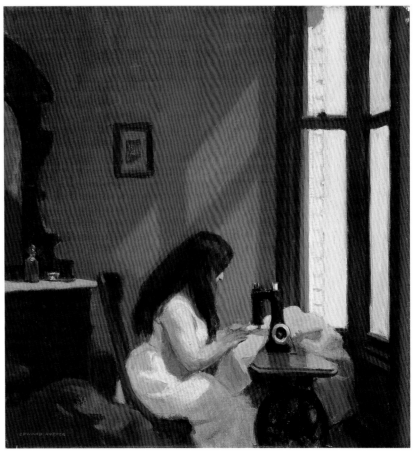

上图　爱德华·霍帕，《坐在缝纫机边的女孩》，约1921年，布面油画，48.3 cm×46 cm，藏于马德里提森-博内米萨博物馆

距离。霍帕却刻意缩短了观众与主体的距离，把观众带进画作，感觉与主体更亲近。

在下一幅霍帕的画作《夏季室内》中，我们又看见了德加对他的影响。霍帕用他常用的手法来构图。场景的光线很好，描绘的是一个悬疑故事，地板上有非常明亮的、直射下来的光块。在观众的视平线以下，有一个半裸的女子，在她身下有从床上拉下来的部分床单。就像霍帕一如既往的风格，观众看不见主体正面的脸，主体与观众之间没有眼神交流。观众禁不住想问这个女孩

是宿醉了？还是被男朋友抛弃了？观众只能通过眼前的不和谐场景窥视、猜测这个女孩内心的情境。

在这个时期，另外有一个有趣的画家是埃德温·迪金森，他甚至把现代主义又往前推了一步，进一步地打破了具象派绘画传统。他具备超级棒的美国人体画现实主义血统。在纽约艺术学生联盟中，他师从威廉·梅里·切斯和普罗温斯敦的查尔斯·韦伯斯特·霍桑，虽然他立足现实主义，但他在现实主义和现代主义两大阵营都扎下了根。他的素描神秘莫测，也属于解构主义。

他描绘观察到的人物与物体，但作品通常把人意象地处理在一起，暗示一些目的不明、隐晦的叙事和情境。在此处展示迪金森的作品《雪莉》中，我们看到画家解构了画作的平面。这种解构来自立体主义，同时，他又拒绝立体派艺术家常用的按时间顺序进行线性叙事。而迪金森这种创新反而拉近了观众与主体之间的距离。

这种画风融合现代主义和现实主义，达到了神秘莫测的效果，我们不确定他如何圆满完成的。有趣的是他生来具有现实主义血统，却又能够随意把玩现代主义。

也许正是现代主义与现实主义的结合使他成为一个卓越的艺术家，他的作品在芝加哥艺术研究院、科克伦艺术画廊、惠特尼美国艺术博物馆、大都会艺术博物馆、现代艺术博物馆等多地展出。

对页图　爱德华·霍帕，《夏季室内》，1909年，布面油画，61.6 cm×74.1 cm，藏于纽约惠特尼美国艺术博物馆

上图　埃德温·迪金森，《雪莉》，1945年，布面油画，40.6 cm×35.2 cm，吉尔伯特与露丝·沙夫的私人藏品

人体绘画分水岭

在20世纪40年代末期，发生了一件奇怪的事。现实主义人体绘画在艺术界完全遭到唾弃。虽然有几个比较特立独行的人体画家仍然被艺术界接受，但大多数现实主义人体画家非常落魄，社会地位大大降低。导致这样的原因是什么，有很多不同的观点。有人认为人体绘画作为一种严肃的艺术形式，一旦被商业、出版业和广告业所统治，注定要降低社会地位。20世纪中叶，大量有才华的美国人体画家由于受到稳定、非常有诱惑力的高收入所吸引，都致力于如何促销画作，而放弃了用自己独特的画风来描绘故事。

尽管这种说法可能会为现实主义人体绘画为什么遭到艺术画廊、博物馆等的蔑视提供美学解释，但从经济角度却不能合理解释。为什么人体绘画市场突然枯竭了？如果人体绘画市场没有萎缩，为什么这些艺术画廊却不愿出售人物画以满足市场需求呢？

不管根本原因是什么，这段人体画的"休眠期"对人体现实主义绘画产生了非常严重的影响。现代主义成了艺术界最受尊重、最认可的哲学理念，对美术界造成的结果就是人体画家如霍帕、迪金森等喜欢探讨的人体写实主义叙事休眠了30年，直到后来又被现代人体画家重新振兴起来。插画市场仍然很严肃对待人体写实主义，但是只是从技术层面上。

尽管插画家诺曼·洛克威尔在他的时代被艺术批评家蔑视甚至指责，但是他后来仍然被人们尊称为一个严肃的艺术家，并受到好评。诺曼·洛克威尔的作品——《收割桃子》，这是为《美国杂志》露丝·伯尔·桑伯恩的故事搭配的一张插图，描写关于一个年轻的医学院学生爱上了一个小佃户的女儿的故事，这幅插画是对爱情与道德的宣言。洛克威尔用精湛的技巧（我们细看就会发现画家浑厚的笔触）来创作此画。在他的时代这仅仅被当作是一幅插图，但是现在我们却在作品中看到作为一件艺术品的很多优点。他在作品中体现的艺术思想禁不住勾起了无数美国人的怀旧情绪。

作为一个插画家，诺曼·洛克威尔有超凡的绘画技巧，在叙事上也非常大胆，这种超凡的技巧技术和胆量直接命中美国人的心。因此他的插画非常畅销，被刊载在很多杂志上（甚至在美国几大城市的博物馆巡回展出了他的作品）。他的艺术生涯之所以如此成功与辉煌，不仅仅因为他的绘画天赋以及擅长用插画讲述故事，而且还因为他讲的是具有美国特色的故事，能引起观众情感上的共鸣。

上图 诺曼·洛克威尔，《收割桃子》，1935年，布面油画，40.6 cm×91.4 cm，乔治·卢卡斯（著名导演）私人藏品

超越现代主义与后现代主义、进入21世纪的绘画艺术

我刻意在此压缩信息，为腾出空间介绍人体绘画界另外几位重量级的画家。在20世纪40年代早期，爱德华·霍帕及其他画家探索过美国现实主义人体画，然而不幸的是，接下来美国人体画进入了30年的休眠期。但是随着一批新的人体画家作品的出现，人体绘画重现江湖，开始重振旗鼓，吸引人们的眼球。人们把这些艺术家叫作新表现主义艺术家。本书将聚焦于两位新表现主义艺术家艾瑞克·费舍尔和大卫·萨利。这两个艺术家都在20世纪80年代早期成名，正是他们的努力，让人体绘画又重新回到显赫的地位，从文化角度来说意义重大。

费舍尔的作品《坏男孩》几乎可以被看成是爱德华·霍帕的作品《夏季室内》的延续，但同时又增添了新的黑色幽默色调。作品毫无隐晦、非常深入而直白地揭示了美国郊区人们的焦虑。故事的场景在卧室，只见

引人注目的侧光，一个袒胸露肩的裸体女子躺卧在床垫上，旁边有一个青春期的男孩——一个年轻的偷窥者，可能是她的儿子。这个男孩斜靠着梳妆台，目不转睛地看着裸体女子。虽然他的眼睛看着妈妈，但同时他的手却伸进了妈妈的钱包，好像正在偷妈妈的钱。旁边的静物——苹果、香蕉使画作中微妙的性描绘更加完整、明确。

我个人认为费舍尔的作品像霍帕一样，画作的真实性和客观性表现在他描绘自己熟知的亲密世界。他的作品描绘了人们居住并所熟知的长岛、纽约等城市中心发生的故事。他可能参照了绘画史上的名作佳品，但是即使我们不熟悉这些名作佳品，也能够读懂他的作品。他把美国人对性的禁忌（或缺乏对性的描写）、自恋、物质主义等都非常客观、一览无遗地描绘出来。

对页图 艾瑞克·费舍尔，《坏男孩》，1981年，布面油画，168 cm × 244 cm

上图 艾瑞克·费舍尔，《来自晚期伊甸园的场景：欢迎仪式》，2007年，布面油画，198.1 cm × 218.4 cm

最近费舍尔的画作继续探索以郊区居民为主体、以性为主题等。他作品的主角与艺术家本人一起慢慢成长、慢慢变老。费舍尔作品的主题、视觉、幽默不断拓展，同时，他展现人们在逐渐衰老过程中出现有伤尊严的无礼或失礼的举动，例如，在《来自晚期伊甸园的场景：欢迎仪式》中，他展示了这些不太完美的人物。作品《坏男孩》中的主角，如今已长成一个更成熟的中年人，正如我们所见到的，他不再腼腆，也不再虚伪地掩饰他内心所想要的，而是自信地、大踏步地迈向作品前景中的裸体女子，也自信地迈向观众。

大卫·萨利的作品帮助人们定义了后现代主义，并把后现代主义置于人体画创作背景中。他常把两个看似不和谐的图案和风格并列使用，再现了过去的艺术表现模式并赋予了新的意义。他的非叙事类作品由几个不同的图案组成，刻意用浓重色彩，把图案层层叠加。他通过使用工业材料和流行文化的意象把高雅文化与低俗文化融合在一起。他的作品从根本上侧重创造过程，即如

何把一个图像的各个要素整合起来。在他的作品中，例如上图《我们会动摇》，他将各种元素整合起来，构成了一个悬疑故事。像这样把两个完全不同的要素融合在一起，再层层叠加的绘画风格，一直被德国画家西格玛尔·波尔克广泛应用，但是大卫·萨利的作品具象特征更突出，也更具有独到的美国特色。

费舍尔及其他画家将人体绘画和叙事重新引入美术界。在接下来的20多年中，有很多人体绘画作品值得在此书中呈现，值得我们去分析与点评，但是由于本书篇幅有限，在此不再赘述。在第八章，我们将再次讨论其中一部分画家，特别是画家的创作过程和绘画技法。

上图 大卫·萨利，《我们会动摇》，1980年，帆布上丙烯酸画，121.9 cm × 182.9 cm

对页图 马特·罗塔，《帕里斯》，2012年，纸上水彩、墨水和丙烯酸画，38.1 cm × 38.1 cm

马特·罗塔是个多才多艺的艺术家，他是插画家、作家。此处我们看到他的一幅作品《帕里斯》，来自一组叫《死亡之城》的系列画作。他的作品描绘的故事是在一个想象的城市里，居住着所有在战争中死亡的人。画作取名并非来自法国巴黎，而取自《伊利亚特》中特洛伊战争的主要人物帕里斯。作品中的人物形象来自《伊利亚特》中著名的选美故事，帕里斯选择了海伦。此画作中央面色惨白、黑头发的女子为海伦，海伦正看着镜子中的自己。

人体现实主义的崛起，不断地模糊了先前美术和插画之间泾渭分明的界限，也改变了艺术教育的模式。有的人体画家接受正规的训练，而有的画家则自学成才。有的人体画家就是插画家，在商业画廊中展出大量的插画。

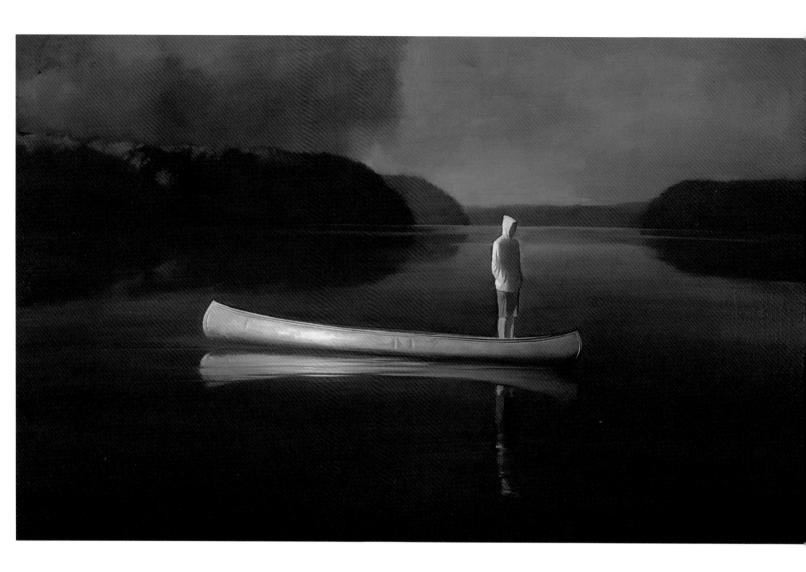

兰德尔·艾克森是斯沃斯莫尔学院的绘画专业终身教授，也是爱尔兰梅奥郡（西北部一郡）拜林伦艺术基金会的永久成员。他的作品把安德鲁·怀斯开发的主题进一步发扬光大，促进了人体绘画的发展，创作了宁静的、描绘农村风光的个人叙事风格，正如我们所见的这幅作品《独木舟》。

很少有画家像亚当·米勒那样能让巴洛克艺术的精神重振旗鼓、再现辉煌，他融合了文艺复兴后期矫饰主义与托马斯·哈特·本顿的风格，他用多个人物来描绘一个故事，展现了他独特的艺术天赋，使他与其他受过古典主义训练的画家与众不同。但很讽刺的是，他并没有接受过专门的艺术训练。亚当·米勒连高中都没有读就离开美国，去了欧洲。他没有获得任何正规学校的文凭，仅仅在佛罗伦萨的几个画室分别学习了一段时间，然后就回到美国开

始了他的艺术生涯。尽管米勒没有受过正规的艺术教育，但他却是当今最受瞩目的仍在继续创作的人体写实主义画家。在第八章，我们将详细介绍他的绘画过程。在本章中我们看到的作品是来自他的《阿卡迪亚的暮光》系列作品之一的《阿波罗与达芙妮》。亚当·米勒描绘了在我们生活的所谓"文明社会"中，美国对大自然的破坏、对自由世界的摧毁等主题。

上图 兰德尔·艾克森，《独木舟》，2009年，布面油画，91.4 cm×116.8 cm

对页图 亚当·米勒，《阿波罗与达芙妮》，2013年，布面油画，182.9 cm×121.9 cm

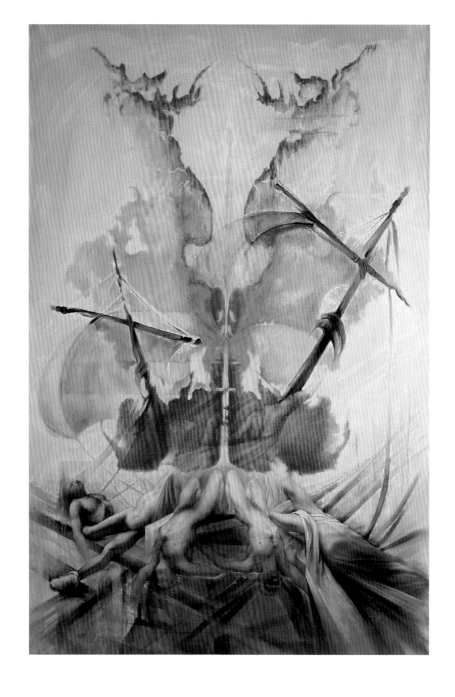

有的画家自己钻研有关人类生存与环境状况等宏大主题，用作品来表达自己的思想，实现自我价值，但也有画家跟随大师学习创作。玛丽亚·克莱恩追随挪威的奥德·纳德卢姆学习了好几年。虽然奥德史诗般作品的各方面在玛丽亚充满活力的作品里都有踪迹，但是玛丽亚以她本人独一无二的形式和风格来表达。这幅作品《绘图法》（上图）来自一个寓言故事——傻瓜的轮船（这个寓言最初来自柏拉图，是关于一条没有船长的轮船，接下来造成了对人类非常危险的后果的故事）。玛丽亚·克莱恩成功地把整个作品画成了像罗夏克墨迹测验的测试图案。这是一个绝望的场景，同时又是一个非常荣耀的场景。

在此我要重申一下，由于篇幅限制，在本书中我没法把艺术史长河中所有的伟大艺术家都逐一展示出来。随着我们深入地读这本书，我们不难发现如今正是人体现实主义画家的黄金时代！作为一名人体现实主义画家简直令人激动！艺术史上众多妙趣横生的画风、绘画技法、艺术思想都渗透到了当代人体艺术家的作品中。

上图　玛丽亚·克莱恩，《绘图法》，2014年，布面油画，259.1 cm×172.7 cm

对页图　奥德·纳德卢姆，《复活》，2006年，磨砂玻璃上炭笔画，98.54 cm×86.4 cm

人体绘画
站立正面图

我特意为本书创作了《泰妮莎》，这幅作品用于举例与讲解人体绘画。本章中我将详细教大家如何构思与创作人体画。你们将会学习到我的人体画创作方法与过程，同时也将学会我在创作过程中如何不断地对自己提问、思考并寻找这些问题的答案，例如我想从模特身上寻找什么信息，创作时我需要如何通过观察获取哪些重要信息，忽略哪些信息。我将引领读者观察、了解我做决策的过程，从而明白自己如何做出英明的决策。

对页图 罗伯特·泽勒，《泰妮莎》（局部），2015年，石墨画，55.9 cm×35.6 cm

人体画创作始于对模特进行认真、细致的观察。这道理听起来简单易懂，但是人们往往容易忽略自己对人体先入为主的看法，毕竟每个人自己就是一个鲜活的人体。这种对人体先入为主的看法会妨碍我们真正去感受、体验模特的各种姿势，特别是体验模特身上的各种光线变化。光线对于人体绘画至关重要，如果没有光线就不可能看清楚模特，人物绘画最关键的一点就是一定要有强光源，强光源不仅能照亮人体骨骼和身体结构，而且是构成人物外形、形成阴影的关键要素，使我们头脑中形成清晰的人物外形和人物的高矮胖瘦等概念。正如人体画家关于人体绘画的观点百家争鸣，光线的使用也各有千秋，每个画家用光的方式都独一无二、各不相同，因此需要画家仔细观察。

我们首先需要保持开放的心态，明白在模特身上各种用光技巧，但这还远远不够，还需要捕获模特的特定姿势，并掌握一定的人体比例与人体解剖知识。但是学会如何使用光线是最重要的，光线来自哪个方向、达到什么效果等，对绘画非常关键，因为绘画时画家要根据需要从某个角度给模特打光，使模特身体的某些部分真正亮起来；而某些部分却不需要太亮；某些部分则需要包裹在阴影中等。

如果不考虑光线，画家就仅仅像一台人体照相机，只会用眼睛看但不会思考。当今一个全新的数码相机有数百万像素，清晰度非常高，人体肉眼根本不能和最新的技术媲美。那么，为什么我们还要用肉眼观察并绘画呢？因为人类能够思考，能够专注地观察并明白你所看见的人物，然后再用相应技法把这些信息表达出来。

在这本书中，我会以非常简洁明了的方式讨论如何用传统技法、古典技法来创作人物画。从素描到最后成画的过程中，我将引领大家观察、体会、学习人体绘画的所有步骤与相关重要概念。从本章开始与后面两章，我会按照下列步骤呈现人体画创作的各个环节。

步骤一：观察并找准姿势

步骤二：确定人体基本比例

步骤三：在骨骼、光与影的基础上拟草图

步骤四：塑造外形

步骤五：最后的润色与点睛之笔

步骤一：观察并找准姿势

姿势指什么？为什么画家必须要学会如何观察姿势并找准姿势？

姿势是指人体在任何给定姿态下贯穿整个人体的动作、能量、韵律等组成的流动线条。特定姿势需要所有肌肉、骨骼和软组织区域的协调一致才能形成。看懂姿势需要一定的训练和实践经验，如果最初你有困难，可以自己尝试模仿模特摆姿势，去亲身体验模特的各种姿态及其内心感受。

一旦理解了姿势，你就能够看出某个姿势最本质的韵律（节奏），这有助于你恰当地规划绘画过程，把一个姿态看成是头脑中想象的一条路线图。在用手绘画之

对页图 《泰妮莎》这幅作品中红色覆盖线为姿势线或叫人体的流动线条。实际上画家并不会画出这些线条，而是用肉眼观察到的。在画模特的最初阶段，通过观察并找准这些线条，能帮助我们看清肌肉和骨骼怎样协同工作，以形成能量和气韵的一条条通道，这些通道在模特全身流动。

前，先学会用眼睛画，就是用你的眼睛在模特身上找到与韵律和流动感相关的具体信息。

绘画伊始，我们首先用眼睛快速浏览模特整体，找到形成该姿势、贯穿全身的流动线条，学会看以至明白身体各个部分是如何连接起来的。在任何站立的人体身上，有一条节奏线，从头到脚横穿人体，将模特全身的

整个肌肉系统连接起来。首先学会找到人体能量的中心轴，绘画时就能够把人物的各个部分更好地整合起来。

在上图中，我展示了如何在观察模特某个姿势时，先在头脑中画一些红色的曲线，也叫概念线。请注意，我在画一个相对固定的姿势和修改、提升画作时，实际上并不会去画这些线条。只是在绘画开始我在观察模特

时会寻找这些线条并在头脑中构思这些线条，同时在整个绘画过程中，我会继续寻找这些线条。你在绘画中观察、定位某个姿势时，要把眼睛当作是流动的电流一样在模特全身上下打量、游走，就像医学上用扫描仪全身扫描病人一样，你的眼睛不断在模特身上扫描、观察，在头脑中相应地形成贯穿的流动线条。

让我们一起来浏览如何画《泰妮莎》这幅作品。如图中，先从她的右脚底部开始观察，像泰妮莎那样一个膝盖固定、一条腿站立，那么我们就知道这一个膝盖承受了身体的主要重量。此时，这条腿就叫支柱（站立的腿）。然后我们眼光非常快速地往上游动，从骨盆到躯干，再到举起的手臂，然后离开身躯迅速仰望她的头部。另外还有一条非常有效的路径，即我们从她抬起的手臂顶端开始观察，目光往下流动，穿过她的手臂到胸

对页图　罗伯特·泽勒，《黎娅》，2010年，铅笔画，60.9 cm × 45.7 cm

　　由于这幅画的模特——黎娅是一名演员，她时间紧迫，马上要去演出，所以我快速地做出了一个决策：直接画黎娅的肖像和她整个身体流动的韵律线条。

上图　罗伯特·泽勒，《素描埃玛琳》，2015年，纸上炭笔画，45.7 cm × 60.9 cm

　　这是我女儿熟睡时我画的素描。我用30—40分钟进行描绘，在此期间，她移动了好几次，因此我就主要勾勒出她的姿势。

腔，再到骨盆，再到左腿，最后目光停留在左脚。

　　我在自己班上教"姿势"这个概念时，用激光笔在模特身上划了各种各样的姿态线条。因为线条总不止一种，为了此书，我在《泰妮莎》这幅图中画了四条线。你都看明白了吗？

步骤二：确定人体基本比例

在人物绘画最开始非常重要的一步就是要确定人体各个部位的比例，这叫按比例画人物，使人体各个部位比例协调。我们不能把头画得太大、手臂画得太长、腿画得太短等，造成人体比例不协调。初学者都希望能够熟练掌握人体的基本比例，因此我们下面讨论学会人体基本比例的具体对策。

头部尺寸（长度）法

纵观艺术史，不同时期流行不同的人体比例法则。但大多数的计算法都包含了用头部作为测量单位，就是用头部尺寸来丈量人物的高矮、胖瘦，这叫头部尺寸法。头部尺寸法是一个非常实用的方法，我强烈推荐用头部尺寸法来衡量人体比例。

人体结构比例因人而异。然而，自古希腊以来就用头部作为测量单位，经典人体（不管是男性还是女性）高度在七个半到八个头之间。到19世纪，人们已经通过科学的方法算出了人体的平均高度。大多数时候我发现用头部尺寸确定人体比例非常有用，但我更喜欢自创的一个方法，能够更加快捷、准确地抓住某个模特的具体比例。下面我将详细介绍这个方法。

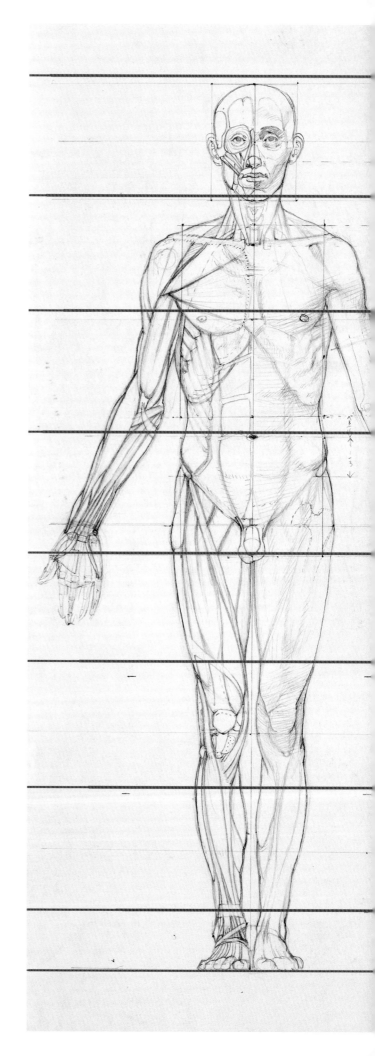

右图 诺亚·布奇纳，1：7.5头身比例，2014年，纸上炭笔画，45.7 cm×60.9 cm

这幅人体比例示意图（用红色线条展示头部和身体的尺寸单位）展示了从各个视角观察的人体1：7.5经典比例。

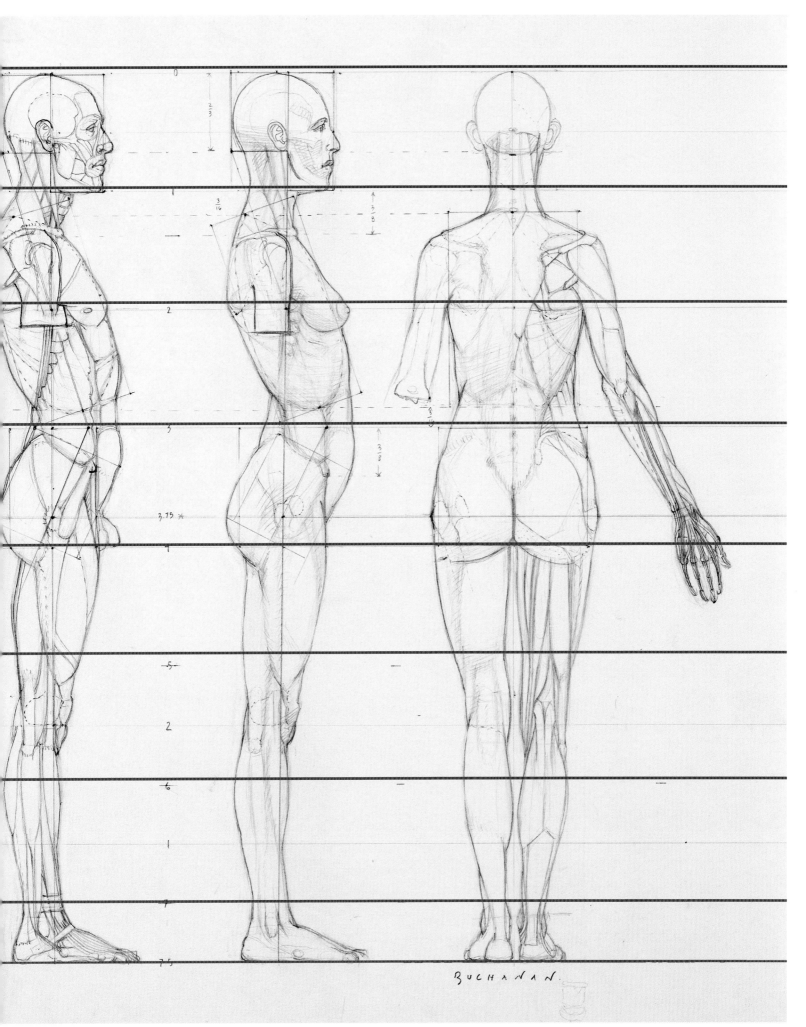

BUCHANAN.

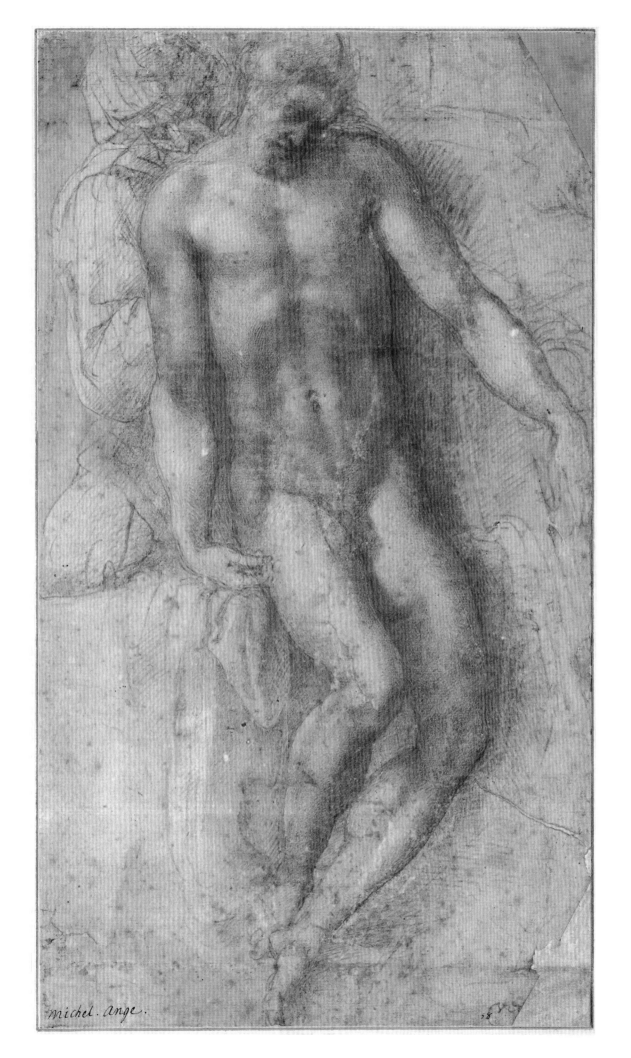

michel. Ange.

首先我需要说明，有的艺术家想超越科学，坚持认为画家的视觉远比忠实于客观真实更重要，不按照人体真实比例，按照自己的想象创作人体画；有的画家则坚持认为我们应该严格按照客观真实的人体比例作画；有的艺术家在创作时会拉长人体，使用九个头、十个头甚至更多的头部尺寸来确定人体比例。

有人认为人体绘画的初学者应该遵守自然主义、尊重客观事实，按照模特本身的比例作画，后期随着艺术生涯的发展，可以用自己的艺术视觉来决定你会用什么样的人体比例。

对页图　米开朗琪罗，《圣母哀悼基督》，约1530—1536年，先用黑色粉笔打稿，后用红色和白色粉笔进行描绘，藏于维也纳的阿尔贝蒂娜博物馆

此画中，身体大约有十一个头部尺寸，相对于身体来说，头部很小。这样的比例增加了这幅画的庄严感。

上图　雅各布·庞多尔莫，《报喜节天使——习作》（卡普尼教堂壁画），约1527—1528年，先在纸上用红色和白色粉笔画，然后用黑色粉笔和棕色画笔覆盖，39 cm×21.6 cm，藏于佛罗伦萨的乌飞齐美术馆

图中，我们看到，用网格覆盖线便于丈量头部尺寸（八个头长）。涡流状的气韵线穿过腿部，上行到手臂，最后到头部。

四段制人体比例建构法

虽然我同意在创建人体比例时，头部尺寸法是非常实用的方法，但我个人更喜欢自己创作的一种更简洁的方法，我称之为四段制人体比例建构法。它包括四个步骤，即明确视角、确定参照点、估计身体的中间点、确定骨盆的倾斜度。如果精准地按照这四个步骤操作，可以得到更加准确的人体比例。请读者一边阅读这些步骤，一边参照右图的示例。在你自己的创作中，刚开始使用我这个方法时，记住要轻轻用笔、淡淡地做起始的标记。

（1）明确你的视角

为了从一开始就弄明白你的视角，你得问自己这些关键问题：你的视平线在哪儿？你能看到模特胸腔上面吗？你能平视模特胸腔吗？模特离地面有多高？模特是站在一个台子上还是与你站在同一高度的地平线上？你是坐着还是站着的？明确你的视平线能告诉你，往上看能看到什么，向下看又能看到什么。你必须清楚这些问题及其答案才能正确画出模特的比例。在右图中，我用笔标记出我的视平线。你绘画时不必标记出这条视平线，除非你健忘。

（2）确定参照点

在绘画页面上做两个预定的标记，一个在顶端，一个在底部，然后在这两个点的最中间位置，轻轻地做一个标记。这样做，绘画时就不会把模特画得要么高出、要么低于这些点。这样做还能成功避免有的人在绘画时不提前规划，画到后面发现模特跑出了页面的可怕后果。

这些预定的标记不需要做得很完美，也不需要准确放在模特的头顶或者脚底，标记一个大概位置就可以了。这些预定的标记仅仅是为了帮助你把模特放置在页面恰当的位置上，中间的标记是为了帮助你把模特准确地放在页面的中心位置。

（3）估计模特身体的中间点

现在看着模特，确定模特身体的中间点。人体在站立姿势时，从正面看，身体的中间点总在骨盆的下三分之一处，刚好在沿水平方向从大转子与耻骨联合、生殖器上面平行穿过的一条线上。请注意，这条线是理论上的，是画家在大脑中想象的，并不真正存在。

学生们经常面临这个问题：他们对人体感兴趣的部位，如脸部、胸部、肩膀等都在中线以上，因此学生通常不相信骨盆的三分之二、整个胸腔和头部都在中线以上。绘画时，由于误认为躯干很长，他们总是降低中线位置，但往往造成的后果是最后画出来的人体的腿又短又粗。当人体站立时，一个人的双腿长度通常占整个人体的一半。虽然偶尔有例外，但这是一个常规和常识。

我并非是一个测量狂热分子，我也并不认为在绘画开始用外部测量工具就能使我们自动达到测量的最佳效果。我只是说人体绘画中可以用到尺子、卡尺等测量工具，但是我们要学会用眼睛来测量。毫无疑问在最初仅仅通过目测是有所偏离的，但随着不断练习，你就能逐渐提升自己对人体的观察与评估水平，逐渐达到用眼睛比较精准地测量出人体的比例。

（4）确定模特骨盆倾斜度

通过仔细观察穿过骨盆下三分之一的概念线（头脑中勾勒的虚构线条），以确定模特的骨盆倾斜度，或者骨盆的轴心。如何判断这条线到底是倾斜的还是直的呢？恰当找到骨盆倾斜度的最佳方式是找到骨盆上的髂前上棘点，这个我们将在第98页进一步讨论。

对页图　建立人体基本比例的关键步骤：首先找到你自己的视平线，然后在人体的头顶、脚底、中间分别用线条标记，最后标出模特的骨盆倾斜度。

头顶

视平线

骨盆倾斜

中间点

脚底

体块概念

头部、胸腔和骨盆组成人体三个大的构成体块，骨盆是一个水平方向的长方体，胸腔和头部是一个垂直的长方体。当然也有人认为头部更像是一个正方形。所以我看到不同的人，其头部形状也不同。体块概念只是作为一种绘画用的方法，而不是固定不变的教条，我们在画头部时可以灵活一些。

我之所以用"长方体"这个概念，是因为这些部位都是三维立体形状。你在画这些部位时要明白每一个部位都有前面、后面、上面、下面，而且还有两边（就

像一个规则的盒子，是立体的）。虽然这些体块是三维立体形状，但我们在最初绘画时可以把它们看成是平面的，具体可以参照下面诺亚·布奇纳的人体比例示意图。

在这些概念性体块的内部，是一个更加复杂的体块，后面我们将深入学习这部分。把这三个盒子连在一起的是脊柱——一根穿过这些体块的中心柱，脊柱的底部是骨盆，顶端是头部。脊柱就像一栋高楼大厦的基础支撑结构一样，支撑起整个人体。

我在开始学画人物时，并没有画这些盒子，而是用眼睛观察模特，同时寻找这些盒子。我在教学中也用这个方法，有时叫学生看着模特，只用盒子来构建出模特形态。这种练习出奇的有效果，可以帮助学生看清楚人体表皮下面的骨架结构和功能。本书中用了很多著名画家的例子，他们都不同程度地用了"画盒子"这个概念。例如史蒂文·厄塞欧的画作（第94页）、沙宾·霍华德的画作（第95页和第99页）中都应用了这个概念。你不妨以他们的画作为蓝本，自己来尝试画一下。

把握了体块概念，具体地说，就是侧重掌握了人体三大部位——头部、胸腔和骨盆，会促进你快速提升、熟练掌握人体结构。既能帮助你理解人体的构成，还能帮助你更好地把握对光线和阴影的运用。有利于你把人体看成是一个立体的三维结构，把头部、胸腔和骨盆这三个重要部位看成是一个六边形体块，身体其他部位都围绕这个概念而构成。人体骨骼结构也适合这个几何原理，骨骼上面是细微的人体表面形态，而表层形态下面则是骨骼系统。

对页图 诺亚·布奇纳，按1∶7.5头身比的人体骨架比例示意图，2014年，铅笔画，45.7 cm×60.9 cm

从布奇纳1∶7.5头身比的人体骨架比例示意图看出，人体骨架比例也符合体块的特征，头部、胸腔和骨盆都各自固定在一个体块中。骨架上增加的红色块是为了突出这几个体块。

左图 乔治·伯里曼对人体节奏和姿势的动态表达为体块概念增加了无比的趣味性与热情。这儿展示的插图来自他的精彩著作《伯里曼实用人体解剖》。伯里曼通常把视平线放得很低，所以观众需要仰视这些体块，使这些插图达到了很有力量的、动态演示的效果。

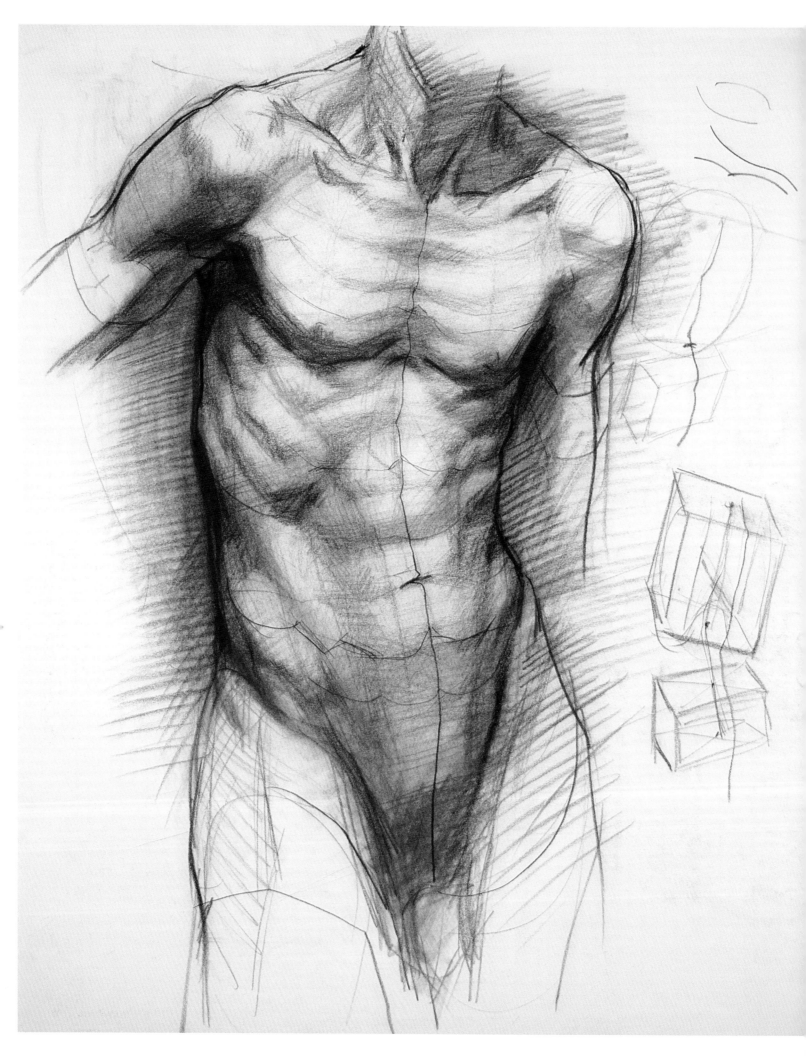

对页图 这是一幅在画室进行研讨会时的示范性素描。史蒂文·厄塞欧展示了人体主要体块如骨盆、胸腔的位置布局，以及如何描绘男性躯干的方方面面，还有对整个人体的影响和作用。

上图 沙宾·霍华德，《双胞胎》（雕塑前的素描），2015年，铅笔画，55.9 cm×60.9 cm

霍华德的绘画展示了他基于体块概念这个坚实基础，对复杂的表面形态、人体结构和动态节奏的娴熟使用。实质上，这幅图显示了到目前为止我们所讨论过的人体画佳作的所有属性。这些体块本身并不明显，因为它们的边缘已经融入了周围的形态。但如果你用心去观察、去寻找，仍然能发现这些体块的平面和体积。

体块中的骨骼

上乘的人物画作往往都提供了大量的信息。在这些画作中，为了描绘一个动作，画家往往先大致描绘一个体块的总体几何结构，再进行大致的骨骼描绘，然后具体描绘光线和阴影，以及光与影落到各个体块外部形态的效果。在完成这些任务的过程中，体块概念非常有用。体块概念把非常复杂的躯体骨骼组织起来，把人体概述为非常简单的几何形状。人体主要有三个体块：头部、胸腔和骨盆。但是我们也可以把手臂和腿设想成体块概念，下面我将详细解释。

在这些体块的表面就是人体的各个重要标志性部位，掌握这些体块概念，那么你就相应地掌握了人体的各个标志性部位。如果仔细观察，我们就能发现这些标志性部位可以揭示各个盒子在人体中发挥什么作用，以及人体骨架的功能；记住这些标志性部位可以帮助我们理解模特所摆的任何姿态。

人体构造的基础是骨架，骨架有很多关节。在开始绘画时，我们只需要关注十二个主要关节。我们必须了解人体最重要的骨头相连接的各个点，正因为有这些关节，人体才能够做出各种运动。找到十二个主要关节点的位置，我们就能够理解人体的各种动作。

看着右边这个图例，你会看到模特身上画了三个盒子，其中，人体的主要标志性部位（用蓝色标出）、主要的骨骼连接点（用红色标出）都已清晰地标出。请记住人体这些标志性的关键部位，将对你的绘画非常有帮助。

现在我们来分别讨论人体三个主要体块及其相关的标志性部位和关节。我们会把双臂和双腿当作附件，还会讨论到双臂和双腿上的关节。看着图例，找出这些关节分别位于人体的哪些部位。

头部体块

头部的正面图有两个重要标志。

- 额头顶端：[解剖] 额隆凸的顶部。
- 下巴：[解剖] 颏隆凸（下巴前部的小凹槽）。

胸腔体块

胸腔的正面图有三个重要标志，其中一个标志性部位分布在身体两侧。

- 颈窝点：胸骨柄的顶部。
- 肩峰：锁骨紧邻肩胛骨的上部分，分布在身体两侧。
- 剑突：胸骨底部的三角形尖端，形成胸廓弓形的尖端并在腹部的上面。

手臂体块

每只手臂的正面图都有三个关键部位。毫无疑问这些部位都是左右两边对称的。

- **肩关节**：肱骨（上臂骨头）的一端与肩胛骨相连接的关节窝。（当然在皮肤表面上我们看不到肩关节，但是我们应该知道它的具体位置及其相关部件，当肩关节运动时，其他部件也随之运动）
- **肘部**：肱骨与桡骨、尺骨（两个小臂骨头）相连接的部位。
- **手腕**：桡骨、尺骨与手掌各个小骨头、腕骨相连接的部位，这些连接很复杂。

对页图　在确定人体基本比例时，首先，定位关节，用红点标出（共有十二个点，但是有一个藏在模特头部的后面）；其次，定位九个地标（人体标志性部位）；最后，请注意这三个主要体块的中心线。

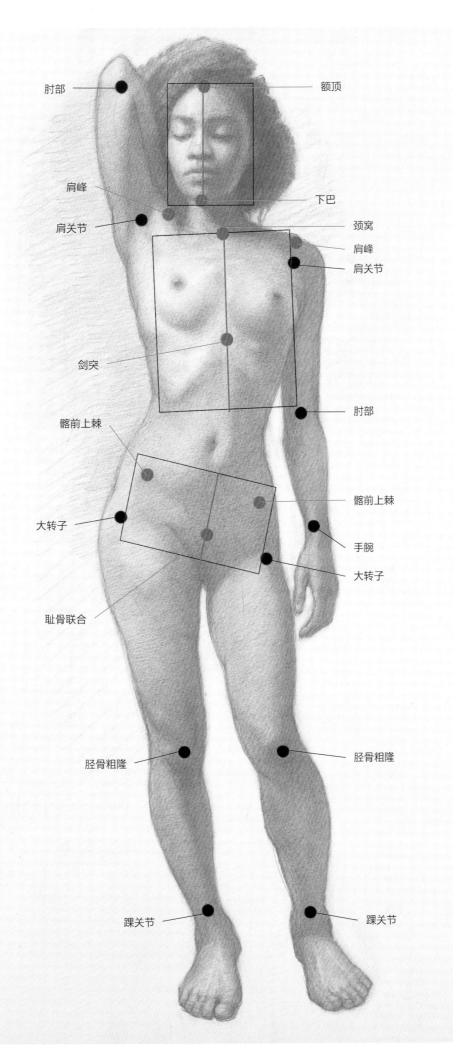

肘部

额顶

肩峰

下巴

肩关节

颈窝

肩峰

肩关节

剑突

肘部

髂前上棘

髂前上棘

大转子

手腕

耻骨联合

大转子

胫骨粗隆

胫骨粗隆

踝关节

踝关节

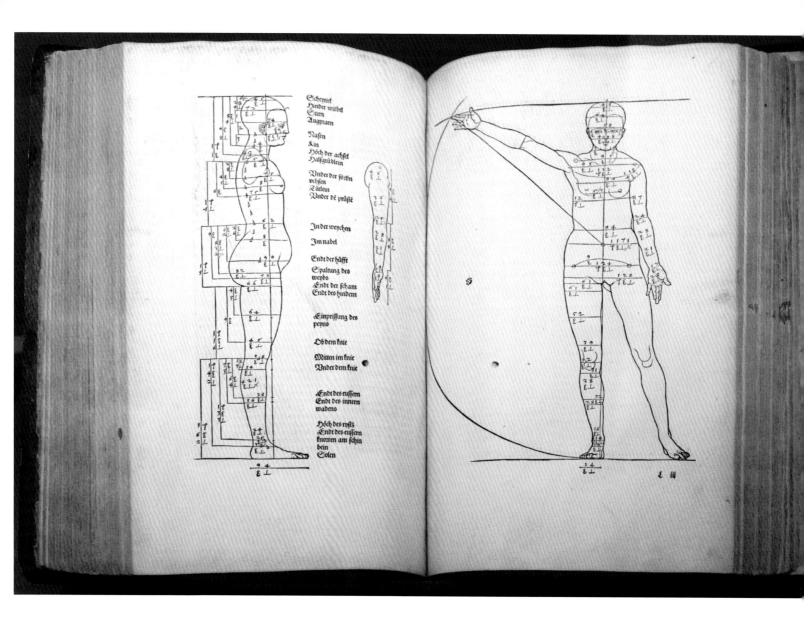

骨盆体块

　　骨盆的正面图有三个关键部位，其中有两个部位分布在身体两侧。

- **髂前上棘**：骨盆髂骨两边的最前端。

- **耻骨联合**：骨盆下端骨头的连接处，刚好在生殖器上面部位。

- **大转子**：股骨颈和股骨体连接处上外侧的方形隆起。

腿部体块

　　双腿的正面图有三个关键部位，毫无疑问，跟手臂一样，这些部位都是左右两边对称的。

- **膝盖**：股骨与胫骨、腓骨连接处。膝关节由膝盖骨覆盖，膝盖骨是一个小小的盘状骨头，包裹并保护大腿和小腿的连接处。

- **胫骨粗隆**：胫骨髁顶部的前切口（膝关节底端，膝盖底部）。当腿弯曲时，这是一个很有帮助的地标性部位，帮助定位小腿的位置和方向。

- **脚踝**：踝关节由三根骨头组成，但是在表面我们只能感知到两个隆肿块。内侧的骨突被称为内踝，形成胫骨的底部。另一个骨突在外侧，被称为外踝，形成腓骨的底部。

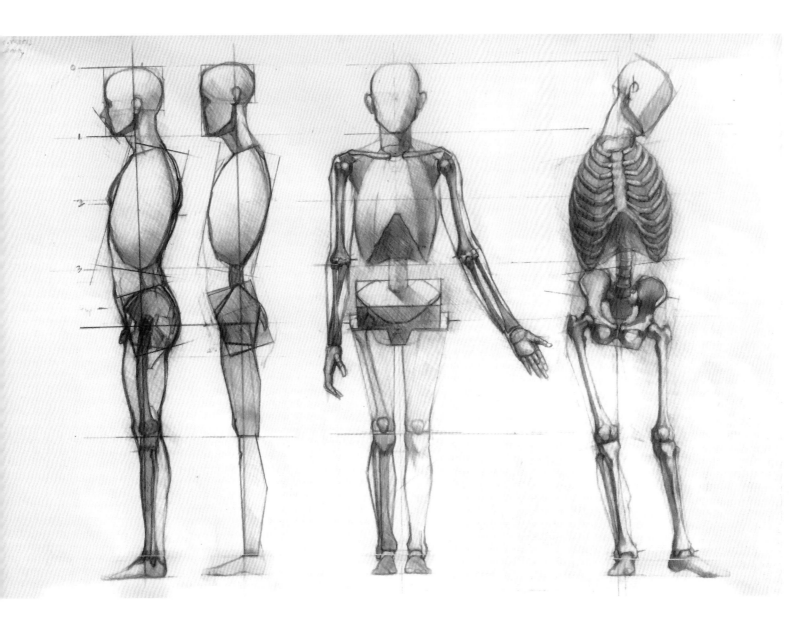

人体中线（中心线）

　　我在绘画前，总要在头脑中找到这三个理论上的盒子及其中线。你在绘画时也可以一直这样做，你越早学会找中线，对你绘画越有利。如果不了解组成人体骨骼和肌肉的轴心，确定不了中心线，就很难恰当画出人物比例。你看图例中模特的每一个体块都有一个中心线。

对页图　阿尔布雷希特·丢勒致力于研究意大利文艺复兴时期的艺术实践和艺术理论，他对人体比例有浓厚的兴趣，他的裸体示意图和对文物的研究证明了这一点。他写了四本关于人体比例的书，只有第一本在他的有生之年（1528年）出版了。

上图　沙宾·霍华德，《人体解剖研究》，1992年，纸上红粉笔、铅笔画，35.6 cm×45.7 cm
　　霍华德的画体现了画家用上述各种对策来确定人体比例，包括头部尺寸法和体块概念。在左边两个人体中，注意观察中心线往下延伸，脊柱往后靠，中心线离脊柱有多远，这会引发胸腔体块微微往后靠。

步骤三：在骨骼、光与影的基础上拟草图

拟草图是指在绘画过程中从大致轮廓到具体细节，从最开始画出大块形状，然后再分解为更小的单元，再到局部细节的过程。在这个环节中，画家习惯性地只用直线。从纯粹意义上来说，拟草图完全是理论上的工作，画家只把眼前模特的大致形状画出来，还没有开始思考模特的头部、手臂或腿，画家所看到和想到的仅仅是形状。有人认为，绘画伊始，你抓住了精准的形状，就能避免因心中对某个部位产生先入为主的想象，导致扭曲的人体形象（如：有时心里会想，哦！我知道手臂长什么样子）。有时画家不认真观察真实模特，而是按照心中想象的样子画出手臂。避免这类错误，你就能逐渐学会用开放的心态作画，这也是熟练画草图的关键。

然而我坚决相信在拟草图阶段，你必须要从解剖学的角度来考虑人体。在绘画最初阶段不考虑解剖不行，只从解剖的角度考虑也不行。你必须要了解人体就像一座建筑，是如何通过各个骨骼搭支架、如何具体展示出来成为一个令人信服的人体。严格意义上来说，只在头脑中拟草图适用于静物画、风景画，但是对人物画却远远不够。人物绘画中，画家必须了解解剖学，掌握人体骨骼相关知识，才能看出并理解模特的骨骼和骨架。我最开始的绘画中，你可以看到我还没有画任何具体的肌肉、光线或者阴影，此时我只侧重把最基本的人体外部形态和人体大部分的中心轴线勾画出来。

绘画温馨提示

在拟草图时，要注意用正确的拿笔方式。不管你是初学者，还是重拾旧艺，下面这些温馨提示都对你有用。

- 最开始拟基本的草图时，要轻轻握住铅笔从中间到后端的位置，这样就能避免把铅笔抓得太紧，也能避免在纸上做太浓、太暗的标记。这时，关键在于手要灵活。
- 用铅笔顶端的一边而不要用笔尖绘画，这样，铅笔就可以在纸张表面轻轻滑动，可以避免把纸张表面刮坏。绘画刚开始，要放轻松，轻轻地画。
- 尽量用直线画，虽然最初看起来很笨拙，但是这有利于你逐渐画出非常准确的曲线。
- 不要添加任何细节，一点儿都不要。只要你想画细节，立马停止下来。如果你这么快就画出一张脸，那么你就失去了休憩、思考的机会。
- 在观察模特外表时，还要思考模特内心深处的想法与情感，但绝对不要在任何地方停留太长。如果关注某一个区域太久，就会忽略了整体。

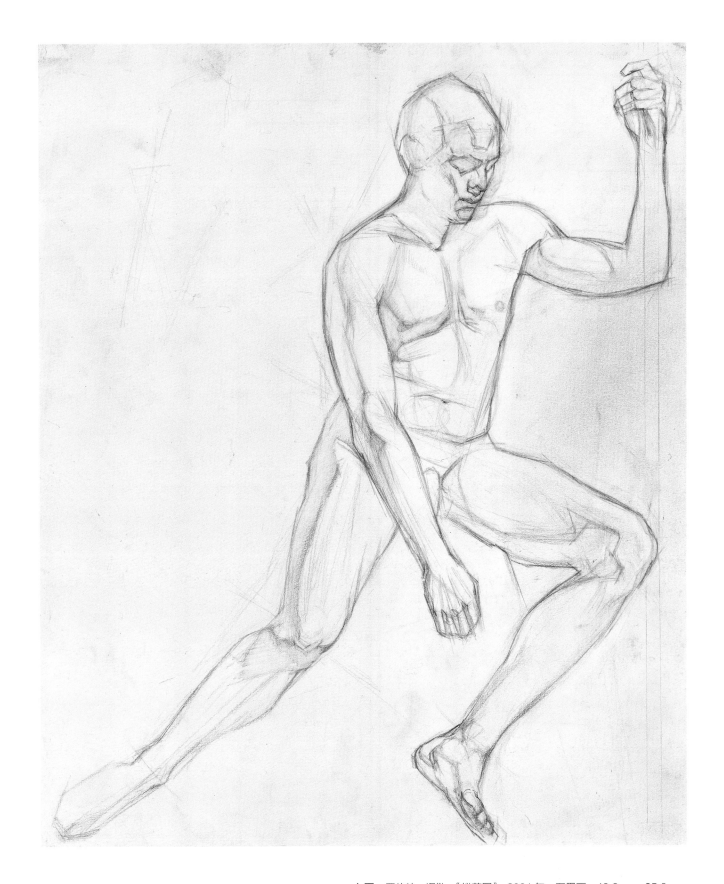

上图 罗伯特·泽勒，《拟草图》，2001 年，石墨画，43.2 cm×35.6 cm
　　此处，我在拟草图时，展示了我同时利用的两个结构概念：画上半身、下半身、手臂和腿部都用了解剖概念和建筑上的支架概念，还体现了光和影在这些部位形态上发挥的作用。请注意你可以分辨出阴影的位置，即使我现在还没有完全填满阴影部位。

基本的骨骼外部形态

注意在拟草图时，我用笔轻轻地标出各个关节，如果有必要后面可以把这些标记擦除掉。然后我画出三个主要体块：头部、胸腔和骨盆。这三个部位非常重要。我最开始观察后找到的姿势线条决定了这三个体块的定位和布局。

在其中两个主要体块（胸腔和骨盆）中，我轻轻勾勒出它们各自的骨骼结构，同时只是很简单地把头部勾勒一下。在最开始，如果在头部画太多细节，会分散我的注意力。因此最开始尽量只勾勒一个大致的轮廓，以帮助确定恰当的人体比例。

腿部和骨盆

人体在站立姿势时，一旦你已标出人体的基本比例，就必须首先草拟出双腿。如果画家不为他的建筑搭起立体支架结构，那么模特怎么能够承受重量呢？本书的目标之一就是教会你去找寻相关信息并在绘画中合理整合这些信息。因此在模特站立位中，要特别注意腿部和骨盆的结构。当然，你还必须要记住腿部的骨骼和肌肉。

就拿我开始画的这幅画来说，首先我看到模特那条弯曲的腿，就明白骨盆向那条腿倾斜。这就被称作平衡腿，尽管它不怎么承受身体重量，但这条腿主要用于保持身体平衡。

右图 绘画的开场动作：找到铅垂线往下落到的那条腿，是支撑身体重量的腿。另一条腿（平衡腿）通常在膝盖处有不同程度的弯曲。然后标出主要的盒子和关节。

屈膝

中心点下

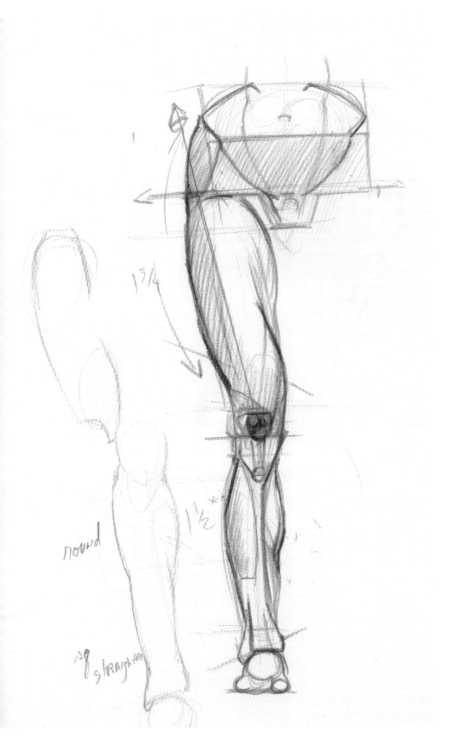

如果模特的一条腿是弯曲的，那么我们把另外一条腿称为支撑腿。前文说过，支撑腿会承受身体的主要重量。模特在站立姿势时，这条腿总会在身体中线的下端。换句话说，这条腿所站的位置就是模特在该姿势时重力的中心点。这通常直接在模特头部下面，但也不尽然。如果模特倚靠着什么东西（例如一根柱子或者一堵墙壁），那么，身体的重心位置就转移了。正常站立位、一条腿弯曲时，你可以放一条铅垂线，铅垂线从头部往下会落到支撑腿的脚踝内侧，如对页图所示。

根据透视法，沿每只脚的脚印在地平面上画一条线，在这条线上面画出脚的轮廓，暂时还不用画脚趾，可以标出大脚趾。在画脚时，最初很重要的是要注意脚的朝向，要用正确的透视法，使视角正确。脚的视角容易弄混，因为到目前为止，脚都在视平线以下。而脚非常重要，它们支撑起整个身子！你必须符合透视法，恰当地把脚布局在地平面上。

在拟草图的最初阶段，要侧重双腿和骨盆，直到腿和骨盆看起来足以支撑起模特，使模特能保持恰当的站立姿势。这意味着要确定双腿和骨盆的正确比例、倾斜度及中心轴。确定骨盆的倾斜度后，接着就要考虑大腿和小腿的比例。首先需要观察大小腿的整体外形，然后再看大腿、小腿肌肉的大致布局。请注意，在此时不要关注肌肉的细节描绘，而要关注整体形状。

左图 沙宾·霍华德，《人体解剖素描》，1999年，红粉笔与铅笔画，25.4 cm×20.3 cm

在霍华德对腿部的素描中，我们可以看到几个因素都发挥重要作用：结构、解剖学和节奏。注意轮廓的节奏。它们围绕外部形态的结构而流动，时而融入结构，时而保留在外部形态。创造一个更完整的作品，不但要考虑和寻找这些因素，而且要将这些因素巧妙地融入其中。

人体躯干和头部

接下来，我们要考虑的是人体躯干。它本质上可以看成是木桶形或蛋形，存在于一个垂直的长方形中。因此你首先要弄明白这个长方形倾斜的角度，然后还要弄清楚这个蛋形内部的各个特征及其发挥的功能。可以从几何学来考虑这个程序：从方形到圆形，从直线到曲线。以《泰妮莎》为例，她是一位女性模特，多处能清晰看到她的肋骨，因为她非常瘦；她的乳房垂在胸腔上面。我们需要仔细审视这些特征，然后用轻轻的线条、最小的阴影把这些画出来。

在这个初始环节，要用最少、最简单的笔画把头部勾勒出来，暂时还不要画出脸部的细节特征。但更重要的是要集中注意力，把头部放在正确的空间位置上。问自己下列这些问题：中线在哪儿？头部的倾斜度怎样？头朝哪个角度倾斜？下巴与颈窝的关系如何？从中线来看，颧骨与下颌的角落在哪儿？一旦你回答了这些问题就可以轻轻地勾画出眼睛、鼻子、嘴巴。

右图 注意观察，在画上半身和脸部之前如何画腿部。画站立姿势的人体时，必须首先构建一个支撑人体的架构。

对页图 展示了我创作中一个渐进的过程：我首先完成了整个人体的草绘，然后开始完善局部的外部形态，比如面部特征、脚趾和手指。这些较小的形态要适合整个人体所处的环境。通过光与影的明确分隔，清楚界定了主要体块的明暗界线，就突出了光和影的感觉。

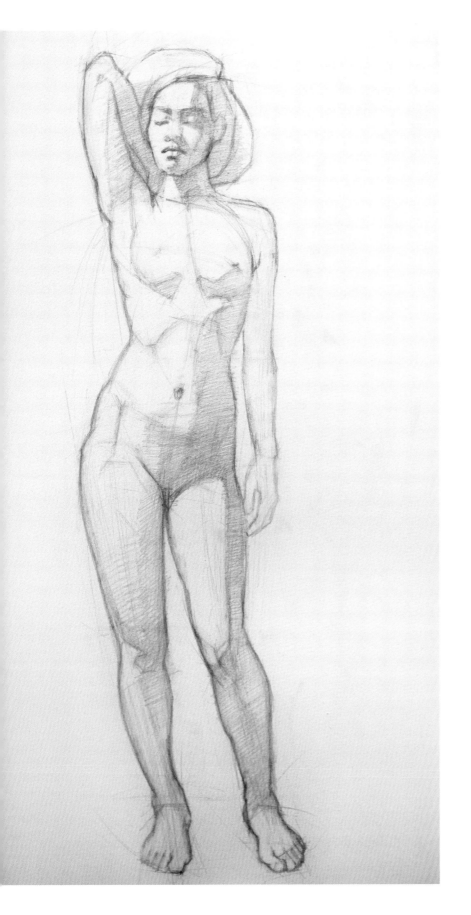

光与影的分隔

从左边和对页这两幅图，我们可以看到在勾画《泰妮莎》草图时如何逐渐提升的过程。在这个环节，我们从最基本的几何学勾画出几个大的体块，逐渐勾出大致的骨骼轮廓，然后更加具体地表现光与影如何落在这些部位的外形上。因为光线来自左上角（她的右边），这就需要确保模特整个外形都从右边打光。

在古典素描与油画中，非常重要的一点就是画作的光线要统一。每一个主要外部形态都应该有光与影的分界线，这条线就叫明暗界线。在明暗界线的位置，光线不能超越（照过）外形。为了在实践中明白这点，请看一下第80页和第83页所画的泰妮莎，光线沿着她身体右侧的阴影边缘移动。

有人觉得难以弄明白如何把阴影转换成一个形状。但实际上并没有这么复杂。把它想成是给阴影"勾勒出轮廓"，跟你勾勒手臂、脸的轮廓一样。把阴影勾画出形状也同等重要。

注意此时我只用笔触朝一个方向轻轻掠过一点点阴影，实际上我认为只是"描影"。我们真正开始创作外部形态叫建模。

在此阶段，避免用一条硕大、完整的长线条画轮廓，注意画作中轮廓的节奏（韵律）。韵律沿着模特外形的结构而流动，时而插入内部，时而在外部。这样，画作才能呼吸。有生命力的外部形态都是由大大小小的凸面组成的。

聚焦于面部

如图所示，我用空间坐标来把头放在人体恰当的位置上。实质上，我在人体的骨架上分布上一些点位。首先，我把颈窝点与下巴联系起来，这使胸部的中线与头部的中线对齐。然后我把骨架的其他地方与周边联系起来。在《泰妮莎》这幅图中，她举起的手臂使身体左侧的特征非常突出。因此我就检查面部与手臂的距离以及两条中线的倾斜度。我把额头顶端、眉弓、颧骨、下颌角分别定位，并确保它们的对称线与之前我画的中线完美重合在一条直线上。

然后，我开始寻找人体对称的与不对称的部位。人体同时拥有对称性与不对称性，这些因人而异。泰妮莎是混血儿，一半是非洲裔美国人血统，另一半是日本血统。因此，我发现她的面部有各种有趣的特征，尤其是她的眼睛。

将骨架上各个点位分布好以后，我会凿出各个大的平面并通过它们所捕获光线的多少描绘出外部形态，同时还要观察这些外部形态与各个平面连接起来的途径。要培养一边作画，一边转换观察角度的能力需要一定的时间与历练。总之，要想更擅长观察落在人体外形上的光线只有一种途径：用一个鲜活的模特，不断观察、研究模特的骨骼，不断练习。假以时日，你从实际生活中不断操作，获得足够经验后，可以再通过大量照片来练习。

右图　在模特身上重要的部位布局不同的点位、做标记很重要，而且必须在骨骼上布局这些点位，因为软组织会随着人体姿势的变化而改变形状，而骨骼不会改变。我试着让中心线通过这几个大的盒子，即头部和胸腔。

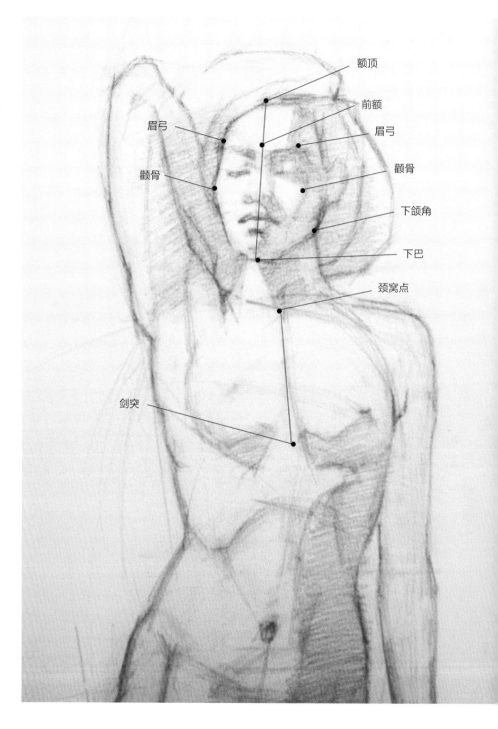

额顶
前额
眉弓
眉弓
颧骨
颧骨
下颌角
下巴
颈窝点
剑突

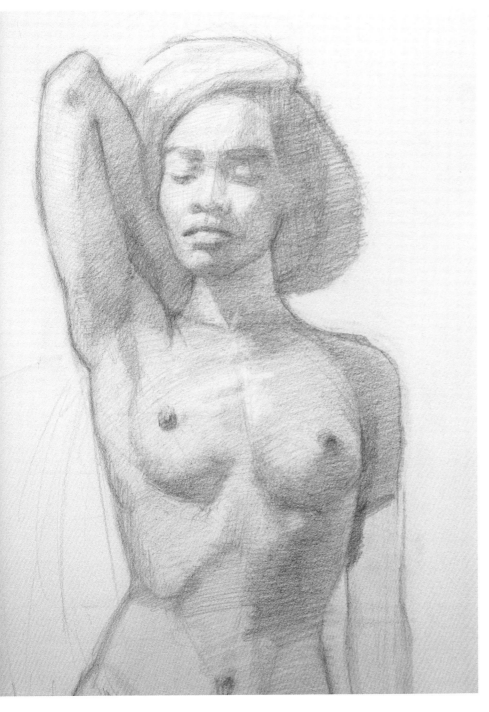

步骤四：塑造外形

我们首先复习一下相关术语。平整地填上阴影叫涂阴影；在光线主体中用朝一定方向的笔触刻画、创作外形，叫塑造外形。

塑造外形也需要一步一步地完成。我先把整个人体轮廓大致完成，然后再回头来细化每个区域。在塑造外形的第一步，我要保持草图构造的完整性，还要尽量根据色彩明度的等级调整、完善结构。我也尝试为新的结构增加一些有价值的层次，这些层次受到光线来源、光线在对象表面形成的形状，以及对象表面的颜色的影响。在谈泰妮莎外形塑造的具体过程之前，我们先谈谈外形塑造时阴影的本质特征。

左图 在开始塑造模特外形时，请确保在你最初的草绘图中已经明确标出了明暗界线。然后开始刻画每个主体板块的基本形状，特别注意每一个外部形态与其他形态的相互关系，不要孤立地画任何部位。

阴影的特征与外形塑造中的光线

实际上，人类用肉眼就能看到几百万种微妙的色彩明度变化。但是我们画家用画笔和铅笔能够表现的色彩明度范围却很有限。因此，为了有效地塑造外形，我们必须要简化所看见的色彩明度范围。也就是说我们要尽量把能代表对象特征的色彩描绘出来。因此，我个人认为用编号的色彩明度系统不合理，这个系统不可能完全表达难以置信的色彩明度范围，但是它却能以另外一种方式接近真实。通过简化这个色彩明度系统，能够帮助我们塑造令人信服的人体外部形态。

为了达到更好的效果，画家需要划分光线与阴影。在这二者之间没有中间值。是否有光源照射到模特是非常容易分辨的，有光源照射的部分是光亮的，没有光源的部分就在阴影中，其他部分根据受光多少依次渐变。传统的外部形态概念中没有中间光源（半色调）这个光源值，因为没有任何物体是一半接受光照，一半在阴影中。如果光线还没有昏暗到阴影的程度，那就叫暗光。

为了简便起见，我用一个含有八个值的明暗度等级来表达光与影的渐变。尽管有人提出用十个值，甚至十一个值的明暗度等级表，但我觉得完全没有必要，也没必要在此赘述各种明暗度系统的优点，这些无非是人为区分明暗度的手段。现实远比这些数字复杂得多，因此画家在创作中，需要灵活应变。

阴影（变化）值范围

阴影值范围可以分成三个渐变值：投影与重阴影、阴影、反光。一定要将阴影保持平整并想成是一个传统的外形概念。大多数光线明度值用于光线主体而不用于阴影。

- **投影与重阴影（1）**：阴影范围里最暗的阴影值。是指我们在画室创作时常遇到的完全没有任何光线的情形。
- **阴影（2）**：下一个阴影值是阴影，它只比重阴影稍微光亮一点点。但不管阴影有多暗，总会有一点点来自周边反射的光线。除非你在外太空，才可能真正完全漆黑。
- **反光（3）**：这是一个容易误解的阴影值，是当光线被临近光源所反射，反弹到阴影中的情形。没有光源直射到人体外形的某部位。如果有光源直射，则会有光线。反光是被间接照射但仍然在阴影范围内。记住，反光一定比任何光源的明暗度更暗。从阴影到反光的过渡值很小、很模糊，反光也不能侵入光亮范围内。

光亮度范围

正如前文所述，在传统的素描与油画中，人们的一切活动都会在有光照的情况下进行。如果说用五个变化值就能表现光线的变化范围，这简直是开玩笑。事实上光亮度范围有无数的变化值，但为了方便教学，我打算把光亮度范围值划分为下列五种。

- **过渡光（4）**：这是明暗度最暗的光线，这种光线与阴影太接近，以致人们可能会认为这就是阴影。其实过渡光是从阴影迈向光亮的一个步骤。很多画家会用另外一个术语叫半色调。但我建议最好不要用这个术语，因为它不能表达任何实质性的东西。我认为任何物体要么有光照，要么是在阴影中。
- **低光（5）与中光（6）**：这两种光线看起来非常接近。根据你绘画时间的长短，你或许想把这两种光亮度进一步细分成下面更多的光亮值。而如果你花在绘画作品上的时间有限，那么就可以把这两者合二为一。
- **亮光（正常光线照射）（7）**：光线主体的最大值，人体外部形态直接接受光线的照射部位。如果光源很强，那么就应该有强烈、清晰的光线主体直接照射在模特身上。反之，如果光源很微弱，那么光线主体也很微弱，只有低光和中光。绘画时需要一直有强光源，而且保持光线照射的地方清晰，但也要注意光源不能过度。

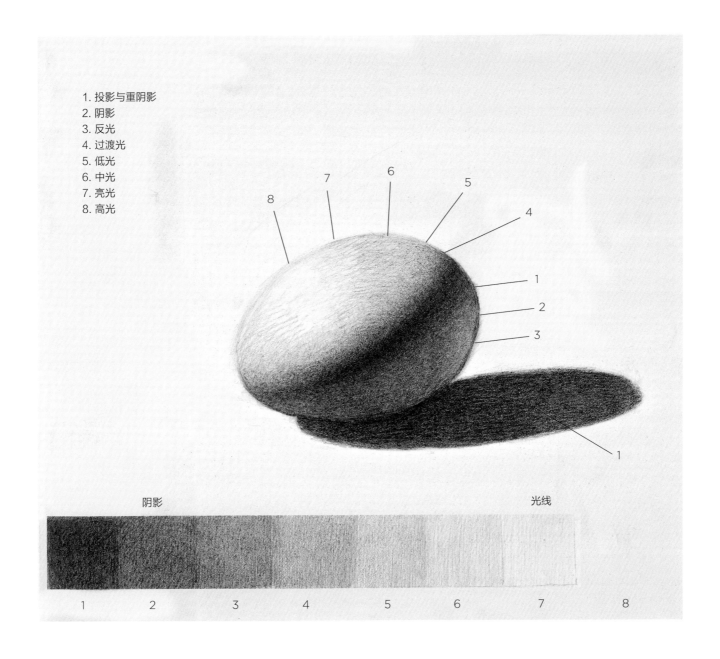

1. 投影与重阴影
2. 阴影
3. 反光
4. 过渡光
5. 低光
6. 中光
7. 亮光
8. 高光

阴影　　　　　　　　　　　　　　　　　　　　光线

1　　2　　3　　4　　5　　6　　7　　8

- **高光（8）：** *最大的光亮值，这是另一个微妙的概念，可以利用白色纸张来创造高光效果。或者，如果你在一个亚光平面上作画，可以另外用白色的媒介增加光亮。与其说高光是一个光亮值，不如说是一个"活动"。高光的位置会随着画家的位置变换。高光并不存在于模特身上，它实际上仅仅是光源在最强烈时的折射，折射也基于模特的表面结构与肌理。通常*

上图　图中这八个值的明暗度量表展示了在阴影范围的三个值和在光亮范围的五个值。注意观察如何用细微的明暗度渐变来表现这个鸡蛋的亮部和阴影。

当光源照射在一个坚硬平面上就会产生高光。因此，我们会看见在草地上或者金属物体表面上有大量的高光，而人的皮肤是柔软的，并非反射性的表面，因此人体表面上高光较少。

对页图 罗伯特·泽勒，《弗朗西斯科》，2003年，石墨画，55.9 cm × 35.6 cm

注意观察第一步的草图画得非常轻，然后融入了调子，逐渐塑造外形，我通常从人体最顶端开始画，然后顺势往下创作。草图越准确，外形塑造越简单。

人体外形塑造时的注意事项

用写实主义风格塑造外形时，记住最重要的不是你能多流畅地用铅笔，而是你观察时的思考有多深刻、你如何根据对光线和骨骼的理解来塑造外形。下面是几个小提示：

- 尽量把铅笔头削得非常尖。我发现最好用剃须刀来削铅笔外沿的木材，并用砂纸来磨一下铅笔芯才能达到理想效果，也有人用电动铅笔刀来达到理想效果。不管用什么工具都行，但是记住一点，一定要把笔尖弄得非常锋利！

- 从阴影开始着手画，逐渐进入光亮部分。保持平整、统一的阴影度，现阶段不要用更暗的阴影去

画投影，可以后期增加。最初的阴影度应该跟反光差不多，后期可以整体增加一定的暗度。

- 特别注意阴影的边界及光与影之间的分界线。在塑造外形的时候一定不要忘了光与影的分界线。

- 要成功塑造外形，可把它想成是一个立体三维的、雕塑般的外形。如这样设想：把自己想象成是一只小昆虫爬过人体表面。按小昆虫的比例来计算，那么我们就可以考虑如下：你将爬过多少宏大壮观的景观！那么这个"山"（肌肉或其他外形）的形状是怎样的？"太阳"（光源）在什么位置呢？黑暗峡谷（阴影范围）又在哪儿呢？

平面（二维）概念

　　这两幅图是画家史蒂文·厄塞欧的木炭素描，其中一幅是半成品，另外一幅是成品。这两幅图展示了我在本部分提到的很多重要概念。注意上面的图，观察厄塞欧如何在最开始把人体拆分成胸腔、骨盆、腿部、手臂几个主要平面体块，然后塑造外形时增加更多的细节，同时捕捉这几个主要平面体块上柔软的肉体，保持各个体块边缘圆润。根据与光源的朝向和位置，决定外形各个部位受光的强度。人体绘画佳品总要考虑两个方面：

建筑的支架结构，即皮肤下面的骨骼；柔软的表层结构，即外部形态，及外形的受光情况。

上图　这是史蒂文·厄塞欧在工作坊的演示图，展示了他创作过程的早期阶段。注意观察画家如何把平面概念逐渐（最终）融进骨骼和表面形态的描绘。

对页图　要想恰当描绘人体外部形态上的光线情况，必须首先要了解组成人体主要体块的表平面。

人体正面最重要的骨骼和肌肉

下图代表了我在绘画时要考虑的最重要的人体骨骼部分，我会观察每一个区域如何连接成为一个整体。画家必须掌握下列人体最重要的骨骼和肌肉。

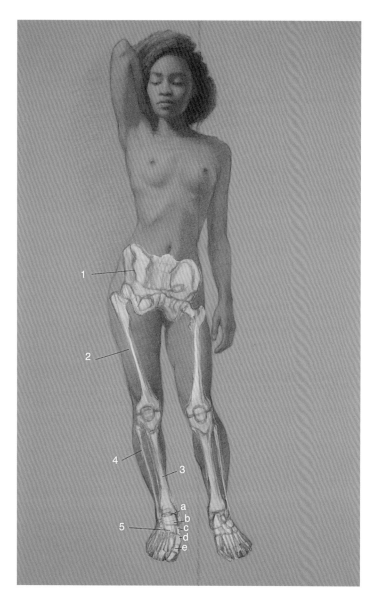 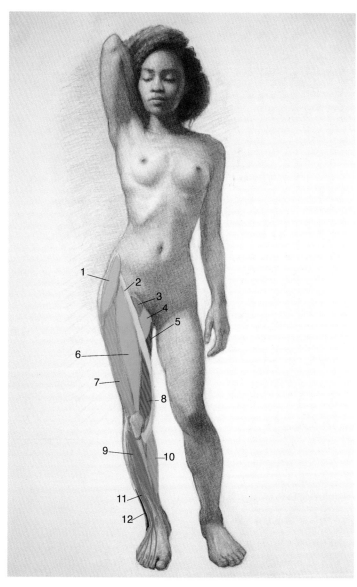

人体正面下半身的骨骼

1.骨盆

2.股骨

3.胫骨

4.腓骨

5.脚上各个小骨头：

a. 距骨 b. 楔骨 c. 跖骨 d. 近节趾骨 e.远节趾骨

人体正面下半身的肌肉

1. 阔筋膜张肌　　　8. 股内侧肌

2. 缝匠肌　　　　　9. 胫骨前肌

3. 耻骨肌　　　　　10. 腓肠肌

4. 大收肌　　　　　11. 趾长伸肌

5. 股薄肌　　　　　12. 腓骨长肌

6. 股直肌

7. 股外侧肌

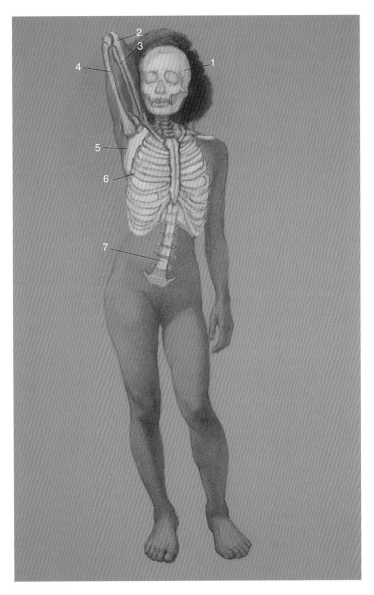

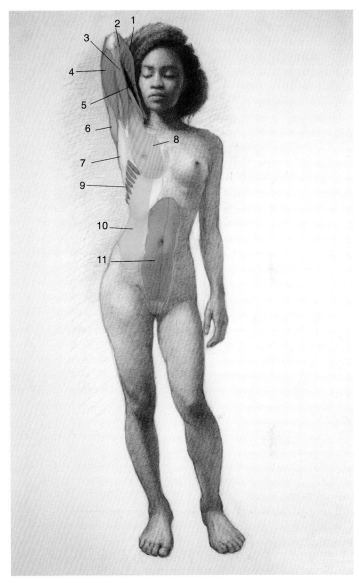

人体正面上半身的骨骼

1. 头骨
2. 尺骨
3. 桡骨
4. 肱骨
5. 肩胛骨
6. 胸廓
7. 脊椎

人体正面上半身的肌肉

1. 尺侧腕伸肌
2. 尺侧腕屈肌
3. 肱二头肌
4. 肱三头肌
5. 指浅屈肌
6. 三角肌
7. 背阔肌
8. 胸肌
9. 前锯肌
10. 腹外斜肌
11. 腹肌

人体表面形态

第107页所说，在塑造《泰妮莎》外形时，我用四个明暗度范围：阴影、过渡光、低光、亮光。后来，我拓展了明暗度范围，另外加入了重阴影、更暗的投影和最亮的高光。但其实最初用四个明暗度就够了。

正如右图所示，泰妮莎身上光和影的界线非常明确、清晰，因为我希望画作简洁明了。不管绘画中你想添加多少细节，你一定要有主要平面板块意识，还要注意到这些平面如何受光，尤其不能模糊各个平面板块之间的明暗边界。现在我主要关注如何让重要的主体部分在一条线上，尤其头和胸腔和骨盆必须在同一条线上。要展示这条线如何作为一个整体受光情况、各局部不同的受光情况，以及各部分之间光线的过渡。

注意，光线在整个人体上发散开的同时，也分别照射到人体的各个细节。有个技巧叫"百叶窗技法"，就是画家尽量抓住（捕捉）一大片光线，用一片光横扫过所有细节。这个名称来自将窗户的百叶窗拉下，画家从上到下用完全一致的光亮度塑造外形。有人认为这种方式太粗心，没有把模特作为一个整体来考虑。随着经验的积累，你会知道自己的强项与短板，会逐渐学会用各种方法。

我认为更好的方法是改善一下"百叶窗技法"，即把模特整体切分成几个相关联的板块，然后逐步完善各个板块。"百叶窗技法"的一个优势是你可以从头部开始一直往下画。因为我不想把作品弄脏，所以我经常用这个办法。

对页图中，你看到我将外形塑造了一半，但却有意只完成了面部的局部描绘，尽管这让人很难受，但却很有必要。如果你把面部快速画完，你可能陷入某一个明暗度，而这个明暗度不一定适合整个人体。

接着往下开始画身体躯干，我想画出光线照射的情形——蛋形的胸腔、模特身体左侧受强光。她的乳

房和左侧的外形需要在若隐若现的光线中塑造。我的草图中人体的基本支撑结构非常结实,下一步就开始寻找这个区域的肌肉与软组织在这两大骨块之间的走向。

这又需要具备骨骼相关知识并继续保持开放的心态。这部分身体由核心肌肉组成——腹肌、腹外斜肌及背后的竖脊肌。当然,目前我暂时还不考虑背面图。

对页图 这幅图展示了我在外形塑造的中间环节,我尽量保留绘画伊始观察到的姿势,紧紧锁住外部形态。模特需要呼吸,看起来要非常有活力。保持轻轻的笔触,不要失去结构的完整性或对象表面的光感。实现这一目标的关键是统一你的阴影值。

左图 在这里我捕捉到了从模特的头一直到脚的阴影轮廓,我在膝盖上增加了更暗的阴影,以突出结构。

保持阴影度一致

在泰妮莎身上我可以看到更多的阴影值范围。但此处我却少用了许多。为了使阴影值一致，你需要简化整个人体的阴影值范围。这就是常说的"轮廓（剪影）阴影"。简言之，如果是从一侧给模特打光，一个阴影会从头到脚穿过整个人体。一旦你已经下笔，在一个主体上确定了阴影，那么后面你可以回头再去修改侧边和轮廓，最后修改内部阴影的变化。最后一步时要注意把阴影度压缩到非常接近的范围值。

在传统素描和油画中限定阴影范围也是最基本的。实际上，就明暗度而言，传统绘画的一个标志就是受光部位总是优先考虑，阴影是其次的、让位于光线的。换句话说：光线（光照）更加令人兴奋。

我完全承认，当模特站在面前，你看着模特绘画时，这些理论知识可能都被抛到九霄云外了，你会看到光与影的变化范围都很大。但是按传统风格绘画，你必须要有非常明确的美学选择：把更多的光亮明暗度范围和色彩明度范围放在光亮中，而不是放在阴影中。按照这个原则，用传统风格绘画的画家会尽力把整个人体的阴影打造成一个完整、一致的阴影。

不要担心你自己对人体解剖和模特身体几何板块还了解得不够充分。在画模特时，你完全可以将一本人体解剖书打开放在眼前的地板上，随时参照。事实上，我认为画一个活生生的模特就是对人体解剖学最好的开卷考试。记住，犯错误就是使你学知识更加牢固的机会，但如果你在绘画中不能纠正错误，那么这将会妨碍你绘画。因此初学者一定要轻轻地画，画得轻的标记很容易擦掉。

与人体其他部位一样，在塑造双腿外形时也必须了解双腿的相关知识。腿部结构和手臂几乎完全相同。区别在于腿几乎是手臂的两倍大，而且关节朝相反方向弯曲（手臂是向前弯曲而腿是向后弯曲）。手臂上，肱二头肌在前端，腿上的股二头肌在后端。肱三头肌使手臂能往前伸得笔直，在腿上的三块肌

肉——股直肌、股外侧肌、股内侧肌，共同发挥作用使腿能站直。腿上的膝盖骨覆盖着股骨骨节与胫骨骨节相接处。手臂上，尺骨有一个微微前突的骨头，构成肘部。就像膝盖骨保护腿部一样，肘部对手臂也有保护作用。

在开始塑造双腿时，我首先要观察、找准从骨盆到腿的过渡部位。模特所摆姿势为了达成均衡美，臀部大幅度向右侧摆动。丰满的臀部由阔筋膜张肌、股直肌、臀中肌组成。这三块肌肉中每一个都有其独特的肌肉峰，肌肉峰从一定的角度受光。然后我的眼睛又逐渐往下移动到大腿前端，同时要考虑股直肌、股内侧肌、股外侧肌，直到膝盖。我会特别注意如何描绘关节。恰当地画关节对画作的成功非常关键。同时，必须明白模特的一个膝盖是弯曲的，而且比另外一个膝盖稍微更多地朝着光面。

对页图　使人体整个骨骼结构和外部形态成为一个统一的整体，并保持强烈的光感很重要。注意膝盖上的重阴影，提示人体结构。还要注意观察泰妮莎左大腿上的亮光如何包裹大腿的肌肉。

左图　为了有效显示光线在人体躯干外部形态各个部位的情况，你必须保持人体表面光与影的一致。还必须把胸腔和骨盆连接起来。

我们可以把人体所有的关节想象成交通枢纽。全身肌肉的各条路径都通向这些交通枢纽。有的肌肉到门口就终止了，而其他肌肉会穿过关节，延伸到肢体的下一个部分。我们在第83页上看到的所有姿势线条都会穿过关节，到达全身。因此，关节为用姿势来连接身体的各个外部形态以及人体骨骼结构的外形提供了有利的条件。

一旦我把腿部和脚画完后，又会重新从模特上半身开始，细化、修改、提升之前完成的部分。修改时做两件事情：雕琢更多的细节，同时使全身的光与影保持一致。我尽力使各个部位的外部形态连接自然、流畅，就像光线在身体躯干上的各个肌肉流淌一般。

我不希望泰妮莎看起来像一个原生态的人体模型或者机器人，不想在她身上看到缝合线，不想看到好像她身体的各个部分是被缝合在一块儿的。我尽力使身体各个体块之间衔接自然、流畅，不能留下任何缝隙，除非是模特在变换特定位置时，很自然地产生了皮肤的褶皱。

再次提醒一下，外形塑造受到很多因素的影响，例如：光源有多强，模特本人皮肤的亮度如何。泰妮莎的皮肤黝黑，因此我必须把光亮部分故意加暗一些。还必须非常小心翼翼，不能把光亮区域延伸到阴影区。一个简单的解决办法就是把她的阴影部分画得更暗，但我选择了中等暗度，以达到增加阴影部分面积的效果。在塑造外形时注意，如果把整个画作的明暗度推到两个极端，太亮或者太暗都会拉平外形，缺乏立体感。

步骤五：最后的润色与点睛之笔

我完成泰妮莎的造型后，我意识到她还不够黝黑。她的皮肤既不是深黑色，也不是浅肤色。因此，在最后润色阶段，我又回过头来，修改她身体躯干和头部的阴影区域，把阴影进一步加深。我认为腿部画得很好。

在画黝黑皮肤的人时，明暗度范围相对容易操作。如果画错了，画得太浅（就像我），那么你还可以继续增加暗度。而如果要给深色皮肤的人画明暗度等级则更加具有挑战性，因为需要高光之后马上又迅速大幅度下降明暗度。如果你看到我在第109页展示的八个明暗度等级，你就会注意到其实在这幅画中缺失第六（中光）和第七（亮光）两个明暗度等级。高光之后明暗度马上就降到了第五级。换句话说，画泰妮莎时，我只用了三个等级的明暗度。这还不是最简单的做法，但是，创作时集中精力，仍然可以操作。

记住一个关键点就是打在模特身上的光应该能照射模特整体，而且光线必须全部一致。画作完成后，你从上到下浏览作品时，不应该有任何地方显得很突兀。不是根据你的想法而必须由光源来决定最亮部分的位置。有时候，可以用一个小技巧，把画作倒过来，看它的外形。也可以把它放在一个镜子面前，看镜子中的反面效果。用这些方法检查时，如果发现某个地方不恰当，那么你就必须修改，重新调整到合适的明暗度。

我把泰妮莎放置在田园风光的背景前，我把我最喜欢的巴比松画派画家的一个富有挑战性的场景融入其中，为了使背景与人物协调，把透视视角调整到最突出人物的角度。我坚信人物-背景的关系是创作的重点，其他艺术家也会这么做，只是方法上有所差别。

对页图 罗伯特·泽勒，《泰妮莎》，2015年，石墨画，55.9 cm × 35.6 cm
这是我完成的泰妮莎人体画成品，展示了我对姿势、人体比例、拟草图、塑形、最后的润色与点睛等的充分理解和把握。

高级课程：其他艺术家对画人体正面图的观点

下面我们将讨论其他一些人体绘画正面图的观点，我会列举一些知名画家的作品加以说明。

人物-背景关系

人体绘画中需要考虑的一个重要因素就是人物与周围背景的关系。人物-背景关系，即人物处在什么样的背景中，人物与周边环境是什么关系。创作中，即使你没有专门考虑这个因素，你也会自动地创造一个人物所处的环境。

这儿展示两个画家笔下的人物，人物外形构造非常好，人物分别以不同的方式与背景相联系起来了。在佐伊·弗兰克所画的《罗宾》中，我们看见人物很温柔地从阴影中浮现出来，阴影是软软的、舒展的、高调的。画作迅速、优美地从抽象表达到细腻的外部形态表达，如胸腔、面部、手部。画家将最强烈的对比放在人体的面部和胸腔。

在丹尼尔·斯普瑞克的画作《洛尼》中，我们看到人物与环境更加有节奏感的关系，打个比喻来说，就像一个流畅的、理想化的人物外部形态从旋风中苏醒过来。画家用这种戏剧化的方式，表现了人物与环境更加抽象的关系。斯普瑞克所用的明暗度等级更加动态化，令人联想起米开朗琪罗的画风，在肌肉峰上用更加深色的阴影，用各种投影，使人物整个外形看起来更加具有梦幻般的效果。注意画家绘画时怎样用笔触"拉"过整个外形。

右图　佐伊·弗兰克，《罗宾》，2014年，铅笔画，40.6 cm×27.9 cm
这幅图揭示了非常细微的光穿过脸部和躯干板块，同时阴影将人体与背景整合在一起。

对页图　丹尼尔·斯普瑞克，《洛尼》，2014年，纸上木炭画，55.9 cm×48.3 cm
突出人体的边缘线使整个人体形成了充满活力、有节奏的图案。

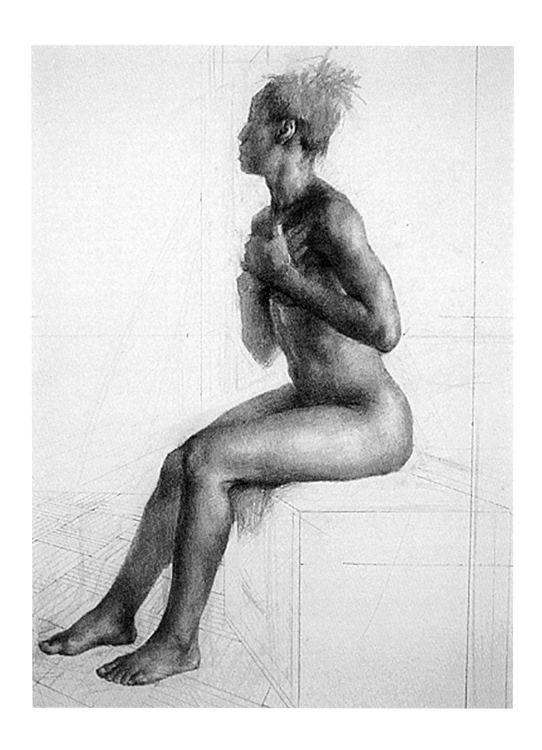

各种坐姿的人体正面图

你想表达模特什么决定了你在作品中对模特各个方面的取舍。描绘模特的坐姿难度比较大，但是这儿的两位画家都给模特增加了姿势，改变了纯静态的坐姿，使画面更加生动。

在丹·汤普森的作品中，模特的姿势令人伤感，只见她两只手交叠于胸前。她微微向前倾，头部转向一边，这是对"失落形象"的经典描绘。重点表现颈部肌肉、颌部以及耳部。汤普森画作背景虽未着色，但却用细腻的视角来表现模特坐着的躯干。光源从她背后照射过来，外形塑造反射出她比较深的、具有特色的肤色。

相比之下，在霍利斯·邓拉普所画的《海伦》中，模特与周边的环境完美地融合在一起。画家用动态的笔触将环境中每个元素都赋予了一层明暗度，而且与模特非常和谐地融为一体。光线主体分别向上、向下牵引着

模特面部、肩膀、乳房和手臂构成的三角区。椅子的上端融入她手臂姿态的一部分，然后这个姿态很自然地流动到另一只手臂、再绕到她的肩膀。画中明暗度变化的路径及其在模特全身的流动、与周边环境的和谐，简直独一无二，堪称完美。

对页图 丹·汤普森，《安德里亚（习作）》，2010年，石墨画，55.9cm × 38.1cm

汤普森从透视法的角度仔细研究了环境的表达，但在这个习作中却只轻描淡写模特身后的环境，相反，他主要突出模特的外部形态和姿势。

上图 霍利斯·邓拉普，《海伦》，石墨画，35.6cm × 27.9cm

在这幅作品中，人物和她的姿势都完全与背后的环境融为一体了，无数的笔触构成了一个充满活力的整体。

身体平衡与身体重量分布

　　人体艺术画家需要学习的另外一个重要概念是人的身体平衡与身体重量分布。理解这个概念后，你画出的人物就会充满生命力，像活生生的人一般具有生气与活力，否则画出来的人物就像人体模型。

　　在伊丽莎白·让辛格尔的素描《法伦 Ⅲ》中，穿过人物的姿势线条以弧形流动，从腿部往上，穿过脊柱，然后再到头部。穿过模特右手手臂的弧形与握住动物骷髅的右手恰好形成了一个相互平衡的关系。模特的脊柱和腿部支撑了身体的重量，使她能从中线往后斜靠。模特看着动物骷髅，她的下巴尖与面部平面形成了垂直线。动物骷髅的眼睛与模特的眼睛之间形成一条直线，这条直线与模特左臂、肩胛、背部形成的线条刚好成90°相交。

　　在克里斯托弗·普格里斯《人物习作》中，我们看到了用充满诗意的方法处理身体的重量分布，主要靠轮廓线和明度实现。注意观察模特站立腿往后的弧形和休息腿往前的弧形。画家通过模特右臂的姿势和头部微微后转实现了身体重量的平衡。普格里斯塑造了骨盆和胸腔等主要体块的外形，把模特的表情表现得很生动，他还选择把不重要的部分简化甚至淡出。他描绘的轮廓线揭示了节奏从腿部往下流动。

右图　伊丽莎白·让辛格尔，《法伦 Ⅲ》，2015年，聚酯薄膜上石墨画，45.7 cm×35.6 cm
　　模特表现出的力量和节奏与画家产生了共鸣。对让辛格尔来说，模特的身体与她手上握住的骷髅遗骸形成了呼应。

上图 克里斯托弗·普格里斯，《人物习作》，2015年，铅笔画，55.9 cm × 35.6 cm

注意观察模特背部的轮廓线模仿了她站立腿的轮廓线。轮廓线的这种重复运用强化了结构，同时也使站立腿与脊柱形成一体，使身体平衡。

用色调和重阴影画人体素描

安德鲁·路米斯这两幅人物画是用色调和重阴影画素描的典型例子，而不是仅仅用线条。《色调习作——女子》这幅画展示了画家不需要依靠轮廓线来表达模特的节奏、韵律感，轮廓线只在某些地方暗示，但是模特从头到脚都有流动的韵律感，而且充满了活力。看似仅有一个明暗度，实际上有三到四个明暗度，有非常柔和、流畅的边缘线。路米斯加了暗色和轮廓鲜明的边线，增加了画作的立体感。

在19世纪，"调子"这个词，本是一个音乐术语，常被用于绘画中指"明度"，其实它们表达的含义相同，有时被人们混用。黄金时代的一些插图画家将两个术语的渊源追溯到朱利安美术学院。因此插图画家常用19世纪甚至更早期的术语。正如右图路米斯签名上面写的画作名字也用了"调子"。

在《色调习作——男子》这幅画中，路米斯将明暗度紧紧压缩成四个明暗度值，构图非常合理。每一个明暗度都独自用于构成特定的形状，就像木刻一样。如果你稍微斜视一下看这幅画，你就会发现这些形状非常平整。尽管没有线条，但是整个画作却出奇的有立体感。如果你想拓展阅读人体绘画的相关书籍，我强烈推荐路米斯的书——《最有价值的人体绘画》，这是关于人体绘画写得较好的书籍之一。本书中教学部分就延续了路米斯那本著作的方式。

上图　安德鲁·路米斯，《色调习作——女子》，1943年，铅笔画
　　路米斯以"构图法则"而闻名，而且他把此法则用得非常恰当，他对外形的塑造取决于他对光源背景及光照效果的理解，他对明暗度的处理非常细腻。

上图 安德鲁·路米斯，《色调习作——男子》，1943年，
铅笔画

　　这两幅画作都出现在路米斯关于人体画的开拓性著作
《最有价值的人体绘画》中。

各种节奏（韵律）

对比科琳·巴莉和史蒂文·厄塞欧的这两幅画作，我们会发现它们有很多相同点。这两个人物姿势相同，就像两个书档。两幅画都侧重表现男性躯干，上身斜靠在一只手臂上。两幅图都有韵律流动，穿过全身。两个人物的塑造都体现了画家对人体解剖和光线在人体变化的理解与老练、准确到位的运用。

然而，仔细审视两幅图，我们看到了它们的区别。巴莉作品的视平线更低，画家向上看模特。画家的思考过程很清晰，她观察并评估了骨骼外形之间流动的几个主要肌肉板块，肌肉的表面形状描绘非常细腻，因为她在画主要的肌肉板块时塑造了肌肉的底层。当我们从人物头部中线往下看，到胸腔再到腹部，模特的左手一下子抓住了我们的注意力，他的手腕描绘得非常有表现力。巴莉笔下人物的姿势非常风格化、程式化，让人想起16世纪意大利的艺术风格。

而厄塞欧笔下模特的姿势没有这么程式化，他所处的位置刚好比画家还有我们的视平线高出一点。画家用红色铅笔，外加石墨勾勒阴影，在模特头部、肩膀和胸腔创造出钻石形状的亮部，我们从骨盆，顺着脊柱往上看，通过胸腔再到肌肉紧绷的颈部，直到头部，手的姿势也很柔和。

右图 科琳·巴莉，《男性裸体习作》，2012年，有色纸上棕色铅笔画，43.2 cm × 27.9 cm

当纸张加上色调后，纸张的颜色通常变成了中间明度值。在暗部用炭笔或石墨叠加，把色彩加暗，而通过擦除色调（露出白色的纸张），或用白色粉笔，拉出亮部。

上图 史蒂文·厄塞欧，《男性裸体》，2014年，纸上红铅笔和石墨画，55.9 cm × 35.6 cm

在暗部和低光部都增加红色，擦除部分色彩，露出白色纸张，以突出亮点，阴影部分色调加重。

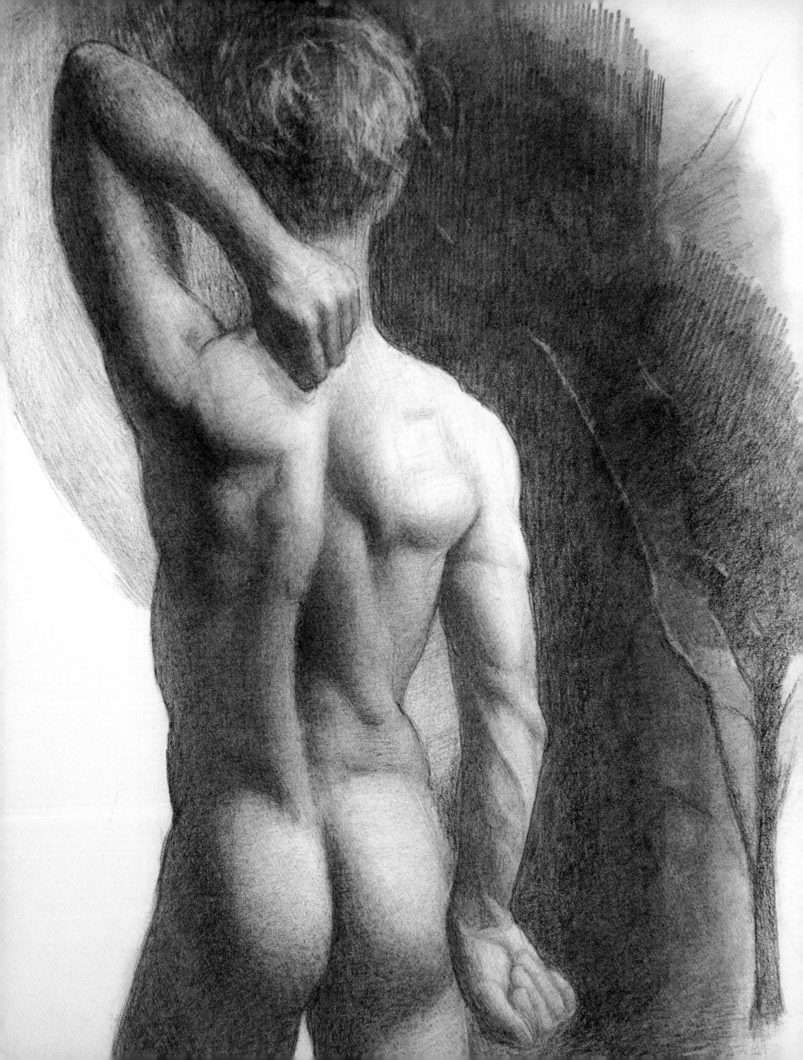

人体绘画
站立背面图

就像第二章一样，本章中，我会教你如何一步一步画人体素描，然后创作完整的人体画作品。在这个过程中，你将学习我的技巧以及我在创作过程中如何不断对自己提问。本章我们学习如何画人体站姿的背面图。同样，我们会依照前面所提出的五个步骤：观察并找准姿势，确定人体基本比例，在骨骼、光与影的基础上拟草图，塑造外形，最后的润色与点睛之笔来进行讲解。

对页图 罗伯特·泽勒，《德米特里》（局部），2015年，铅笔画，61 cm×45.7 cm

这幅素描中，画家试图在静态与有韵律的动态之间达成平衡，在人体骨架构成与外表塑形之间达成平衡。

让我们审视一下右图中克雷格·班霍泽（Craig Banholzer）的素描。他的《肩膀习作》全是关于外部形态和构造，他用直线在胸腔勾勒出各种细小的肌肉形态，这与雕塑家的技法不相上下。他不仅要考虑复制光线照射的效果，还要重塑人体背部的凸形肌肉。沿着外形根部有一块阴影形状，很显然他采用了我们在第一章所讨论的雕塑家的观点。

步骤一：观察并找准姿势

在开始绘画时，你首先要找到连接人体各个部分的路径，就像我在上一章中提到的，通过寻找和观察来找准姿势不仅能让你弄清整个人体的形态，还能帮助你勾勒整个绘画的框架。把姿势看成是一个概念上的路线图，也就是说，在你真正开始绘画之前你要先观察线路及其走势。

那么你具体应该观察什么呢？姿势是一条充满能量和动力的河流，它把身体的各个部位联系起来成为一个整体。利用我们的视觉，通过照射在骨头和肌肉外形各个线路的光线就能找到姿势。但从哪里开始着手？从哪儿开始观察？我一般从人体的头部或脚开始，然后相应地自上而下或自下而上顺势观察。

下页左图中的一组红线显示了绘画时画家如何通过眼睛扫描模特、观察模特、寻找姿势。以头部为起点，我的眼睛开始沿着脊柱往下观察，穿过骨盆，然后到达左腿，继续往下看，最后到脚。因为他的左膝盖微微弯曲，所以这就是常说的"被动腿"（休息的那条腿），从这点，我可以判断模特的骨盆会向左腿方向倾斜。当然，你也可以从完全相反的方向进行观察：从脚开始向上移动，最后到达头部。其关键是看到人体的整体性。我们要找到在某个姿势中整合活力和动力

的那些路径。我观察并找到穿过脊柱到腿部的微妙曲线，试图找到将各个肌肉上的光线统一起来的路径。

接下来，我的眼睛沿着抬起的左臂向下移动到右肩的上方，然后沿着右臂直接到右腿，往下直到脚。我注意到，这个特定的姿势能更加清晰地显示出人体获得大量光线的一条路径。这条路径上几乎所有的人体体块平面都正

上图 克雷格·班霍泽，《肩部习作》，2012年，石墨画，30.5 cm × 22.9 cm
在这样罕有的完美画作中，每根线条都对人体结构和体块的形成做出贡献。

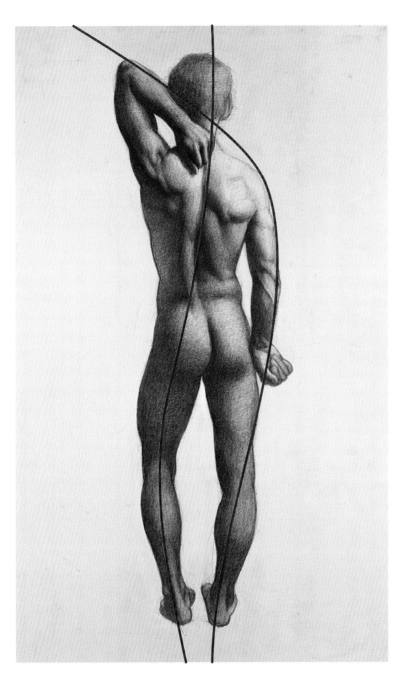

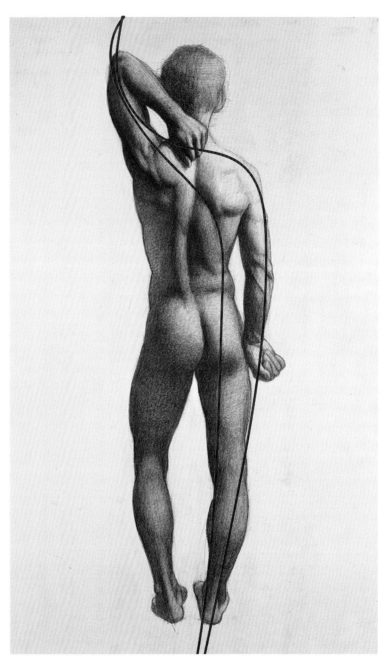

对着光线，一直到达小腿，小腿的光线要暗一些。

　　右图的第二组红线显示了我所观察到的姿势。一般来说，不管何种姿势，通常都有好几条路径穿过人体、形成流动的线条，那么这个也不例外。首先我观察到的线条从抬起的手臂（左）开始，穿过两肩，沿着右臂向下到手，然后顺着站立的那一条腿（右）向下到达脚部。在作画之前，我最后再用眼睛扫描一次姿势，这次，我观察并想象到的线条还是沿着抬起的左臂，穿过脊柱和肩胛骨，沿着斜方肌和背阔肌，最后穿过骨盆，沿着那只站立的腿向下。

　　现在，我已经看到了姿势是如何以两个不同但又相互连接的回路构成，以这样的流动线条穿过整个人体了，接下来我要开始考虑人体的比例。

上左图　这些红色的姿势线条代表着将身体各个部分连接起来的一条充满能量、活力和动力的河流，它们呈现了人体形态流动的第一印象。

上右图　姿势线条实际上不是画出来的，而是被画家观察到和感觉到的，在画家头脑中虚构的线条，这些线条帮助我们更好地理解人体的各个部分是如何结合在一起的。

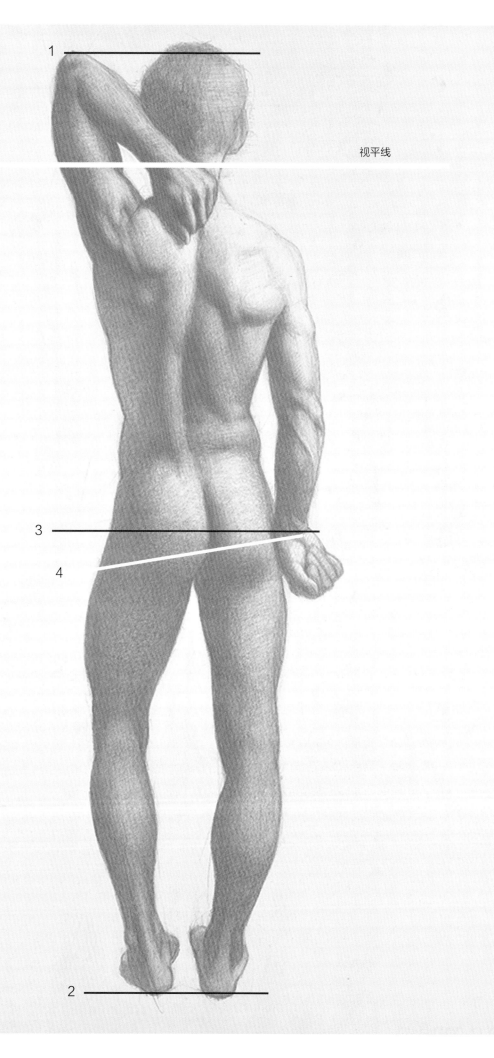

视平线

步骤二：确定人体基本比例

在动笔之前，我们需要花点时间来做一些准备工作，就像我们在第二章中所做的那样，但是这次我们会更快一些。在最开始的时候，我们仍然需要考虑透视问题，所以问问你自己：视平线在哪里？并在你的画本上相应地标记出来。

注意：当我创作这幅画的时候，模特儿与我站在同一个地平面上（他并不是站在模特架上），所以我的视平线离他非常近。如果你意识不到你的视平线在哪里，那么你就会在透视方面犯错误。

现在用你约定的标记标示到你的画纸上，在顶部和底部都要做上标记（标为1和2）。然后在这两个点的正中间再轻轻地做一个标记（标为3）。接下来，看着模特儿，确定模特的中间点（标为4，但要注意，它是

倾斜的）。从正面角度看，在站立姿势时，人的中间点通常是在骨盆下方三分之一处，刚好在生殖器官上面一点。但是你从背面是无法看到生殖器官的。实际上，在中线下方臀部的肌肉有点倾斜。从背面看，你能看到两个股骨的大转子，大转子所插入骨盆的那个点就是人的中间点。

最后，仔细观察经过骨盆下端把两个大转子连接起来的概念线，以此确定骨盆的倾斜度或轴，是有一定倾斜度还是一条水平的直线。不过一般来说都是有一定倾斜度的，但只是轻微的倾斜。记住，倾斜总是向弯曲的那只膝盖方向倾斜。根据我们在第二章中所学习的髂前上棘点，从正面能更轻易看出其确切的倾斜度，但是在这张背面图中，我们看不到。

体块中的骨骼

就像我们在上一章中学到的，在这个阶段我们将人体想象成三个固体矩形体块（头部、胸腔和骨盆）是非常有用的，每一个体块都需要准确地定位。记住关键的参照点将大大加快这个过程，因为这些点将揭示一个个概念上的盒子以及骨架是做什么的，尤其要确定每个体块如何沿着一个中心轴旋转。

为了与第92页上介绍的三大体块的概念一致，我们现在将讨论人体站立姿势的背面图中，人体形态的每一个基本体块中出现的一些解剖学参照点。这些点包括关节和主要的骨骼标志，了解这些参照点有助于描绘模特儿可能呈现的任何姿势。在下页图中，为了避免混淆，我用红色来标记关节，用蓝色标记骨骼，用黑色标记这三个盒子（骨架）。

在画站立人体背面图时，记住要找到每个盒子的中心线，要找到脊柱，中心线从底部骨盆开始沿着脊柱往上，穿过胸腔，到头部。中心线看似有一点弯曲，因为骨盆稍微向弯曲那条腿的方向倾斜，但是胸腔却是水平的、笔直的。相应地，在骨盆和胸腔之间过渡的地方脊柱微微倾斜。

对页图 罗伯特·泽勒，《学生的骨骼素描》，2012年，有色纸上木炭与白色、红色粉笔画，60.9 cm × 45.7 cm

为了确定人体基本比例，首先在人物头顶（1）和脚底（2）做标记，然后找到两点的中间点（3）。接下来，找到骨盆的中心斜线（4）。最后，确定你的视平线。

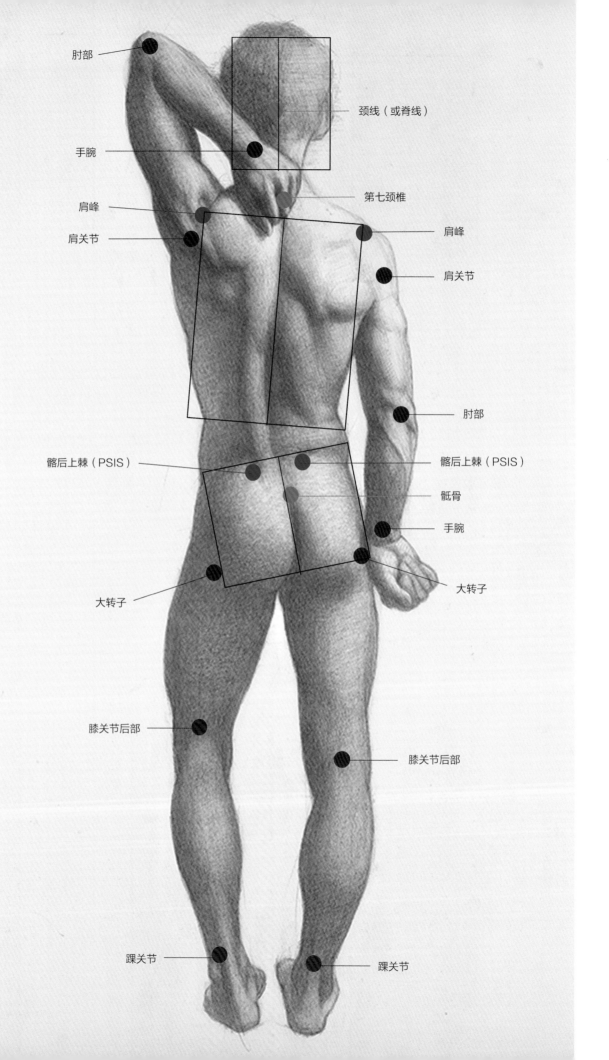

肘部

颈线（或脊线）

手腕

第七颈椎

肩峰

肩峰

肩关节

肩关节

肘部

髂后上棘（PSIS）

髂后上棘（PSIS）

骶骨

手腕

大转子

大转子

膝关节后部

膝关节后部

踝关节

踝关节

头部体块

头的背面图有一个关键性标志：

- **颈线（或脊线）**：即颈的后部与头的后部相连接的部位。

胸腔体块

胸腔的背面图有两个关键的标志，其中一个标志分布在身体的两侧：

- **第七颈椎**：这是颈部的最后一根椎骨，在这个图形中，它刚好位于左手（举起来的那只手臂）下方。
- **肩峰**：锁骨紧邻肩胛骨顶部的部位，这个在身体两侧都有。

手臂体块

每个手臂的背面图都有三个关键性的关节。当然，毫无疑问，这些关节在人体身上是左右对称的：

- **肩关节**：肱骨（上臂骨）的顶部与肩胛骨的关节窝相接的部位（虽然你不能在肩胛骨的表面看到这个关节，但你应该知道它在哪里，还应该了解附着在上面的部件，当肩关节移动时，附属的部件也随之移动）。
- **肘部**：肱骨与桡骨和尺骨（两块下臂骨）交汇的地方。从背面看，位于尺骨后部的鹰嘴起到了类似"膝盖"的作用，当你弯曲肘关节时，它呈现为突出的骨骼三角形。
- **手腕**：桡骨、尺骨与手根部的小骨头、腕骨的复杂结合部位。

骨盆体块

骨盆的背面图有三个关键性标志，其中一个出现在身体的两侧，另外还有两个关节：

- **髂后上棘**：骨盆脊柱两侧后面的点。
- **骶骨**：一个三角形的骨头，构成骨盆的底部，两个髂骨后上棘点与骶骨的正中嵴相互连接构成骶骨三角形。

- **大转子**：股骨颈和股骨体连接处上外侧的方形隆起。

腿部体块

每条腿的背面图都有两个关节。当然，（和手臂体块一样）这些关节的位置也是按照两边对称的规律分布的：

- **膝盖**：从后面看起来是浮肿的，看起来并不特别像骨头。
- **踝关节**：这是由三块骨头构成的，但在表面上我们只看到有两块隆凸。内侧的凸起称为内踝，它构成胫骨的底部；在外侧的称为外踝，形成腓骨的底部。内踝总是略高于外踝，所以要注意这个角度。

对页图 在绘画开始阶段，很重要的注意事项就是通过体块概念定位身体的三大板块（头部、胸腔、骨盆）。如图所示，用红色圆点代表关节，共有十二个点。用蓝色圆点代表骨骼标志，它们在区分三大板块中每个板块的轴或倾斜度时起关键作用，共有七个点，但其中一个（在颈底部的第七根颈椎）被模特儿的手给挡住了，因此从后面是无法看到的。

人体背面重要的骨骼和肌肉

下列这些图片为你了解人体的基本骨骼和肌肉提供了基本的概览，但是要真正地画好人体画，这些仅仅是最基本的知识，可以帮助你入门，但你还需要更加深入地学习人体解剖学。

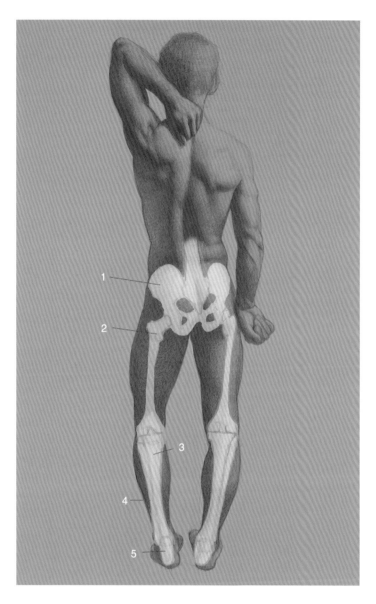

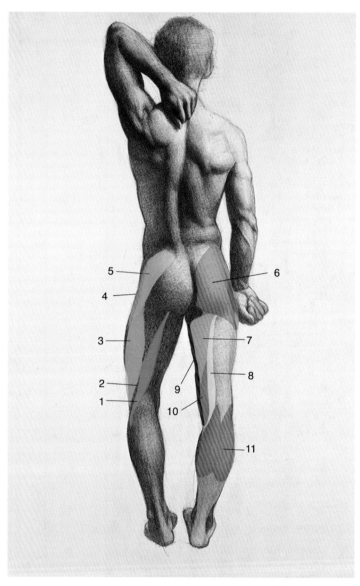

人体背面下半身的骨骼

1. 骨盆
2. 股骨
3. 胫骨
4. 腓骨
5. 脚上各个小骨头：距骨、楔骨及其他小骨头

人体背面下半身的肌肉

1. 股二头肌长头　　　7. 大收肌
2. 股二头肌短头　　　8. 半腱肌
3. 股外侧肌　　　　　9. 股薄肌
4. 阔筋膜张肌　　　　10. 半膜肌
5. 臀中肌　　　　　　11. 腓肠肌
6. 臀大肌

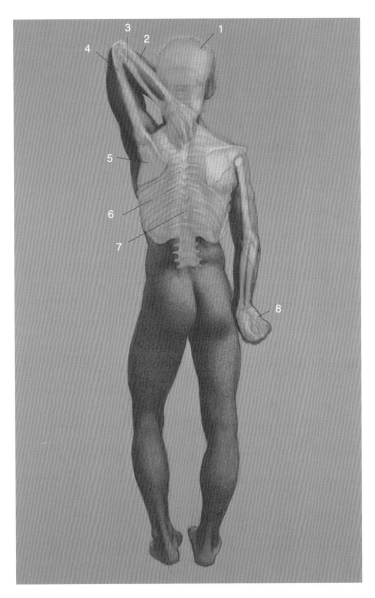

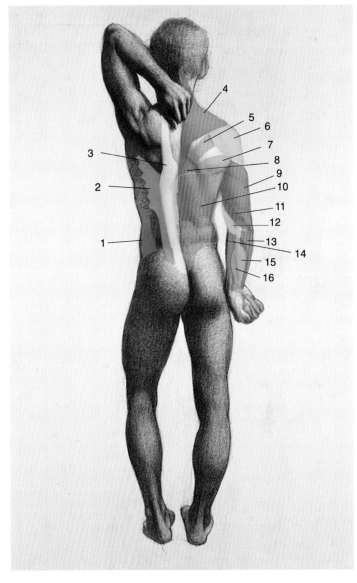

人体背面上半身的骨骼

1. 头盖骨　　　7. 脊椎
2. 尺骨　　　　8. 手部各个骨头
3. 桡骨
4. 肱骨
5. 肩胛骨
6. 胸廓

人体背面上半身的肌肉

1. 腹外斜肌　　7. 大圆肌　　　13. 尺侧腕屈肌
2. 腰髂肋肌　　8. 菱形肌　　　14. 肱桡肌
3. 胸最长肌　　9. 肱三头肌　　15. 指浅屈肌
4. 斜方肌　　　10. 背阔肌　　　16. 桡侧腕屈肌
5. 冈下肌　　　11. 肱肌
6. 三角肌　　　12. 肱二头肌

步骤三：在骨骼、光与影的基础上拟草图

当你开始拟草图的时候，不要从外部开始，而是从内部的结构线条开始。这些线条看似在画骨骼，但它们远远不仅是画骨骼，实际上，在画内部骨骼结构线条时也勾勒出了人体的各个主要部位以及它们的分布位置。当你顺着骨骼线条勾勒人体外形时，各个部位的形状就自然慢慢呈现出来了。

说得直白一些，此时我不会画出具体任何一个部位的体块，但是我心里会想着在第二个步骤中设计过的体块。正如在观察姿势时，我实际上并不画出姿势线条，而是在心里想着这些线条，利用它们观察并找准姿势。当我的眼睛顺着某一特定路径观察时，我会在每一个形态中轻轻地描出中心线，同时试图测量它的位置。我心里知道所有这些线条都会在后续不断的拟草图和塑形中被覆盖，到最后这些线条是看不见的。

通常情况下，一个体块是可以微微旋转的，还可以朝某个方向倾斜。你可以自己试一试，把头向右倾斜，然后轻轻向左旋转。除了姿势、倾斜和旋转，我还要从解剖学的角度进行观察。这三大体块（头部、胸腔、骨盆）是如何连成一条线的？在此图这个特定的姿势中，人体的骨盆有轻微倾斜，导致左膝弯曲；胸腔略微向右倾斜，造成身体右侧受到一定程度的压缩，但脊柱顶端的头部却是笔直的。

对页左图　一开始，我画得很轻。我最开始画的结构线最终都会被覆盖，整合到素描中。我正试着将抽象的形状和从几何图形角度将对人体的理解结合起来，观察并确定人体的解剖学结构。为了描绘人体是如何站立的，以及人体各个体块中重量是怎样分配的，我试着简化最开始的动作。这需要花大量时间练习！

对页右图　体块概念有助于理解人体结构。我素描的主要特色就是把人体的三个主要构建体块（头部、胸腔和骨盆）勾勒出来。这让你一目了然，知道我在这个阶段做什么。记住，人体这三个主要体块位于人体的中线上。

上左图　画站立姿势时，画家的眼睛首先应聚焦于双腿上，这符合建筑原理，因为双腿是人体非常重要的支架结构。人体还能有其他哪些站姿呢？当我开始细化草图中的形状时，我会同时考虑解剖和光源，结合透视法，确保把模特的一双脚正确放置在地平面上。

上右图　在拟草图的最后一个阶段，要注意如何将整个重点放在人体结构上，我希望人体的每个部分都能均衡感受到并承受身体的体积与重量，及体现解剖结构原理。同时还要明确表现出光线和阴影落在身体上不同的光影效果。我尽可能让有光照的地方更加清晰、明亮，一览无余，而让阴影区域空缺，此时暂不描绘阴影区域的形状。我觉得这个阶段的绘画真的很有趣，此时的素描通常看起来像照片，就像阴暗的乌云被吹开，只看到光照时的照片效果。如果你的阴影形状完全正确，那么你通常也能用同样手法描绘出骨架结构。

拟草图

当你开始细化形状时，试着从内部开始，逐渐向外部塑形，由内而外一直是思考人体形态的好方法。一旦主体部分被建构出来，比例又精确，你就可以开始细化形状了。在这个精细化阶段，只要你保持原来的总体比例，不要害怕有任何改变，你要大胆地抛弃一切不需要的部分。此时你应该保持禅宗般的冷静，应该根据需要来进行相应的改变。

在对草图进行不断细化、完善的时候，你需要几乎同时进行两种活动。首先，你需要观察某个部位的解剖结构，看看肌肉的走向，各个肌肉间是如何相互运动、填补或构造的，以及肌肉所占面积大小。其次，你需要研究光线落在每个部位主要外形和次要外形上的效果。在这个阶段时，我的思维会快速在这两点上交替运转。其本质上是把解剖学知识和对光线在外形上的直接观察结果相结合并表现出来。要画好人体绘画，你需要很好地把握并进行这两个活动。

当我画身体的某一部分时，我要定位该区域中心线的核心位置，然后我再寻找组成该部分最大的平面。接下来，我试着仔细观察身体，仔细想出该部位的所有肌肉，这些肌肉是怎么排列的？在该姿势中如何呈现？哪些肌肉面对的光最多？哪些肌肉在阴影中？

你可能听过"从整体到局部体"这句话，我们在绘画人体时也要用这个定律。我一般不画任何形状（肌肉或其他），除非我认为把它放在某个大的板块中更适合才画。就像我不会只专注于胸肌，除非我对胸肌下的肋骨已有很好的把握。身体的任何其他部位也是如此，除非你完全了解上臂中被肱骨贯穿的隐形垂直长方形，否则你一定不会专注于肱二头肌。肱二头肌是上臂的一部分，所以它被包含在上臂这个范围内。也就是说，一旦你建立了人体形态的整个大框架，就可通过画出各种较小的部位来填补整个大板块。身体的每一个小部分组成一个更大的板块，这些大板块又可分解成各种小部位。

正如第二章所提到的，阴影和光亮区的分割线叫作明暗界线。在塑造人体时，把注意力集中在这条线上，它会因身体每个区域的不同而变化，如果斜视，你会发现这个明暗界线显而易见。千万不要忽视它！

关于轮廓

在教学中，我发现孩子们都喜欢画轮廓，并且对其感到乐此不疲。轮廓以一种确定的方式将事物包裹起来，能清晰地界定事物，为之定型，这对儿童特别有吸引力。他们可以拿出一张白纸，画出眼睛、鼻子和嘴唇就能快速勾勒出一张脸。最重要的是，一个给定轮廓的"想法"来自孩子并符合他们的思考。实际上他们在衡量事物的细微差别或细微变化时并不依据参考数据来，相反地，他们用轮廓来画出事物的标志。在我的教学中青少年以及大多数成年学生都这样做，除非有其他适当的指导和训练。

但是作为成年人，我们知道轮廓本身是一个非常复杂的情况。也就是说，在自然界中并不真实存在轮廓。据我所知，没有一个人是带着能看得见的、完美的轮廓线走来走去。但我们却需要用轮廓来绘制人体外形，那么，我们在人体画中如何运用轮廓呢？

你需要记住，人体的每一部分都是一个凸点，每个部分都有一条曲线，它先向上移动，形成山峰，然后又向下降，就像一座山脉。而且，各种外在形态相互重叠，这取决于你在什么有利的位置观察模特儿。创作时，如果我们仅仅画一条没有重叠的单线，或者不考虑外形之下各种类型的山峰，就太天真和孩子气了。

画出一个正确的轮廓需要集中注意力并花费很大的精力。这并非是在你绘画快结束时把所有东西连接起来那样简单，而需要你一边绘画一边进行整合。我建议沿

着你所拟草图的边缘轻微标记每个形状的各个凸点，然后再轻轻擦除外形下降的地方，并沿着各种形状的边缘线进行加粗，为了显示重叠的地方，线条粗细要不同。如果某个部位与另外一个部位重叠或交接，那么给那个区域的线条略微加粗；如果它被挡在某个部位的后面，那么给它的线条就要略微轻细一点。

上图 罗伯特·泽勒，《草绘人体背面图》，2003年，铅笔画，43.2 cm×35.5 cm

　　在这幅草图中，我侧重表现从模特背部看起来离我最近的手臂，这只手臂处于透视收缩状态。

从拟草图到塑造外形

在这儿阐述的四个步骤中每一个步骤的聚焦点和细化工作都有一个巨大的跳跃，每个阶段都会给一个特定领域带来一个新的、更突出的焦点。第一次草图绘制中的初始构造线为第二次草图的绘制起到了过渡作用。事实上，当你习惯了这种方式就会自然地过渡到下一个阶段，最后，就像你想都不用想就知道什么时候换挡一样，你也就知道下一步该做什么。

塑造外形最关键的是要确定你的画是否与光照相关。如果和光照没有多大关系，那么你不需要一个很强的光源。但如果你想要清晰的外形，就必须有一个很强的光源。外形塑造应该具有统一性，这意味着一个工作区域的光亮值范围应该与另一个区域相同。如果光源靠

近模特的头部，那么她脚部的光照不能跟脸部的光照强度一样。控制好光线，并且能很好地理解、正确地运用光线，与确定人体比例或正确理解骨骼解剖同等重要。

从拟草图的中间阶段（右上图）到精细化阶段（对页左图），在画轮廓和对光与影细化的处理上是一个巨大的跃进。在拟草图第二阶段，你可以看到要侧重关注较大的几何形状以及对光与影的基本划分。因为还不需要轮廓，所以没有画出大致的轮廓，几乎连较大的外形都还没有画出来，更别说下一层的形态了。

上左图 这是拟草图的最初阶段。
上右图 这是拟草图的中间阶段，显示光与影的分隔。

　　然而，当我们到达精细化阶段时，轮廓线就有助于我们描绘形状的凸出部位。在此绘图阶段我们要注意与肩胛骨（肩部）相关联的肌肉是如何凸起来的，如何使它们凸起的部分感觉像是鲜活的，如何将它们画得逼真。如果要准确地画出这些肌肉，你需要了解其运动方式、走向，以及光线是如何照在它们上面的。

　　这部分的关键技巧在于：你不需要画出整个肌肉的实际情况来达到令人信服的地步。实际上，在写实人物画中使用解剖学时，微妙的、模糊的描绘往往效果更好。仔细表现照在肌肉上的光远比画肌肉本身效果好得多，同样，画肌肉的运动和动作比画肌肉本身效果更好。

　　当我们从精细化阶段过渡到外形塑造阶段（右上图）时，又得重新转移焦点。在这个阶段，我几乎成了一个雕塑家。我的笔触顺着我想要塑造的外形而运动，在我的脑海里仿佛我正在雕刻，我的铅笔仿佛是雕刻工具，我用它打破平面图形，在纸上把人物雕刻出来。我现在用铅笔芯（或木炭或颜料），把光照明度值范围充分体现出来了。

上左图　这是拟草图的精细化阶段。
上右图　这是我正在塑造外形，细化轮廓。

步骤四：塑造外形

当我在绘画的时候，我并不是根据印象派的思维模式来工作的，也不是把我所看到的东西依样画葫芦照搬下来。在我的人体绘画课上，我把大部分时间都花在试图将模特身上所呈现的明度值给复制下来。为简单起见，我忽略在阴影中看到的无数个值，把阴影简化，统一为一个明度值。简化阴影是一项需要学习的重要技能，同时让有光的部分具有真实的多样性，充满生机。记住一点，你不是一个照相机，不是在记录模特，你是将所观察到的模特的相关信息整合到你自己的创作中，重新建构模特。

能够控制模特儿的阴影、明度范围值很重要。在绘画中要确定的第一件事就是整体阴影值将是多少，你必须使它足够暗，才能在灯光下为塑造外形留出空间，而不是太亮，以至于没有空间表现反光。

作为艺术家，由你来决定阴影值是多少，因此不要简单地复制你在模特儿上看到的东西。不管你在模特儿身上看到的是怎样，只要有阴影，就应该是你要画的那个阴影值，所以要统一阴影值。

在塑造德米特里的过程中，当我从阴影移动到光线中时，我是横跨外形来移动的，而不是自上而下地上下移动。横穿外形、再沿着外形边缘移动，让我不得不想象自己正在沿着表面行走（也许像蚂蚁一样），同时，就像在观察周围的地形一样。

此阶段我还没开始画单独的一块块肌肉，而是画出整个背部的表面，我在寻找一种整体感和光线照在人体身上的整体效果。当我在外形上移动时，我每一步的动作都非常轻，只轻轻用铅笔的笔尖勾画。我试图在保持主要外形整体光感的同时，对每一个子形态（更小的、次要的形状）进行塑造。这只需要花时间练习就可以了。

警示：如果你用铅笔作画，要意识到它很快就会变钝，所以准备好几支尖锐的铅笔，一旦笔芯的边缘被磨

圆、不再尖利，就把它换掉。

在这个阶段，我沿着画作向下移动，边移动边塑造外形。我想重建在最开始的扫描式观察中看到的姿势，所以我沿着站立的腿往下画，通过和谐肌肉的塑造来统一身体的韵律和节奏。

我总是一边画一边问自己下列问题：他的肌肉走向是怎样的？如何相互衔接的？肌肉是怎样将人体支撑起来的？哪些肌肉承受的重量最大？当我的眼光沿着人体模特往下走时，看到有多少光照射到大块的外形上？照在人体模特上的光与我所知的关于光的看法一致吗？

统一处理体块的方式很多：必须明白光线的方向，模特原来的肤色，受到光整体块的表面的整体后置。最后，用轮廓线将体块表面包围起来，有助于展示重叠和边缘相交的位置。

对页左图 在我横向塑形时，我开始把主体板块细化成更小的形态。虽然艺术家在整个人体形态塑造中通常是沿着从头部自上而下的顺序，但是我却认为在塑形时横向作画更好。就像我在创作这一章节、在打字的时候，鼠标在屏幕上是从左到右移动，即使在翻阅文档时，鼠标也是横向地一行一行地移动。人体画中，外形塑造与此十分相似，横向作画，你可以同时朝几个方向移动画笔，通过这种方式让你对整个人体的走向更加熟悉。

对页右图 当我的画笔沿着人体向下移动时，我保持阴影值一致，并高度感知光亮区域中外形移动的方向，以便统一模特身体的各个部分的阴影值。

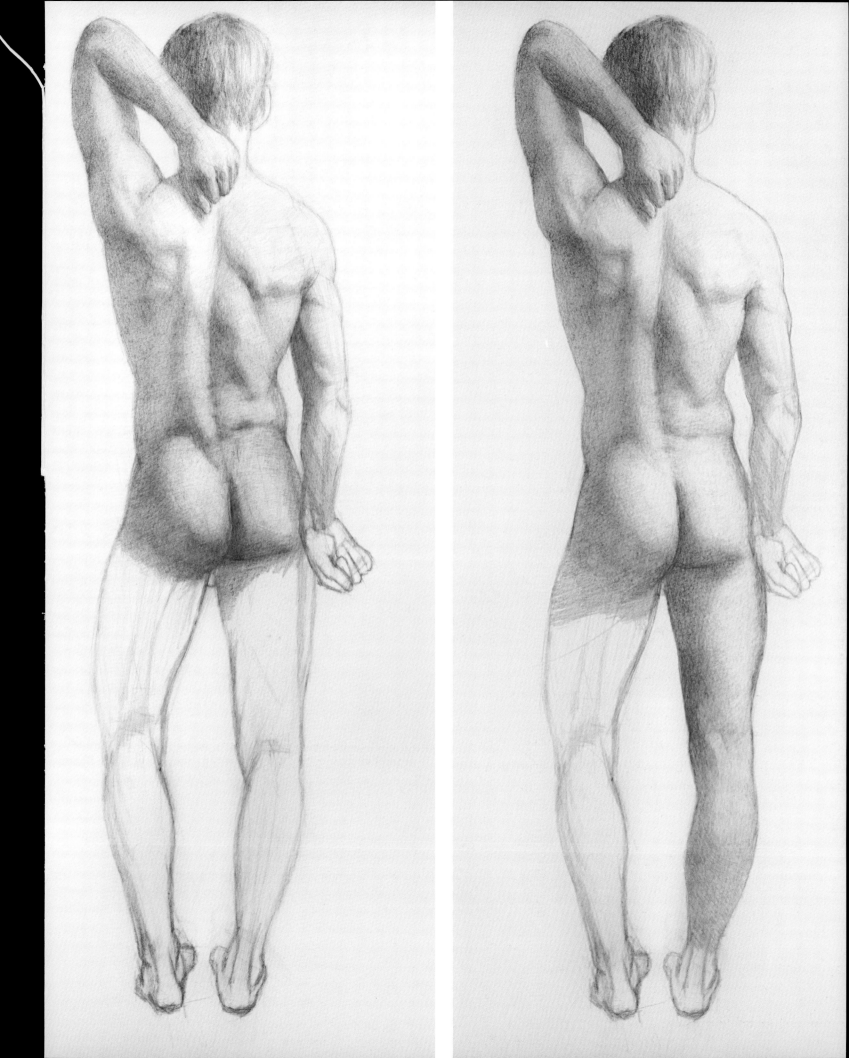

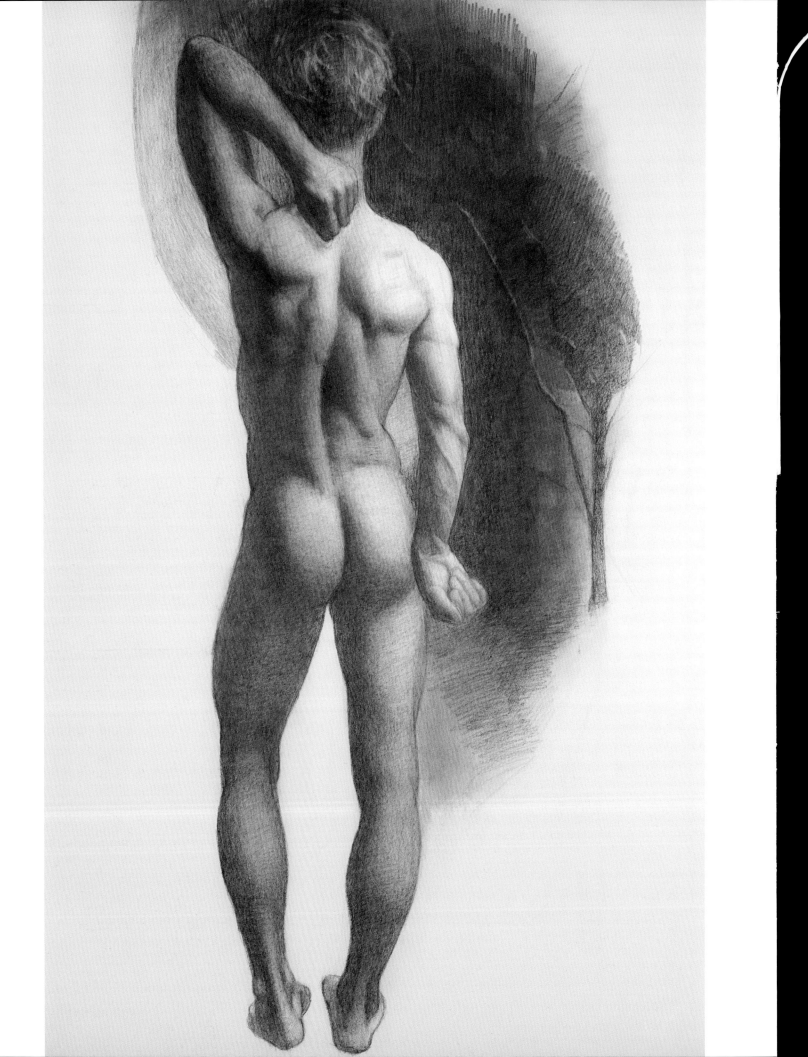

步骤五：最后的润色与点睛之笔

要完成一幅画，你必须全盘考虑，除了技法，最后的润色与点睛，你还要考虑画作的背景，赋予作品什么思想，体现你的什么设想或想法。有下列几种方法可以做到：

- **在绘画过程中要适当休息一下**：要想从一个完全新颖的角度思考作品，我认为最好的方法是休息几天，同时也让画作休息一下，把它放在看不见的地方。一旦你有了全新的角度，一切都会变得比以前更加明朗开阔。

- **微缩画作**：大多数艺术家发现缩小绘画规模非常有用。如果在很小的规模上绘画（或任何其他艺术作品）能很好地发挥作用，那么你就知道你已经拥有了你想要的；如果它不起作用，原因通常很明显，那么你就要设法修改它们。微缩方法很多，显而易见的办法就是尽可能远离画作，站在很远的地方审视作品；你也可以用手机给作品拍张照片，在手机的小屏幕上看；你还可以使用另一个设备——缩小镜，在外观上，它像一个放大镜，但其功能是缩小而不是放大。缩小镜还有一个功能，如果你离模特的位置很近，缩小镜能拉远你和模特儿之间的距离。

- **通过斜视获得清晰度**：当你斜着眼睛看你即将完成的作品时，你能很清楚地看到人体的受光面和阴影面。这种清晰性来自你希望作品侧重表达什么东西，其本质是目的明确、思维清晰，所以画作有所侧重。斜视能帮助你看到你画作的整体结构、整体明暗度值。

除了在外形、骨骼和光影方面要达到整体性外，最后一步一定要谨慎。你既不能太大胆，也不能太胆怯。

下面是绘画最后一步需要提出并思考的一些问题：照射到人体表面的光源是否自然、逼真？当沿着人体（站立姿势）向下移动的时候是否觉得光会慢慢消散？你是否过分关注了某一个部位（这个部位会随着画的不同而变化，可能是一个你感觉从来没有捕获过的一个部位）？是否有太多的细节？你应该删除一些细节吗？细节充分吗？是否需要增加一些细节？在主要体块之间有合适的过渡吗？整体姿态合适吗？

回答这些问题的关键在于要有一种总体目标意识与画作的中心和焦点意识。当你是某个老师的学生时，他会经常问你这些问题，你需要给出她（他）想要的答案。慢慢地你开始问自己这些问题，然后得出自己的结论，这正是你开始发展自己画风的开始。

就我而言，我越来越多地将风景画的元素融入人体绘画中，因为我想将外光画和人体外形创作这两种截然不同的技法融合在一起。当然，这两种画都需要从自然中仔细地观察、思考，所以把这两者结合起来应该很自然。我发现巴比松画派和美国色调谐和派画家太棒了，非常值得学习，所以我不厌其烦地欣赏他们的作品，为我自己的创作寻找灵感。

对页图 这是素描的后期阶段，作品差不多快完成了。我对外形、骨骼、光的和谐等整体感到满意。但我觉得它需要更多的戏剧性、表现力，所以我决定把阴影部分再拓展、再推远一些。

高级课程：其他艺术家对画人体背面图的观点

你已经看过我如何处理站立姿势的人体背面绘画，现在让我们来看看当代一些著名艺术家如何画人体背面图。和前面章节一样，我也是把他们按照每个画家都必须学习的重要概念来分类编排的。

外形的切线和峰突

下面这两位艺术家都为塑造人体背面形态提供了极其不同的风格和技巧。丹·汤普森（右图）的《用笔墨为詹姆斯做的铅笔习作》展示了模特坐在凳子上，背对着我们的身影。汤普森没有提供与身体长度相当、大面积的轮廓阴影形状。相反，我们看到的是人体主体板块被分割成一些更小的板块，全部在中等阴影值到光亮值范围内呈现。面对光时每个子形态都有自己独特的峰突，然后以不同的速度避开光照（和观众）。例如，模特儿的左肩比左大腿的光减弱速度快得多。在观察更大的形状和子形状的层次时，汤普森的目的在于追求解剖学上的精确性。模特儿的左肩胛骨在胸腔上方向前倾斜旋转并放大，而右肩胛骨则按透视法缩短。

相比之下，乔治·道奈的作品《坐姿 3》的典型特点却是有一个与其体形长度相当的轮廓阴影。此图中，我们在第二章讨论过的"明暗界线"也许更应该被想象成是一条正切线。因为它远离了光源，所以它不仅呈现出了外形的峰突，而且它传达了如此多的节奏，以至于它实际上承担了作为分界线和姿势线的双重职责。道奈用冷灰色加重标记来表示这条线，这与他在其他地方

用于过渡的暖色调形成了鲜明对比。这种冷暖二元性色调的运用创造出了特别美丽的外形。如果你斜视着看这幅画，你会注意到这些加重标记有多暗，相反，左边未完成的阴影部分是多么明亮（斜视会减少颜色的程度，让人专注于它的明暗度值）。道奈对轮廓线有节奏的运用展示了主要的外部形态和各个体块之间自然的过渡。

对页图 丹·汤普森，《用笔墨为詹姆斯做的铅笔习作》，2015年，石墨画，60.9 cm×45.7 cm

　　汤普森的拟草图方法植根于19世纪法国的学院派画技。直线、有角度的倾斜和轴心的运用都揭示出基于视觉感知的基本方法。画作虽然不完整，但却成功地展示了画中人物正全神贯注的状态。

上图 乔治·道奈，2015年，《坐姿 3》，红色色粉笔和铅笔画，60.9 cm×45.7 cm

　　道奈继承了文艺复兴时期的绘画技巧，他的画充满了节奏感和鲜活的生命力。

高对比度下的外形塑造

这两幅画都体现了画家对人体绘画至关重要的许多元素极其老练的理解和高度娴熟的运用。它们都展示了画家对姿势、比例和解剖学都掌握得非常好。但我想请大家特别注意画作中做得非常好的另一个元素：如何在一个完整的明暗度值范围内塑造人体形态。

当教师教学生按古典传统作画时，他们经常使用球形和蛋形等圆的形状来介绍基本概念，因为创作形态时常用圆形和凸形。当绘画女模特儿时，人们常常被入门课程中的形态塑造与基本女性形态学之间的相似性所困扰，这并不是说画女性就很容易，而是发现女性的形态通常是典型的圆形。

在科琳·巴莉的《女性人体》画作中，我们看到她沿着人体中轴线做标记，以及对左边骨骼的细察，都揭示了她对人体解剖和结构基本原理的深刻理解。但是，该作品成为杰作的原因却是人体形态本身。身体各个部分的椭圆形的外形，以及这些外形对光线的捕捉非常科学、精确，使头部、胸腔和骨盆等体块的平面部分变得非常柔和、圆润。注意，她肩膀上的光是脚踝上用光的两倍。为了完成这个形态，巴莉还用了反光来润色。

在大卫·格卢克的《凯蒂》这幅画中，我们看到了同样巧妙的处理方法，光从人体的主要体块像瀑布般泻下来，每个体块之间都有柔和、圆润的过渡。他还采取了额外的技法和步骤，即把地面推到一个更深、更暗的阴影值，这反过来又把聚集在人体上的光线主体推到了更突出的位置。格卢克对姿势的理解不仅非常到位，而且精妙！我们的眼光跟随着模特站立的腿移动，穿过骨盆，沿着脊柱，最后穿过模特儿的肩膀。

上图 大卫·格卢克，《凯蒂》，2011年，罗马纸、木炭画，71.1 cm×50.8 cm
格卢克使用完整的明暗度范围值来创作，这个技法非常独特，达到了高对比度的出色效果。

对页图 科琳·巴莉，《女性人体》，2009年，石墨和白色粉笔画，60.9 cm×45.7 cm
巴莉的作品展现了法兰西学院派技法训练与意大利文艺复兴时期对解剖和节奏理解的完美融合。

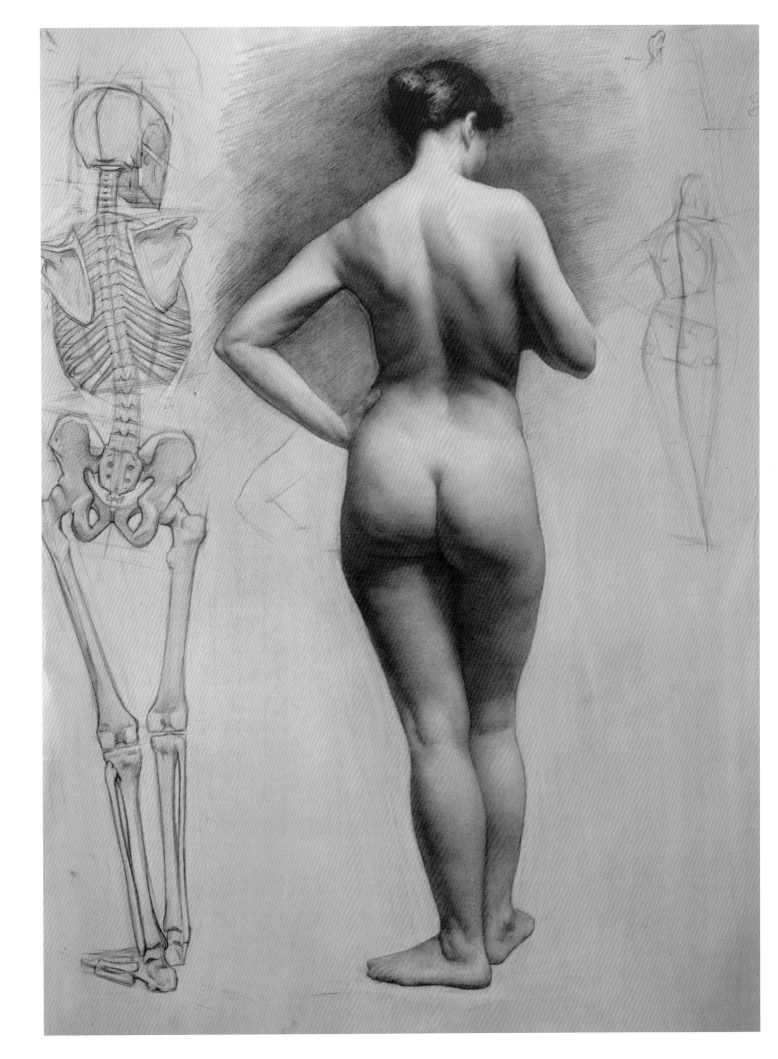

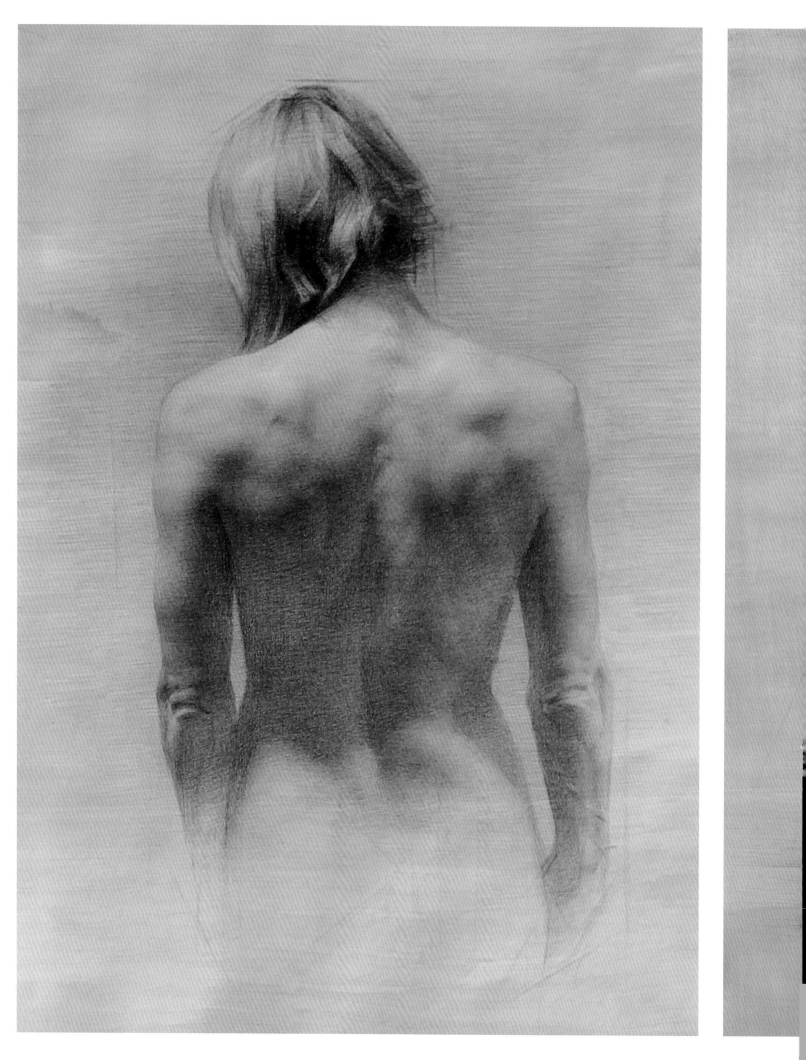

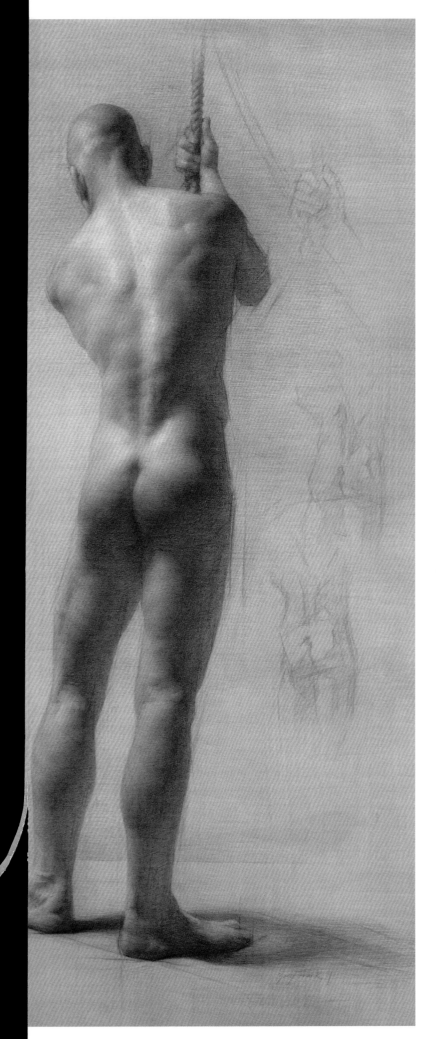

光线主体中的细腻处理

　　佐伊·弗兰克的两幅画展示了如何在光线主体中巧妙地用细腻的手法塑造外形。虽然她画的人体确实看似雕塑一般，但她画作的突出之处在于光线照射在模特儿身上的质感。斜视她的画时能非常明显地看出光线主体和阴影主体之间的区别。但是在光线主体中，画家有高度的艺术敏感性，精细地塑造局部形态，在光线主体中的明暗度值与阴影主体的明暗度值截然不同。

　　弗兰克的女性人体画在带有中间色调的纸上呈现，光线主体和阴影主体都被精细地分解成让人易感知的子形态。这幅画是一个将人体与背景的关系完全融合为一个和谐空间的极好例子。

　　弗兰克的男性裸体画用古典绘画常用技法——轮廓阴影。这个大的阴影部分与人体的长度相当，明确地将人体的光面和阴影部分区分开来，同时又将所有主要体块整体统一起来。在那个轮廓阴影中，她只在每个主体板块加上一点润色的反光，这样每个形态就完成了。

对页图　佐伊·弗兰克，《女子背部》，2012年，铅笔和白色粉笔画，40.6 cm×27.9 cm
　　这幅画尤其引人注目的是弗兰克在描绘明暗过渡区域体现的敏感性、敏锐的观察力和表现力。

左图　佐伊·弗兰克，《男子背部》，2012年，有色纸上铅笔和白色粉笔画，68.6 cm×34.3 cm
　　在这幅画中，弗兰克使用了从头部移动到脚趾的轮廓阴影技法，成功地统一了人体的主要外形和次要外形。

观察到的结构与头脑中的概念结构

当我们研究人体绘画时，艺术家的哲学理念就会完全展示在我们面前。克里斯托弗·普格里斯的作品《女性裸体》（右图）体现了画家基于头脑中的哲学概念塑造外形。我们看到画家对人体造型的高度敏感性，以及所画的女性形体细腻的节奏与流动感。普格里斯利用轮廓将内在形态包裹起来，并以一种细微的方式来表现移动。例如，人体有光面和阴影的侧面，轮廓按比例逐渐消失到背景中，这是在人体绘画中将人体与地面关系和谐融合的经典例子。他笔下的人体形态有内部结构，但它从属于光的结构，在外形塑造中光线发挥了更大的作用。

相比之下，沙宾·霍华德的人体绘画却主要是用概念性结构。概念性结构是建筑中最基本的一个术语。在人体绘画中，画家根据观察，在头脑中形成人体的基本支架结构。骨盆和胸腔体块是坚实的支撑结构，其内部还包含各种大小的卵圆形态。我们可以感受到肌肉下面的骨骼结构，充满活力的盘旋状肌肉与骨骼从头到脚地沿着轴转动。轮廓将这些外形囊括在一个紧绷的线条上，好像是把它们绑在一起一样。同时，画家对光的运用与呈现很恰当，身体主要外形的用光具有逻辑性和一致性。但在霍华德的绘画中，光对外形塑造起着从属作用，概念性结构（头脑中的支架结构）发挥了更重要的作用。

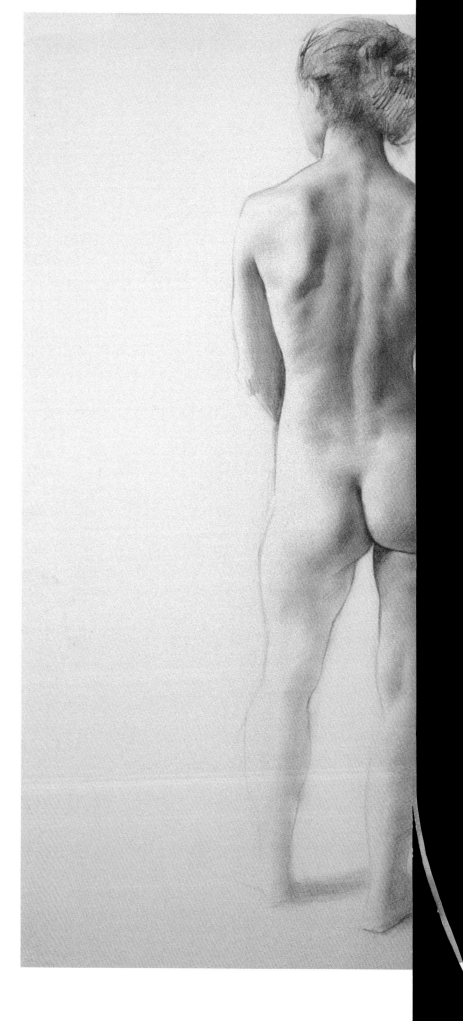

右图　克里斯托弗·普格里斯，《女性裸体》，铅笔画，60.9 cm×45.7 cm
　　注意普格里斯如何巧妙处理骨盆和站立腿的转换，以及他极其精细的外形塑造。

对页图　沙宾·霍华德，《人体背部习作》，2014年，石墨画，71.1 cm×55.9 cm
　　霍华德更喜欢表现强光下充满活力、有韵律感和线条美的形体。

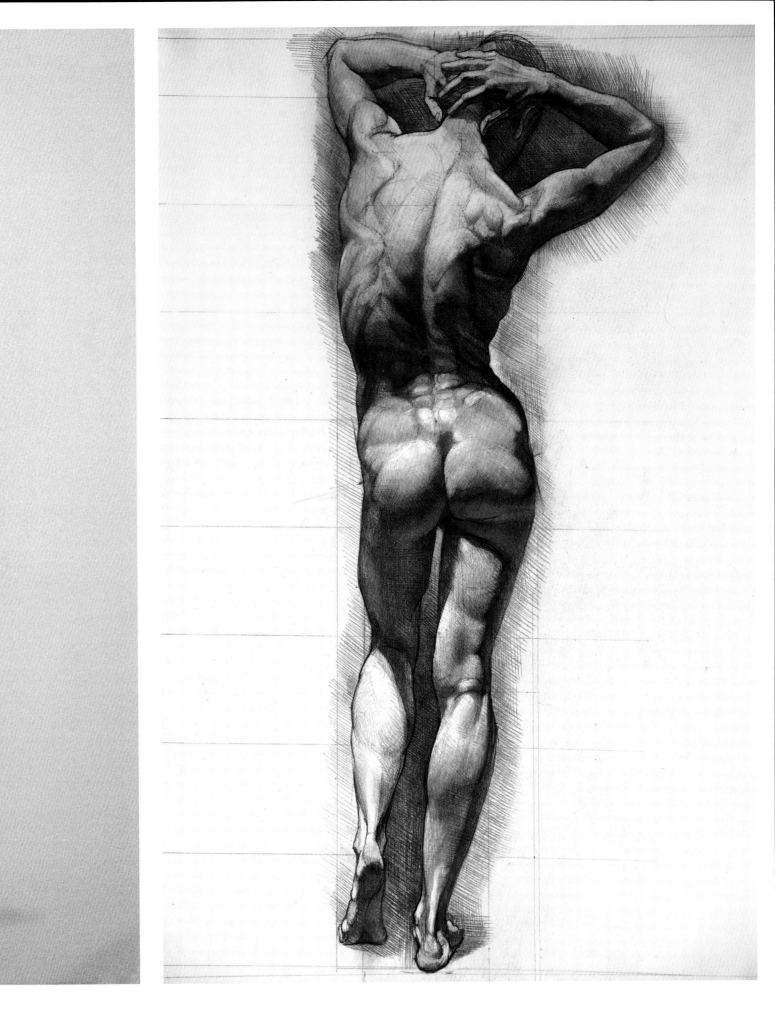

情感品质

在这两幅背面图的作品中，我们看不见模特儿的脸部，因此只能从她们的姿势和体态语来推断她们的情感状态。

在艺术史上有一个古老传统就是艺术家要从情感上回应他人的痛苦，而且要通过艺术品表达出来，但并不要求要像拍照似的表现得如此逼真。阿什莉·欧博瑞创造了情感丰富、如照片般逼真的人体绘画。她是一个非常罕见的、画技独特的、自学成才的画家。她的作品

就像照片那样，加大了对比度，但是同时她又突出了只有相机才能实现的偏差效果，从而创造出高度逼真的形象。她的技法包括变焦、根据模特的焦点决定某个区域的细节水平等。她喜欢描绘在社会上受到伤害的某些人

上图 阿什莉·欧博瑞，《艾丽西亚》，2014年，石墨粉，43.2 cm×33 cm

物。尽管有的人物看着很不舒服，但是她的作品有一种非常强的力量，能在情感上深深地打动观众、影响观众。人们看了她笔下的人物，要么强烈地反感，要么深深地同情。

胡里奥·雷耶斯作品的一个重要主题就是描绘孤独。他的作品表现出个人内省时的安静时刻，通常表现在一个荒凉贫瘠场景中唯一的人物。他说这个美学理念来自安德鲁·怀斯。但是他并不像安德鲁·怀斯，从美学总体角度看，雷耶斯的作品情感非常丰富，而且非常浪漫。在《唐卓》这幅作品中，我们看见一个模特的背面图。除了毛茸茸的帽子外，模特是全裸的。这让我想起了洛可可画派情色与轻浮的画风。

上图　胡里奥·雷耶斯，《唐卓》，2014年，木炭画，60.9 cm×43.2 cm

斜倚人体绘画

　　斜倚裸体画在西方艺术中有着悠久的历史和先例。事实上，你很难想象斜倚人体姿势能有多少变化。在本章中，我将分析我是如何一步一步完成一幅画作《梅根》（第168—169页）的创作过程。我们还是遵循前面章节中建立的相同的五个步骤，但有些步骤略有改动，因为斜倚视图有着独特的挑战，因此也需要一些独特的策略和技法。总之，就质量而言，最终成品看起来与早期的图画很相似，但我创作过程中使用的策略稍有不同。我们将合并一些步骤，以使流程更快。

对页图　罗伯特·泽勒，《人体习作（蓝色色调）》（局部），2001年，铅笔与蓝色颜料画，60.9 cm×45.7 cm
此图中，侧重观察头部、胸腔和骨盆的紧凑关系。

那么在斜倚视图中具体要做哪些修改呢?

对于初学者来说：当模特在斜倚姿势时，身体所有部分都被垂直压缩。通常情况下，因为模特水平躺着，身体的宽度就变成了其高度。这为绘画带来超乎想象的挑战，并会大大改变我们创作方法的前两个步骤。通常

情况下，从头到脚的姿势线条仍然是从头到脚。但在斜倚姿势时，姿势线从身体侧边移动，而不是上下移动。中间点的定位更抽象，也不一定与骨盆等骨骼结构相关。我们将会看到，还有一些其他有趣的差异。

步骤一：观察并找准姿势

在下图中，我们看到模特的姿势线条呈水平移动。这跟我们前面章节中的姿势略有不同，但在概念上并没有很大的改变。注意模特的左臂成为这个姿势的"支柱"（就像站立的腿一般），承受着她身体的大部分重量。由于双腿缩短了，因此模特的腿远离了观察者的视线并且大部分隐藏起来了。

再次强调，当我在绘画时，我实际上并没有画出这些姿势线条，它们只呈现在我脑海中，并体现在画中。但我却要求我的学生们要展示这些线条，让我知道他们是否已经明白这个概念和方法。

下图 在斜倚视图中姿势线条呈水平移动，但仍然从头部向下，穿过身体躯干。不过请注意手臂是如何起到"站立腿"那样的支撑作用。

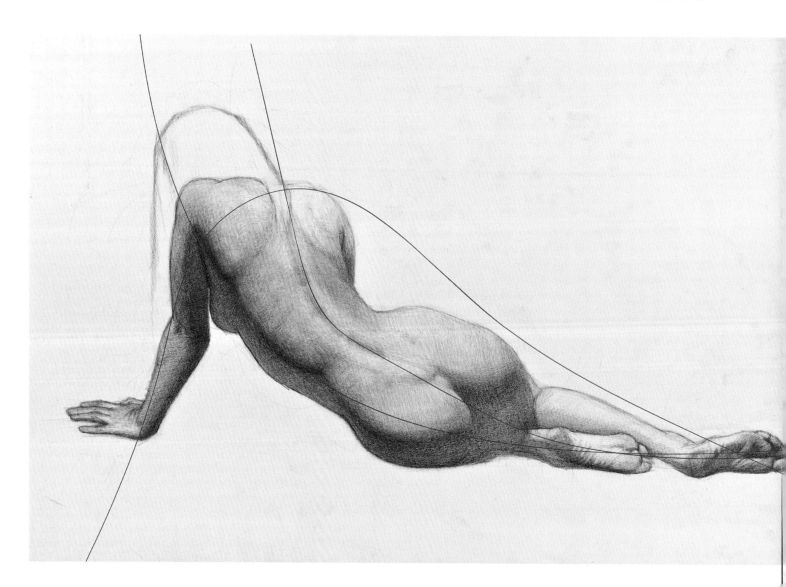

步骤二：确定人体基本比例（和部分空间布局）

在画斜倚图时仍然沿用人体站立姿势时所用的四段制人体比例建构法，但需要重新校准、调整才能正常使用。当人物身体大部分处于水平位置时，要从垂直角度找到人物的中心点非常复杂。因为模特躯体大部分是水平躺着的，所以最好从该轴线找到画作的中心。

但首先必须确定视平线。在此例中，我将模特放置在升高的平台上，而我坐在画架上，以确保我不会俯视她。这是我绘画时的个人喜好。我看过很多成功的斜倚裸体画，视平线很高，好像画家（也就是观察者）正在俯瞰模特。通常情况下，你必须在绘画页面上将头部和脚的位置事先做标记，以确保在绘画中把模特置于这两个点之间。

在绘画页面上找到这个两点之间的中间点很容易。然而，当模特斜倚时，在模特身上找到中间点可能会非常棘手，这时是使用一些测量工具的好时机。我建议使用一只长度完整的铅笔来解决这个问题。用你画画的那只手竖直拿着笔，并固定肘部，将一端（铅笔头或橡皮末端）放在模特的脚上，另一端放在模特的头上（如果铅笔比你的图画长，就要通过头部）。确保铅笔完全

下图 在画斜倚人体时，仍然在头部和脚部做标记，但需要按水平方向做标记。同样，中间仍然是焦点，但由于它是水平方向的，因此找到它可能会很棘手。沿着顶部和底部的红线显示了该人体确切的中间点。即便如此，也需要一些时间才能真正确保这恰好就是中间点。

处于横向和水平位置。闭上一只眼睛，然后沿着铅笔直视前方。"削去"直线多余部分，在任何一端固定住铅笔，用拇指盖住图形，然后专注于穿过图画的部分。确定铅笔的中间心，然后，从这一点开始往上看模特。你看到模特身体的哪个地方？ 然后按照你确定的方式横着或竖着做一个轻轻的标记。

在上页的画中寻找中心，这可能会非常棘手，所以我为你设置了一个网格，并在顶部和底部标记了一个中间点。请注意草图中的线条是很轻的，而且我只用直线来衡量该姿势中各个点之间的关系，这被称为空间分布图。它需要观察者综合具备仔细聚焦关注点的能力与将模特抽象化的能力。

人体比例确定后，开始考虑空间布局。正如我在创作中所做的那样，空间分布图其实就是轻轻描绘一系列相互为对角线或垂直线的线条。这些线条旨在布局或研究人体身上各点与斜倚姿势中其他点之间的关系，有些

艺术家称之为三角测量。但我认为空间映射与三角测量有所不同，因为如果用三角测量法，一次只识别三个点位，而空间分布图可以使用任意数量的点位。

大多数艺术家都熟悉如何使用铅垂线（用一根绳子的末端吊上一个有重量的物体）。当你在进行空间布局时，铅垂线也是非常有用的工具，但它的局限性在于只能垂直方向上下移动。而在斜倚姿势中，布局对角线很重要。

在空间布局时有些画家喜欢借用织毛衣的针，甚至是烤肉串用的扦，这些工具很方便，因为它们比铅笔更长。就我个人而言，我更喜欢用我的手和眼睛。我不借助外来设备，我觉得借助观察在模特身上用想象的线条来定位与搜索更方便。但是，如果你发现这些工具很有帮助，请务必使用它们。使用外部设备来辅助绘画不是什么过错，斜倚姿势本来就具有挑战性。

步骤三：拟草图

在思考斜倚图时，把人体想象成一幅自然风景图，有山丘和山谷，有高低起伏。还要考虑到模特身体的哪些部分需要缩短。在这个姿势中，模特的腿几乎完全被缩短了。这是一个帮助我们在绘画初始把模特想成抽象形状的实例。

把人体最大的几个几何形状的空间分布图确定后，我立即转向思考人体的三大主要体块——头部、胸腔和骨盆及各个体块在斜倚图中的功能。由于我之前提到腿部需要透视收缩，因此我需要采取不同的策略，腿部迅速后退到远方。实质上，就好像你正在看模特的上肢，看起来距离很近，然后下肢突然出现。这类问题最好的解决办法是直接画出你眼前所见的情况。不要把它们看成是一双腿，而是要尽你所能客观地画出整体形状。观

察这种形状，并尝试将构成该形状的解剖结构抽象化、概念化，然后再进行相应的调整。

现在让我们回顾一下到目前为止的步骤：

- **观察并找准姿势以及人体韵律和流动的主要线条。**
- **使用调整后的四段制人体比例建构法，以获得准确的人体基本比例。**
- **使用空间分布图帮助描绘各个板块间的关系和拟草图需要的坐标点。**

到目前为止，斜倚图的绘画过程从根本上来看与我们之前的做法并非实质上的不同，但毫无疑问，下一个环节将发生根本上的变化。很多任务都必须与其他动作协调、同时完成，而不能孤立完成。

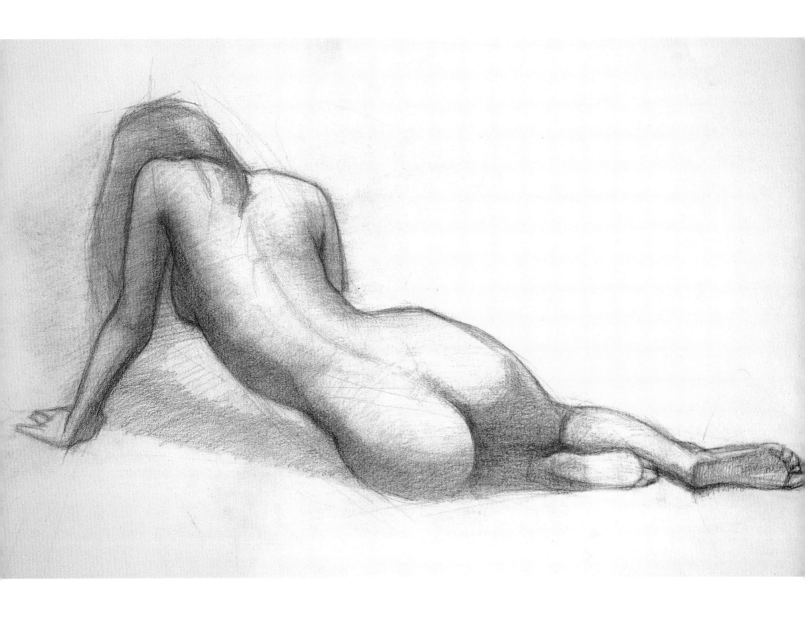

步骤四和五：塑形（并连接各个部分）与润色

斜倚图中，我塑造外形的过程和前几章有所不同。这是一个循序渐进的、精细化的过程，并分阶段完成，而不是一次完成。

我意识到胸腔不够大而且形状也不像桶形，因此还必须更加精确地表现脊柱上附属的肋骨的分布。所以我必须微调肋骨的形状，然后将这十二根肋骨仔细规划并逐一精细布局。在表现模特身上肋骨的时候，少即是多，除非你想使模特看上去很是瘦骨嶙峋。接着，我分析了竖脊肌、背阔肌和菱形肌。然后，遵从透视法原则，我将肩胛骨安置在了这幅画靠上部分的位置。最后，我重新布置了一下承重手臂，将上臂的肌肉向后向

上移，直到肩胛。

我也给胸腔和手臂加了大量阴影，并确保有足够的反光映射到肋骨上。重点强调了明暗界线，并在明暗界线处加重阴影，就像我在第109页所画的蛋形图一样。

在此例中，黑色重标记线帮助我框定整个外形以及胸腔和骨盆两个巨大的卵圆形。

上图 在这个环节，我在拟草图的同时，还塑造外形，但在下一页你可以看到这两个环节都会在最后定稿之前进行更改。模特承重的手臂摆在固定位置，实际上我将她的头部简化（但保留头部轮廓）。

我在塑造胸腔和骨盆外形时，谨记于心的是，画好几个体块之间的过渡非常重要，即画好竖脊肌和腹外斜肌。在这个姿势中，臀中肌和臀大肌在骨盆的两侧形成了一个硕大的卵圆形。关键技巧是要把一个个小的形态放到一个整体的、大的背景中，然后组成整个构图。

在修改外部形态时，我利用骨盆下端的阴影，精减了缩起来的两条腿的细节。我将明暗度值变平整，压缩为一个值，色调也是一个值，只用了一点点反光。所达到的效果是在硕大的卵圆形外部形态旁边紧邻着一个平整的阴影，我非常喜欢这样的效果。压缩过渡区域，亮部区域的外部形态就非常清晰了。

手脚外形的塑造需要耐心，描绘手和脚从来都不容易。关于画手和脚，我的理念一直是先画整体再到局部。先画一只"鞋子"或"无指手套"，然后再加细节，最后再画手指、脚趾。接下来再加其他细节如褶皱、阴影。像其他部位一样，画手脚时重点仍然是关节，如果关节、手腕等构思巧妙，整个手和脚就画得逼真。这幅图中，我侧重描绘了梅根的关节如何将腿与脚连接起来。

左图 罗伯特·泽勒，《梅根》，2015年，铅笔画，45.7 cm×60.9 cm

高级课程：其他艺术家对画人体斜倚图的观点

接下来的页面中，其他艺术家用他们自己独特的视角和创作过程处理斜倚裸体绘画。只要有可能，我就会指出他们的共同之处。但是，通常来说，恰巧正是各个画家对斜倚图处理方式的细微差别才让讨论变得津津有味。正如在前面章节中一样，本节给你带来的裨益是可以看到多名艺术家用多种方法处理斜倚裸体绘画。

动态节奏

单单这两幅画上美丽的斜倚姿势，就有很多内容可以说，但我想集中在一个方面来说，主要是人物身上体现出的节奏感。在亚历克斯·卡涅夫斯基的《J.W.I.》（下图）中，我们看到一个以断奏方式的动态节奏画出来的斜倚人物。关于他使用的方法，卡涅夫斯基留下了网格和模特之前所摆位置的模糊轮廓等证据。这就好像我们通过延时摄影观看她的动作变化一样，以客观的方式标记物体或人物的位置布局。卡涅夫斯基的意图不是要捕捉专一性，而是捕捉运动的感觉。避免使用明暗度值来塑造外形，他用线条表达，他的线条质量使他能够捕捉生活，因为它们非常具体地揭示了模特的形态。

在科琳·巴莉的《沉眠的基督》一画中，让我们主要侧重分析渗透在这幅画作中的抒情韵律吧。这个独特的韵律与节奏使她的作品独树一帜，与大多数通过画室训练的艺术家的作品不同。画室训练主要依赖并传承19世纪的法兰西学院派绘画技法体系，该体系有很多值得推荐的地方，因为它再次引领人们对技法和细节的关注，尤其对细节的关注在"现代"艺术教育中往往被忽略，这就更值得一提。但传统画室的课程常常缺少如何表达韵律与姿势的讲解。但是，值得赞扬的一点是，巴莉从16世纪意大利艺术家们那得到了大量启发和线索。他们所理解和使用的韵律

左图 亚历克斯·卡涅夫斯基，《J.W.I.》，2013年，铅笔画，55.9 cm×76.2 cm
正因为卡涅夫斯基通过一条条运动的轮廓线记录人物运动轨迹，所以我们才能看到充满动态的斜倚人物。用此方法，卡涅夫斯基不但留下了网格的痕迹，而且如果我们仔细观察，还能发现模特之前所处位置的证据。

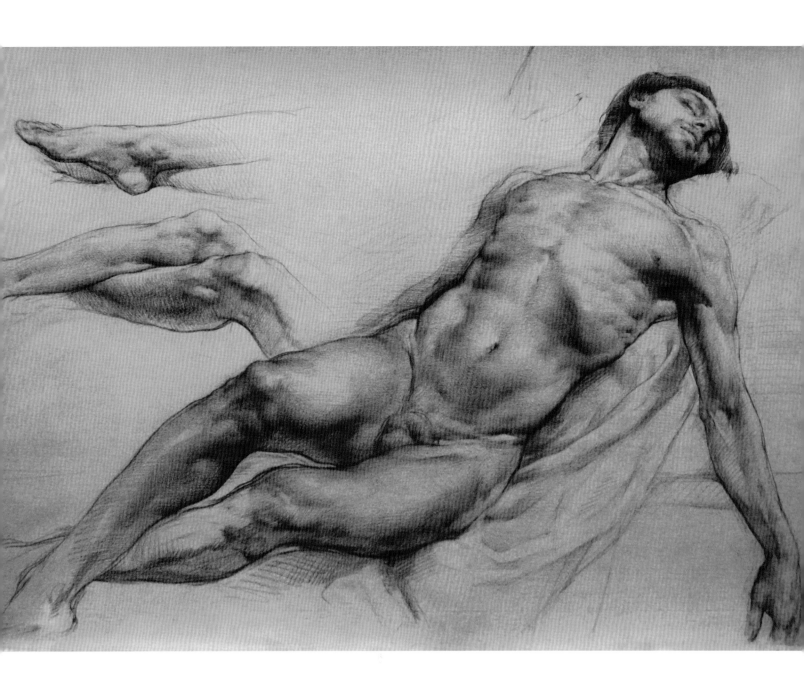

（节奏）和设计在法国人的画室课程体系中根本无法复制，因为意大利画家的韵律和设计深深地扎根于新古典主义。现代画室及画室艺术培训要复兴运动，就必须恢复艺术训练中这些已被抛弃但不可或缺的元素。巴莉是我所知的、为数不多的再次发现了这种韵律和设计的艺术家。

上图 科琳·巴莉，《沉眠的基督》，2012年，有色纸上棕色铅笔画，27.9 cm×43.2 cm

在此画中，人物斜躺着，整个身体和帷幔都沉浸在动态的、成对角线的、有着节奏的拉力状态中。每个肌肉形态都恰如其分地嵌入整体的外形塑造中。整体的形态都是由较小的形态构成，这使画作成为一个有节奏、有韵律、和谐的整体。

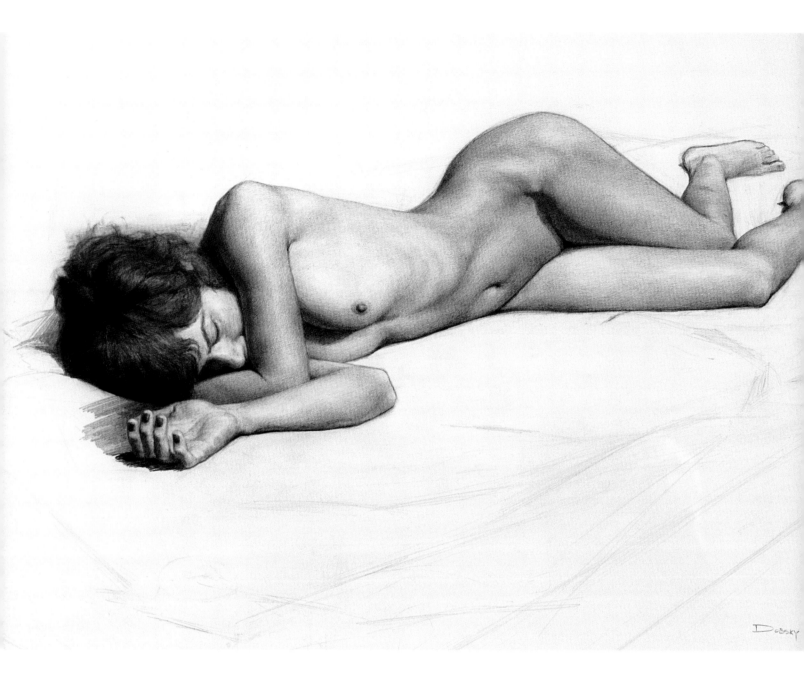

对角线构图法

作为用二维平面版式创作的画家，我们一定要记住我们的视角就是观众的视角。在雕塑中，你可以围绕着一个作品移动，并从多个角度欣赏它。然而在绘画中，为了让观众更准确地欣赏作品，我们在画画时需要相当准确的视角，运用精准的透视法。比如你需要明白，当你在创作时，你站立的地方与模特处于什么样的关系？你以什么视角观察模特？正确理解这两点能帮助画家进一步成熟，从创作一般的学生味浓厚的作品快速成长为

创作带有自己艺术洞察力的作品。

除视角之外，艺术家在理解平面时需要符合透视法。在这两幅图中，人体都以对角线的构图方式呈现给观众。透视缩短是一种能力，它是指向观众呈现人体如何快速地向着它有利的方向缩减，请注意观察卡尔·多布斯基作品（上图）中头像的尺寸与脚的尺寸。在史蒂文·厄塞欧的绘画（对页图）中，注意如何看待模特的胸部以上及以下的关系，而且她的脖子完全被遮住了。

但是观众知道人物的脖子是存在的，只是由于视角的原因看不到了而已。

虽然我此时的目的是讨论视角的使用，但仅仅从空间的角度来讨论这些作品似乎太可惜了。如果能很好地理解解剖知识，那你可以从这两幅作品中感受到模特脸部的骨骼构成。这两位艺术家的作品都具有独特的光影立体感和造型感。

对页图　卡尔·多布斯基，《斜倚女子裸体》，石墨画，45.7 cm×60.9 cm

画家站在斜倚模特的前方，并且有点偏左。你能辨别出在这幅画作中的视觉线索吗？怎么判断这幅画中透视法的应用？

上图　史蒂文·厄塞欧，《斜倚人体》，45.7 cm×60.9 cm

厄塞欧以描绘头发而闻名，因为很少有艺术家能像他那样，用合适的明度描绘头发的每一绺。此画中，作者巧妙运用透视法，将模特的头发围绕在她的头部，看起来非常逼真。

情感品质

　　斜倚人体姿势在表达情感方面非常有效。在这两幅作品中，我们不仅是在看人体，更是在看活生生的人！艺术家赋予了笔下人物强烈的情感和逼真的描绘，使观众感同身受，尽管两幅作品表达的情感状态截然不同。

　　在阿什莉·欧博瑞的画作《苦恼 II》中，阿什莉将观众视平线放得很低，置于模特的视平线以下，用透视缩短法使笔下人物表现出一种永恒感，当观众看着画

中人物时就像在看着山脉一样。同时，作品仿佛将观众和模特拉进同一个空间和同一个地平面，增进了观众与模特之间的亲密感。这个人体不是以理想化的技法处理的，而是以非常客观的现实、逼真的方式处理的，毫不经典。她很漂亮，但也很忧郁、很悲凉。画家将人物的悲伤、受挫感如此栩栩如生地表现出来，使画作成为一件非常难得的佳作。

Moonlight Poppies

胡里奥·雷耶斯的作品《月光下的罂粟花》体现出强烈的伤感和浪漫主义。观众围着画中人物盘旋，从上俯瞰她，窥视她。画作的明暗对比强烈，外形的边缘线柔和。画家技术相当精明，雷耶斯不仅呈现出模特部分身体被水淹没的样子，还绘画出水面上嬉戏的月光。

对页图　阿什莉·欧博瑞，《苦恼 II》，2015年，纸上石墨粉、炭笔和墨汁画，111.8 cm×152.4 cm
　　欧博瑞描绘了一个充满悲伤的人。她出色地用超现实主义完成了这幅画，简直是创举。

上图　胡里奥·雷耶斯，《月光下的罂粟花》，2015年，薄膜上木炭、炭笔、黑色石膏画，15.2 cm×22.9 cm
　　雷耶斯在这部作品中体现的凄美情感来源于浪漫主义艺术运动。

透视缩短法

在这儿的两幅作品都非常精美，因为都同时用了经典的外形塑造与抽象概念。但是画家的用意却大相径庭。

帕特里夏·沃特伍德的《熟睡的维纳斯习作》，是为创作一幅更大型的画作而创作的一个部分，但是这幅画仍然展示了韵律和外形的美感。我们俯瞰正在熟睡的

维纳斯，光源来自左边，但是用于框定人物的金色颜料却并不受制于光影的传统规则，反而让人感觉到了一丝类似颓废派的敏感性。

在画作《两个梅根》中，肯特·贝洛斯用了很多抽象的有机元素来创造有花纹的景深，为两个人物设置背景。两个人物都很好地以古典的方式呈现出来，但是似

乎与乱糟糟的环境有些格格不入。观众可以看到，其实
这是对同一个女性的双重肖像画，画家描绘了女子两个
不同的姿势而已。但有趣的是，贝洛斯把其中一个人
物置于观众的视平线上，而另外一个人物却在视平线以
下。画家用传统的现实主义与抽象表现主义中的形式主
义相结合，玩了一个视觉游戏。

对页图　帕特里夏·沃特伍德，《熟睡的维纳斯习作》，2012年，
铅笔与金色水粉画，55.8 cm×38.1 cm

上图　肯特·贝洛斯，《两个梅根》，2002 年，石墨画，66 cm×
104.1 cm，感谢内布拉斯加州奥马哈乔斯林艺术博物馆提供

有色纸的应用及外形调整

有色纸完全实现了使用另一种明暗度结构来创作外形。画家不再仅仅以白纸作为背景，而是增加深色色度来创作阴影，采用中间色度作为绘画的基础底色，然后采用白粉笔或粉蜡笔增亮明度值，在光亮值内创作外形，采用木炭、铅笔或粉蜡笔颜料来调节阴影范围。当人体绘画中加入色彩概念，就类似油画创作的情形。

这两位艺术家使用了以上创作方法，并且创作的作品都非常出色。丹尼尔·麦德曼在他的作品《利亚》中把外形塑造处理得很精细。但是要确切地弄明白该画的视平线却是颇为艰巨的任务。当她侧躺着，我们是俯视着她吗？ 抑或是画家将作品侧翻过来然后签上名，就不管观众的视角了吗？但不管怎样，有一点是非常肯定的：画家给了观众非常明确的光线方向，因为人体整个外形都被来自同一个方向的光照亮。关键看点：注意观察，在模特的右大腿上，麦德曼如何从纸张的基本色调（就在膝盖上方）开始逐渐变化、移动，直到色调在骨盆肌肉（臀大肌和臀中肌）上明显增亮。

正如你所看到的雪莉·坎茜的作品《父亲的时间》色调非常深，但是我们仍然能看出人物的外部形态。坎茜专门使用光谱的末端——最暗的光来创作，其实这非常具有挑战性。她根本没有加明亮的光线。纸张的黑色色调比石墨画的颜色要更浅一些。极其黑暗的色调的使用就好像一种悲伤的、由衷的语言，加上显而易见的人物姿势呈现出的挣扎，向观众描绘了一个人人都避之不及的、最黑暗的幽灵形象。

对页图 丹尼尔·麦德曼，《利亚》，2015年，蓝色版画纸上石墨和白色铅笔画，38.1 cm×27.9 cm

丹尼尔·麦德曼在该作品中的光线是柔和、细腻的，注意观察麦德曼如何缓慢地改变纸张的基本色调（就在膝盖上方）并且加亮骨盆肌肉（臀大肌和臀中肌）的色调。

上图 雪莉·坎茜，《父亲的时间》，2007年，黑色纸上石墨画，38.1 cm×76.2 cm

坎茜在黑色纸上用石墨作画，根本没有添加任何光线和亮部。

人体画家的素描本

想要真正掌握人体绘画技巧，诀窍之一就是每日勤画素描。具体的做法是随身携带素描本，随时看着鲜活的模特进行素描练习。如同作家常带日记本随时记下所见所思一样，画家的素描本可为脑袋迸发出的新想法提供了落脚点，也使你的创造力得以茁壮成长。一个素描本可以让画家在纷繁世界中始终保持自己独特的视角。当然了，每日以素描的方式画鲜活的模特能提高你的人体绘画技巧，并学会略过不必要的细枝末节。

对页图 罗伯特·泽勒，《凯特》，2014年，铅笔画，43.2 cm×35.5 cm

随身携带素描本

随时随地携带素描本，是非常实用的举措。这不需要大量资金投入，只需要几只笔和一个素描本，任何干湿类绘画材料的搭配组合都可。通过素描练习，不仅能与外界互动，还能认识自我。好比虔诚信徒要每日祈祷一样，一位优秀画家每日的必修功课则是素描。这是作为一名画家必须拥有的基本素养。

在我的那些素描本里，都是一些非常私密的内容，我从未向公众展示过。女儿熟睡时的样子常常是我的素描题材。上面两幅摘自我的素描本。她睡着的画面让我从心中升起一股感动，那样的画面我愿意一直看到老，这是相机都无法捕捉到的美好。有时我画完后会在素描旁侧随便写上几句感想，给我的作品增添一些语言表达，这可以更好地帮助我理解当下悬而未决的问题。我把素描练习与职业绘画工作区别对待，把素描视作创意生活中的意识流表达方式，而且素描与职业绘画创作可以互相促进。

在学习素描的初期，以模仿老师的风格起步是可以接受的。不过关于描绘人体，建立自己独到的美感视角是重中之重。本书中的第二、三、四章和第六章里的内容为你的人体绘画技巧打下了坚实的基础。但如果需要表达你自己独特的想法，随时画素描就非常重要。有

上图 罗伯特·泽勒，《沉睡中的埃玛琳和萨沙》，2016年，铅笔画，20.3 cm × 25.4 cm

时，你脑子里的创意真是难以捉摸：有时汹涌澎湃，有时又神出鬼没，有时在脑海里喁喁细语，有时又在脑海里放声呐喊。我听说有的艺术家将创意阐述为从内心深处发出的一种状态，而另一些艺术家又称创意来源于外界，声称他们从"那儿"（那个不可言传只可意会的地方）找到了灵感。不过，如果你不进行日复一日地素描练习，那内心忽闪忽现的灵感、创作的呐喊就会与你失之交臂，而且很容易前功尽弃，难以创作出你自己的人体画作品。

在学校，画家学习人体绘画的方式通常是描绘站在模特台子上的模特。这是老师们传授人体绘画基本原理的必要步骤。哪怕是在一所非传统教学模式的艺术学校里，在人体绘画课程里也会有学院派的审美标准。要想你的画技超越学生作品，最佳方式就是不再画学生味

十足的作品。观察真实生活中的人，观察他们每天在不同的情境中真实的样子，并尝试着将他们描绘出来，就能逐渐脱掉学生气。描绘穿着衣服的人体是素描日常生活人物中又一个挑战。除此之外，你还可以将16至18世纪的欧洲绘画大师的作品临摹在素描本上。在这些大师中，几乎没有人会在他们的素描本里创作纯学院派的作品。你会在这些大师的作品里学到他们独有的构图方式，学习这些构图会对你自己的创作起到脱胎换骨的作用。不用因为模仿名作而感到内心不安，因为当年这些大师们也是从他们心中崇拜的偶像那儿这么学来的。

上图　罗伯特·泽勒，《沉睡中的埃玛琳》，2014年，铅笔画，35.6 cm×43.2 cm

用素描本寻找灵感、表达心声

人们关于传统画室训练的普遍误区是：在纯技术层面上来说，成为一个出色的人物画家的关键就是要打破"学生"模式的创作风格，去掉学生味，然后转变为真正的艺术家。这个观点具有一定的合理性和意义，但并非完全正确。对于人体画家来说，发现一些独特的东西并表达出来也同样关键，而这部分的训练，即个人独特创造力的训练，不是通过老师教会的，而是你必须自学。一个好的培训项目可以为你提供好的环境鼓励你进行创造，或者你可以创造属于自己的创意空间。一旦画室训练结束，你必须花时间去建立起自己的创作方式、方法和工作系统。为了这个目的，艺术家的素描练习是关键手段之一。

作为一名艺术教师，时常有学生拿着自己课外创作的作品来找我评价。他们需要一个权威人士来评判作品的好坏并提供建议。往往学习绘画的学生具有超强的想象力，同时对外界的影响也极度敏感。一个好的伯乐会给予学生鼓励，但养成素描练习的习惯对于促进你的独立创作，逐渐成为艺术家更为重要。素描本是用来拓展自己创造性思维的独一无二的私人空间，没有谁来批评你。一个坚持素描练习的艺术家一般不把素描本公之于众，让外界来评价。有多少人愿意拿出自己的日记让别人来评价好坏？你自己就是最好的评价者了。毕竟，一

篇有效日记的评价标准是什么，实际上，只有你自己知道自己多坦诚地道出了心声。同样，素描本一般只用于自我创作和自我评价。

如果说学生会寻求教师评价他们作品的好坏，那么专职艺术家则是通过艺术市场来判断画作的质量。如果他们卖出了作品，他们会感到被认可。这的确是很实用的评判方法。可这样的评判对创造性思维的培养毫无可取之处。这只是市场的运作机制。不管你的作品是否能热卖，你的创意无须任何外界的质疑。这是根植于你自己灵魂深处的创意啊！一个素描本可以指引着你寻找到那灵魂深处的创意。或许这本子上的大部分作品都不够

令你满意，不过没关系，通过坚持不懈的创作，不断与自我对话、与外界对话，最终，你会找到灵感和那些真正需要的好点子。

对页图　史蒂文·厄塞欧，《教堂绘画——伸展3》，2015年，纸上石墨、蜡笔画，15.2 cm × 21.6 cm

上图　史蒂文·厄塞欧，《教堂绘画——伸展1》，2015年，纸上石墨、蜡笔画，15.2 cm × 21.6 cm

艺术家史蒂文·厄塞欧经常在教堂里画素描。他通常选择有露台的教堂，因为露台高高在上，便于观察，他可以从上往下看，将下方各式各样的宗教信徒都画下来。就如这里展示的两幅图，他常将一小群人都画下来，或者在同一幅作品中，将一个怀孕的女子在不同角度下的样子都描绘出来。

上图　大卫·贝尔，《查理》，2016年，铅笔画，
25.4 cm×20.3 cm

大卫·贝尔是专业电影导演和定格动画师，他的素
描本里全是他在纽约市布鲁克林区的日常生活中，或旅
途中遇到的各种各样的有趣人物。他的习作以彩色人物居
多，他不停地从生活中汲取灵感，并将其记录在素描本上。
他总是不断为自己的个人兴趣和商业项目物色新素材。

上图　大卫·贝尔，《咖啡店的顾客》，2016年，铅笔画，20.3 cm×25.4 cm

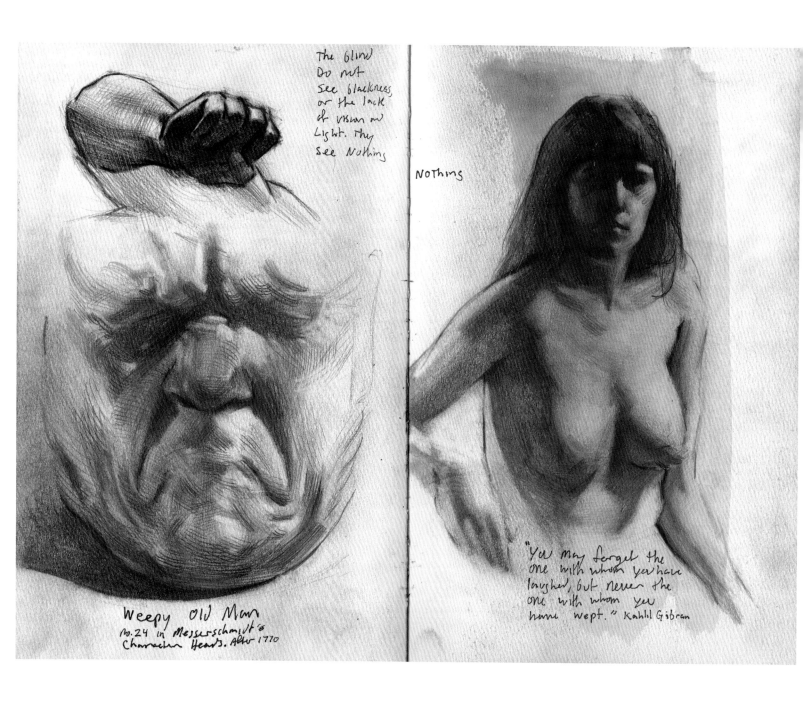

The Blind
Do not
See blackness,
or the lack
of vision or
Light. They
See Nothing

Nothing

Weepy Old Man
No. 24 in Messerschmidt's
Character Heads. After 1770

"You may forget the
one with whom you have
laughed, but never the
one with whom you
have wept." Kahlil Gibran

　　伊万·基特森在创作中充分运用想象力与敏锐的观察力，使他的素描本成了史诗般的巨作。他对于纯粹的学院派完全不感兴趣，他自由、大胆地使用色彩来描绘创作题材。基特森独特的技法是用层层叠加的交叉排线（十字形笔触）来构图，创造大胆的、高对比度的主体板块。他把素描本的每一页都当作一个完整的作品来创作。在横跨两页的篇幅里可以包含人物、肖像、文字描述等。在绘画介质的选择上，他喜欢另添银尖笔画法，有时用虫漆，甚至石膏粉，以突出纸张的表面质地、展现深度和肌理。基特森曾在法国画家奥德·纳德卢姆的家里学习绘画，在基特森的画作中可以明显看到他继承了纳德卢姆的绘画风格。不仅如此，基特森还从凯绥·珂勒惠支等其他众多艺术家的作品中获得灵感。

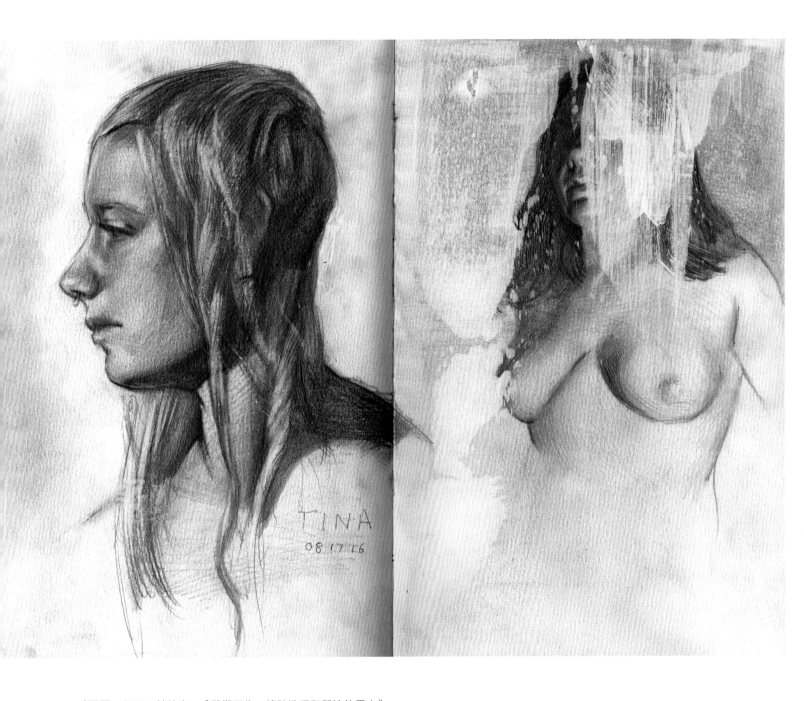

对页图　伊万·基特森，《雕塑习作：摔跤选手和哭泣的男人》
《奎恩》，2016年，素描纸上彩色铅笔、丙烯、石墨、墨水画，
23.5 cm×30.5 cm

上图　伊万·基特森，《蒂娜——灯光下的人体躯干习作》，2016年，
素描纸上石墨、丙烯画，23.5 cm×30.5 cm

左图 多里安·瓦莱若，《睡前艺术史阅读——华盛顿哥伦比亚特区》，2016年，钢笔墨水画，29.2 cm × 41.9 cm

多里安·瓦莱若的素描本里充满了由想象结合观察绘成的方案图。他将丰富的插图技巧与细腻的、具有创意的面部与手部描绘相结合。尽管他大部分已完成的作品主要描绘睡梦状态的人物，但在他素描本里描绘的人物总是在做着日常生活中简单而又真实的事情。

现场速写鲜活的模特非常重要

　　对现场模特进行快速描绘的练习，更能发挥素描本的优势。对鲜活模特的描绘可提升自己的创造力，以及帮助提升你观察人物的敏锐度，让你的人物绘画技能不断进步。这个练习是至关重要的，若不勤加练习，人物绘画的技能会快速退化。因经济方面的限制，大多数学生在完成训练之后会马上开始对着相片进行绘画练习。这可以理解的，但是临摹相片的练习会导致人物描绘技能衰退的现象。比起现场模特，相片的缺陷在于：会海量丢失有价值的构图信息。照片或许可以帮助你捕捉到精致的细节，不过人体绘画中的精华之处——韵律、比例、几何形状却再也找不到了。所以坚持用现场模特进行人体绘画练习可以保持并提高这些技能。

　　人体绘画开放课目前非常热门，主要有两个原因：第一，得益于人体绘画的复兴；第二，这些课程的价格

非常合理，普通学生都能承受。因此满足了一部分画家的需求，他们对画裸体人物非常感兴趣，却没有经济能力单独付钱雇模特。所以参加这样的开放课程，大家描绘同一个模特，既降低了成本，同时又促进了他们之间的竞争与合作，每个人按照自己的角度观察和描绘模特，而且他们还能互相切磋画技。在这些课程中，通常主要侧重描绘模特在短时间内摆的某个姿势，这在技术层面上有独到的挑战，也促进了画家绘画能力的提升。

　　而画室专业艺术训练却不同，主要靠观察与描绘模特摆的一个长久的、持续不变的姿势，这能延缓、延长画家对模特的观察过程以及在头脑中构思、构图的过程。这种训练对画家的成长非常有好处。但速写完全不同，要求画家对整个人体要有非常快速的观察力、反应力，因此素描是训练画家对模特快速构建整体概念的能力的

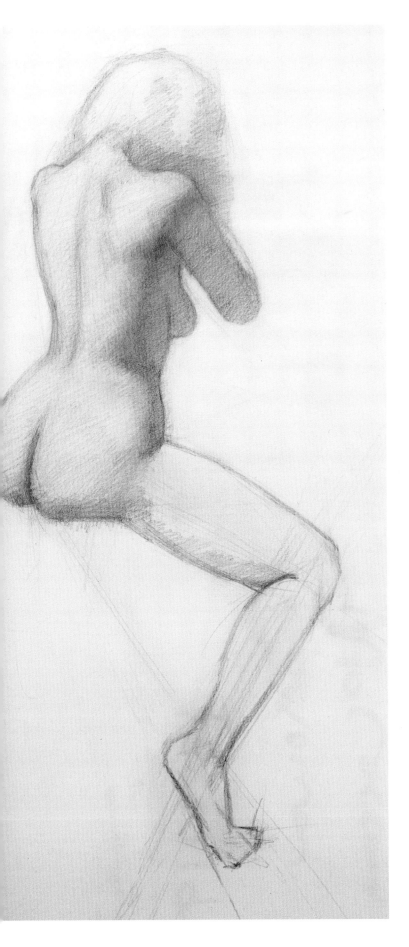

非常好的方法。

　　在日常生活中，我们很自然地习惯于一次只聚焦于一件事情。如果你长期坚持练习，你就会学会如何专注于整体。前几章我深入讨论过对模特姿势的观察与描绘。在人体绘画中，要想捕获模特的整体感就始于观察姿势。通过一次性把模特作为一个整体来观察，你就能够理解身体各个部分与整体的关系。最开始这样做可能不太顺畅，但是你一定要坚持做下去。

　　绘画中，如果我们一开始就关注细节，就难以看到最本质的东西。因此，我学会了最开始要忽略细节，而侧重人体的支架、主体体块、倾斜度、身体轴心等。在长时间摆某一姿势的素描中，用铅笔画大块阴影的方法非常好，但是一定要记住，如果只关心细节，而不管整体结构，往往得不偿失。就像任何房子的建造，首先需要建立独立的支撑架构一样。这儿展示我画的两个人物——阿兰娜和莉莉，我以素描的模式，迅速建立了两个人体的基本架构和层次。在画莉莉时，我添加了更多细节。在她的一个姿势中，我大概画了4次，每次持续20分钟的时段来增加各个层面的修改和润色。

　　实际上我现在常用的素描本有4本。素描本既是关于我自己的人生、绘画事业的准确反思，也是各个方面需要进一步努力的方向。在这4本素描本中，第一本是我的"创意日志"，用它随时记下我自己的灵感和创意。第二本是我参观艺术博物馆使用的素描本。第三本用于随时描绘日常生活中所见到的人物、人们的生活和一些艺术活动。这对我来说就像是一个可视化的视觉日记本。第四个本子用于记录我关于在艺术画室里教学工作的一些想法。以前我在绘画教学中随时有什么新的想法，就顺手写在前三个速写本上，但我发现，当我真正想用这些想法时，很难在三个本子繁杂的材料中准确找出来，所以我加了第四个本子。对于不同气质和爱好的

对页图　罗伯特·泽勒，《阿兰娜速写》，2013年，铅笔画，35.6 cm×43.2 cm

左图　罗伯特·泽勒，《莉莉》，2011年，铅笔画，60.9 cm×45.7 cm

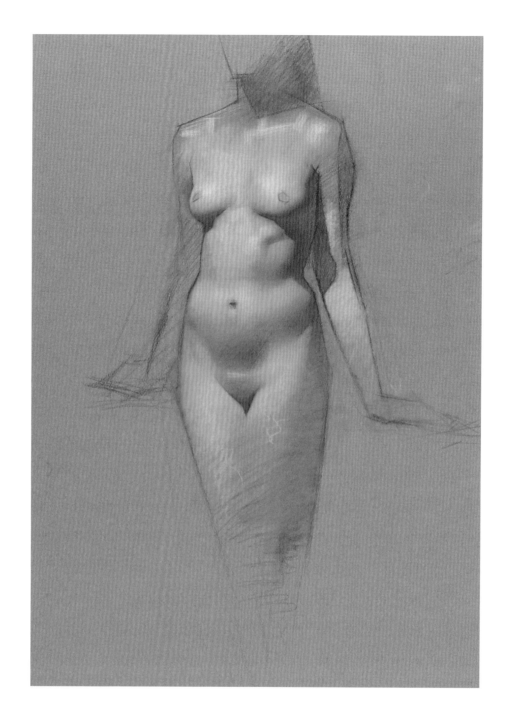

人来说，也许用一个速写本就足够了。同时用4个速写本，对我来说需要一定的时间和精力的投入。但自由创作本身就是需要对过程的投入。如果你长期坚持投入、坚持认真做，你自己的艺术创造过程就会成为你独特的财富，而且你的速写本是独一无二的。因此如果你还没有用速写本的习惯，我建议你马上去买一本，并坚持随时用速写本。如果你已经有了速写本，就一直坚持用下去，关键在于要用速写本随时进行人物速写，并使之成为你日常生活中必不可少的一个部分，成为一种习惯。

上图　克雷格·班霍泽，《人体躯干习作》，2016年，有色纸上炭笔和白粉笔画，50.8 cm×40.6 cm

　　克雷格·班霍泽深受19世纪法兰西学院派技法的影响，他的技法非常简洁、干净利落。他在绘画最开始总是要轻轻地描绘一些抽象形状，看起来像拼图游戏里的拼图。在绘画后期依稀可见最初的形状，这些形状展示了画家对于亮部和暗部非常精准的决策。在光线主体中，他对外形的塑造非常细腻，将很多细小的、抽象的形状整合起来使之成为一个和谐的整体。

对页图　克雷格·班霍泽，《人体背部习作》，有色纸上石墨和白粉笔画，45.7 cm×38.1 cm

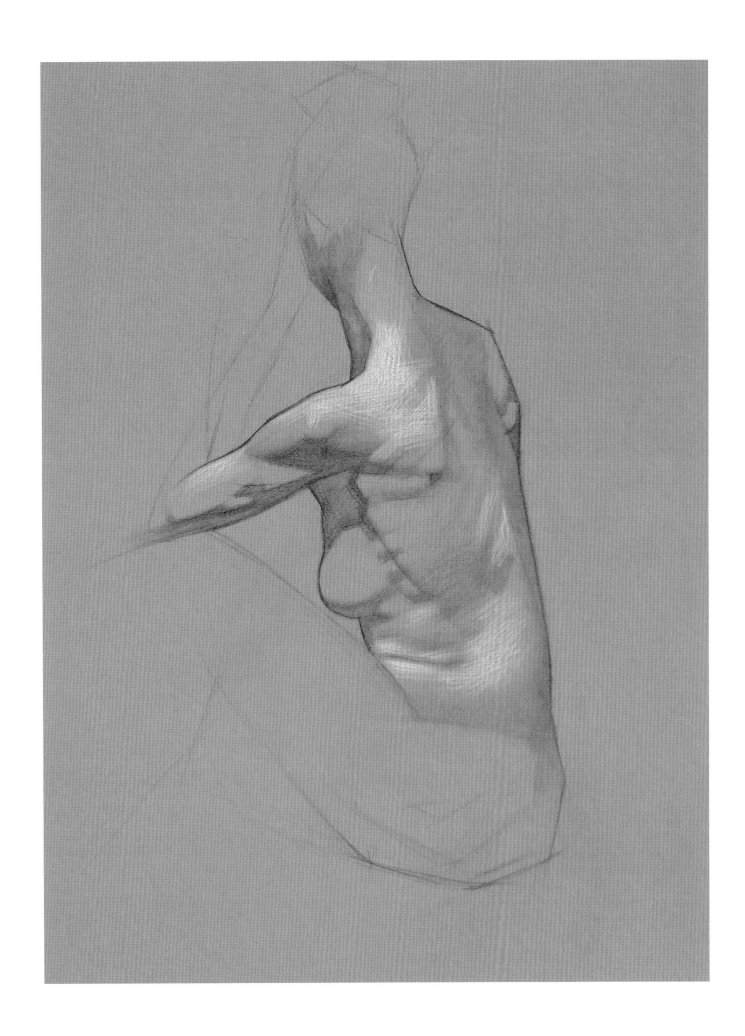

上图　亚历克斯·卡涅夫斯基，《T. S.》，2012年，铅笔画，
76.2 cm×55.9 cm

　　亚历克斯·卡涅夫斯基的画作让人充满好奇，使观众眼光不断
在画中搜索。他的画作主要靠大量的真实布局、仔细观察和动态轮
廓线构成。他笔下的人物都是动态的、围着中心人物的轮廓线旋
转。卡涅夫斯基既不构建人物，也不复制人物，而是在体验人物，
记录人物的体验和经历。

对页图　亚历克斯·卡涅夫斯基，《迭戈与他的小刀子》，2011年，
铅笔画，76.2 cm×55.9 cm

Diego with his knives 2011 Alex Kanevsky

上图 贡诺·帕克，《速写本素描》，2012年，纸上圆珠笔画，
20.9 cm × 59.1 cm

贡诺·帕克主要用钢笔和墨水作画。对于用墨水画画的画家来
说，常见的技巧就是用交叉影线来塑造外形。帕克喜欢将两页画纸
搭接起来一起应用，用各种色彩的墨水作画，就像抽象拼图画。画
中人物就是一堂公开课上的模特，这幅图中，每个人物代表模特同
一节课上摆出的不同姿势。帕克非常有效地利用速写本的跨页，创
作出一幅完整的作品。

右图 迈克尔·佛斯科，《无题1》，2014年，圆珠笔画，30.4 cm×45.7 cm

迈克尔·佛斯科与贡诺·帕克一样，主要用钢笔和墨水作画，并喜欢将两页画纸搭接起来一起应用。但他的设计更有中心意识，以尺寸更大的人物为中心，周边用尺寸更小的人物包围着，形成一个环形。他从人物的轮廓勾勒，再用光与影布局内部形态，因此他的线条都很有韵律美，充满诗意，表达丰富的情感。

上图 丹尼尔·麦德曼，《史蒂芬妮》，2014年，棕褐色纸上石墨与白色铅笔画，38.1 cm×27.9 cm

　　丹尼尔·麦德曼是一位自学成才的画家。在15年多的时间里，他坚持不懈地参加纽约市每周的开放素描课，不断提高自己素描和油画人物的技法。麦德曼笔下人物的外部形态构造非常柔和、圆润、立体感强。他主要喜欢作有色调的人物画，在有色纸上用石墨和白色铅笔作画。在他作画时，都是短时间内要捕获模特带来的灵感，因为模特摆姿势的时间有限，所以他的人物画通常不画出头部，而是裁剪后的视觉效果。

对页图 丹尼尔·麦德曼，《利亚》，2014年，蓝色纸上石墨与白色铅笔画，38.1 cm×27.9 cm

人物肖像画

在人物素描和油画中，描绘面部最令艺术家们兴奋。我可以说这点是放之四海而皆准的，因为我的学生们就总是专注于画人体模特的面部以获得一幅好的肖像画。从理论上说，这么做很好，但是在实践中，学生们总是太过仓促地完成了这个过程。头部的描绘确实是构建一个完整人物进程中重要的一部分。但是我经常告诉向我学习人像素描的学生，不要在学画的开始阶段就创作肖像画。头部和肖像描绘存在很大区别。首先，你应该草拟出人物的头部而非面部。

对页图 罗伯特·泽勒，《萨利》，2003年，纸上铅笔素描，60.9 cm×45.7 cm

这幅画展现"遮阳"画法（把某个部分，这儿指上身躯干细致描绘）的主要优势：一旦塑造好躯干，你就可以停下来不画了，将素描搁置一旁，但作品看起来依然是一个整体。我的主要目的是尝试捕捉该人物的神态，所以就不需要画出她的全身。

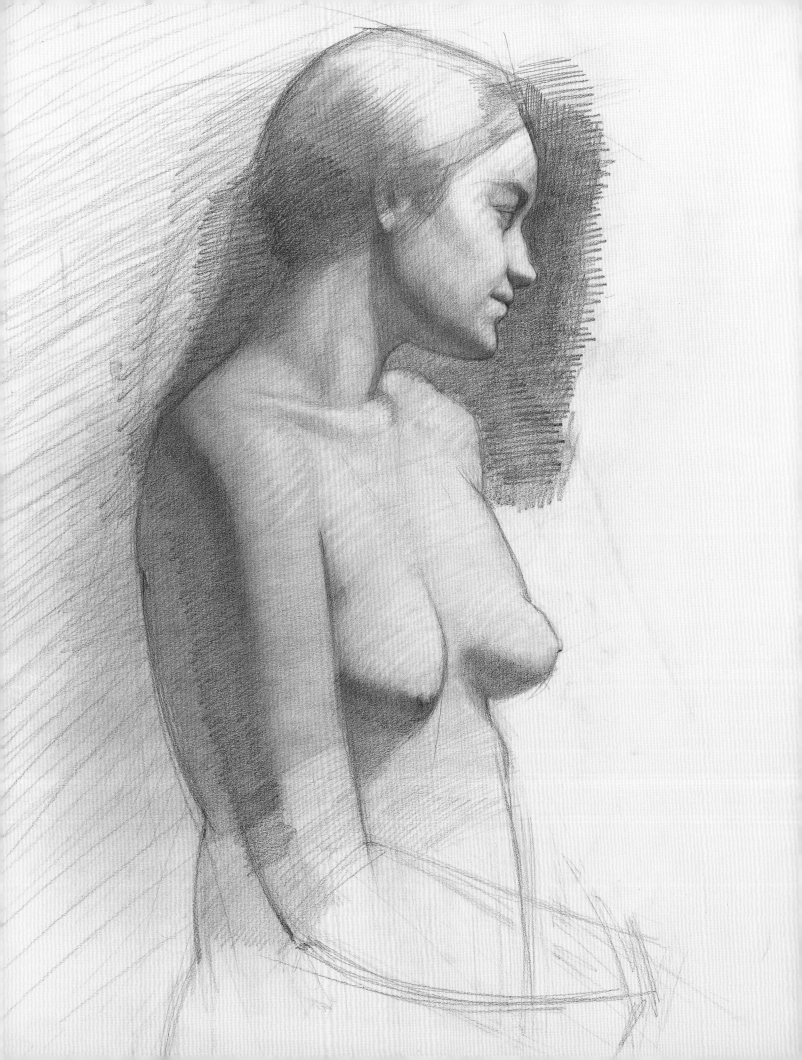

我为何这么说？为什么要避免先画出人物的面部，而先草拟出人物的整体造型？因为过早将注意力放在面部通常导致人物整体效果不佳。

这是屡试不爽的经验。在我的课堂上，当我从一名学生走到另一名学生旁，我通常无意中发现某些学生还没让人像的双脚站到地平面上，却已经给人像画了一双漂亮的眼睛、一个大鼻子、一个小嘴巴。还没有确定人物骨架的合理建构，这个学生已经抵抗不住人像的诱惑，开始先画面部了。其结果是，该生所画的人物悬浮在空中，却没有进行恰当的构图。

尽管如此，作为一名艺术家，你必须学会如何画脸部并把它画好。至于如何画好，我们必须将我在前面讨论过的五个元素整合起来：姿势、比例、拟草图、构图、润色。但是可能并不遵循前面要求的顺序，或者说这里没有必要完全遵循以上的顺序。在一开始我就想要澄清的是，就像生活中的大多数事情一样，画画也都取决于情境，每种情境都不相同。我需要根据具体的任务多加考虑并灵活处理。但总的来说，人体绘画正确的先后顺序是：先建构人物的躯体，再完成细节刻画。

步骤一：观察并找准姿势

将人物的头部置于合适的位置，使其看起来很逼真，这是很重要的。正如人体上的其他部位一样，首先你需要建立起韵律（节奏）。就该例而言，这意味着要决定脊柱从哪里汇入，如何汇入颅骨。脊柱的底端是骨盆，顶端是头部，因此脊柱是如何从一点延伸至另一点很能说明人体是如何建构的，以及头部又应该放置于何处。

正如我在素描《霍利》中所示，轮廓线自她的背部向上延伸直至颅骨底部。她头部向左侧微倾，头部的姿势就来自脊柱轮廓线的姿势。

同时这幅画也很好地表现造型。你可以看到她头部的体块被分解成一个大的球体和数个更小的卵形体作为小体块。她的胸部也是卵形体，尽管我还未开始认真塑造这两部分的造型。我想要把最精细的造型呈现在她的脸上。这被认为是人物半身像。我经常画这类画，因为我喜欢此类画中头部和胸腔的关系（我们将在第210页中用一个具体图解详细说明此话题）。

步骤二：拟草图

拟草图首先要明白有关分布、绘制重要节点和发现各节点间的关系。当你在画一个人物的头部或者半身肖像画（比如《霍利》）时，在开头，你需要以你站在画架旁边的位置来决定视平线的位置。你是在仰视，还是俯瞰，还是平视模特的头部这个"盒子"？与颈窝相连的中心线在哪里？知晓以上几点会帮助你把头部这个"盒子"恰当地放置在空间中。

对页图 罗伯特·泽勒，《霍利》，2010年，铅笔画，60.9 cm×45.7 cm

这幅画是使用轮廓线取得良好效果的典范。它建构的韵律，流经躯干，再上至头部。塑型的阴影在脸部最厚重，并向下渐渐变淡。

对页图　罗伯特·泽勒，《本（男子名）》，2007年，铅笔画，
60.9 cm×45.7 cm
　　这幅画是精细草图的优秀典范。它非常清晰地展示了光与影的分割，明暗界线非常强，而且恰到好处地在外形塑造的开端就停笔了。

上图　罗伯特·泽勒，《亚历克西斯》，2013年，纸上铅笔素描，
50.8 cm×40.6 cm
　　这幅画展示了在拟草图阶段就达到了较好的效果。如果你建立了很好的构图，不需要描绘太多，就能看出大致的效果。

头部的标志性部位

　　仔细看右图画像。此图展示了我在《霍利》（第206页）上方以图形叠加的方式勾勒出头部的标志性部位，教你如何使用一些"地标线"，以帮助你如何恰当把头部放置于人物躯干上。这幅画像与在前面章节中讲到的体块概念类似，我将这些地标线用于各个体块上，但此处并不画出体块。如前所述，我实际上并未在纸上画出体块，而是在脑海中形成概念并勾勒出这些抽象线条。

　　我用红色三角形标识出脸部平面，注意脸部占据整个头部不到四分之一的面积。面部只占到整个人物如此小的一部分！所以在开始画脸之前，切记要依据透视法原则使整个头部的比例正确。

　　我们在观察时，头脑中勾勒的线条顺着脊柱的走向由底端的骨盆一路经过胸腔到达头部的背面。这在背面图中很容易，但是在正面图和斜倚姿势中更有挑战性（除非你能达到X光透视一样的视角）。但是你也只需要沿着中心线（顺着脊柱的方向）由骨盆向上，穿过至胸腔。

　　模特站立时，你看着模特，在脑海中自模特下巴开始，向下延伸到地面勾勒一条直线。你能想象这条直线与身体哪些部分相交吗？然后看着你的素描。现在开始比照、检查你的素描。所有的部分都与你的下伸线相交吗？在斜倚姿势中，下伸线会向两边倾斜，从下巴处直接往水平方向延伸。铅垂线由于重力的缘故根本做不到这点，因此我主张不要依赖铅垂线等外界设备，最好训练你自己的眼睛来完成这项工作。

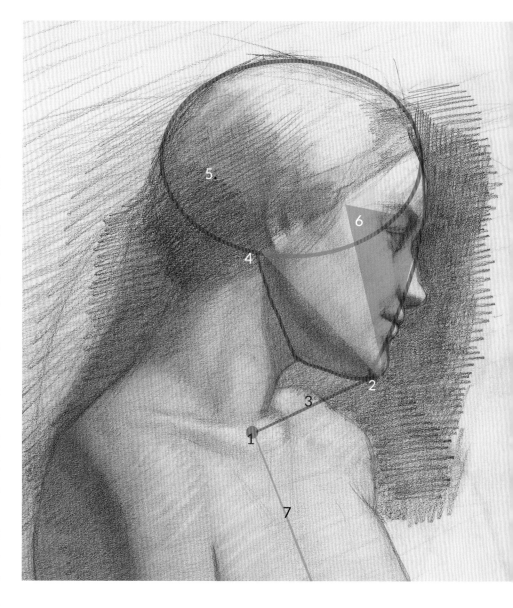

　　头脑中勾勒一条线从人体下巴延伸到颈窝，直到胸椎的顶部。这条线能帮助你看到人体面部平面中线与胸腔平面中线的关系，因为这两个点正好代表面部中线和胸腔中线的起点和末端。

上图　头部的轮廓图包括以下主要"地标"：（1）颈窝（2）下巴（4）下颌骨髁突。还包括其他区域及相关部件如（5）头骨、（7）中心线、（6）构成面部的多个平面以及（3）从下巴到颈窝的距离。

体块概念

在这里所呈现的史蒂文·厄塞欧的演示画中，我们看到头部的四分之三都在"盒子"里面，视平线位于前额的中间。"盒子"微微倾斜，头部轻微旋转，使我们只能看到右脸很小的区域。注意中心线由前额穿过鼻子、嘴巴和下巴。同时也要注意如何通过聚焦大平面，为他的画作创造出立体的明暗度。

当我们用体块这一概念来呈现画作时，我们可以理解为头部就是一个长方体，有顶面、底面、前面、后面和两个侧面。然而从任意一个角度，我们都只能看到其中的三个面。我们看到厄塞欧画作中人物的顶面、前面和一个侧面。如果降低视平线，我们将仰视"盒子"，那么底面也可以看见（但看不到顶面）。初学者易于只关注正面而忽视其他各面，也易于不考虑透视法和角度问题。当你只关注正面而忽视透视法，你的画作中会出现畸变，例如人体变形。如果不能通过仔细地观察各个面来不断地检查，人物面部特征时常变得比头部的实际尺寸大得多。

右图 史蒂文·厄塞欧，《肖像结构演示》，2015年，纸上炭笔和红铅笔画，60.9 cm×45.7 cm
　　厄塞欧在这里给我们提供了一个极好的范例。体块、姿势、拟草图以及构图等概念被淋漓尽致地展现出来。注意面部的中心线以及人物重要特征（眼睛、鼻子和嘴巴）是如何根据透视法围绕面部中心线描绘。特别对于一幅示例画而言，画中眼睛的表达非常精妙。

步骤三和四：光与影的分割与外形塑造

人体艺术家需要学习的要事之一就是怎样在外形上表现强光感。这有利于外形塑造，因为扩大了明暗度范围。在这两幅画中，光线来自同一个方向并射到椭圆形颅骨上方。如果你斜视这些画作，你会清晰地看到光线聚焦于何处。

我强烈推荐你在对活体模特作画时经常斜视。在《杰森》这幅画中，我将颅骨的阴影面置于一个平整的色调中，横跨颅骨后部和两边颚骨。当光线从上方投来，在这之下的平面全部处于阴影中。

找出头部最大的平面以及这些平面朝向光线的方式，这在作画的最开端尚未画许多细节之前就确立起来十分重要。第210—211页的图解对于你们理解最大、最

上图 罗伯特·泽勒，《杰森》，2011年，铅笔画，45.7 cm×45.7 cm

作为艺术教学画室的负责人，我有时会旁听画室的各种工作坊活动。当我的朋友杰森参加玛丽亚·克莱恩的人像工作坊时，我以他为模特，创作了这幅画。杰森是个诗人。我试图把他画成浪漫主义时期的风格，尽管他本人更具中世纪气质。

简单的平面以及最大外形体块的轴线都至关重要。小体块会暴露出更大体块的技法或漏洞。如果孤立地描绘细节而没有充分意识到光线是如何投射到整个造型的，会导致操作错误。任何人体艺术家在看着模特作画时都会把上述事项谨记于心。

这儿展示的两幅肖像中，模特的头部都略高于我的视平线，这意味着当时我是在略微仰视模特的头部。下巴的下方勉强可以看到，那个区域恰好能投射些许反光线去填满。而这些反光线通常来自胸部或肩部的反射。

明度区间在人像艺术中尤为重要。虽然我比通常情况下加入了更多的暗光，但是这两幅画作相当明亮。比起其他艺术家的作品，这两幅画还是更加明亮。在这里我力求达到二者之间的中间地带。

在创作《玛丽》之前，我早早地下定决心要创作一幅"湮灭"作品。按照这种方法，艺术家首先要用某种粉末状颜料给画纸上色，然后通过移走作画区域的颜料来创造光线区域。

在创作这幅肖像画之初，我草拟了玛丽的基本轮廓，接着用红粉笔涂抹整个画面。然后，我拿出一块橡皮擦，大体上将亮部擦除掉。接下来，我用铅笔和更多的红粉笔将她脸部三角区的大体块和小体块"雕刻"（立体地画）出来。注意看我将她的脸部和头发压缩成完全相同的阴影形状。在我画好想要的细节层次后，再用橡皮擦除掉某些显著的高光。记住要首先创作最大的平面，然后移向小体块，这是久经考验的有效技法，你绝不能犯主次颠倒的错误。

上图　罗伯特·泽勒，《玛丽》，2003 年，纸上铅笔及红粉笔画，43.2 cm × 35.6 cm
　　正如我在前面提及的，在铅笔上层使用红粉笔是十分保险的做法，每次都能奏效。注意此图中我如何在根本没有使用反光的情况下，将大面积阴影保持特别平整、和谐的状态。

高级课程：整合绘画技巧

这幅斜倚姿势的人体画是用于习作与研究的范例。模特身上有来自顶上的强光，我想要捕捉并描绘出这个效果。如你所见，我未遵循前几章自己提出的建议——事先用约定俗成的标记标出模特身上各个关键点位，因此，模特的双手超出了画面。但是补救办法是我在画面中重新画了一双精致的手作为习作。

讽刺的是，尽管我打算描绘来自顶上的光线，但是在我的视平线上看到的却大多是头部和半身的阴影。如果你懂如何控制反光线，那么你就能利用反光来完成大部分创作。骨盆和腿部的光照多一点，所以我特别将注意力放在构成胸腔和避开光线的更小体块部位。阴影与光线的边缘处包含了许多细微的变化。注意看有条韵律线穿过躯干和腿部，呈现出八字形。

注意看人物的头部由胸腔延伸出，同时她的脊柱进入后脑勺。由于脸部处于阴影中，我不得不在极度压缩的明度区间进行创作。然而模特拥有一副美丽的面孔，破坏它很是遗憾，因此我在本页专门单独画出了模特漂亮的面部习作，用了值域略大的反光线。小习作仅仅画了头部，大习作则画了整个头像。因为不用考虑人体其他部分，头像创作起来很愉快，效果也好，尤其是利用了阴影中的反光与重阴影构造外形。我在头像中还用红粉笔在整个阴影区创设了暖色基调。

右图 罗伯特·泽勒，《坎迪斯》，2003 年，铅笔和红粉笔画，35.6 cm×43.2 cm
　　作为水街画室一名学生时，我创作了这幅画，也许我的学生身份说明了为什么我画的一双手超出了画面。

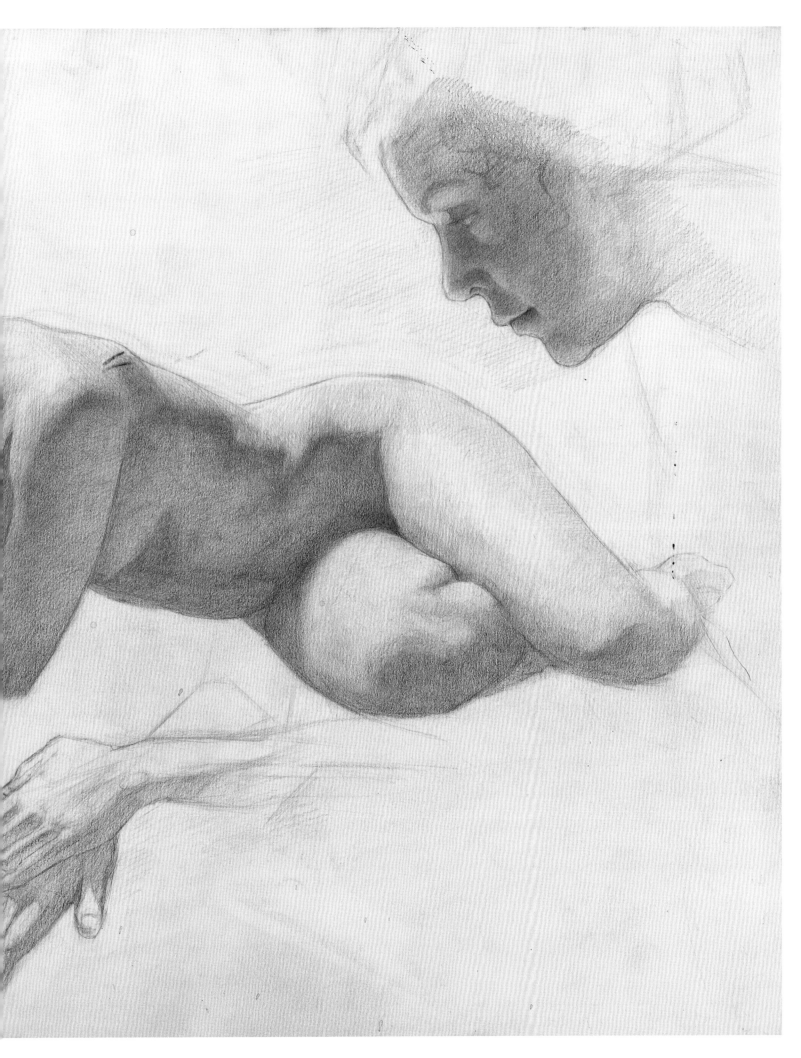

应用混合媒介和材料创作肖像画

这两幅作品，展示了两个画家以独特的方式，运用各种不同的传统绘画媒介创作，而且达到了不同的效果。众所周知，画家创作自画像可以追溯到古埃及时代，但也许更早，人们已经开始给自己画肖像画。就西方艺术和具象现实主义来看，我们看到了很多画家创作的自画像，用不同的风格画出他们在人生不同阶段的肖像。很多自画像都被认为是他们的自我宣言，是自我个性的展示，例如伦勃朗（荷兰画家）。苏珊·豪普特曼

的作品《女主角自画像》展示了既滑稽又庄重的氛围。光线揭示了比较浅的空间与背景，构图中的各种设计要素看着像漂浮着的。豪普特曼的自画像像是雌雄同体，时常是对抗性的。她的手的姿势貌似邀请观众进入她非常私密的、独特的创造空间。观众确实被带进了画面，但是观众真的受欢迎吗？

有的画家注重创作过程，侧重展示创造的过程及技法，而有的画家却更注重所用的创作原料与媒介。换句话说，他们不断尝试使用新媒介、新材料进行创作，如用新的基底、不同灯具带来的灯光效果及其他材料等。坎蒂丝·博汉农就从神圣的大自然界和她使用的材料中获得灵感。她不断尝试使用各种具有挑战性的新材料作为绘画媒介，而且她非常喜欢直接接触自己的作品，关注作品的触摸感。在画作《上升》中，她在描绘麦拉时想尝试一些新材料的组合使用：液体的石墨与传统的石墨及炭笔。她运用象征大自然界中风和大气的材料和颜色，创造出一幅表现人物呼吸的作品。她让模特摆出张着嘴，明显在呼吸的姿势。画家如果想要把呼吸画出来，那么模特从形体上和精神上以及周边背景都要展示出在呼吸的情形。

画家让模特头上戴上金色银杏叶做的花冠。这经典的装饰，让观众感受到我们赖以生存的大自然的神圣。同时，博汉农找了一个带有文身的模特，这又与现代社会关联起来了。实际上，画家就相同的人物和材料创作

上图 苏珊·豪普特曼，《女主角自画像》，2000年，用炭笔、彩色蜡笔和金箔作画，137.2 cm×101.6 cm，版权属苏珊·豪普特曼，感谢纽约论坛画廊提供

了两幅画，第二幅画更加成熟，更加完整，但不再侧重于呼吸的联系，而是聚焦于模特本身的肖像描绘。我在此展示第一幅画，因为这个更加符合画家最初的创意。

上图 坎蒂丝·博汉农，《上升》，2015年，聚酯薄膜上用混合媒介作画，31.7 cm×19.1 cm

肖像油画创作

从最基本层面和基本技法来说，素描和油画并无多大区别。我认为这不是一个争议，但对于某些人来说是存在争议的。正如我们所知，素描这门学科是人体绘画的基石。素描和油画其实是同一件事情，都用很多相同技法和步骤，只是有一些细微的差别：一个用干性媒介作画，另一个使用湿性媒介作画。（美术的第三个分支是雕塑，但是雕塑学科不在本书讨论的范围之内）

事实上，只要你的素描画得好，你的油画也会画得很好。颜色是一个可变量，但它可以被引入这两个学科。实质上的挑战在于变换使用笔触和焦点的特性。

对页图　罗伯特·泽勒，《利娅》，2013年，板上油画，35.6 cm×27.9 cm
　　这个模特很善于变换姿势与表情，她与许多著名的、颇具天赋的纽约艺术家有过合作，他们每个人都捕捉到了模特身上的某方面的特质。最好的模特就应该这样，就像缪斯（古希腊神话中掌管文艺与科学的女神）一样多才多艺，善于表演。在这里我想要捕捉利娅的优雅、超凡脱俗的气质。

就这方面来说，从铅笔切换到炭笔与从铅笔切换到油性颜料相比一样具有挑战性。削尖的铅笔最多可以有几毫米的直径，而一根炭笔是铅笔直径的三倍到四倍大小。油画笔可以变得相对小些，但不能承受太多颜料的负荷。通常情况下，油画笔比铅笔尖要大得多。

现实主义画家的难题在于，至少在最初阶段，要知道使用铅笔所做的精确标记必须要宽泛一些，然后换成更广泛使用的媒介。出于此原因，人们常说，使用炭笔创作的艺术家在进入油画领域时有优势。这种说法有些道理，但是我认为更客观真实、更合理的表述是：无论你喜欢什么类型的素描工具，你都需要接受良好的培训与指导以确保能够画好。此外，我建议你不要这么紧张，不妨放松一下，因为创作中有时会很混乱，不可能一直保持精确。

当我在艺术教学工作室向我的学生教授肖像画时，我通常与他们并肩作画。我从头到尾先完成一幅素描，然后是一幅油画。我悉心解释自己创作过程中每一步的行动及决策。我坚信要与亲力亲为的老师一道学习，而不仅仅是光听不做。在我的学生时代，我一直搜寻我最欣赏的画家及其作品来学习。但作为一名人体画教师，我觉得"向学生展示经典的作品作为范例"的理念始终存在一定的风险。不管画家多么成功，没有哪位画家没有经历过在画架前度过了糟心的一天。我那糟糕的一天恰好发生在学生面前，但他们也需要看到这种糟糕是绘画过程的一部分。但整体来说，因为拥有相关专业知识、专业技能和良好的工作室环境，我在学生面前展示创作的作品范例都相当好。我们将在本章中看到其中几个代表性范例作品。并且，虽然我已经删除了失败的作品，但是我敢肯定每个画家创作道路上都曾有过失败的作品。

以下是我手把手教会学生如何完成肖像画的教程。我将参考前面章节中提到的五个概念，但不会按照之前提到的先后顺序。在创作中，你会发现或已经这样做的事——艺术创作通常是一个非线性的、总按照统一顺序完成的过程。适用于某些绘画的步骤并不适用于其他作品。创作各步骤的顺序可以打乱，虽然看起来很混乱，但最终都能完成作品，或者最终没能完成作品。

步骤一：草绘头部

在《泰妮莎肖像》（第224页）的草拟图中，你可以看见头部的大体构图已经成形。我已经标出了前面和侧面。因为我的视平线与模特的相同，我不需要再考虑顶面或是底面。

画头部时我一切从中心开始。正如你在第222页的图解中所看到的，在这种情况下，中心线直接穿过脸部。我寻找五个骨骼标记：额头顶部、眉间（两眼间眉骨中心的骨块）、鼻子底部、嘴巴底部（下唇以下）以及下巴底部。请注意，所有这些标记都落实到骨头上。

一般来说，尽量不要以人物的任何肉体部分为地标，因为肉体会随着皮肤移动，位置不确定。骨头是人物和肖像画的基石。实质上，肖像画中你会画出人物头部及面部细节，但你必须保持一切根植于颅骨。

对页图 这是该肖像画最初的草图。请注意观察，我如何尽可能保持抽象的整体形状，同时也保持了面部特征的整体对称性。

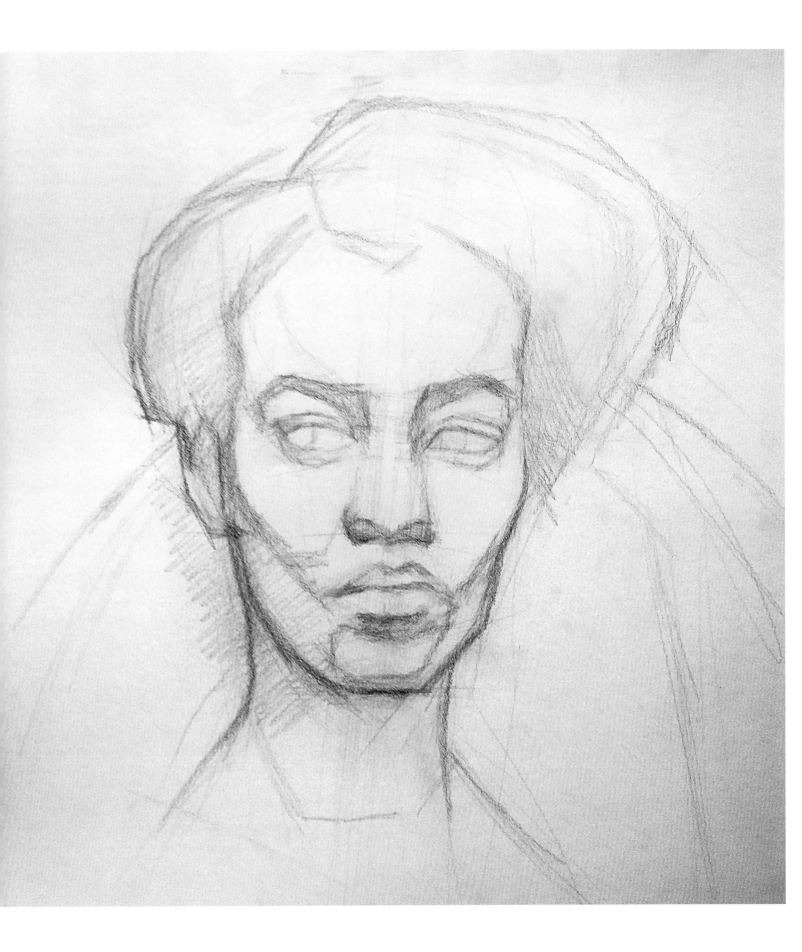

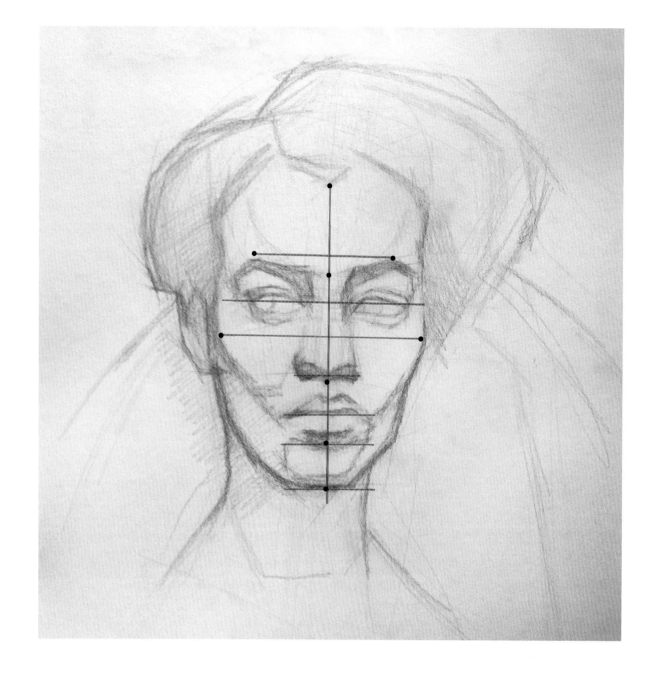

该模特有一个非常有趣的发型。虽然我在拟草图这步中主要侧重于肖像的结构方面，但我把头发勾勒成了硕大而扁平的形状。画作中多样化的形状（扁平形状、表格形状）远比只有一个元素的绘画更有趣。我还在各小体块中突出了明暗的强烈对比。请注意看，即使不借助任何造型，你也知道草拟图中的阴影体块在哪里。

步骤二：（简略）塑造外形

我开始敷设一个平均值的阴影，并大致塑造外形。我在这个阶段最多使用了三个明暗度值。只是大约塑造一个外形，不需要精细化。我力求主体平面达到精确的明度。紧接着，颧骨的顶部平面开始突出，眼睛呈现出非常富有表现力的特征。

此例中，我没有用你在我的其他一些画作中看到的

"遮阳"技法。我个人发现，当我在绘画时如果心中有图，就能够实现从对构图的大体感知到具体感知，我会更好地完成创作。我教会自己首先捕捉人体面部的总体"地形特征"，才能真正了解模特的脸部特征。你会看到我在下一步将收缩目光、观察并描绘具体的东西。

步骤三：点睛之笔和润色

画好大部分主体平面后，我转而明确描绘细节。泰妮莎的面部特征很有趣，所以我想使面部特征成为画作亮点。她是混血儿，一半非洲裔美国人血统，一半日本人血统。她眼睛的形状，嘴唇的弧度，以及下巴下面大块的投影等，都让我感兴趣。奇怪的是，虽然她的面部令我十分着迷，但我知道我一定不能把头发完整画出来，必须留出未完成的头发的效果，只用大致的线条标记来表明它的形状和韵律。

正如前文我所说的，有时需打乱既定的绘画步骤。

对页图 在这幅示意图中，我专门画出了中心线，还画出了标识面部特征和面部"地标"的垂直轴线。这些线条组成了非常重要的面部空间分布坐标，你应该要深刻地记在脑海里，在创作肖像画时直接在头脑中把这些线条覆盖到模特的脸上。从中心开始作画，也称作左右两侧对称。

上图 在这个阶段，为使画面简洁，我最多使用三个明度值。直到画面显示的明度值合适时，我才开始画最大的平面。

步骤四：
从素描到油画

从素描转换到油画的第一个步骤是将素描的基本轮廓转移到石膏面板上。你不需要把对所有明度的调整都转过去，只需要转最重要的线条。做完这一步以后，我就在素描上大面积涂上透明的浅灰色。依据之前转过去的线条做路标，我打算直接作画，一次画完一个部分。

接下来，依据第二章我们讨论的八级明暗度区间值，我开始画亮部。如对页图中所示，我创作时把之前完成的素描直接放在正在创作的油画旁边，只有在考虑需要用什么颜色时，才真正看一下模特泰妮莎。在我的油画创作过程中，模特就成了二手资料，我并不直接看着模特作画。而我的素描却成了第一手资料，我直接依据素描来创作油画。这种预先影像化的绘画方式在文艺复兴时期是很常见的，直至今日，对壁画家而言也是普遍使用的方法。当你在创作一幅大型壁画（或者天花板画）时，想让一个模特站到高高的脚手架上摆姿势，简直太不切实际了。

右图 罗伯特·泽勒，《泰妮莎肖像》，2014年，铅笔画，50.8 cm×40.6 cm

对页图 在这里你可以同时看到素描和刚开始阶段的油画。在这个阶段，我参照自己素描的时间多于看泰妮莎本人，因为我头脑中已经掌握了足够需要的信息。在油画创作的这一阶段，我主要是在创建一个头骨。头部的具体特征已经开始成形，但是我侧重关注光照到头骨上面的质量。

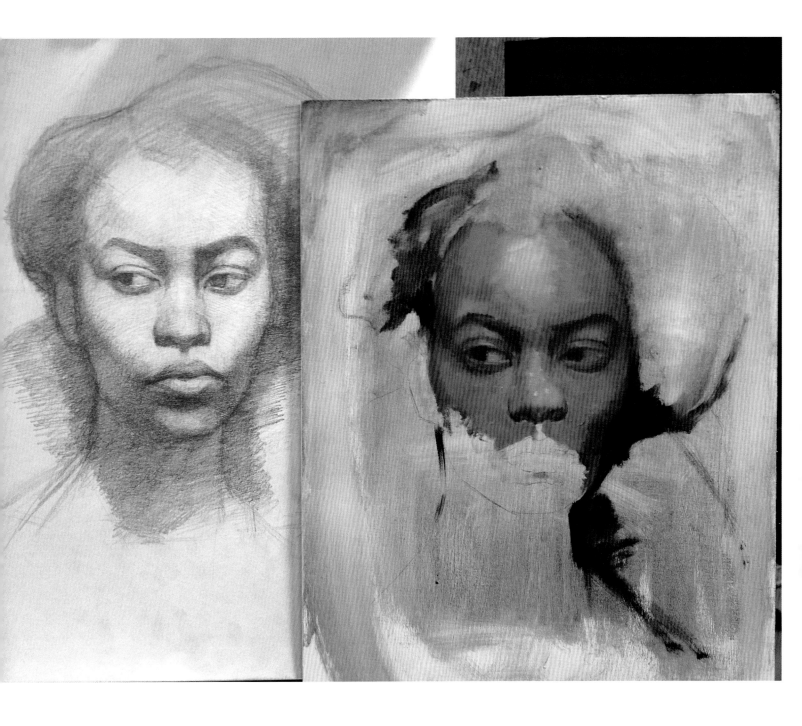

步骤五：草绘头部（油画）

比例、拟草图、构图三要素均充分考虑好后，我可以不受限制地直接探索颜色的使用。这幅素描我想表达的是清晰的脸部轮廓及头发松散、平整的形态。当你从素描中获得大部分所需信息后，油画创作就变成很简单的事情，就是将这些信息"翻译"（转换）为使用湿性媒介来表现并上色的过程。

有些艺术家喜欢依据模特创作小型彩色习作，然后他们依据素描和彩色习作，绘制出更大型的作品。在这种情况下，我一般直接看着模特创作彩色画。虽然两种方式都很奏效，但我个人觉得从照片取色不是那么可靠，我更喜欢从生活中直接取色。

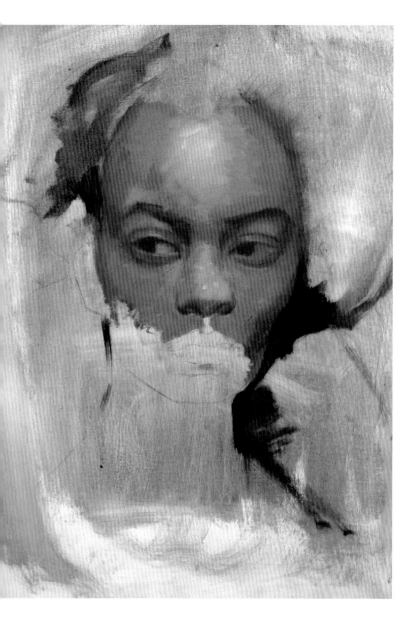

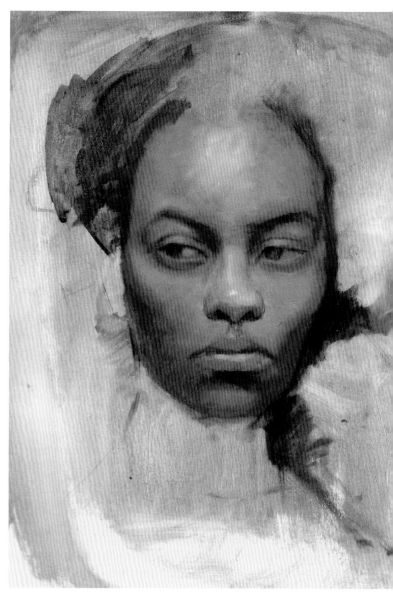

步骤六：整合在一起

在接近尾声阶段，我很仔细地注意保持明度的简洁性和整体感。注意观察所有主体平面外形的峰突朝向光的部分：前额和鼻梁、眼皮上面、下唇等，这些部分的光线明度值更大，所有不朝下的斜面用中等明度的光线，任何部位都不要过度塑造。最后，我加大了明暗对比度，加深阴影，增加亮部的色彩饱和度。

一旦我觉得姿势与外形之间达到了平衡与和谐，我就可以自信地放下画笔了。

上左图和上右图 最后，头骨就位了，我也加了面部特征，基本姿势也呈现出来了。现在的问题是下一步还能怎么发展。

对页图 罗伯特·泽勒，《泰妮莎肖像》，2014年，板上油画，35.6 cm×27.9 cm

我大胆地将此画继续发展，直言不讳，我觉得停笔比继续画下去更需要勇气。我个人认为这幅肖像画吸引眼球的重点在于姿势与外形的平衡，而泰妮莎本人的逼真程度，尽管非常精确，但我觉得都在其次。

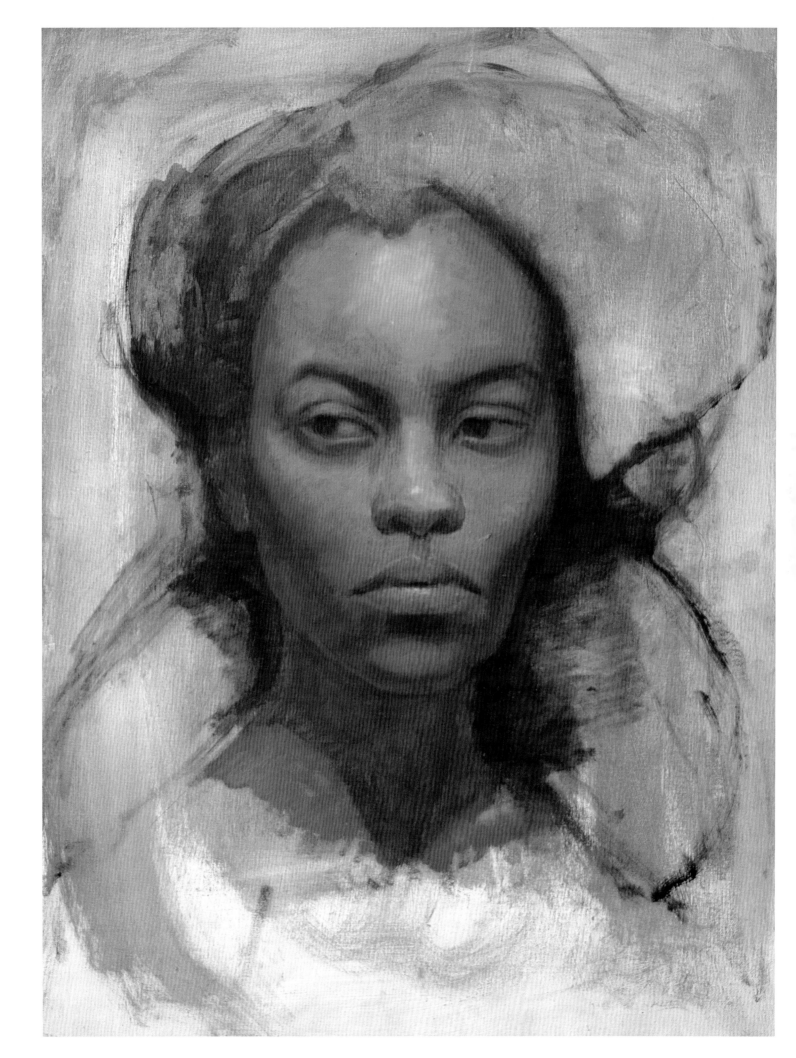

高级课程：人物油画探索

为了继续我们的肖像画教程，我将带你更多地看看我在画室课堂教学中使用的示范画。这些画将包括灰色模拟浮雕画法和单层着色画法，并且正如你所看到的，这两者之间有时会有重叠。我还将向你介绍阿丽莎·蒙克斯（Alyssa Monks）在她创作中采用的令人惊异的灰色模拟浮雕画法。

灰色模拟浮雕画法

当学生第一次从素描学科转换到油画学科时，使用灰色模拟浮雕画法是一种非常棒的方法。这种方法将绘画过程分为两步：首先，艺术家使用单色底层色作画。然后，底层色一经晾干，画家就可以使用透明或是不透明的颜色层上色。

灰色模拟浮雕画法可以是"开放式"或"封闭式"的。封闭式灰色模拟浮雕画法是指将白色色料混入黑色或棕色色料中，以创建单色域明度。所以，从本质上讲，在封闭式灰色模拟浮雕画法中，你添加白色来创造亮部。相比之下，在开放式灰色模拟浮雕画法中，你在白色或灰色画布上铺开平整的、中等明度的色料，然后擦除亮部；当你移除中间明度时，基底的光线就会透过来，起到亮部的作用。开放式灰色模拟浮雕画法做减法，即你需要移走其中的暗块从而创造出亮部。

这两种"油画"技法非常像用炭笔或白色粉笔绘画。这种方式绘画的优点在于，在油画创作的初始阶段，画家不需要把桌子上的颜色作为考虑的范畴。绘画需要考虑的所有问题都是在单色阶段搞明白，在上色之前搞定。

在这儿的第一幅图中，你可以看到一个封闭式灰色模拟浮雕画法的开始。这张照片是在我的画架后面拍摄的，当时我正在艺术教学工作室给我的学生们呈现一个肖像示范画。这是一幅30.5 cm×22.9 cm的小型板上油画，色调温暖，中等明度的底子。我混合了八个明度的

灰色，但只使用了其中的六个（没有深色调和反光）。我按照与肖像素描完全相同的步骤创作这幅油画肖像。我最开始画出姿势线、韵律线，然后草拟外形，在这个阶段之前的许多线条仍然可见。最后，我添加了一个强大的光线组合。我想确保观看者知道最强的头部光线的部位在哪里。

在着色阶段，如对页右图所示，我在一些地方使用了薄而透明的肉色，而在其他地方则使用不透明的肉色。正如你所看到的，我将头发涂成暗块，只薄薄地涂一层，涂一个大致的轮廓，但保持额头上的高明度，以保证额头上的光线最强。传统油画创作中有一条通用规

则：保持暗部稀薄、透明，而让亮部厚实、不透明。我在这幅画中遵循了这个规则。但是在我还没完成这次演示的时候，这个学期就结束了。由于我经常在教学的同时又示范如何创作，因此我的示范画通常不能画完。但是，在这种情况下，我认为未完成状态的绘画创作效果也很好。

对页图和上左图 在这里，我们可以看到模特——亚历克西斯，以及一个我放在画架上的示范画。此时这幅画是在灰色模拟浮雕画法阶段。

上右图 罗伯特·泽勒，《亚历克西斯》，2013年，亚麻布板上油画，30.5 cm×22.9 cm

正如在我的课程示范中的常规性操作，我不会一次性完成画作，因为除了绘画，我还在教学。但是课下这些示范画都可以成为极佳的教学工具，因为可以看到绘画的具体过程。

在油画《凯特》中，你可以看见另一幅人体油画的创作程序。左图中，我们看见最初的灰色画层，在对页右图中我们看到的是着色阶段，在第232页是最后完成的油画肖像《凯特》。在第一阶段的封闭式灰色模拟浮雕画法中已经设定了明度，所以着色实际上可以说是"锦上添花"。正如你在前两个着色阶段所看到的那样，我泛泛地着色，知道我需要保持灰色模拟浮雕画法的明度结构。但是你可以看到在最后阶段，我能够添加

很多细节。我在油画中作了许多 "留白"，让灰色底色渗透出来。如果你可以使笔触足够轻盈并能够在某些区域隐约显现出来，那么冷色调的灰色基底就会成为一个很好的过渡色。

对页图 油画《凯特》的初始灰色画层是一次性画成的，预先并没有素描稿。

上图 这里，我开始使用透明和不透明的肤色层。尽管她的面部细节很有趣，但我仍然特别注意保持光线投射到她的颅骨上。我把脸部细节放到最后（处理）。

对页图　罗伯特·泽勒，《凯特》，2013年，板上油画，40.6 cm×30.4 cm

这是一个有收获、令人满意的课堂示范画。注意观察我能够在她的颅骨上保留强光源，同时又深入描绘了她的细节特征。

上图　罗伯特·泽勒，《奥利维亚》，2015年，亚麻布上油画，60.9 cm×45.7 cm

这幅肖像画用封闭式灰色模拟浮雕画法，分两个步骤完成。在模特左侧亮部与暗部过渡处，冷色调的基底透过色料隐约显现。

肖像油画的躯干描绘

在这里，我们看到两个非常有趣的半身人像躯干。莎伦·施普龙（Sharon Sprung）的画作《格洛丽亚》既非常正式又非常迷人。我们看见一个穿着浅色衬衫的年轻女子站在一幅抽象表现主义的画作对面。模特身后的背景底色和衣着构成了非常和谐的人物与背景关系，这种关系源自抽象主义。但是用光和模特的构图创设了一个真正的空间，作品也创设了一个私人的空间：模特的体态语与观者直接的面部表情参与形成对照。施普龙说《格洛丽亚》是一首诗的主题画作，这首诗是关于一个女子成为自己的真正自我认知。因此我们可以感受到她与我们保持一个安全的距离。

上图　莎伦·施普龙，《格洛丽亚》，2010年，亚麻布上油画，137.2 cm×76.2 cm

詹妮·摩根的人物肖像画则恰恰相反，她的风格是明目张胆地表达与描绘。《黑色星星》是一幅带有狂欢风格和对模特"光环"的表达的肖像画。这幅画背后的故事是这样的：这个模特去纽约唐人街请人看相，说出她的"光环"，她带回来一张图片，让摩根看。这幅画就是摩根的回答。观者一看到这幅画，头脑中马上就闪现出诸多形容词，如古典的、具象的、流行的、性感的、概念的，甚至从示范角度来看是示意图，但最重要的词是，有趣！

摩根的画作充满奇思妙想，而且描绘了20世纪60年代后期新迷幻摇滚音乐对青年的影响。她的色彩展现了太空时代特色，还挖掘出了美国艺术集体意识已丢失的思路。在早期现代主义，人物画中通常混合了视觉干扰和扭曲的抽象主义，就像我们在第一章看到埃德温·迪金森的作品一样。尽管那个时期有些画家总体来说带有感伤主义，但摩根画作中的畸变却表现出狂欢、情色，并带着幽默的神秘主义色彩。

上图　詹妮·摩根，《黑色星星》，2015 年，布面油画，177.8 cm × 121.9 cm

肖像油画中的直接画法

直接画法（alla prima），通常意味着"一次性作画"（alla prima在意大利语中是"一次性"的意思）。

通常这种技法包括对模特非常仔细和迅速的观察，以达到画作与本人比较准确的相似度和逼真性。因为这种技法要求速度比较快，所以通常一个画家会尝试融合封闭式和开放式的构图概念，以使整个创作过程中保持笔法的新鲜度。此处的两幅画画的是同一个模特。克莉丝汀·昆克和我几乎在同一时段，都用直接画法描绘模特。我和她的作品分别叫不同的名字，她的画作叫《宝琳娜》，而我的叫《普里马韦拉》。但是都由同一模特坐了三个小时，我们一次性完成的作品。

注意观察昆克的作品中她在亮部构成的肌理，在暗部的薄度和透明度。她用了令人惊叹的精确的标识来标注模特的特征。在直接画法中，每一个标记都非常重要。

而在我的作品《普里马韦拉》中，我画得非常仔细，让每一个笔触为最终的成品表达什么埋下伏笔。注意观察我如何把黑色背景融入肖像画。我这样做的意图是拉大明暗对比度，同时创造氛围。昆克和我都不太喜欢混合各种色料来构图。我们试着混合中间明度的色料，然后用尽量少的笔触来完成外形的勾勒。

正如你所见，就技法来说，肖像油画的创作百花齐放。你想选择什么方法进行创作，取决于你的艺术爱好与性情、不同作品的不同需要以及顾客和收藏家的品味。

上图 克莉丝汀·昆克，《宝琳娜》，2010年，亚麻布上油画，30.5 cm×22.9 cm

这幅头部习作是同一背景下，用大胆的直接画法完成的。

对页图 罗伯特·泽勒，《普里马韦拉》，2009年，亚麻布板上油画，35.6 cm×27.9 cm

这是我在旁听帕特里夏·沃特伍德（Patricia Watwood）在艺术教学画室开展一个寓意主题的工作坊时，在三个小时之内一次性完成的作品。当时教室只剩一个空位，我坐在教室远处的一个角落创作了这幅作品，结果还比较满意。

各知名画家的
创作过程

为完成一幅人体画作，每位画家都要经历自己独特的创作过程。有的画家事先画一个缩略图，然后小心翼翼地按照这个图进行创作；有的画家在作品完成后增加其他的步骤，如用油画颜料进一步加工成油画或粉蜡笔画；而有的画家则喜欢一开始就直接用油画创作人物画。可见，在人体绘画中画家的技法和创作过程是百花齐放的，每个画家都有自己独特的理念、创作过程及风格。

对页图　杰森·巴尔德·雅莫斯基试图将他的素描与油画技法统一起来。实际上，有时候他就把油画画得像素描一样。在这里，我们看到他正在画一幅他祖母的肖像，这幅肖像比真人更大。

本章中提到的每一位画家都有其独到的创作计划。本章旨在让你了解他们的创造过程和绘画方法。例如，如何使用相关素材以及其他媒介素材，对某个未完成作品的特写，以及最后成品的处理等。如你所见，很多画家仍然沿袭守旧派的传统绘画方法，而另外一些画家则借用全新的、令人兴奋的高科技进行创作。一些画家的创作过程是直接的、线性的，而另一些画家的创作过程却是曲折的、漫长的。

在本章中你会看到，目前艺术界轰轰烈烈的一场大运动就是复兴传统技法，将传统带进现代创作。同时随着现代技术的发展，Photoshop电脑软件和3D构图软件等为艺术家提供了便利，使画家能够在创造过程中不断创新和大胆尝试他们异想天开的想法。当下艺术界对人体绘画兴趣的回归，结合最新现代技术的发展，产生了令人振奋的结果。本章将重点展示近年来人体绘画艺术创新性的发展。

不管目前你喜欢什么风格的绘画技法和创作过程，本章都能激发你的灵感、拓展你的视野、增加你创造过程的无限可能性。正如开篇我提到的，艺术界的各种伟大运动在不断更替，各种运动时而受宠，时而被冷落。人体写实主义也不例外，当今时代它又开始占了上风。越来越多的画家用非常严肃的方式对待人体画，艺术界终于不再蔑视人体绘画。以下各位画家展示了当前非常令人振奋、令人愉悦、蓬勃发展的人体绘画艺术。

安德鲁·怀斯

安德鲁·怀斯的画作都具有一种令人惊叹的宁静感。孤独、寂寞成为他作品里不可或缺的部分，也使他的作品如此有力量。也许正因他把作品描绘得如此清苦、如此简单，才使他几十年来得不到艺术界的认可。他被看作是一个开历史倒车的人，一个乔装成美术家的插图画家。但是怀斯仍坚持安安静静地、用心继续地创作。当他潜心创作良久的《海尔加》系列作品面世时，有人却说这是作秀。但就像他的作品风格一样，他仍然保持沉默。不管对妻子还是对公众，他对海尔加的个人身份以及模特身份都守口如瓶，让作品自己说话。怀斯把强烈的个人情感投入作品中，不管是风景画、人物画，还是肖像画，他给所有作品都赋予了灵魂。

《海尔加》系列画作不仅非常性感、唯美，而且更加神秘、高深莫测。我们永远不会知道画家与模特之间的私人关系，或许这也并不重要。但是从画作看，他们之间亲密的关系、刻骨铭心的情感却一览无遗。后来怀斯透露，《海尔加》系列画作就像一口井，他在创造其他作品时，总是要不断地回过头来看这口井，以寻找视觉的、情感的力量。

像其他伟大的艺术家一样，怀斯对线条、外形和色彩有自己独到的理解。在这两幅侧躺的海尔加画作中，我们看到怀斯构图时，光线落在女子背上，画作饱含灵魂、活力和生命力，也许还有深深的爱。我们可以看出画作最初是粗放与细腻结合的铅笔素描和水彩画，后期修改为精细的、独特的作品。但下一幅图（第242—243页）却发生了大逆转，皮肤白皙、金色头发的德国女子突然变成了一个黑肤色的非裔美国女子。画家这样的转变至今对公众来说仍然是个谜。

对页上图　安德鲁·怀斯，《巴拉库习作》，1976年，铅笔画，45.7 cm×60.3 cm，版权属于太平洋阳光贸易公司，感谢沃伦·阿德尔森和弗兰克·E.福勒提供

对页下图　安德鲁·怀斯，《巴拉库习作》，1976年，纸上水彩画，50.2 cm×63.9 cm，版权属于太平洋阳光贸易公司，感谢沃伦·阿德尔森和弗兰克·E.福勒提供

这幅画的名称"巴拉库"（barracoon）的另一含义是指"奴隶收容所"，即美国历史上用于暂时监禁奴隶或犯人的禁闭营。怀斯毫无预兆地换了海尔加的着色，这非常让人质疑。不管他出于什么原因，极有可能带有强烈的个人色彩。

上图　安德鲁·怀斯，《巴拉库》，1976年，蛋彩画，43.8 cm×
85.7 cm，版权属于安德鲁·怀斯

安·盖尔

　　画家和艺术爱好者都常面临下面这些老生常谈的问题：肖像画究竟应该是对一个人外形的真实记录还是内心世界的记录？外表的存在不依托内心世界吗？在画肖像画时，画家能够不揭示人物的内心世界吗？肖像画到底是记录一个人，还是记录画家的创作过程本身？

　　然而在安·盖尔的作品中我们找到了所有这些问题的答案！她的作品既真实地记录了某个人，同时也让我们对她真实、完整的创作过程一览无遗。她笔下的人物不是偶然观察而是仔细审视的结果。在这幅作品中，我们可以看到盖尔先布局并浏览整个网格，然后将整个人物和周边的环境草拟出来。之后她一边擦除网格，一边融入了各种小色块，每个色块都表达了她如何捕捉变幻的光和模特在这段时间内姿势的变化。这些细小的决策累加起来最后构成了一个冷静的画面。在欣赏这幅作品时，人们没有感觉到任何匆忙感，而觉得时间在慢慢地流淌。盖尔创作的环境不诱人，也不伤感，而是非常冷静的、灰色的，甚至有点太宁静了。

右图　安·盖尔，《穿着条纹和服的彼得》，2014年，石墨画，71.1 cm×49.5 cm

对页图　安·盖尔，《穿着条纹和服的彼得》，2014年，布面油画，127 cm×111.8 cm

布拉德·昆克尔

布拉德·昆克尔对现实主义的理解是唯美的、独特的，而且他擅长用现实主义中的对比手法。画作中的一部分非常风雅又富有对称性，而另一部分则是世纪末的堕落画风。他的绘画风格同时具备大胆、肉欲与拘束、小心翼翼等特点。他的画作参照了艺术史上很多名人，如古斯塔夫·克里姆特、老卢卡斯·克拉纳赫、约翰·威廉姆·沃特豪斯（英国画家），以及其他著名画家，在他的作品中可以看到这些画家画风的影子。但他仍然不断开辟自己的艺术道路、创造自己独到的风格，因此他的作品也描绘与艺术史上、画家理念上完全不同的东西，如画中表达的同性关系。

这两幅作品中，作者用古典技法描绘人物，杂乱的金叶子提升了色彩有限的表现力，昆克尔通过叶子、蛇、树枝、苹果等描绘故事的场景。他颠覆了传统的《圣经》故事，带给我们一个全新的现代故事，用两个女子代替了《圣经》故事中的亚当和夏娃。有趣的是，这个现代版的《圣经》故事依然有问题。代表撒旦的这条蛇也在场，它既是诱惑者也是基督教里"人类堕落"的始作俑者。这条蛇正好呈现在两个人之间的背景中，而且毫无疑问，它心里正打着坏主意，想搞恶作剧。

从画作的底层色可以看出，画家用传统技法，用棕土色抹出作品的构图，整个作品设计中都可以看到线条的应用，线条从上往下直到人物的面部表情。但最初阶段，外形只是勾勒了一个大致的轮廓，注意背景是从右侧人物的后方拉入作品。昆克尔把图中的这些元素非常完整地融合成一个有机整体，并在创作过程中不断丰富画面内容。

上图 正如图中所示，昆克尔用开放式纯灰色模拟浮雕画法进行创作。

对页图 布拉德·昆克尔，《求欢》，2009年，亚麻布上用金箔、银箔的油画，127 cm × 78.7 cm

卡米·戴维斯·萨拉斯

当今很少有画家对外形的理解能像卡米·戴维斯·萨拉斯那样具备典型的新古典主义视角。她的技法根植于法兰西学院派，我们可以从对页图她的作品中看出，与新古典主义完全相同，为了表达激情，她运用了浪漫化的自然元素——理想化的风景、戏剧化的灯光效果。萨拉斯完美地融合了新古典主义与浪漫主义，这幅作品看起来简直精妙绝伦！正如第46—51页的详细描述，新古典主义与浪漫主义本质上是互相交叉、相互补充的。而萨拉斯的独到之处在于，几百年以后，还能继

承那种传统画风，并达到如此完美的境界。

对绘画学习者来说，明白萨拉斯的技法和创作过程才是真正重要的。正如图中所示，她最先在有色纸上画了一个全域明度的人体。这个环节我们要认真学习两个方面：人体的外形和结构、打在人体上的灯光方向和质量。观察画家在模特左肩膀上画的白色粉笔，然后随着我们目光往左移动，粉笔痕迹逐渐淡去。当我们的目光移到模特的右膝盖，看到几乎没有光线了，这就是新古典主义的方法——利用灯光进行理念上的渲染，灯光

在人体几个大的板块表面移动，再到各个底层平面。与新古典主义手法一致，随后这幅素描图被转移到了画布上，用油画颜料激活，使之充满生气与活力，达到了最佳效果。

　　尽管主题相同，然而此画与第54—55页约翰·威廉姆·沃特豪斯的画在气质上迥异。萨拉斯的画作展示了纳西修斯在痛苦挣扎的那一瞬间。他急切地想把自己与自己

的影子挣脱开，然而却难以甩开；相反，他被他自己的影子紧紧地抓住。画作的高明之处在于我们看不到他的影子，只看到一只强有力的手臂狠狠地把他往死神那里拽。

对页图　卡米·戴维斯·萨拉斯，《纳西修斯习作》，有色纸上石墨和白色粉笔画，40.6 cm×50.8 cm

上图　卡米·戴维斯·萨拉斯，《纳西修斯》，亚麻布上油画，76.2 cm×101.6 cm

诺亚·布奇纳

　　"古典主义"这个术语的现代用法是指传统的、迂腐的，却是漂亮的。说起古典主义，常让人联想到雅致的静物画和漂亮女孩的肖像画。换句话说，这与希腊人开创古典主义的初衷和古典艺术想表达的含义恰恰相反。但是在人体写实主义中，仍然还有真正的古典主义哲学的涡流在流淌。诺亚这个画家就常用人体绘画做隐喻，用于表达宏大的主题。他的很多作品都体现了人文主义，外加古典主义。他仍然描绘那些漂亮女子，但是在诺亚笔下，她们却意味着不同的东西。

　　在这幅作品中，用诺亚自己的话说，他在描述自己构想这幅图的过程："从2010年冬天到入春之际，我住在纽约，创作了《春天》这幅作品。头一年我创造一个姊妹篇叫《内省（冬天）》，因此《春天》是《冬天》的续集。接下来的夏天，我创造了一幅作品命名为《夏天》。《春天》这幅作品显而易见描绘春天到了的一切美好，把春天的含义表达得淋漓尽致，让人们强烈地感

受到春天的气息。美丽的春天到了，万物复苏，一切都是最新鲜的开始。画中描绘了这个女子正在将阴影赶走，走进阳光的姿势。这深层次的象征意义却是春天来了，并渗进人们的灵魂。人物形象表达的是神圣的灵魂到来了、觉醒了。"

注意观察画作创作过程的简化，画家将人物置于内部环境中，画面上只剩人物和鲜花，这使观众更觉得该作品与其说是叙事的，不如说是理念的、虚幻的。

对页图 诺亚·布奇纳，《春天》，2010年，石墨画，29.2 cm×38.1 cm

上图 诺亚·布奇纳，《春天》，2010年，亚麻布上油画，58.4 cm×58.4 cm

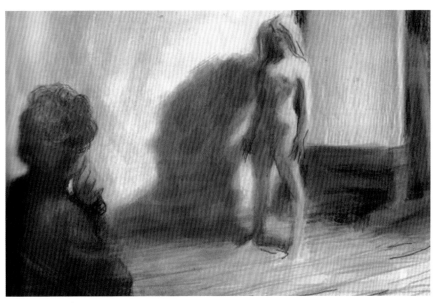

克里斯托弗·普格里斯

克里斯托弗·普格里斯的画大都是具有自传性质的作品。本书中他的作品及其探讨都是关于一个宏大主题，我称之为艺术家、模特和画布的"三角恋"。几个世纪以来这个主题一直令无数的画家着迷。从严格的意义上来说，这个"三角恋"是一个正式的关系，但是通常含有对性的暗示。在第241—243页从安德鲁·怀斯的作品中，我们这些观众也变成了艺术家，通过画家的眼睛，以宁静的、个人的方式看到了灵感。普格里斯以角

色扮演的方式，炫耀女性主义者口中的"男性凝视"。他自己直接进入画中，直接扮演画中角色，担任他自传式艺术戏剧中的演员。

我们一边研究这幅画的三个步骤（画素描小样，上颜色，最后打磨成品），一边观看普格里斯和主体如何在互动中逐渐完成作品。

在画素描小样这个环节，我们看见艺术家在作品的左边，手托下巴，同时看着模特和画布。此时画布与模

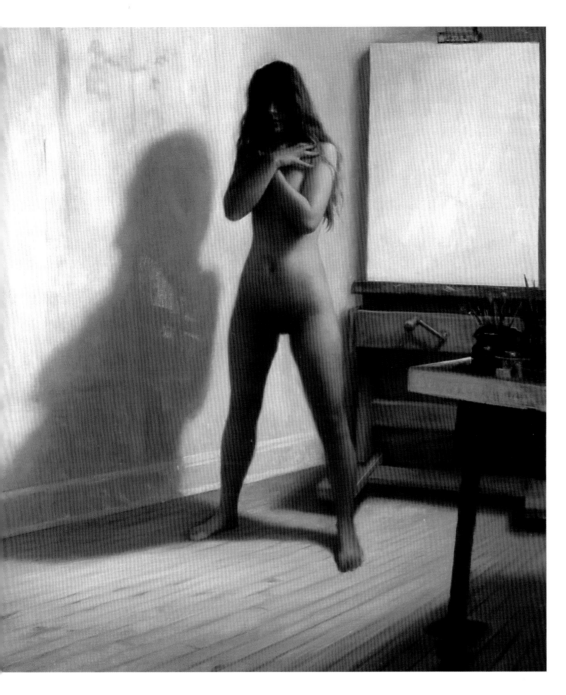

的脸。画家把主色调定为暖黄色，但是在最后环节他把色调换为更加冷的浅黄色。

最后环节，画作的戏剧性效果显现。普格里斯应用透视法创造了一个非常真实的空间，引领我们的目光从画家移动到模特再到画布。观众的视平线与模特平行，而画家在视平线以下，只见模特双臂交叉，以保护自己的姿势护住胸部，她的脸部在阴影中。她把乳房和出卖自己个性特征的地方（脸部，因被头发遮挡住而模糊）尽量隐藏起来。她站在那儿，居高临下，双腿分开（神秘或强烈的性吸引由此而产生），双腿之间有一个明显的三角形空间让观众明白隐含的含义（理解她的魅力与吸引力）。她在画室的墙上投下一个巨大的阴影，更增加了对画家的诱惑力，也更加令人印象深刻。画家直视前方，只看见画家脸部的轮廓。就像一个围棋手，画家正在思考如何在空白的画布上迈出第一步。

特受到画家同等关注。画家看起来正在经历创作过程中的挣扎，不断问自己："画什么？怎么画？"关注素描小样左下方的草图，普格里斯正在思考如何处理模特的眼睛。她的凝视在作品中重要吗？普格里斯最后打算对此轻描淡写。

在上色环节，从明度对比上明显看出，画家的重心转移到了模特身上。此时，模特成了画家关注的焦点。模特身上的光线比画家和画布都更强，此时看不见画家

对页上图　普格里斯在画小样中完成叙事中主要元素的分布。

对页下图　在这个阶段，即彩色速写环节，画家的面部稍微转过去，背对观众，而直接面对模特。

上图　克里斯托弗·普格里斯，《理智的局限》，2007年，亚麻布上油画，81.3 cm×114.3 cm，拉里·海尔私人藏品

艾丽·查宾

艾丽·查宾的作品是震撼的宣言，同时也是强有力的、具有个性的、生机勃勃的，具有政治立场的反映。她把人生各个阶段结识的女性客观真实地画出来，既不进行理想化的加工，也不刻意渲染。这与库尔贝想象中的写实主义哲学完全一致。她的作品通过自然主义，颂扬女性的权力。她笔下的这些女子喜欢自己的身体，不因她们身体不够尽善尽美而烦恼。查宾的作品通常以自然风光如树林或者草地为背景（她在太平洋西北地区长大，这很大程度在她的作品中有所体现）。比例是她作

品中另外一个重要因素：她笔下的人物通常是真实尺寸的两倍。她创作非常壮观的场景，从女性的视角颂扬女性的身体。

在上图中，我们看到查宾逐渐画出一个宏大的作品，有多个人物的组合。她没有预先在干媒介上绘画，而直接从白色的基底开始，用蘸有白色、黄棕色颜料的画笔直接在画布上创作。我们在之前（第228页）讨论过，这种方法是用"开放式纯灰色模拟浮雕画法"画底色。在这个节点上，查宾用品种齐全的色彩和明度，从

画作中心朝外展开进行创作。

上图中，注意观察冷暖肤色色调的绝佳平衡，以及查宾从很暗的明度开始如何推进。我们看下一页的成品，就知道这幅作品非常具有挑战性，明度结构大多在阴影范围，靠周边环境的辅助光（辅助光是光反弹回阴影中，类似反光，但能达到整体用光更加平整的效果）。只有小块小块的直射光在画作的正中央，而这些女子的头部、手臂、背部却是边缘光，查宾对光线和色调如此精心的安排，达到了绝佳效果。

众所周知，我们的社会崇尚青春、赞美青春，对"美"的定义也有所局限，通常把美与青春联系起来。在保守的人体现实主义的画家圈内，也倾向于墨守成规，笔下的人物也是人们愿意接受的"漂亮"女子。但是查宾却以全新的角度阐释了"美"，也更有意义。

对页图 查宾直接在画布上画了一个黄色的透明层。

上图 在这里，我们看到作品发生了质的飞跃，画家查宾开始用不透明的颜料，以全域明度值渲染画作。

左图　艾丽·查宾，《白天最后的水滴》，
2015年，布面油画，213.4 cm×289.6 cm

杰森·巴尔德·雅莫斯基

杰森·巴尔德·雅莫斯基的画作主要表现他和祖母之间的亲密关系，也反映祖母在逐渐衰老的过程中的生活。作品中，即使这位老人外表经不住时间的摧残，不断衰老，但内心却保持非常年轻的心态。雅莫斯基经常描绘祖母穿着超级英雄的衣服，非常搞笑，既唤起观众强烈的同情与伤感，也有很强烈的幽默感。

众所周知，西方盛行迷恋青春的文化。尽管青春和年迈都是人生中的重要阶段，但我们完全不像颂扬青春那样，为老年人唱赞歌。因此，有人看着雅莫斯基的画时会觉得很不舒服。有人对他一丝不苟描绘的皱纹视而不见，而看到了画中人物内心的灵魂。他作品的独特之处在于这些作品不仅刻画了老年人外形的衰老，更描绘了老年人心态的各个方面。他在画祖母伊莱恩伊始，祖母患了老年痴呆症。对页这幅画就探索了老年痴呆症对伊莱恩产生了如何深远的影响。只见伊莱恩穿着神奇女侠的衣服，戴着粉色的假发，她俨然变成了一个女英雄，这正象征着她不屈不挠、充满力量和勇气、坚守自己内心的一生，尽管时间在不知不觉中流逝，生命在一天一天枯竭。在她的周围是稀稀疏疏的风景，让人联想起安德鲁·怀斯的画风，有点光秃秃的极乐世界的感觉。

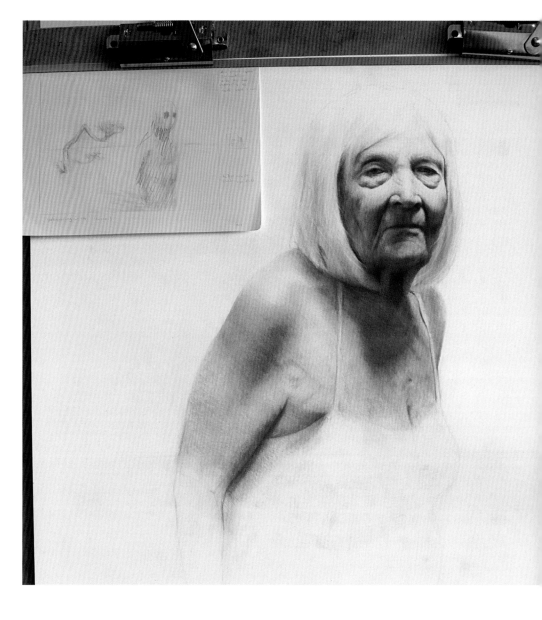

在剪贴板左上角，我们看到这幅作品如何从萌芽期的素描小样画成后来的佳作。右侧我们看到的伊莱恩的肖像画，充分展示了雅莫斯基令人敬畏的绘画技巧。

上图 在这里，我们看到了雅莫斯基创作时参照的一个绘画小样图及最后完成的成品。

对页图 杰森·巴尔德·雅莫斯基，《草叶私语》，2015年，布面油画，213.4 cm×213.4 cm

约翰·柯林

　　就很多层面来说，约翰·柯林都算是一个非常有趣的画家，他是一个特立独行的画家，真正实现了把几乎不可能变成可能，化腐朽为神奇。在20世纪90年代，当人体绘画遭到冷落时，他的人体绘画却受到艺术界的高度赞扬。当代艺术的一个基本约定就是"你必须抛弃传统，不破不立"。但柯林却刷新了这个约定，并为之赋予了新的含义：如果你足够谨慎，你可以回归传统。除了他本身的技巧外，柯林是耶鲁大学毕业的艺术硕士，这段经历自然对他的艺术生涯非常有用。艺术往往宠幸大胆的人。柯林的技法与主题之间的不和谐引起了艺术界的轰动，但是他的作品却非常和谐，因为从他的作品中我们可以看到他真正地热爱传统的古典大师和他们的技法。

　　约翰·柯林沿袭了历久弥新的历史性模式：复兴人物画原型，再加上现代元素，使其既有独到的创意又紧跟时代脉搏。他笔下的人物受到北欧画派老卢卡斯·克拉纳赫及其他大师们的启发，但他却本着现实主义的精神作画。他的作品既有古典北欧风格，又有现实主义风格，这二者在他的作品中显而易见。他笔下的女子可能是用16世纪的技法创作出来的，然而她们本质上却是属于当代的。

　　在对页这幅画作中，乍一看，以为是直接抄袭老卢卡斯·克拉纳赫的作品，但仔细看，就可看出与约翰·柯林作品的气质完全不同。正如第26页提到的，老卢卡斯·克拉纳赫创新了裸体女子绘画。在宗教改革中期，约翰·柯林的创新赢得了艺术界的青睐。与老卢卡斯·克拉纳赫的作品神似的是，他创造的这两个人物也令人兴奋、愉悦，从外形上看，欢快的韵律把两个人物紧紧联系起来，但作品也暗示了这两个人物内在不一致及暗含的幽默：她俩眼睛凝视着完全不同的方向，表情也截然不同。最重要的是，她们根本不与观众分享（与观众没有目光接触），我们完全被排除在她们的对话之外。

　　这儿我们不仅看到了完工的油画，还看到了画家八年后创作的反像单型画，虽然只呈现了作品中最精要的部分。

上图 约翰·柯林，《粉色树》，2007年，纸上油画，45.7 cm×31.4 cm，版权属《艺术家》，感谢伦敦莎迪·科尔斯总部和纽约高古轩画廊提供

对页图 约翰·柯林，《粉色树》，1999年，布面油画，198.3 cm×122.1 cm，版权属《艺术家》，由纽约高古轩画廊提供

卢西恩·弗洛伊德

[译者注：卢西恩·弗洛伊德（1922—2011年），是著名心理学家西格蒙德·弗洛伊德的孙子。和所有维也纳人一样，他与生俱来的怀疑、孤独和好奇精神常常使自己不安，对世界的感知也就保持了一种特殊的知觉能力。1933年他移居英国并成为画家后，将这种知觉能力带入画作，成为他独树一帜的鲜明标志。]

卢西恩·弗洛伊德的画作来自生活，又表现生活。当我们欣赏他的作品时，会感受到一种莫大的吸引力，这股巨大的吸引力来自一个深刻的、不寻常的事实：为了创作出每一幅画，每次画家仅仅在一个模特身上就要花成千上万个小时的时间。在20世纪70年代，弗洛伊德创作了一系列他母亲的肖像画，当时花了4000多个小时。弗洛伊德如此固执地将创作与真实生活中鲜活的人物联系起来创作，甚至他仅仅只是在渲染一幅肖像画背景时，都要求模特必须在场。

当今这个时代很多现实主义人物画家创作时，依据照片绘画，一方面是出于经济原因，节省费用，另一原因则是，用照片绘画可以快速创作、独立创作，时间安排灵活，例如画家可以通宵达旦地创作。而雇佣模特，模特是活生生的人，需要中途休息，或吃喝拉撒等。很难想象画家长时间雇佣一个模特的惊人费用，更难想象画家能在那么长时间内画同一个模特。

弗洛伊德与模特之间的关系，有意识或无意识地受到了他祖父精神分析学说的影响，为此，弗洛伊德总是用一种罕见的强烈情感来认识、理解他的每一个模特。从1995年起，弗洛伊德就一直与苏·蒂莉合作，而且连续五年都以她为模特来作画。此时，他开创了一种绘画技法，2011年过世前一直使用，即画一个完整的裸体或者肖像画，然后就同一个姿势，马上直接画蚀刻版画。他根据鲜活的模特，直接在板子上画这些姿势，导致蚀刻版画在印刷时人物形象颠倒，本书中提到这些人物的图案也一样。

苏·蒂莉有一股巨大的力量，她硕大、丰满的身体坐

满了小小的椅子，甚至要把椅子压塌了一般。我们赏画时，与画家的视角一致，她的手和上身躯干刚好在视平线下，当我们视线往下移到她的骨盆和膝盖，才发现画家刻意地扭曲了模特身体的比例。弗洛伊德对苏·蒂莉身体部分的表现犹如是在将她刻画成一尊雕塑作品一般。

弗洛伊德后期的很多人物画中，通常有脏兮兮的垫子，紧邻一大堆（画家擦画笔时用的）破布，形成了乱七八糟的背景效果。相比之下，这幅画特别有趣、特别引人注目之处在于它王室般的豪华气质和背景中模特身后悬挂着狮子图案的巨幅挂毯。

上图　卢西恩·弗洛伊德，《熟睡的女人》，1995年，蚀刻版画，75.6 cm×59.7 cm，私人藏品，版权属布里奇曼图片公司卢西恩·弗洛伊德档案

对页图　卢西恩·弗洛伊德，《狮子挂毯边熟睡》，1996 年，布面油画，228 cm×121 cm，私人藏品，版权属布里奇曼图片公司卢西恩·弗洛伊德档案

詹妮·摩根

上乘的肖像画远非只为了捕获人物与画作的相同点，画得惟妙惟肖并非就是上乘的肖像画，它要求画家更深入地探究。詹妮·摩根的肖像画以同时代的人物为创作对象，展示了他们多层面、丰富的个性，这些人物因为年轻，所以在不断成长和发展，而詹妮用画笔捕获了这些特点并用画技表现出来。她用不同的颜色层层渲染，并通过柔化、模糊外形的边缘等技法把人物的细节模糊化，有时候甚至只剩下一个幽灵般的形象。她交替使用以下技法：或在画作干后用砂纸打磨，或在画作湿润时候把它模糊化，或在某个区域用多层色釉上色。种种技法的使用使她的画作有深度。

此处我们看到的摩根画作《国王们与王后们》，是展示摩根用了合成镜头技法的一个典型例子，即摩根最开始在画布上用白色粉笔画出人物的轮廓，然后给人物的外形着色。在对页这幅完成的作品《连接》展示摩根将传统的肉色与令人产生幻觉般的釉色融合运用。

有时候摩根的肖像画是单一的，只画一个人，而且是偶像派的，如第235页的《黑色星星》。但摩根的人物画又通常是群体化的，展示人们以某种方式表达亲密关系，要么互相触摸，要么互相拥抱。我们不清楚人物之间的关系，但那无关紧要。摩根用磨砂、模糊边界、现实主义风格的釉彩等技法达到了渲染氛围的累积效应，而有时候还收到了意外的好效果。

上图 图中，我们看到摩根《国王们与王后们》的创作过程。在画不透明的涂色层之前，她先用白色粉笔画人物图像，再将图像转移到涂色的底子上。

对页图 詹妮·摩根，《连接》，2014年，布面油画，213.3 cm × 152.4 cm

库尔特·考波尔

库尔特·考波尔使用传统技法作画，他常从大众媒体中选择主题，因此他的作品非常有趣，融合了个人、公众、传统以及当代各种元素。在本书所展示的画作中，库尔特·考波尔画了他崇拜的专业冰球运动员鲍比·奥尔。他根据波士顿小报上的照片，用传统的人物画技法，细心地把鲍比·奥尔画出来。他保留了报纸照片中主人公非传统的面部表情，但是因为报纸上的是半身照，下半身被裁剪了。于是，画家画上了自己的双腿，然后用非常传统的方式，即用画网格的方式作画，再把它迁移到画布上，完成了与真人大小相同的鲍比·奥尔画作。除了有点神秘和空荡荡的背景外，这幅画看起来非常传统。库尔特用相同的技法还画了美国演员加里·格兰特以及其他公众人物。

库尔特认为这不是挪用他人成果，而是进一步阐释和拓展已有故事的一种方式。他崇拜安迪·沃霍尔，安迪擅长利用各种媒体上的各种人物画，这些人物画在大多数人眼中，是静态的、标准的，但他却把这些人物放到不确定的、动荡的环境中。这种不确定性能够让人们联想起其他的故事，迫使观众思考和面对自己在当今世界中的位置，把自己放在更宽广的当代文化中审视自我，个体的脆弱与渺小就暴露无遗。

尽管库尔特喜欢的画家——安格尔、荷尔拜因、大卫、提香、威罗尼、卡拉瓦乔等都以写实主义著称，并直接从生活中取材，画的人物都来自生活，但库尔特却喜欢根据照片进行创作，主要有下列两个原因：第一，用他所崇拜的公众人物来开始创作对他来说非常重要；第二，各种媒体充斥着我们的生活，他与媒体的交流必不可免。因此，创作伊始，用媒体上的人物照片为素材创作人物画是完全可以的。

右上图 报纸上鲍比·奥尔的照片为库尔特提供了素材。

右下图 在这幅习作中，我们看见库尔特用传统技法重新创作鲍比·奥尔，并加上了画家自己的腿，因为报纸上的照片裁剪了鲍比·奥尔的腿。注意观察画家用的网格，以便后面创作环节按比例放大画作。

对页图 库尔特·考波尔，《鲍比3号》，2007年，桦木板上油画，231.1 cm × 124.5 cm

奥德·纳德卢姆

奥德·纳德卢姆的作品描述几个世纪以来西方艺术界一直在循环往复探究的人本主义的宏大主题。他认真对待古希腊神话，并把希腊神话作为可以接受的主题。然而不像约翰·柯林这样的艺术家，奥德·纳德卢姆并不是通过追溯这些早期大师去寻找新的东西。他非常自信地用早期的绘画大师们的风格画出他认为是宇宙普遍的、穿越时空的真理与客观真实。那正是当代艺术界对双重否定的理解，因此他经常引起人们的争议，甚至是恶言谩骂。

在《盲人路过》这幅画中，我们看见一个雌雄同体的盲人走在他幻想的路上，邂逅了一对年轻男女。女子轻蔑地看着盲人，并且紧紧地抓住她的男人。女子可能想寻求男人的保护，或许是担忧男人，因为男子的目光正追寻着盲人。年轻的男子往前看着盲人的方向，男子的眼神里没有女子那样的蔑视，却有惊异和恐惧。男子紧紧地搂住女人。也许男子已经被女人驯服了？画作前景的包里装着什么东西，却成了画作叙事的关键信息。包里装的是食物吗？还是一个婴儿？这幅画与希腊神话中的提瑞西阿斯（希腊神话中的一位盲人先知）是否有关不得而知。在希腊神话中，因为提瑞西阿斯揭示了诸神的秘密而被诸神刺瞎了双眼，而更重的惩罚是把他变成了女人，做了七年的女人。画作中表达了很多与这个故事相关的叙事元素。该故事的寓意就是不要妄加评判他人，更不能透露他人的秘密。

上图 奥德·纳德卢姆，《盲人路过习作》，2011年，铅笔画，13.5 cm × 14.2 cm

对页图 奥德·纳德卢姆，《盲人路过》，2014年，亚麻布上油画，190 cm × 184 cm

米歇尔·道尔

米歇尔·道尔的作品侧重描绘人物，表达人物之间的亲密关系。她认为人与人之间的亲密关系是一种难以言传的、基于抚摸的交流。因此，她只画真实的夫妻和家庭，喜欢表现亲人之间真诚的亲密，而不是雇佣两个模特来表现。她用人们的身体和人与人之间的关系作为一种隐喻，表达人们之间互相依赖的密切关系。而这种密切关系大多是难以言表的，是直观的。

用米歇尔·道尔自己的话说："人们爱的力量、与他人联系的欲望在一个简单的抚摸中，在一个微弱的联系中，甚至在转瞬即逝的一刻都能找到或体现出来。我就想在看似平庸、平静的生活中找到灵感，找到令人欣赏的瞬间，并让这些时刻成为永远。与他人合作时，我会提出建议或者按照我的视角指导他们作为画画的出发点。但是在画作中总能将人与人之间独特的、珍贵的一

个个瞬间很自然地表达出来。"

　　她通常用非常饱和的色彩作画，而且她用开放式的纯灰色模拟浮雕画法。此例中，这幅图是用深红色作画，然后在画作表面用冷暖两种色调混合，加上不透明的肉色。她通过身体所有的裂缝、两双手的重叠、皮肤的褶皱等生动地表现了这对夫妇的身体形态。

对页图　道尔所用的独具匠心的底层色是深色、饱和的红色，有各种细微的明度变化。

上图　米歇尔·道尔，《一对夫妻》，2015年，布面油画，35.6 cm×45.7 cm

尼可拉·维纳托

尼可拉·维纳托综合运用传统技法和现代技术进行创作，如三维建模程序。绘画是否能用照片？维纳托对现代技术有什么要求？这两个问题一对比，前者就显得太苍白了。维纳托超越了20世纪是否用技术这个争论，他对电脑的应用并没有改变作画的方法，而是拓展了他作品的领域与成就，也展示了他对绘画过程的娴熟掌控。

用维纳托自己的话说："令我印象深刻的是用电脑技术这种新方式来创造作品与15世纪的透视法有明显的异曲同工之处。我个人认为利用现代技术，也许能重新延续并创新文艺复兴时期大师们的技法，使之提升到一个崭新的复杂程度。"

如果其他任何人那样说都会被认为是在虚张声势，但这的确是维纳托自己所言。他师从弗拉·特伦齐奥，弗拉·特伦齐奥是意大利洛尼戈方济会修道院的画家，受到古典技法训练。维纳托从弗拉·特伦齐奥那学习了古典主义绘画，他本身的绘画透视技术就超级震撼与强大，再加上三维建模技术的应用，使他的绘画与雕塑都获得了令世人惊叹的辉煌成就。

《赫斯提》这项巨大的绘画工程是维纳托在2014年专门为意大利利索内博物馆创作的。该项目的灵感来自意大利著名导演、诗人、作家——皮埃尔·保罗·帕索里尼的惨死，皮埃尔·保罗·帕索里尼很可能是黑手党杀害的。在这个绘画工程中，他把皮埃尔·保罗·帕索里尼的死亡描述为在奥斯蒂亚沙滩上自杀。画家把这幅气势恢宏的巨作设计成像文艺复兴时期祭坛的装饰品，描绘皮埃尔·保罗·帕索里尼的身体从今生穿越地狱，然后再回到了他的童年时代。而且博物馆装饰时还专门配上了一个真人大小的帕索里尼雕塑，从房子中间倒挂下来，另外还有六个人物雕塑以及壁画大小的画作，共同组成了这幅巨作。

此处我们看到了维纳托关于这幅展品中心画法及布局的观念，看到这幅气势恢宏的巨作从缩略图到三维雕塑般的打底，再到最后的成品。作品融合了米开朗琪罗和（意）蒂耶波洛的技法，让人回想起一幅巨大的希腊房顶雕塑装饰带，其中有战争场景中常见的身材魁梧、肌肉发达的各个人物。这幅巨作从外形、构图、韵律、整体设计等各个方面看都是古典主义的经典之作。

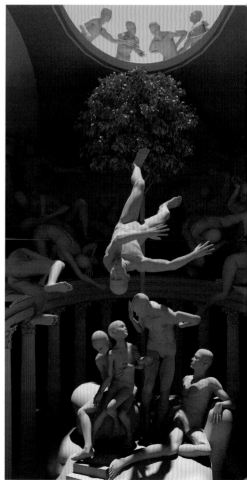

右上图 尼可拉·维纳托，《赫斯提（草图）》，2014年，石墨画，21.6 cm × 12.7 cm

右下图 利用三维建模软件，维纳托画出缩略图的外形、构图，然后把它转换成数字的、雕塑般的浮雕。

对页图 尼可拉·维纳托，《赫斯提》，2014 年，乙烯基和亚麻布上蛋彩画，284.5 cm × 167.6 cm

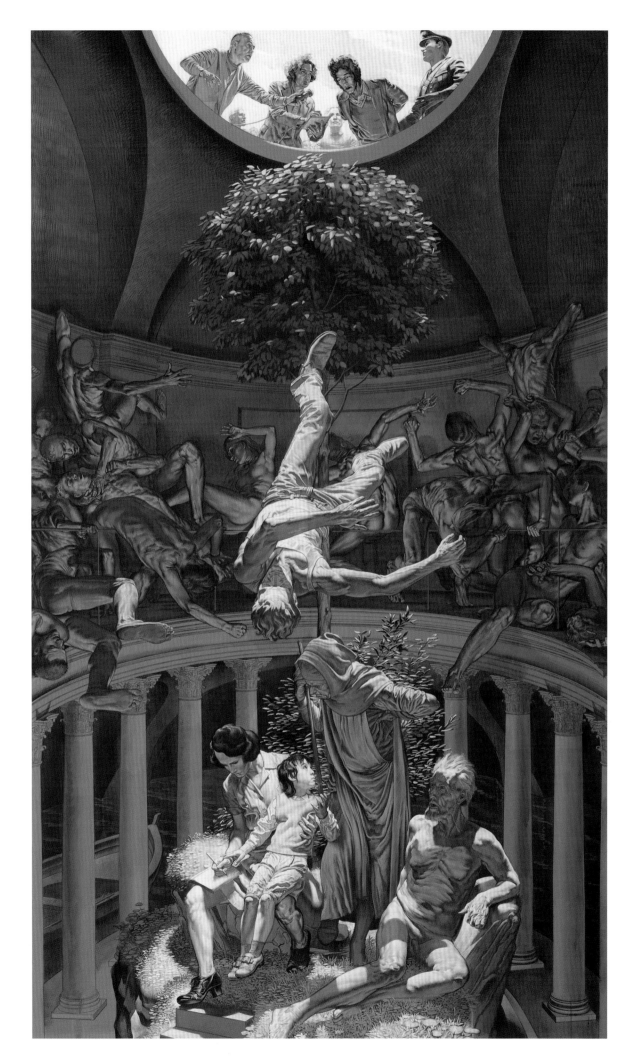

罗伯特·泽勒

　　我参观大都会艺术博物馆时，被那儿展出的庞贝古城的壁画碎片深深地吸引住了，而且深受启发，从中获得了大量创作的灵感。但因为石灰岩太重，无法在我的画室中用于创作。因此，我在画室中用破损的纸张和帆布创作，试图达到壁画碎片化的效果。为了避免对历史上类似作品的简单模仿，我查阅了更早时期艺术家的类似创作，寻找表现我自己的叙事风格和美学价值观影响的方式。这些在这幅作品中有所体现。我的一个模特告诉了我，她为什么离开了童年生活的乡村小镇所属小教堂的故事。我深受触动，因此创作了一幅作品描绘她的故事。我画了一幅夜景图，场景设置为乡村小镇。我想把她设置为画作的中心，同时还表现离开乡村对人物生活信念的影响。因此，作品中把人物置于画面的前面，她的半身像是画作的中心，周边的环境是她所生活的乡村小镇。

　　我把一张硕大的纸的碎片和板子的碎片黏合在一起，在上面创作了《离开乡村》这幅画。先用铅笔和木炭细心画了这个素描作品，见左上图；然后再用柔和的紫色和蓝色做上色稿，见右上图。在最后的完整稿中，我把这两者结合起来，以达到融合哥特式画风和古典式画风的感觉。人物的半身像周围有装饰性的、象征性的黑莓和荆棘树枝。她的脸是一个大致的轮廓，看起来很悲伤，她既没有看着身后的老教堂，也不直接对视观众，而是沉浸在自己的想法中，她也许在想着过去、现在或将来。

上左图　罗伯特·泽勒，《离开乡村》（素描），2014年，铅笔与木炭画，61 cm×48.3 cm

上右图　罗伯特·泽勒，《离开乡村》（上色稿），2014年，亚麻布上油画，40.6 cm×30.5 cm

对页图　罗伯特·泽勒，《离开乡村》，2014—2015年，各种碎纸上丙烯酸与油画，106.7 cm×76.2 cm

帕特里夏·沃特伍德

　　帕特里夏·沃特伍德此处给我们展示了她创作过程的三个步骤——先用黑色和白色的粉笔画出有色调的素描，然后是上色的习作，最后才是完成的作品。她的好多幅图和油画都用此法，就不一一在此展示。这幅画作表现的是潘多拉把所有邪恶的精灵释放到了这个世界上（画家用一个工业化城市的海滨来表现这个世界）。画作的迷人之处在于画家在每一步骤中表现了模特的进展与变化。画家并没有严格沿用最初的素描继续创作，而是把潘多拉的姿势做出改变，下面我们看看画家自己如何阐述创造过程。

　　"我把所有人物画创作成油画，但我在几乎所有的项目中都把素描、习作当作是绘画创作过程中的一个部分。我把素描当作是操练，而把素描进一步发展与完善的过程作为发现新思路、新想法的一种方式。几乎我画的所有人物都来自真实生活。但有时我也会以想象力和回忆，或者头脑中的构思继续往下创作。偶尔我也会以我拍摄的或收集的照片为参照物，开展进一步的创作。但我最主要的创作方法还是观察模特，与模特合作，以创造我想要的外形。对我来说，创造人物画的过程就是创造一个有意识的形体，因此，我会依据所看到的、体验过的，在纸上或者画布上用雕塑般的外形表达出来。我并不太喜欢凭空创造出一个形象，或者依据照片创作人物画。

　　我更喜欢投入直接观察的过程，并与周边环境互动，与我所画的鲜活人物进行交流。我在画室里先依据模特画素描，然后将这幅素描进一步发展、画成油画，然后在画作最后的细节装饰、润色环节再把模特请回画室。因此素描就成为非常灵活的、重要的环节，也是我后续创作非常有价值的源泉。"

右上图　帕特里夏·沃特伍德，《潘多拉素描》，2010年，石墨和粉笔画，33 cm×27.9 cm

右下图　帕特里夏·沃特伍德，《潘多拉缩略图》，2010年，纸上油画，20.3 cm×15.2 cm

对页图　帕特里夏·沃特伍德，《潘多拉》，2011年，亚麻布上油画，76.2 cm×66 cm

尼尔森·善克斯

尼尔森·善克斯被人们当作艺术偶像所崇拜，人们称他是20世纪最有名、最重要的肖像画家。他的现实主义人体画家的血统堪称完美。作为一个年轻的艺术家，他是艺术学生联盟中埃德温·迪金森的班长，另外，他个人还师从各个名家学习绘画，如纽约著名现实主义画家约翰·科赫，五彩画家亨利·亨舍尔和佛罗伦萨著名肖像画家彼得罗·安尼哥尼。

作为肖像画家，善克斯的艺术生涯获得了巨大成功，他为很多名人和上流社会成员画肖像画，获得了大量佣金，如威廉·杰斐逊·克林顿、戴安娜王妃、教皇约翰·保罗二世等。

在2002年，善克斯与妻子李奥娜一起创建了费城启迪画室（也称当代现实主义艺术家学校），为现实主义绘画学习提供专用场地。在这个画室，艺术家们能够根据善克斯对亨舍尔色彩系统的独到理解来学习现实主义绘画。该校培养了一些非常有名的画家。最值得佩服的是善克斯本人每天坚持作画。2013年，我去格拉莫西公园中的善克斯画室拜望了他（他当时有两个画室，一个在纽约，一个在费城巴克斯郡）。在他画室里目睹了到处都是成堆的画布，纯正的味道把人们带回到以前的绘画时代。善克斯的画室实践证明了如果人们想成为最好的画家、保持事业的顶尖地位，那么就必须坚持每天创作。

有人说善克斯综合了彼得罗·安尼哥尼的素描技巧与亨利·亨舍尔的色彩运用技法。因为善克斯跟随这两个画家学习，出色的素描技巧和鲜艳的色彩运用自然都成了他画作的重要部分。在他人生生涯的最后几个月，他雄心勃勃地开始了一系列真人大小的肚皮舞者系列画作，在巴克斯郡画室中看着舞者本人作画。他事先不画素描，直接用油画创作，从总体到局部细节，整个作品一气呵成。

如图所示，我们看到善克斯在最开始绘画时，给模特左侧用冷光，右侧用暖光，从一开始就在光线主体和阴影中加强饱和色彩。然后一边画人物一边细化，同时

使模特身上的冷暖光源保持平衡与协调，直到最后细节的润色与局部的修饰，见对页图。

上图 尼尔森·善克斯，《肚皮舞者 II 》（绘画伊始的细节），2015年

对页图 尼尔森·善克斯，《肚皮舞者 II 》，2015年，布面油画，205.7 cm × 129.5 cm

史蒂文·厄塞欧

史蒂文·厄塞欧在他的大规模画作中，即使不用上千层至少也要用上百层的油画颜料。他一开始很简单，首先布局几何结构，然后开始发展画作。他先薄薄地、松散地画出暗部区域，达到满意后，再用大规模的、松散的笔触和非常明亮的颜料草拟中心人物，此阶段一直不关注细节、不加细节，而是按雕塑方法，用一层层厚薄相间的颜料草拟人物身体的几大体块。

史蒂文·厄塞欧在画布上混合颜料并调色，他将很多颜料调混，一遍又一遍地调。他通常用一个非常大的扇形笔，先用纯白色画出某些需要突出的部位，如一只手臂、一条腿或者脸（当然在作画伊始没有哪个部位是珍贵的）。如果你在场看他画，会觉得这些部位看起来太亮了。然后他将镉红、赭黄、赭褐混合，在白色的条带上松散地混合，这样效果就出来了。下一步，他可能用镉绿，从冷半色调继续画。实质上，他是在创造第三色。他不在调色板上仔细调色，而是看似鲁莽地、不顾一切地直接在画布上调色。但是没有什么比这个更能证明实践出真知了。他看似鲁莽的调色法可能会破坏掉画布上漂亮的东西，但他有自己的调色系统和技法，而且很奏效。他减轻了白色的亮度和层层镉的强度，把它们调和成了一个统一的和谐整体，并有多种破碎色、复色和肌理。待画布变干后，他采用出油措施（用绘画媒介擦这个区域），然后一切又从头开始。

尽管史蒂文·厄塞欧创新了绘画颜料的运用，但他作画的程序还是非常传统，即从整体到局部，从平面二维的再到更加圆润的、立体的表面形态。但是他在创作中的确融入了自己特殊的个性和独到的创意。因为多个区域破碎色、复色的运用，所以他创造的人物看起来都有一种不朽的光辉，这非常罕见，而且最好由赏画者目睹。

右上图 厄塞欧绘画伊始，先依据几何学原理画出构图的网格。

右下图 然后他草拟人物，首先塑造人体主要的几个大的体块和外形。

对页图 史蒂文·厄塞欧，《婚礼前新娘的准备》，2015年，布面油画，172.7 cm×172.7 cm，版权属史蒂文·厄塞欧，感谢纽约论坛画廊提供

玛丽亚·克莱恩

玛丽亚·克莱恩以她个人非常独特的方式运用了宗教和灵魂肖像学，她的绘画主题和作品灵感通常来自希腊古典主义雕塑。她好像沿用了公元前490—450年厚重的外形和简单的风格。玛丽亚的作品体现她融合了对精神领域与现实领域的理解。为了达到这个效果，她常用的一个技法就是象征性用光，作品中光线看起来不仅是来自现实世界的物理光源，还像是来自精神世界的光源。

玛丽亚是一个优秀的画家，她通常以自己为主角开始作画，要么照着镜子画自己，要么以自己某种姿势的照片来作画。下一步，她就超越自己，超越绘画的参照物，创造一个超自然领域的角色。她的作品都不表现真实人物，而是表现灵魂人物，本质上是萨满教式的画作。她的画作里通常有与传统的西方基督教的肖像学相关的服饰或环境，如圆顶的大教堂，或者跪着祈祷的圣人出现在她的绘画场景中，而且她作品的典型特征就是通常会有大量打褶的帷幔，但是她作品体现的主题与神学是迥然不同的。她笔下的人物更像是古典主义的精灵，在精神上有强大无比的力量，同时在个性上充满人性，仿佛让人们看到了希腊神话中众女神之间时而同盟、时而敌对的复杂关系。

这儿呈现的是玛丽亚所创作的两幅画，这是独特、互相关联却名称各异的两件艺术品。画家先完成这幅素描，然后画出那幅油画。在这两幅作品中，人物的头部、双手的姿势和帷幔以及光源都引人注目，而且对观众来说，两幅作品中人物的头部都貌似是模糊的，而画中主角却完全沉浸在她自己的精神世界里。

对页图 玛丽亚·克莱恩，《起来》，2015年，亚麻布上油画，203.2 cm×137.2 cm

上图 玛丽亚·克莱恩，《不能保守秘密的人》，2015年，纸上铅笔与木炭画，83.5 cm×66 cm

克里斯汀·约翰逊

克里斯汀·约翰逊既挖掘并继承了现代主义和前现代主义的艺术传统，又探索了自己独特的创作过程和技法。因此，他对人物画的设计非常具有独创性，而且技法也相当成熟。他沿用了日本江户时代和明治早期流行的平整空间和形状，但是他对人体画作的理解却依然沿袭西方绘画传统。在他的创作中，虽然可以看见伟大艺术家如埃贡·席勒、古斯塔夫·克里姆特和象征主义画家如奥迪隆·雷东的影响，但是他对人物、解剖、空间等概念都用自己独特的语言来表达。从美学角度看，约翰逊的色彩是典型的"禅宗灰色"，让人想起贾斯培·琼斯的灰色蜡画。

在这儿，我们看到他的两幅作品，一幅印刻版画和一幅大型丙烯画。画中人物都处在一个非常安静的私密空间，同时，从设计上来看却都是非常正式的设计。人们仿佛感觉到约翰逊用笔下的人物表达沉思，以及思考空间和设计这两个问题。

上图 克里斯汀·约翰逊，《十二幅简易画作，1号》，2010年，印刻版画，40.6 cm×30.5 cm

对页图 克里斯汀·约翰逊，《无题》，2013年，帆布上丙烯酸、墨水和石墨画，152.4 cm×121.9 cm

胡里奥·雷耶斯

　　胡里奥·雷耶斯以高度象征的手法来表达人物，以传递关于个人空间和意义的思想。他作品的突出特点是捕获人们在静静内省的时刻。他不喜欢宏大的英雄叙事或者画勇士，而喜欢描绘特殊情境下的普通人物。他的素描和油画里都有大量的超现实主义、寓言、象征主义等元素。他还崇拜安德鲁·怀斯作品中人类与环境的联系这一主题。

　　用胡里奥自己的话说："一天早晨，我发现这只乌鸦停在我的家门口。我想可能是一只老鹰袭击了它，乌鸦受伤了就从树上掉下来，掉到我的院子里。我觉得这只乌鸦拥有让人惊艳的、绝妙的美！乌鸦体形硕大，非常有力量，它的爪子就像黑色的盔甲，羽毛就像水面浮油闪闪

发光。我真的被它深深地迷住了。人们很难有机会这么近距离地面对如此壮丽的事物，这不得不让人惊叹。"

　　这两幅作品就是画家把看见乌鸦的那次经历做了不同的处理。略带神秘的素描用轻微的笔触画了一张蒙着面纱的脸。而油画中则把人物的脸全部擦掉，把画作的聚焦点和光线放在了人物的两个乳房和这只乌鸦上。这幅油画的主题是性与死亡？性与生命？抑或是两者皆有呢？

　　用胡里奥自己的话说："我经常看到有缺陷的人

们所具有的英雄主义，有缺陷的人也能创造出伟大的人生。他们默默地奋斗，在这个艰难世道中尽自己最大努力去探寻人生意义。"

对页图　胡里奥·雷耶斯，《黑色面纱》，2012年，纸上炭笔画，88.9 cm×73.6 cm

上图　胡里奥·雷耶斯，《迷》，2014年，铝合金板上油画，88.9 cm×73.6 cm

阿丽莎·蒙克斯

阿丽莎·蒙克斯在创作进程中会把人物拆散开，进行自我解构，直到接近抽象的边缘。她用传统材料，将油画颜料用于帆布上，接着用传统绘画方法以达到效果，而且达到的是当代的效果。她通过让意象逼近断裂点、破碎点，直到具象与抽象画相交的边缘，使肌理和色彩达到极端的效果。在第290—291页的画作《同化》中，她通过厚重的油画笔触与细微色彩关系的推与拉，

以达到模仿肉体、头发、树叶、树枝和天空的效果。从本质上展示了可感知的整体效果，用各种色彩表达了情感。她的作品就是一种感性的现实主义，像酒神似的，而不像阿波罗神。

从绘画技法上来看，阿丽莎的作品主要靠透明与不透明的颜料层层叠加达到效果。她最开始用炭笔随意勾勒素描，然后运用暖色调上一层平整的透明底色，再擦

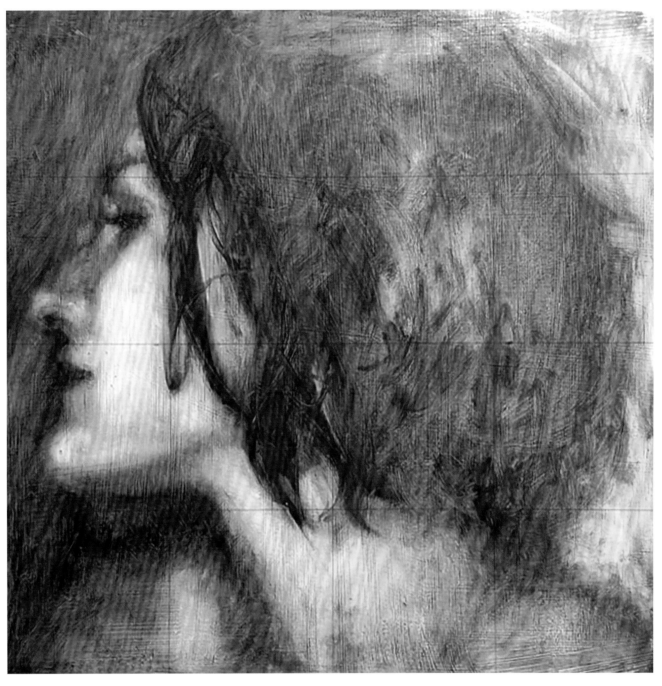

出光亮的地方，直到人物形象"出现"。此时她不用硬
的边缘，也不画任何细节。

对页图 阿丽莎·蒙克斯，《同化的习作》，2015年，炭笔画，
41.3 cm×57.2 cm

上图 阿丽莎·蒙克斯，《同化的小习作》，2016年，板上油画，
25.4 cm×25.4 cm

在第二个环节，如上图所示，阿丽莎开始塑造空间、体积、肌理。绘画时，尽可能选择最准确的色彩，让笔触之间有微妙的过渡，但是仍然不太关注细节。在画最后一层时，她开始关注画细节，用透明和不透明的色彩上釉，以增强色彩的表现力。她想从作品中拉出什么东西来，直到这个东西清晰呈现。她把该过程描述为让作品与画家"对话"，然后让作品顺势往下发展。

上图　阿丽莎·蒙克斯，《同化小习作的完成》，2016年，板上油画，25.4 cm×25.4 cm

右图　阿丽莎·蒙克斯，《同化》，2016年，亚麻布上油画，142.2 cm×142.2 cm

弗兰克·弗雷泽塔

弗兰克·弗雷泽塔被公认为是历史上最有影响力、最擅长魔幻题材绘画的画家。他最有名的人物刻画之一——《野蛮人柯南》是他为罗伯特·欧文·霍华德的系列奇幻书籍所作的插画。本书中这幅图用于制作奇幻小说系列中《篡权者柯南》的封面。他对后面几代插图画家和艺术家（包括本书作者）的影响简直难以估量。这儿我们看到他的一幅水彩画习作、一幅水粉画习作和一幅完成的油画作品。画家对细节的处理，直到最后完成的作品，简直令人震惊！但是画家作画的基本概念在每一个环节都很明显。相对柯南来说，蛇的位置在第二幅图中换成了对角线。整个创作过程中还有很多步骤，但这些就是现在我们能够看到的，如今存于弗兰克·弗雷泽塔美术博物馆的档案中，感谢弗兰克·弗雷泽塔美术博物馆的慷慨分享。

很少有当代艺术家能够或敢于像弗雷泽塔那样，在科幻小说的奇幻世界之外，具有如此的浓厚兴趣和热情去挖掘与探究巴洛克艺术风格。就像我们在第一章所说的那样，有趣的是人们能够接受某些模式用于插画，但用于美术却不被接受。

根据弗兰克的儿子小弗兰克·弗雷泽塔说，在24小时之内，从草图到一幅完整作品的创作对老弗兰克来说简直是家常便饭。他通常在30天之内必须要画出一件作品。由于繁重的工作量，他通常会在月底开始画画，然后火速完成，将作品按时交给出版商。如果这幅作品被退回来，就把它放在画架上，认真思考、评估，思考可以在哪些方面进一步修改、提升。必要时，他也会基于自己的标准重新作画。这个过程非常累，但是，弗雷泽塔觉得受益匪浅，当然他得到的回报使他的技法得以不断提升，而且他也为此而骄傲。他通常的做法是坐下来，泡杯咖啡，打开电视，一边看棒球比赛，一边开始作画。通常几个小时之后或者在第二天早晨就有一幅全新的画作出现在他的画架上，覆盖了之前的作品。

上左图　弗兰克·弗雷泽塔，《篡权者柯南》，1967年，水彩画，25.4 cm×20.3 cm，感谢费城弗兰克·弗雷泽塔美术博物馆提供
在这个环节，柯南与这条蟒蛇是上下关系，光线在前景中间。

上右图　弗兰克·弗雷泽塔，《篡权者柯南》，1967年，水粉画，25.4 cm×20.3 cm，感谢费城弗兰克·弗雷泽塔美术博物馆提供
此图中，我们看到，人物与蛇之间对角线的变换，背景变为暗色，光线照在人物上，蟒蛇的细节也表现出来了。

对页图　弗兰克·弗雷泽塔，《篡权者柯南》，1967年，布面油画，58.4 cm×43.2 cm，感谢费城弗兰克·弗雷泽塔美术博物馆提供

亚当·米勒

亚当·米勒的作品融合了神话、生态学和人文主义。同时，他还受到文艺复兴后期矫饰主义、巴洛克绘画风格和托马斯·哈特·本顿的影响。米勒作品描绘的故事主要沿袭希腊风格，采用多神教的途径处理当代民间传说，同时他还致力于人文主义和反独裁主义。米勒质疑我们现代的进步以及各种科技带来的变化，探索人生如何寻找意义。米勒用高超、惊人的素描和油画技巧，创造了规模宏大、多个人物的作品，描绘现代文明与文化所面临的各种困境，如与大自然的矛盾、地球上的纷争等。

米勒的绘画技法融合了传统技法与当代技法。他绘画最开始总要画很小的缩略草图。接着，他让模特穿上各种服装，摆出各种期望的姿势，他给模特拍照，然后用Photoshop这个图片处理软件建模、汇集图片、构建场景。接下来，他会把整个场景仔细画成素描，然后是小范围的上色试稿。下一步，他开始使用灰色模拟浮雕画法，用褐色和白色的颜料画单色底层色，单色画作品完成后，他再层层上色。

像意大利文艺复兴时期的画家一样，米勒的想象、视野和理念驱动他对作品构思的选择，而他的理念恰好是人本主义。本书中引用他的两幅作品《阿波罗与达芙妮》（第77页）、《玫瑰为什么开得这样红》，来自他的《阿卡狄亚（田园牧歌式自由自在的乐园）的黎明》系列作品。在《玫瑰为什么开得这样红》中，米勒以当代视角颠覆了一个传统的故事——天使迈克尔打败了撒旦。在米勒的作品中，他用一个猎人代替了迈克尔、一个雌性的萨蒂尔代替了恶魔。这个所谓的"野人"将

受到进步的残暴虐待。但是当我们从作品中人物周边看看，就会发现作品的场景已不再是乐园。我们看到的是被所谓现代文明破坏的萧瑟凄凉的场景。我们看到，原生态自然界遭到了所谓文明世界的野蛮破坏。这幅作品是对传统的宗教叙事和作品主题的颠覆与革新。看完画作后，我们会忍不住站在这个女子的立场，支持她以及她所代表的一切——我们所失去的广阔的、原生态的大自然界，启蒙运动之前、工业革命之前和技术革命之前的时代。

上左图　这幅上色试稿与最后定稿一样，用透明的焦茶色画底色。

上右图　图中，我们看到米勒刚开始给单色底层色上色。

对页图　亚当·米勒，《玫瑰为什么开得这样红》，布面油画，243.8 cm × 152.4 cm

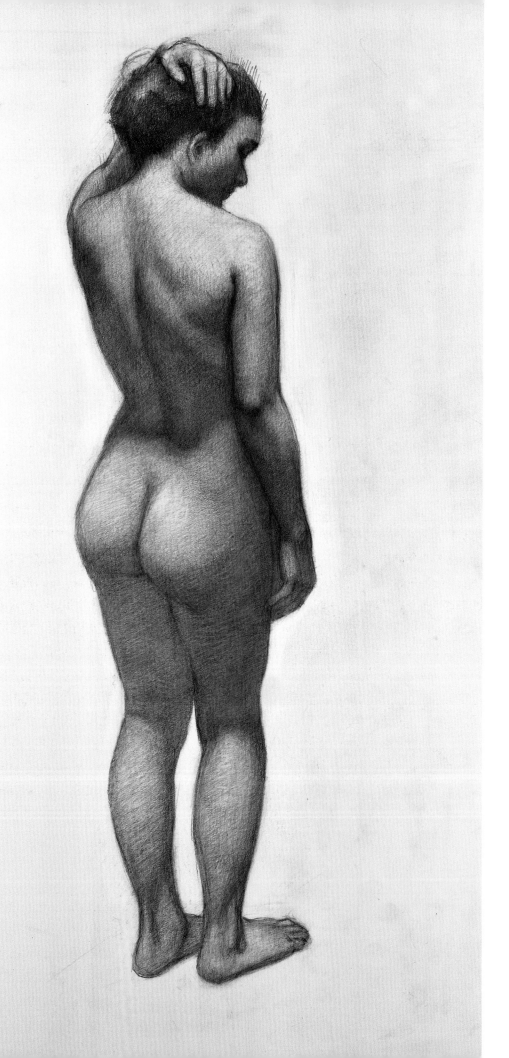

后 记

20年前我在波士顿美术学院教学时，偶然听见一个同事罗恩·里奇告诉另外一个同事说："对于任何画家来说，传统的素描技巧，既是基础的，又是高深的。"这句评论虽然听似简单，但却是非常深刻的真理。在开始写本书后记时，我自然又想到了这句话。我认为尽管人物绘画中传统的结构、空间布局等对人物的表现、外形塑造等非常重要，但是对画家来说最重要的却是对"高深"的理解与构思、如何让画作具备诗意般的潜力。

在本书中，罗伯特用如此简洁、明晰的语言介绍了人体画的所有重要技巧——观察视角、创作过程、空间布局，把人体作为几何结构来理解复杂的人体骨骼、光与影的逻辑与运用等，比意大利文艺复兴时期更能使画家对人体画有更加清晰的理解！同时，本书各个部分的内容不是静态的简单呈现，而是动态的体验，能促进读者不断思考、拓展创意、产生创作的冲动。当读者在阅读这本著作时，就像是在现实的生活中一样体验其中的内容，而不是被动地只接受来自权威的观点。

任何对西方艺术有粗略了解的人都知道视觉艺术不仅仅通过视角、色调和氛围一致的形象来表达。为了支持新的视觉范式，传统绘画的最基本原理，从19世纪末已经进行改变，也不必精确反映现代主义之前的艺术形式，而应体现诗意的、叙事的潜力。

在2012年，我和朋友刘迪克参观了纽约现代艺术博物馆，去欣赏威廉·德·库宁（译者注：荷兰籍美国画家，抽象表现主义的灵魂人物之一，新行动画派的大师之一）的画展后，我更加坚信艺术应该更多用于表达诗意，用于叙事。在这之前，我并不十分推崇德·库宁，我去看这个画展是为了与另外一位重量级画家会面。但看了德·库宁的画展后，我完全改变了对他的看法，从此以后对他推崇备至。画展中我印象最深刻的一幅画作名叫《女人3号》。迪克和我都一直认为，德·库宁对人物的结构和空间布局简直错综复杂，然而他的人体结构和空间动感高度逼真，令人折服。他的笔触纵横交错，色彩肆意挥洒，没有明晰的界限和秩序，创造了人物形象与背景融合混杂的空间。观者顺着人物下肢的垂直平面到向后下方倾斜的膝盖，再用横扫过的颜料表现身体躯干，再到令人眩晕的朝后方向运动的有一定倾斜度的胸腔平面，再到头部，而头部以夸张的视角往后靠。人物从其右侧肩膀天窗似的平面和左侧模糊的笔触中突现。整个画作都保持了体积、空间、平面之间的张力。德·库宁的画作，第一眼看起来可能显得杂乱无章，甚至过于随意。他往往把姿势和材料作为画作的前景，在

对页图　罗伯特·泽勒，《莉莉》，2011年，铅笔画，60.9 cm × 45.7 cm

作品中有很多的标记，这些标记体现了画作的二元平面性。但是传统的结构、体积、空间、色彩都各自体现了在画作中的重要作用。观众能够体验出这些元素的存在与重要性，而不是死板地存在于作品中。这些元素构成了这个女子，女子不仅仅占据了画作的空间，而且占据了观众的空间。德·库宁的画作中，他坚持沿用了评论家克莱门特·格林伯格一直坚持的平整性和物质性，画作中的一些正式要素从生理和心理两个角度都增加了作品丰富的内涵，更不用说还增加了叙事的视域，这些效果仅靠空间模式是难以达成的。

德·库宁的《女人》系列画作既简约又快乐，既野蛮又美丽，既后退又激进，既深刻又愚蠢。这些画作激起了那个时代（20世纪50年代）人们对美学的争论，却又愉悦地平息了争论。德·库宁所受到的传统艺术训练和他谙熟的传统艺术知识使他的作品能够突破传统、如此大胆创新。

对德·库宁的《女人3号》赞美良久后，迪克对我说："当今时代极少有人再这样讨论画作。"这也许是真的。如今很少有赏画者，不管是专业还是业余的赏画者，很少能够考虑如何用传统绘画方式来表达画作诗意化的内容。英雄所见略同，迪克的评论突出了我认为罗伯特这本书最珍贵之处在于：这本书不仅仅承载了优秀绘画手册的传统，从阿尔布雷希特·丢勒到哈罗德·斯皮德；不仅仅能帮助画家创作出极其高雅、细腻的人物形象；也不仅仅因为像老师常说的一个画家要想学会创作，首先必须学会传统绘画，而是因为不管画家以什么方式运用这些传统技法，只要运用恰当，就能够创造出丰富的视觉语言，创作出成功的人体画作，能够唤起人们的情感，而且极具说服力。罗伯特这本书保证了这种视觉的诗情画意会一直保留在我们的意识中，而且是非常重要的组成部分。

库尔特·考波尔
纽约城市大学女王学院油画专业副教授

精选参考书目

有关人体绘画的图书汗牛充栋，无法在此逐一列举。下列图书是我在教学中经过精心选择后向学生推荐的参考书目。

人体绘画教学类书目

Loomis, Andrew. Figure Drawing for All It's Worth. London: Titan Publishing, 2011.

这本书自1943年首次问世以来，一直荣居人体绘画图书的榜首。但是该书目标受众主要是针对从事广告业的读者，而不是美术领域。

Ryder, Anthony. The Artist's Complete Guide to Figure Drawing. New York: Watson-Guptill, 2000.

这本指南提供了依据活生生的模特作画的详细解说。

Speed, Harold. The Practice and Science of Drawing. Mineola, New York: Dover Publications, 1972.

尽管该书部分章节高度浓缩，但斯皮德为人体素描的各种策略提供了非常实用的指南。

Vanderpoel, John H. The Human Figure. Mineola, New York: Dover Publications, 1958.

该书除了详细的文本描述，还包括众多非常迷人的、有品位的人像图。

解剖与构造类书目

Bammes, Gottfried. Die Gestalt des Menschen. Ravensburg, Germany: Ravensburger Buchverlag, 1995.

该书用德语撰写，巴莫斯用大量示意图详细解析人体结构。

Bammes, Gottfried. Sehen und Verstehen. Ravensburg, Germany: Ravensburger Buchverlag, 1992.

该书用德语撰写，其特色是包含了大量巴莫斯在课堂上的黑板素描以及在他指导下学生的课堂作品。对人体画教师来说，这本书是特别有用的参考书。

Bridgman, George B. Bridgman's Complete Guide to Drawing from Life. New York: Sterling, 2009.

一本非常漂亮、高度程式化、以结构化方式画人体的书。

Bridgman, George B. Constructive Anatomy. New York: Sterling, 1973.

该书1920年首次出版，是20世纪必备的解剖学指南，其中的插图非常精美，为供学生模仿的极佳学习工具。

Fagin, Gary. The Artist's Complete Guide to Facial Expression, 2nd edition. New York: Watson-Guptill, 2008.

该书是理解人体面部工作机制的一流图书。像人体其他部位一样，为了准确地画面部，我们必须理解面部皮肤下面的肌肉和结构。

Goldfinger, Eliot. Human Anatomy for Artists. New York: Oxford University Press, 1991.

该书信息丰富、完整，提供了从人体骨架到肌肉，再到实际模特的示意图。

Osti, Roberto. Basic Human Anatomy. New York: The Monacelli Press, 2016.

奥斯蒂也是一位出色的结构解剖学专家，和巴莫斯相比，他的优势在于该书是英文版。他书中的草绘系统与我的观点不谋而合，我俩的区别在于表层造型的不同。

美学与艺术实践类书目

Bayles, David and Ted Orland. Art and Fear. Eugene, Oregon: Image Continuum Press, 2001.

该书内容是关于从艺术学校毕业后如何持续从事艺术创作。从事艺术行业不易，该书提供了具体的对策和建议。

Clark, Kenneth. The Nude. New York: Doubleday, 1972.

该书内容是关于人体艺术史。如果你对我书中蜻蜓点水的艺术史感兴趣，想进一步深入了解艺术史，该书是不二选择。

Leonardo da Vinci. A Treatise on Painting. Amherst, New York: Prometheus Books, 2002.

该书是由达·芬奇的学生编撰，是达·芬奇关于绘画教学的论文集。

Saunders, Frances Stonor. The Cultural Cold War. New York: The New Press, 2013.

该书非常有趣，描述了20世纪中将现实主义绘画扫荡出艺术市场长达50年之久的主要影响因素。

插图注解

史蒂文·厄塞欧
Steven Assael
94, 112, 113, 131,
173, 184, 185, 211,
280, 281

克雷格·班霍泽
Craig Banholzer
134, 194, 195

科琳·巴莉
Colleen Barry
130–131, 155, 171

博·巴特利特
Bo Bartlett
14–15

大卫·贝尔
David Bell
186, 187

乔治·贝洛斯
George Bellows
64

肯特·贝洛斯
Kent Bellows
176–177

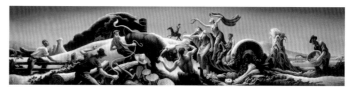

托马斯·哈特·本顿
Thomas Hart Benton
66–67

坎蒂丝·博汉农
Candice Bohannon
217

弗朗索瓦·布歇
François Boucher
44–45

乔治·伯里曼
George Bridgman
93

老彼得·勃鲁盖尔
Pieter Brueghel the Elder
28

诺亚·布奇纳
Noah Buchanan
86–87, 92, 250, 251

米开朗琪罗
Michelangelo
Buonarroti
32, 33, 88

雪莉·坎茜
Sherry Camhy
178–179

卡拉瓦乔
Caravaggio
36–37

艾丽·查宾
Aleah Chapin
254, 255, 256–257

居斯塔夫·库尔贝
Gustave Courbet
53

老卢卡斯·克拉纳赫
Lucas Cranach
the Elder
27

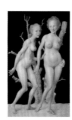

约翰·柯林
John Currin
260, 261

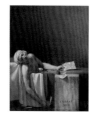

雅克-路易·大卫
Jacques-Louis David
48

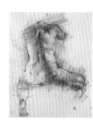

乔治·道奈
George Dawnay
153

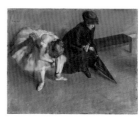

埃德加·德加
Edgar Degas
56

欧仁·德拉克洛瓦
Eugène Delacroix
50–51

埃德温·迪金森
Edwin Dickinson
69

卡尔·多布斯基
Carl Dobsky
172–173

米歇尔·道尔
Michele Doll
270, 271

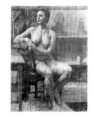

霍利斯·邓拉普
Hollis Dunlap
125

阿尔布雷希特·丢勒
Albrecht Dürer
98

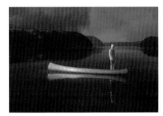

兰德尔·艾克森
Randall Exon
76

艾瑞克·费舍尔
Eric Fischl
72, 73

佐伊·弗兰克
Zoey Frank
122, 156, 157

弗兰克·弗雷泽塔
Frank Frazetta
292, 293

卢西恩·弗洛伊德
Lucian Freud
262, 263

迈克尔·佛斯科
Michael Fusco
200–201

安·盖尔
Ann Gale
244, 245

大卫·格卢克
David Gluck
154

苏珊·豪普特曼
Susan Hauptman
216

小汉斯·荷尔拜因
Hans Holbein the
Younger
29

爱德华·霍帕
Edward Hopper
67, 68

沙宾·霍华德
Sabin Howard
95, 99, 103, 159

让·奥古斯特·多米尼克·安格尔
Jean-Auguste-
Dominique Ingres
47

克里斯汀·约翰逊
Christian Johnson
284, 285

亚历克斯·卡涅夫斯基
Alex Kanevsky
170, 196, 197

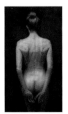

大卫·卡萨拉
David Kassan
1

库尔特·考波尔
Kurt Kauper
266, 267

伊万·基特森
Evan Kitson
188, 189

古斯塔夫·克里姆特
Gustav Klimt
60

凯绥·珂勒惠支
Käthe Kollwitz
59

玛丽亚·克莱恩
Maria Kreyn
78, 282, 283

克莉丝汀·昆克
Kristin Künc
236

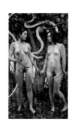

布拉德·昆克尔
Brad Kunkle
246, 247

达·芬奇
Leonardo da Vinci
34, 35

J. C. 莱恩德克
J. C. Leyendecker
63

安德鲁·路米斯
Andrew Loomis
128, 129

丹尼尔·麦德曼
Daniel Maidman
178, 202, 203

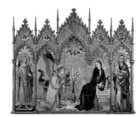

西蒙尼·马尔蒂尼
Simone Martini
23

马萨乔
Masaccio
31

吉列伯特德大师
Master of Guillebert
de Mets
25

李波·梅米
Lippo Memmi
23

亚当·米勒
Adam Miller
77, 294, 295

阿丽莎·蒙克斯
Alyssa Monks
288, 289, 290, 291

詹妮·摩根
Jenny Morgan
235, 264, 265

奥德·纳德卢姆
Odd Nerdrum
79, 268, 269

阿什莉·欧博瑞
Ashley Oubré
160, 174

贡诺·帕克
Guno Park
198–199

麦克斯菲尔德·派黎思
Maxfield Parrish
62

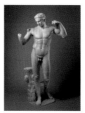

波利克里托斯
Polykleitos
19

雅各布·庞多尔莫
Jacopo Pontormo
89

克里斯托弗·普格里斯
Christopher Pugliese
127, 158–159, 252, 253

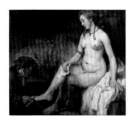

伦勃朗
Rembrandt
40

胡里奥·雷耶斯
Julio Reyes
161, 175, 286, 287

诺曼·洛克威尔
Norman Rockwell
70–71

奥古斯特·罗丹
Auguste Rodin
57, 58

马特·罗塔
Matt Rota
75

彼得·保罗·鲁本斯
Peter Paul Rubens
12, 38–39

卡米·戴维斯·萨拉斯
Camie Davis Salaz
248, 249

大卫·萨利
David Salle
74

埃贡·席勒
Egon Schiele
61

尼尔森·善克斯
Nelson Shanks
278, 279

约翰·斯隆
John Sloan
65

丹尼尔·斯普瑞克
Daniel Sprick
123

莎伦·施普龙
Sharon Sprung
234

丹·汤普森
Dan Thompson
124, 152

多里安·瓦莱若
Dorian Vallejo
190–191

尼可拉·维纳托
Nicola Verlato
272, 273

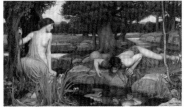

约翰·威廉姆·沃特豪斯
John William
Waterhouse
54–55

帕特里夏·沃特伍德
Patricia Watwood
176, 276, 277

安东尼·华多
Antoine Watteau
42–43

安德鲁·怀斯
Andrew Wyeth
241, 242–243

杰森·巴尔德·雅莫斯基
Jason Bard Yarmosky
238, 258, 259

伊丽莎白·让辛格尔
Elizabeth Zanzinger
126

罗伯特·泽勒
Rob Zeller
2–3, 5, 8, 11, 80, 83,
84, 85, 91, 97, 100,

101, 102, 104, 105,
106, 107, 109, 110,
111, 114, 115, 116, 117,
118, 119, 120, 132,

135, 136, 138, 140,
141, 142, 143, 145,
146, 147, 149, 150,
162, 164,

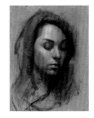

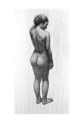

165, 167, 168–169,
180, 182, 183, 192,
193, 204, 206, 208,

209, 210, 212, 213,
214–215, 218, 221,
222, 223, 224, 225,

226, 227, 228,
229, 230, 231,
232, 233, 237,
274, 275, 296